叛逆之韻

RENEGADE RHYMES

Rap Music, Narrative, and Knowledge in Taiwan

台灣饒舌樂的
敘事與知識

作者｜沈梅 Meredith Schweig

譯者｜林浩立、高霈芬

叛逆之韻

台灣饒舌樂的敘事與知識

目次

第一部　多聲部歷史

第二部　敘事和知識

圖片索引

音樂實例索引

前言

前言

首先，那場雨

2009 年 8 月中，莫拉克颱風侵襲台灣短短幾天後，我的飛機在台灣降落了。莫拉克颱風造成了半個世紀以來最嚴重的水災和土石流。我先生家位於台灣本島北部的台北，這個地方也將成為我的田野居所。台北受到颱風的影響較小，南台灣卻成了重災區。莫拉克襲台後幾週，南台灣的偏遠社區「小林村」，見證了莫拉克的強大威力：規模甚大的土石流活埋了超過 400 名村民，其中多為原住民大武壠族人。夏末入秋，在接踵而來的相關紀念儀式、慈善活動以及志工集結中，莫拉克颱風仍是輿論的焦點。電視新聞進入可怕的無限循環，重複播放著六層樓高的金帥飯店倒塌，陷入滾滾知本溪的模糊畫面，以及小林村已經變成一攤爛泥的駭人照片。罹難者家屬聲稱，偏遠郊區的居民孤立無援、等候數日，救難隊才開始準備挺進郊區，政府因此持續受到批評檢視（Jacobs 2009）。各界撻伐災情應變有嚴重疏失，導致行政院長及其內閣總辭，馬英九總統的地位也因此受到動搖（Bo 2009）。

台灣人逐漸麻木的悲痛與憤怒交替著。南台灣知名饒舌歌手大支，想要把合理的憤怒轉化成有意義的行動，於是在他的家鄉台南，舉辦了「玖貳壹·八七勿忘傷痛饒舌慈善義演」。義演的名稱喚起了過去創傷的記憶：八七代表 8 月 7 日，也就是莫拉克颱風侵台的日子；玖貳壹則代表 1999 年 9 月 21 日重創台灣的強震，該次地震造成 2500 人身亡，十萬人無家可歸。[1]「玖貳壹·八七勿忘傷痛饒舌慈善義演」不但提醒了參加者台灣過去發生的天災，也道出政府在面對這些災害時充滿爭議的處理方式。莫拉克風災之後，政府官員受到的批評與

九二一地震極為類似，受災戶認為政府缺乏因應能力和資源，來完成有效的搜索和救援行動。在隔年我與大支進行的一場訪問中，大支表示當時舉辦義演，主要是希望大家不要忘記這次風災，並且更進一步把莫拉克和九二一大地震兩次天災連結在一起，來提醒健忘的大眾：「這都是不能忘記的……下次又發生一個事情，我們不能忘記之前的事情。」（訪談，2010 年 9 月 26 日）

　　我抵達位於小林村西部約 90 公里處的台南，參加這場整天的義演。還沒抵達會場，我就已經聽見活動現場的聲音。我跟著音響傳來的重低音，沿著一條小徑走進一處開放空間，幾百人摩肩擦踵，聚集在會場（見圖 0.1）。即便離會場還有一點距離，我的胸口已開始大力震動，彷彿光靠這些聲音的力量，就推動了我全身的血液。周圍畫滿塗鴉的牆上，老舊的政治文宣因濕氣而斑駁脫落。附近許多人從便利商店走出來，手裡拿著冷飲；小吃店賣著咖哩、水餃、珍珠奶茶；路上還有汽車零件商店及服飾店。臨時搭建的攤位上，有人兜售 CD、手工藝品，還有土地公和其他台灣神明的塑膠公仔。令我感到震驚的是，不管是這裡的居民還是工作者，都沒有人在抱怨演唱會轟隆作響的噪音。這場義演不只是很吵而已，根本就是一場別具特色的大暴動，與台灣一般都市白噪音都不同。但活動聲響並未驅散人潮，反而吸引了很多人的關注。斷斷續續的說話聲與歌聲混雜在一起，繚繞於表演場地：有華語、台語、客家話、英文 [A]；聲音震動地面，低頻節奏令人揮舞起拳頭；各種不同風格的取樣，有的來自客家民謠，也有馬文‧蓋（Marvin Gaye）、黑街合唱團（Blackstreet）以及姚蘇蓉。

A. 譯註：在原文全書中，沈梅以「Hoklo」一詞來指涉相應的語言和族群。她曾思考過是否要用「Hokkien」、「Taiwanese」或「Taiyu」，但最後決定「Hoklo」。因為在英文文獻中比較常用，對英文讀者也比較不容易引起混淆。「Hoklo」理所當然可以翻譯成「福佬」，但在台灣的歷史文化脈絡中，「台語」是比較適切的詞彙，在指涉族群時，我們則保留「福佬」的譯法。

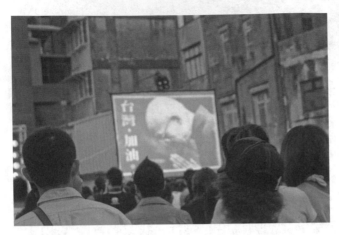

圖 0.1：「玖貳壹·八七勿忘傷痛饒舌慈善義演」後方觀眾視角，2009 年 9 月 27 日。銀幕上投影的是祈禱中的聖嚴法師，文字寫著「台灣，加油」。陳文祺拍攝。

　　我轉向左邊一位年輕女子，問她為何而來。年輕女子隨手舉起一個薄薄的紅白條紋塑膠袋，裡面裝著蔬菜，說她只是去市場回來經過。她是我在人群中見到的極少數女性。我繼續穿越人群，靠近舞台，身邊幾乎都是年輕男性，舉著手臂，身體跟著律動。不少人使用手機和數位相機錄下這個壯觀的景象，有的設備甚至比我替田野調查買的器材還要高級。這些人多是台灣一般大學生和年輕專業人士，共通的特色大概就是他們都穿著受歡迎的當地街頭潮牌如農麗、Tribal 和 Joker。舞台右側有一小群人看起來頗為叛逆：頂著光頭，掛著重重的金鍊，刺著日本風的精緻刺青。我的左側有一名年輕年男性，穿著一件白 T 恤，T 恤上用英文寫著「叛亂」（RENEGADE），黑體字、全大寫。對我來說，這個詞讓我立刻聯想到「叛亂的省分」（renegade province），各國英語媒體經常使用這兩個字，以中國視角來描繪台灣的政治狀態。但這個說法很少在台灣出現，所以我認為穿著這件衣服的人，是在展現自己的不服從態度。[2]

　　當下的氛圍肅穆又高昂。這一天下來，50 組歌手輪流上台，每一組表演十到 20 分鐘。有些歌手帶來歡愉適合跳舞的音樂，歌詞也很可愛，描述著參加派對或愛情故事，希望可以藉此帶動聽眾的好心情。有些歌手則比較嚴肅，道出台灣政治現況、環境污染，以及當地語言和生活風貌正如何一點一滴地被侵蝕。這些歌手的歌詞內容密度高又

複雜，但在表演時居然並不難理解。我一向認為台灣的流行音樂一定要看歌詞，沒辦法光靠聽力就理解全文，不是因為我的中文不夠好，而是因為台灣島上說的漢語語系語言是有聲調的，聲調改變就會改變語義。[3] 尤其現代流行音樂在演唱時，通常會為了旋律而壓抑聲調曲線，所以聽眾更需要藉助上下文或印製的歌詞來理解意義。而饒舌歌曲演說式的詞語表達方式，讓表演者可以比較清楚表達聲調以傳達明確的意義。但是，饒舌歌曲很難判斷音樂何時結束，或語意的重要性何時開始：若是大聲朗誦，歌詞就能透過華語的四個聲調、台語的七個聲調，以及客語的七個聲調清楚表現出來。[4] 一方面，我察覺到聲調語言中不同聲調的發音，對饒舌表演頗有助益。這些聲調除了創造美感，本身也具有意義。[5]

利用並透過聲音和文字來創造意義，在這類活動中別具意義。「若災難帶來的恐懼無法抑制人類描述事情始末的能力，相關記憶的文字紀錄就可以保留我們因災難而差點永遠失去的東西：尤其是能動性以及過去的延續。」（Gray and Oliver 2004，3）紀念活動賦予了受災者和旁觀者力量，讓他們可以詮釋和理解這份傷痛，藉此短暫介入歷史闡述，並且判斷該次事件與過去事件是雷同或是迥異。「玖貳壹・八七勿忘傷痛饒舌慈善義演」提供了饒舌歌手和樂迷一個機會，來記憶這次災難，反思目前面對的苦痛，並思考這些苦痛與過去災難的關聯。一整天下來，表演者透過演講和歌曲，不僅把莫拉克颱風置入台灣災難史的脈絡中，甚至用社會政治敘事的更廣角度，探討人民與政府間劍拔弩張的情勢。把颱風置入表達不滿的音樂框架中，這個動機看似一種策略，實則發自肺腑。在一片躁動中，表演者描繪出了可能的未來——可能是造反，可能是和解。

活動入夜，台北五人樂團「拷秋勤」在台上表演他們 2007 年的單曲〈官逼民反 Part 1〉——DJ 陳威仲在台上，拷秋勤的兩個主唱范姜和魚仔林，分別從舞台兩側上台，要觀眾舉起手來，用中文和英文

煽動觀眾：「捍衛你的權益！」（Fight for your rights!）〈官逼民反 Part 1〉的歌詞使用多種語言，聲稱清朝在 17 世紀併吞台灣後，「官逼民亂，這是個動盪的年代。」音樂一開始是刺耳的警笛聲，以及催眠似不斷重複的台語女聲，以五聲音階唱著：「官逼民反、官逼民反……」讓人想起如歌仔戲等傳統戲曲常使用的江湖調的開頭和結尾。警笛聲和重複的「官逼民反」歌聲一搭一唱，創造出一種急迫氛圍，當地的歌仔戲元素又把這種危機感深植於台灣的土地。魚仔林和范姜在第一段副歌用台語唱著「政府刁難，人民起肚爛，官逼民反，推翻腐敗，台灣人造反！」在場的聽眾在偶數拍上揮舞著拳頭，同聲有力地喊著：「好！好！」

〈官逼民反 Part 1〉的歌詞並未提到天災，而是談到人禍，特別是原住民、福佬人、客家人之間的族群仇恨。這樣的仇恨從清朝一直延續至今，中央政府也一直想找辦法鎮壓或利用這個問題。拷秋勤要聽眾反思，21 世紀的台灣之所以政治派系眾多，可能是數百年前這些事件的延續。拷秋勤在莫拉克風災義演表演這首歌曲，把清朝謬誤的管理方式重新拿出來審視，用來對比國民黨治理失敗，沒能在風災中保護人民。艾金斯（Jenny Edkins）曾經寫道：「當我們認為可以保護我們、給予我們安全的權力反成加害者時，就會出現創傷。」拷秋勤在「玖貳壹‧八七勿忘傷痛饒舌慈善義演」的表演展現出，不斷重複的相同背叛造成了台灣過去與現在的混亂。[6]而〈官逼民反 Part 1〉也預見了台灣的一種未來，在那時，台灣人民不論族群、語言或政治傾向，都能自己決定，並控制集體未來。

拷秋勤提出了一個反霸權的敘事，而他們對莫拉克颱風後生活的想像，卻是團結的社群。反觀台北饒舌歌手張睿銓，他透過美國饒舌團體 N.W.A 的 1998 年歌曲〈去你的警察〉（Fuck tha Police），道出

了一個更加反烏托邦的未來。[7] 這首歌原本是在批評美國黑人遭受的種族歧視、警察暴行，以及其他形式的政府暴力，但張睿銓賦予了這首歌新的脈絡。開始之前，他說道：「這首歌獻給我們的政府。」張睿銓跟台北的 DJ Point 合作演出，他的表演呈現出 N.W.A 原曲精神，緊密而抑揚頓挫的饒舌風格和冰塊酷巴（Ice Cube）相當神似。唱到副歌時，幾名年輕男子舉起手跟著節奏揮動，我身旁有群人似乎對這首歌相當熟悉，也開始跟著對嘴唱。雖然張睿銓整首歌幾乎完全引用 N.W.A 的歌詞，但是他改掉了結尾的句子，用英文把「我唱完之後，就會看到血流成河，洛杉磯的警察死光光」改成「台北的警察死光光」。

這首歌原曲中的種族和地理背景時常被忽略，因為 N.W.A 報仇的幻想細節，被不斷重複的「去你媽的警察」給蓋過了。後來張睿銓告訴我，他把自己的版本看作抗議歌曲，嘶吼著過去殖民時期和極權時期台灣發生的種種暴力，尤其是 1949 至 1987 年的戒嚴期間（訪談，2009 年 12 月 3 日）。張睿銓的表演意在提醒大家台灣的過去，那是警備總司令部積極鎮壓任何有可能動搖國民黨政權的歷史年代，充斥著鎮壓親共、民主、台獨的各種活動。除此之外，張睿銓也暗示一種對未來的願景，也就是台灣人民必須拒絕這般對待，直接對抗在莫拉克等天災發生時，無法保護人民的公權力。

台南饒舌團體 Brotherhood 的〈LUV〉與莫拉克有更直接的關聯。這首歌於 2008 年完成，內容是捍衛環境災害（見圖 0.2）。在風災義演的脈絡下，〈LUV〉的歌詞談到台灣經常發生的人為疏失土石流，這樣的人為疏失在莫拉克風災中又更加嚴重：「所以盲目砍伐樹木，沒有了水土保持，這樣才能加快土石流的速度……」這首歌速度很慢，發人省思，不像〈官逼民反 Part 1〉或是〈去他的警察〉那樣爆發憤怒能量。反之，〈LUV〉描繪出一幅幅灰暗的景象：天色變暗、人群慢慢離開街頭，最後，土石流淹沒了玩水的小孩的夢。

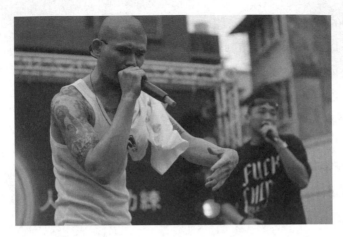

圖 0.2：Brotherhood 在「玖貳壹‧八七勿忘傷痛饒舌慈善義演」的表演，2009 年 9 月 27 日。陳文祺拍攝。

　　Brotherhood 的饒舌歌手襯著悲戚無言的背景音樂，用台語緩緩道來，用像武當幫（Wu-Tang Clan）的〈蛇〉（Snakes）的方式，慢慢加速，循環著同樣的旋律。主唱大帝用溫和柔細的聲音唱著，幾乎像是輕聲耳語，唱出對未來的美好期盼：「台灣在唉，你我清楚，只要一點點愛，母親會更加美好。」Brotherhood 也暗示，若以「援助」的形式來表現「愛」，世界上經常出現天災的地方，愛就會是個很有限的資源。第二段最後，大帝唱道：「我不會把愛傳出去（四川）把愛留下來（台灣）」。大帝的字句反映了一個重要的經濟援助觀點。2008 年，中華人民共和國四川大地震之後，台灣政府和個人捐贈者捐出了不少款項。歌詞中的質疑，以及大帝左右兩側饒舌歌手身上穿的 T 恤，有著強烈的視覺連結——他們的衣服上寫著反中共字句。在這場大約只有四分鐘的表演中，幾個有著共同核心的敘事向外擴散：〈LUV〉的中心故事是濫墾造成土壤侵蝕，最終導致土石流；這首歌同時也是莫拉克事件的故事，或更精確地說，是小林村的故事——洪水摧毀鄉村、人民受苦；更宏觀的敘事則是質疑政府對天災的反應，包括與台灣情勢緊張的中共境內的天災。

　　義演來到了尾聲，活動主持人台南在地饒舌歌手 RPG（張活寧）歡迎大支上台，兩人一搭一唱。大支在台南是名人，也是饒舌圈受人

愛戴的活躍角色。當天稍早，大支和多組藝人用鳳梨、木瓜和金紙，燒香獻祭給當地神明。此時，在地深受歡迎的民進黨大佬蘇貞昌正前來拜訪大支。從人群的鼓掌歡呼可以看出，大支是受人喜愛的當地英雄，甚至備受尊崇。大支在「玖貳壹·八七勿忘傷痛饒舌慈善義演」時，也發表了特地為這次活動跟節奏藍調歌手／製作人 J. Wu（吳羽軒）合作的新歌，歌名是〈勿忘傷痛〉。我知道大支主要是台語嘻哈表演者，但是他在這首歌中為了達到更好的溝通效果，特地使用國民黨在 1945 年來台後所訂的「國語」：華語。大支用粗獷的聲音唱著每一段每一句，J. Wu 則用柔順富有靈魂的語調唱著副歌，安慰著受難者：

　　山河大地被風雨撕裂
　　哭喊的我的兄弟姊妹
　　我讓你依慰　讓你依慰
　　記不記得一起祈禱的那一夜
　　擦肩而過的志工你是哪一位
　　那一天
　　看見　不一樣的美麗新世界

　　副歌開頭描繪颱風的威力，但後面又悄悄把重點轉移至莫拉克如何帶出人性的善，尤其是那些自願到重災區幫忙的志工。簡約的大鼓聲和簡短的下降五聲音階鋼琴旋律，伴隨著大支和 J. Wu 的聲音。另一層音色是不知名南島語族歌聲的取樣，旋律被切成小段、重複播放。這個聲音提醒著聽眾，受難人民中有很多是原住民。[8] 歌曲中各種情緒交織，希望與損失、詩意與痛苦等，各種情感把這首歌與當天其他演出串連在一起，彷彿達到了高潮的結尾。

　　大支的表演快要結束時，我開始走向出口，經過了一群年輕男子，他們在人行道上努力點燃排成台灣形狀的小蠟燭（見圖 0.3）。莫拉克

颱風已經過了幾週，天氣還是很不穩定，一陣陣的風不斷把蠟燭吹熄，而這些點著蠟燭的人堅持要再次點燃每一盞熄滅的火苗，台灣輪廓線忽明忽滅，雖然總是脆弱，卻終能保持完整。

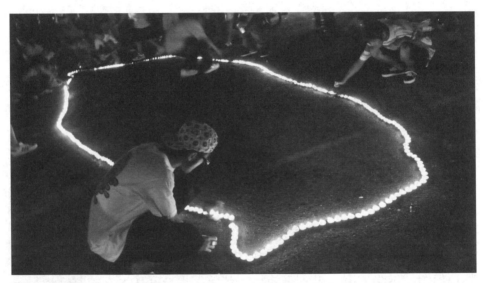

圖 0.3：「玖貳壹‧八七勿忘傷痛
饒舌慈善義演」的觀眾點起台灣
形狀的蠟燭。2009 年 9 月 27 日。
作者拍攝。

導論

台灣頌

　　本書是關於「玖貳壹·八七勿忘傷痛饒舌慈善義演」中歌手和聽眾所代表的社群，以及他們對饒舌音樂的參與。饒舌音樂在此，代表著台灣將近 40 年的戒嚴時期（1949–87）以後，一種犀利的敘事論述形式。嘻哈在全球各地的多重形式中，都提供並超越了反抗霸權意識形態或新自由主義共謀的辯論，因此，我將台灣的饒舌歌定位為：想像後威權時代新社會形式的協同行動。我認為，饒舌歌手的展演實踐和教育抱負，也就是對透過音樂活動來進行教學的渴望，使後威權時代成為一個契機，能以發揮創意來進行政治介入活動，而饒舌歌手的目標就是重新安排知識階序、權力結構，以及性別關係。[1]從這個角度來看，饒舌的敘事精神不僅帶來效力，也在饒舌歌手探索存有問題的過程中，有著深刻影響：例如「台灣性」的本質，便是利用在地語言的特殊性，以音樂來揭露各種議題。饒舌歌手一方面打造陽剛自我形象，另一方面努力在饒舌圈中獲取權威，在這兩者之間，我抽絲剝繭，展示出在這持續劇烈變遷的時代中，他們如何讓技藝不僅成為知識生產的關鍵場域，同時作為能夠反思、破壞又再造世界的空間。

　　2009 年那時，我原本並不打算要寫一本饒舌音樂與嘻哈文化的書。我最初對這個場景產生興趣，是因為我在民族音樂學研究上，就長期關注音樂敘事展演的地方形式。另一方面，我也察覺到在這座島嶼上，有些歌手和聽眾認為，饒舌是更早期表演類型的延續：我發現台灣對英文的 rap 沒有單一解釋，許多網站和一些表演者會使用傳統音樂敘事類型的名稱——例如台語的「唸歌」，以及更少出現但更大範圍的「說唱」——來描述台灣饒舌的聲音和說故事精神。[2]我不知道這種看法有

多普遍，或者島上的饒舌歌手反而認為，比起延續傳統表演類型，他們的饒舌技藝更應該要銜接上美國和全球嘻哈文化實踐。我瞭解到，在討論新自由主義的破壞性，以及台灣認同的文化政治正當性時，「全球化」和「地方化」論述占有重要位置，因此，上述提問就顯得相當重要。

「玖貳壹・八七勿忘傷痛饒舌慈善義演」觸動心弦的表演提供了一些證據，顯示上述這點其實沒有什麼共識。例如拷秋勤等一些歌手的音樂，就在明確指涉傳統音樂敘事形式，但如張睿銓等其他歌手，則明顯使用著嘻哈在全球普遍存在的聲音以及視覺符號。然而，不論他們把這種音樂當成本質上在地、還是經過在地化的事物來聆聽，所有在那天聚集起來的歌手，都在調動饒舌的聲音資源，展現出強韌複雜且充滿脈絡的敘事，並想像著過去、現在和未來之間不同的可能性。多重且常具爭議性的故事和歷史，在歌曲之中和之間來回交織，時而迴盪、時而擴散、時而在人群間跳動。想要成功破譯這些作品，除了認真聆聽之外，還須仰賴來自作為異質知識重要基地的台南，以及主要為年輕、男性、中產階級聽眾的參與，這些聽眾代表了饒舌廣大的「詮釋社群」（Fish 1976）。這些歌曲寫作使用了多種語言，且充滿流行用語和哏。雖然聽者不必為了感受其情感能量而事先做準備，但若想完全進入歌曲的意義世界中，則毫無疑問需要有點底子了。

饒舌音樂是在敘述故事，這些故事同時對在地聽眾別具意義——這當然不是什麼新鮮事。世界上每個有饒舌以「嘻哈音樂」的面貌發聲之處，幾乎都可以用敘事的角度來分析。饒舌音樂雖然有強調科技的特性，且因為有取樣和音序排列作為媒介，而與更早的黑人音樂有所區別（Walser 1995，197），但饒舌的聲音和語義策略，在一系列的非洲和非裔離散口語敘事傳統中，仍可以找到前身（甚至起源）：包括但不限於非裔美國人的口語遊戲，如「互辱相罵」（dozens），以及牙買加的「對歌唸唱」（toast）和西非的「史詩吟唱」（griot）。這

些連結彰顯出音樂認同在美國與其他地方如何作為一種敘事形式，如同派瑞（Imani Perry）在她嘻哈詩學和政治的革命性研究中所宣稱的：「嘻哈的敘事就是一種說故事的方式，是一種非裔美國人傳統俗民故事在 20 世紀晚期與 21 世紀早期的延續，只是饒舌歌手取代了多麥特（Dolemite）或布雷爾兔（Brer Rabbit）罷了。」（2004，78）[3]「說故事」也在關於饒舌的論述中到處可見，在美國，更經常被拿來談論饒舌如何起源自黑人與拉丁裔社群。[4] 傑斯（Jay-Z）在 2010 年的自傳結尾中同樣強調了這點，並在地理上加以延伸：「這就是我的故事。另外還有更廣大的文化故事，也就是全世界千千萬萬個饒舌歌手的故事。他們望出窗戶，或站在街角，或駕車穿越城市、郊區或小鎮，在他們的腦中，文字不斷湧出，他們需要這些文字來理解身邊所見的世界。」（208）

　　嘻哈有許多惡名昭彰的敘事，都聚焦於街頭人生所面臨的挑戰，但傑斯所說的千千萬萬個饒舌歌手，則已經超越了這種題材，而是在作品中再現了非常廣泛的主題和情感表達。他們的饒舌故事有許多共通點，不論是關於政治、派對或人際關係，都有一個要「真誠以對」（keeping it real）的信念。「真誠」（realness）這一點，在全球各地不同樣貌的嘻哈文化中，都是不言自明的，而地方上對「正統性」的特定想法，則是透過展演的特質被展現出來。如同嘻哈學者潘尼庫克（Alastair Pennycook）所提醒的，每個地方對何為「真實」的認定都不同。再說，正統性也不只屬於個人領域，而是代表著一種「與社群的對話式參與」（2007，103）。「真誠以對」的態度使歌手帶有責任，必須在這個不斷生產事實的世界裡追求和傳達真實性，並且與之對話，即使是透過虛構的手法也可以。饒舌歌手為了讓故事達到標準，他們以真誠為其依歸，拒絕婉言善語，並揪出四處的虛偽與歪曲。

　　「玖貳壹・八七勿忘傷痛饒舌慈善義演」的歌手也明顯以此為己任，而我也在接下來每一場表演中，更明確感受到表演者和群眾間有著這

樣的默契。這些歌手為了群眾表演，群眾也從中誕生。此刻的靈光一現，讓我立即將研究焦點轉向饒舌圈，並迅速發展出其中成員的知識、倫理和政治信念，也就是關於「真實」這個概念的研究問題。我不只被表演者的美學感性和技巧所吸引，也想瞭解他們如何透過土石流與17世紀民變的故事，盼望自己在這個劇變時刻，來激發公民參與。我同時也觀察到，在理解饒舌圈的論述、儀式和展演行動時，本書的核心將會是：技藝與脈絡間的豐富互動，以及實踐者如何從饒舌的形式與美學感性中，獲得大量的詞藻詮釋工具。

長期以來，文化理論家和哲學家都在思索敘事的存有問題，以及如何以無窮的說故事方式來詮釋個人，或如同傑斯說的：「理解身邊所見的世界」。[5] 透過創造敘事，也就是巴特（Roland Barthes）觀察到的「超歷史」（transhistorical）以及「超文化」（transcultural）實踐（1975，237），說故事的人能夠獲得對個人和社群狀態的能動性和控制感，例如溫特（Sylvia Wynter）關於「敘事人」（*homo narrans*）的概念，就是在說人類是由「說故事」的能力型塑而成的（Wynter and McKittrick 2015，25）。這些對敘事的思索也可見於民族誌中，例如人類學家傑克森（Michael D. Jackson）（2002），在象牙海岸、澳洲、紐西蘭和南非，探索了說故事實踐中的暴力和救贖，其研究受到鄂蘭的啟發，後者認為「說故事」是建立政治理論和「由經驗產生批判性理解」（Disch 1993，666）的工具。傑克森認為，「說故事」能讓我們成為自身經驗的主動作者，而非被動觀察者，因為我們「無法否認說故事能帶來一種感覺，那就是即便我們不盡然能決定人生的方向，但至少可以賦予它意義」（2002，16）。

在面對難以言喻的事件時，台灣的饒舌歌手也抱持著這樣的態度，但本書不只談論饒舌歌手的詮釋能力，也探討他們介入行動的企圖。在討論饒舌創作上，我採用文學理論家華斯沃（Richard Waswo）的說法，也就是「作為廣義、古老定義下的任何虛構創作的詩詞……能夠

讓許多事情發生」（1988，541）。從島上年輕人的角度來看，社會文
化深刻分歧、新自由主義經濟、教育體系中對歷史的扭曲和缺漏，全
都是混亂和失序的場域，而饒舌歌手憑藉才能，不只能夠作為評論者，
更能成為帶來實質變化的行動者。他們創立社團和創作組織來培育合
作關係，並反覆操練民主公民的儀式；他們敲打組裝著指涉全球和地
方的文字和音樂，並由此描繪出「台灣」饒舌聲音的面貌；他們砥煉
身為學生和老師的身分，並盼望獲得敬重，藉此影響更廣大社群的規
範和態度；他們創作不只是為了要理解自己的世界，更是要讓自己的
世界能被理解。

從歷史看饒舌

在 2009 年「玖貳壹‧八七勿忘傷痛饒舌慈善義演」中，那些組織
活動和演出的資深歌手，或許因為他們的世代位置，那些資深歌手認
為這個世界有改造的必要，而這群人正是我這本民族誌的中心人物。
他們皆出生於 1970 年代末至 1980 年代中，屬於最後一批在戒嚴時期
開啟人生的群體，而其中大多數人，是在 2000 年初台灣正轉型成完全
民選民主體制期間出道。他們的年輕歲月伴隨著經濟起飛與蕭條的高
低起伏，同時在國家政治地位遭受質疑，以及孤立的國際外交結構下
找尋答案。儘管後威權、民主化和新自由資本主義的脈絡，都對我的
分析十分重要，但要瞭解他們創作所投入的心血和回報，還是必須回
顧一下二次世界大戰後的台灣重大事件、人口組成變化，以及相應法
律和治理的劇烈轉變。

在漢人墾殖者從中國來台之前，使用南島語的原住民人群是台灣
的多數人口。他們可被分成 20 多個群體，說著至少 24 種獨特語言，
並有各自的文化傳統（Zeitoun, Yu, and Weng 2003，218），但彼此之
間還是會進行通婚與交易（Teng 2004，104）。[6] 17 世紀下半葉開始，

漢人人口超過原住民。[7] 荷蘭殖民者希望漢人的勞力能帶動殖民地的貿易，便鼓吹他們前來台灣，其中大部分來自福建或廣東省（Andrade 2007，chap. 6，para. 3）。20 世紀初的人口數據指出，這些漢人 82% 是河洛人或福佬人，16% 是客家人（Lamley 1981，291）。雖然他們有一些共同的文化習俗和類似的社會組織，兩者其實說著彼此不相通的語言，並在重要的文化宗教傳統上有所差別（284）。[8]

　　過去四個世紀期間，不同殖民和墾殖政權接續控制這個島嶼。1624 年至 1662 年之間，荷蘭人在此建立勢力，與於 1626 年至 1642 年間佔據北部的西班牙人競逐主導地位。效忠明朝的將領鄭成功之後驅逐了荷蘭人，企圖在台灣成立反清基地。1683 年，清朝擊敗明鄭政權，把台灣納入了版圖，隸屬福建布政司。1885 年，清廷在和英法美等國於鴉片戰爭和中法戰爭爆發衝突之後，決定將台灣建省。然而台灣作為行省的時間很短，因為在甲午戰爭後，這裡就在馬關條約中割讓予大日本帝國，從 1895 年一直到 1945 年二次世界大戰結束為止。至此之後，國民黨政權接手統治，同時陷入與中國共產黨的內戰中。

　　多數記載指出，台灣島上居民一開始是歡迎國民黨取代日本殖民統治的。然而，這種友善態度在腐敗的政府與軍事管理、劇烈的通貨膨脹，以及普遍的失業狀況出現後逐漸消散。1947 年，台灣省專賣局緝私組人員在一次查緝走私行動中，於天馬茶房附近，全數沒收了中年寡婦攤販林江邁在販售的菸品。當她哀求發還貨品時，被專員用手槍打傷頭顱，引起圍觀民眾的不滿。在後續衝突中，又有一位市民被開槍擊斃。這一系列事件的消息很快地流傳開來，隔天早上已有大批群眾上街抗議，並形成政府與民眾之間暴力對抗的局面。全島很快地陷入全面衝突中，導致政府採用血腥鎮壓的方式處理，最後造成至少一萬名平民的死亡（Fell 2018，14）。[9] 這場所謂的「二二八事件」致使戒嚴令在島上首度頒布，並展現了國民黨以高壓手段來進行社會控管的決心。這個事件至今仍是台灣政治論述的爆點。

國民黨在 1949 年輸給共產黨後，統帥蔣介石與將近 120 萬餘難民（林桶法 2009，336）撤退至台灣，建立中華民國的新基地，計劃暫時退守以期日後反攻大陸。[10] 為了鎮壓共產與獨立運動的出現，台灣省主席陳誠再度宣布戒嚴。這個措施給予了蔣介石和軍方幾乎無止盡的權威，讓國民黨得以進行權力鞏固，並規訓在動盪中日漸不滿的人民。戒嚴令禁止政黨組織，也給了國民黨對大眾媒體有絕對控管的權力。接下來的幾十年被稱為「白色恐怖」時代，公民與參政權被嚴格箝制。台灣人民不但沒有言論與集會結社自由，幾千人還經歷軍事法庭的審判、入獄，甚至被處決，只因被懷疑為異議分子。

在國民黨的霸權之下，福佬和客家人有了一個新集體認同，也就是相對的「外省人」和「本省人」。[11]「本省」一詞忽視了戰前漢人社群的族群和語言差異，同時讓原住民認同變得更面目不清，特別是那些因為婚姻、同化和其他形式的認同變遷，而被納入福佬的群體。[12] 同樣地，「外省人」的稱呼也暗示著相當程度的同質性，儘管這些人其實是來自中國許多不同地方的異質人群。同時，本省／外省的框架邊緣化了墾殖殖民地的原住民族經驗。在國民黨戒嚴期間的高壓與歧視政策之下，這些群體之間逐漸產生敵意。此刻的島上人民，被強行灌輸「中國人」的認同，而其背後有著政治目的的想像建構。

蔣介石在流亡台灣期間，持續宣示擁有中國主權，也開始推動一系列運動，意在建立海峽兩岸共同的歷史文化。其中一個關鍵運動，是將北京官話訂為國語，並排除日語、台語、客家話和所有原住民語言。從 1960 年代開始，「中華文化復興運動」就在大費周章推廣能夠體現「傳統」中國儒家價值和精神的藝術表現形式，特別是京劇（或稱國劇），以及經典中國文學作品（林果顯 2005）。[13] 中國國家文化的位置，被文化政策提升至超越了地方文化形式和語言。這些政策下，非國語的文化產品，以及在公共場合使用非國語語言，都被嚴厲壓制。學校裡的學童，若違反禁說方言的規定，就會受到體罰和罰錢的處分；[14]

當時的教育部文化局亦透過法律，限制在三個國營電視台上，非國語節目每日播放不能超過一小時。[15]

　　蔣氏政權所執行的這些政策，背後得到了華府的支持。從二次世界大戰同盟國的盟約到國共內戰期間，美中之間一直有著政治、經濟與軍事上的關係。在 1949 年國民黨敗逃台灣後，美國仍承認其持續的合法性。1950 年代，國民黨在美國的大量金融、後勤和軍事的援助下，推動一系列經濟改革，創造了高速工業化和外銷導向資本主義經濟的條件。此時，中共加入韓戰，使冷戰升溫，美國則將台灣打造為一艘「不沉的航空母艦」。美國也派遣軍隊進入台灣海峽，直到尼克森總統在 1979 年與中華民國斷交，改與中共建立邦交關係。[16]

　　1970 到 80 年代期間，當中華民國在國際地位上逐步衰退，正統性也因中共的提升而被削弱之際，國內對自由化和結束一黨專制的呼籲也跟著加強。[17] 這個時期標誌著「台灣本土化運動」的出現，提倡對一個獨特「台灣」文化認同的認可，以及在公共場合進行非國語的表現形式。在政治場域，主要由反對國民黨、投入地方選舉的本省政治人物組織的黨外運動也開始活躍起來。在戒嚴令下組織政黨是非法的，但黨外的民主運動越來越不畏懼，使得國民黨在 1980 年展開一系列高壓反制，將黨外主要領袖成員逮捕入獄。但黨外運動並沒有因此受挫，而是在 1986 年成立了民主進步黨。1975 年，蔣經國於其父蔣介石過世後接任總統，並於 1987 年正式宣布戒嚴結束，但隨後於隔年去世。1989 年，接班人李登輝公布《動員戡亂時期人民團體法》，開放政黨設立（Fell 2018，36），給予了民進黨和其他反對黨政治參與的權利。民主自由化的程度在接下來幾年中持續邁進。

　　解嚴後這段時間，島上族群的關係也大幅轉變，且與充滿變動的台灣國家認同政治論述的走向密切相關。福佬人數字在人口統計和

黨外運動中大量超過客家人，以致於國家和族群意義上的「台灣人」幾乎等同於福佬人，即便中華民國首任本省總統李登輝其實是客家後裔。[18] 他在 1996 年成為首位民選總統，並提出了另外一種認同：「新台灣人」，將原住民族、本省和外省人納入一個單一社群。在《外交事務》（*Foreign Affairs*）雜誌的一篇文章中，他認為「新台灣人」就是「願意為了自己國家的繁榮與生存奮鬥、不在乎其祖先是何時來到台灣、不論其籍貫和母語為何」（1999，9）。如同人類學家艾德蒙茲（Robert Edmondson）所說的，雖然這種建構與「奠基在反抗和政治改革之上的民族國家台灣人認同」互相衝突，它還是在經年累月的族群衝突後提出了緩解的可能性（2002，38）。

後威權時期敘事和知識的重構

　　本書的故事從戒嚴的餘波蕩漾開始說起。那段時間正嶄露頭角的台灣饒舌歌手，開始批判國民黨腐化的政權，講述自己身為邊緣族群觀點的故事，復振並重新想像之前被打壓的地方音樂形式。打從一開始，他們就在技藝上使用多重在地語言，也取樣多樣地方聲景，將台灣複雜的殖民歷史和持續不斷的文化異質性，以聲響方式表達出來。透過表達對地方的崇敬，早期饒舌歌手致力於面對戒嚴和打壓地方知識體系所造成的傷害。在威權體系逐漸鬆手之時，他們問道：哪些語言和生活方式已然消逝？誰的故事又因此流失？在後威權狀態中，從日本帝國或國民黨的主流敘事解放出來的台灣歷史，需要新的方式來理解。[19] 這些主流敘事當然不可能一夜之間消散，但不論是在政治、教育還是藝術領域中，這些主流敘事都能作為焦點，並透過持續辯詰，討論著其所承接的歷史意義和內涵，以及其傳遞的方式。[20]

　　本書透過訪談、檔案蒐集和音樂分析，來捕捉饒舌場景的樣貌，探索這個社群的資深級成員如何將自己打造成一種知識生產者，並以

尖銳詰問其時代和地方的意義為己任。有些成員藉由參與全球嘻哈文化活動來獲得這個身分，這包括饒舌、DJ、霹靂舞、噴漆，以及「知識」等核心元素。[21] 如同 1970 年代「世界祖魯國」（the Universal Zulu Nation）所宣告的，「知識」包含了追求自我實現，以及對嘻哈歷史、理想和倫理的意識。[22] 台灣饒舌歌手對知識生產的抱負，實現了嘻哈和後威權時期共同的需求。我將在這本書中，展示他們如何在社會、政治和經濟變遷中，持續藉助饒舌作為敘事音樂的效力，來回應關鍵的知識問題。

在做這些分析時，我引用了敘事學的相關研究（例如 Bakhtin 1981，Genette 1980，Gu 2006，周慶華 1996），但其實我的守備範圍並非敘事理論。相反地，敘事學者有時候提倡要約束「敘事」的應用範圍，反倒造成一些音樂分析上的限制。音樂學家尼可斯（David Nicholls）認為，《故事與論述：小說和電影中的敘事結構》（*Story and Discourse: Narrative Structure in Fiction and Film*）（1978）這本敘事學著作，是少數看出音樂的敘事潛力的敘事學著作之一（2007，297）。該書作者兼電影與文學批評家查特曼（Seymour Chatman）給「敘事」的定義是：同時具備「故事」和「論述」。[23] 他認為，故事又包含了事件（行動、發生的事）和存有物（角色、場合），而論述則是「故事傳遞出去的手段」（Chatman 1978，9）。許多音樂作品中的角色，會隨著時間展開行動，因此符合上述關於敘事的看法。然而，還有其他許多作品是以更為印象主義的手法來描述人、地和事物。從這個角度來看，如果我們選擇將歌曲理解為敘事或具故事性，流行音樂研究者就顯得比較有彈性。例如，派瑞寫到饒舌有著不同的「模式」，包括敘事、勸告／宣示、描述、對戰（battle）和寓言（2004，77–101）。即使其中只有一項，也就是「敘事」，理所當然包含了展開行動和經歷時間的角色，但其實上述所有模式都可以用來說故事。而福克斯（Aaron Fox）關注「有故事的歌曲」這個想法，「對德州的鄉村音樂歌手和聽眾而言，如何替地方上有特殊意涵的敘事性，創

造出一個概念性空間,使之在詮釋或『與歌曲產生關連』的過程中浮現。」（2004,161）[24]另一方面,尼古斯（Keith Negus）的觀點則是將流行音樂視為敘事,這樣的觀點同樣來自它們的「互為脈絡性」（intercontextual）,並且「參與了更廣大的文化對話,對歷史的理解也藉此表述出來」（2012,368）。

　　研究台灣饒舌時,我的策略是建立在以上較有彈性的框架上:有些音樂活動可被視為狹義的敘事來分析,而要看出其他說故事的性質,則須要在不同「敘事意義的社會符號鍊」中,思考其位置（Negus 2012,373）。為了達成這個目標,我依照我的田野夥伴的口語言說規則,把「敘事」和「故事」或多或少等同使用。他們在與我的對話中,不會特別區分這些英文詞彙或中文的「故事」一詞。同樣地,我也不會將我對敘事的討論限制在音樂作品上。本書所使用的「敘事」一詞,追溯到其拉丁文 *gnarus* 的字根意義:「知曉」或「有知識的」,可以更廣泛地用來指涉協調理解世界的知識模式與認知基模。[25]我也特別強調,在傳遞想法時,敘事作為分享或傳遞的過程的重要性,畢竟,說故事在根本上是一個社會行動,能夠橋接不同主體、建立互相瞭解,並將它們團結起來,放入一個共同的社群或命運中。

　　這種橋接作用能消除孤立感,讓饒舌歌手能夠以生活在新自由資本主義經濟全球化時代的國家主體以及個人身分,來進行探索。台灣自從中華民國於 1971 年退出聯合國後,在國際外交上大致處於孤立的狀態,[26]而近年來,其世界政體上原本就脆弱的位置,又更加單薄了。目前只有 13 個國家（包括教廷國）與台灣維持著正式邦交關係,光是 2016 年以來就失去了九個邦交國。台灣的主權地位由強健的經濟,以及歷史上依靠著「金援外交」策略的外交政策（Tubilewicz and Guilloux 2011）所支持。史書美在 20 年前討論「全球化與台灣的（不）重要性」時指出,「對台灣而言,擁有日益全球化的經濟就是能夠在發展遊戲中保持領先地位,而擁有日益全球化的文化就是能夠脫離中

國中心主義的影響並發明出新的跨文化形式 …… 除了台灣以外，我們在其他地方看不到這種意識形態、經濟、政治和各種論述原則的密切聚合。對台灣來說，全球化就是最重要的事。」（2003，146）然而在不停追求經濟競爭力下，被犧牲的是勞工，特別是年輕勞工。在職場文化和教育場合中，他們被交代新自由主義的負面影響只能靠自己調適（姜添輝 2015）。同時，本書也觀察台灣的後威權時代，如何與新自由主義的轉變同時發生，並聆聽饒舌如何藉機反思組織生活的本質，並在這些狀況下重新建立社群。

我在故事中的位置

在整個研究過程中，我前往不同展演空間、課程、競賽和社交聚會，藉以獲得第一手觀察，看見敘事在社群中產生社會性的許多方式。我從 2009 年 8 月至 2011 年 12 月，然後於 2013 年 10 月、2015 年 7 月至 8 月、2016 年 7 月、2016 年 12 月、2017 年 7 月至 8 月、2018 年 9 月，最後 2021 年 1 月至 6 月期間在台灣進行田野調查。雖然我經常遊歷全島各處，我的基地一直是台北市，並與我先生的父母在東區一間公寓中同住，而我先生大部分時間則待在美國家中。我的家庭生活一直都是在台灣進行研究的重要脈絡，特別正是因為我先生的關係，使我在 2000 年首次來到這個島上（Schweig 2019）。要平衡我身為民族音樂學家的工作和田野期間的家務有時很困難，但我也發現兩者能夠相互滋養。在我身為媳婦的日常生活中，我會幫忙跑腿、做家事、參加婚喪喜慶等重要的家庭活動，並與親朋好友社交。這些家務事讓我更加瞭解首都其他年輕人的生活韻律，並讓我能夠在研究計畫的範圍之外建立有意義的關係。

我的研究活動多數在夜晚進行，而這也是大部分現場表演發生的時間，也是我的田野夥伴能夠暫時離開工作、學校和家務責任的時

刻。我與歌手、歌迷、製作人、唱片經銷商、店長、評論人以及其他學者皆進行過正式與非正式訪談。我們的交談有時用華語，有時用英語，端看對方覺得怎麼樣最合宜和愉快。[27] 經年累月下來，我與這些音樂人的關係逐步加深，而我也得以在更多紀爾茲（Clifford Geertz）（2000）所謂「深度廝混」（deep hanging out）的機會中進行非正式的閒聊。我在不同田野工作期間，盡力參與當時所有饒舌相關活動，包括演唱會、公開演講、歌迷聚會和大學嘻研社的社課。我盡量參加各種不同場合的表演，包括但不限於社團、音樂祭、大學校園、政治活動和大賣場。我同時對台灣之外展演實踐和觀眾樣貌的不同感到好奇，因而跟著拷秋勤去了他們在新加坡「馬賽克音樂節」（Mosaic Music Festival）和溫哥華「科研台灣文化節」（Telus TaiwanFest）的表演，也在紐約市觀看了大支、頑童、BR、小人和蛋堡等歌手的演出。不論是在台灣的田野期間還是之後，社群媒體都成為建立新聯絡人，以及與田野夥伴維持關係的重要場域。這部分也帶來了某種程度的互惠感，因為社群媒體，我的田野夥伴能夠在會面前後知道關於我個人和專業上的資訊。

我在線上線下呈現的身分，當然影響著我和這些人之間的互動。例如有位歌手在初次會面時，很訝異我居然不是黑人（他承認自己先入為主認為只有黑人會研究饒舌）。不過，我絕大多數的田野夥伴，都沒有特別標誌出我的美國白人地位，他們已經很習慣嘻哈的全球流通狀況，早已超越了美國起源地的種族社群。同時，毫無疑問地，台灣的「白人性」種族資本，替我移除了一些研究活動上的限制：在美國的白人至上主義流行文化持續影響台灣下，我不須花費心力回答關於種族身分的問題，或回應惡劣的種族偏見和刻板印象。不過，我身為順性別異性戀女性，倒是引起了最多疑問。歌手時常感到困惑，為何我會對這主要由男性構成的社群產生興趣。他們的疑惑不只是因為我的研究跨越了性別的社會常規，也因為他們沒想過一位女性學者會對這類活動感興趣。對我一些田野夥伴而言，我身為一名民族音樂學

家，加上與台灣的家庭關係，似乎隱約解釋了我對其創作環境為何會產生興趣。他們時常鼓勵我的研究，或將我介紹給他人時稱我為「台灣媳婦」。我的先生在學業和工作之餘來台灣拜訪時，有時會和我一同前往觀看表演，也參與了一、兩次的非正式訪談；我的女兒在2013年出生後，也加入了我的田野工作行列。雖然，我無法明確得知他們的存在對我與田野夥伴的互動有何影響，但看來確實開展了關於家庭、婚姻和育兒的討論，而這些都是島上年輕人關心的事情，也是我在本書中會仔細處理的議題。

對我的田野結果有更直接影響的，或許是我從一開始的研究生地位演變至老師的地位。我早期的教育背景是美國白人為主的公立學校主流教育，以及地方上改革派猶太會堂的猶太教育。而我一開始對東亞歷史的學術產生興趣，就是因為我發現這些歐洲和美國中心的教育訓練有所不足，促使我在大學時期與音樂一同修習這門知識。我記得六年級時，一個簡短的課文中提到蔣介石，課文將他描述成冷戰期間美國的重要盟友。然後直到高中畢業後的暑假，我開始挖掘關於太平洋戰爭的書籍時，才瞭解我所知道的二次世界大戰範圍，只著重歐洲而非太平洋戰場（即便我的祖父曾派駐沖繩）。我從來沒聽過國共內戰，遑論中華民國撤退來台、二二八事件或白色恐怖。我有股欲望，想要重新彌補這些知識斷層，就此開展了我在民族音樂學的學術和專業路徑。這段期間，我不斷提出傳承知識和選擇性記憶如何創造歷史敘事的問題。後來我發現，同樣這些問題也激發了我許多田野夥伴的創作，讓他們不只在音樂上，也在政治和教育的長期深度參與上，產生了成果。我有許多在台灣的專業關係，是在高等教育圈中刻畫出來的。我發現我博士後、隨後的教授職位，以及大學生活所維持的連結，提供了我與一些求學中或擁有高等教育學歷的歌手，許多意外的互動契機，有時我們甚至一同經歷著博士論文寫作和申請教職的歷程。我在與他們相處的時間中獲得了許多珍貴的見解，同時也成為他們所進

行的學術計畫的對話者,例如第三章就可以看到這種學術迴路的例子:我引用了饒舌藝名「林老師」的林浩立教授在 2020 年出版的著作,而他在文章中也引用了我在 2016 年的期刊論文,也就是第三章寫作的基礎。儘管我們這種關係對這個社群的狀況和成員組成來說相當特殊,我還是樂見這種互惠和互為文本的元素。

　　不論是學術工作或人生,只要能夠與人交換個人經驗故事,都是民族誌研究過程的重要特色。我們在啜飲咖啡、啤酒和小米酒之際分享的故事,與饒舌表演中浮現的故事交疊相錯,其中當然也包括了我在「玖貳壹‧八七勿忘傷痛饒舌慈善義演」中首次接觸到的故事。當我與田野夥伴聊著他們的童年、關係、教育、工作經驗和政治觀點時,我慢慢瞭解到,有個更大的敘事在產生這些故事,而這些故事也嵌入其中。打從一開始,我就很清楚,我是被允許加入一個早就在進行的對話。這樣的經驗當然是民族誌研究者的共同經驗,但也展現出這裡的歌手和聽眾網絡有多麼強調學術的本質。在向這些實踐上也可說是學者的音樂人學習時,我抱持著一顆相當謙卑的心在研究這個主題。我以他們為表率,認同「專家技藝」不論是在饒舌、民族音樂學或學術工作上,是一種持續的志向,而非終極的目標。

本書概要

　　本書的內容安排,順著一條明確的時間弧線進行:從歷史動盪的時刻開始,也由之結束,而這些時刻同時激發饒舌歌手去釐清與過去的關係,以及對未來的共同希望;各章節則是逐步架構起這些連結的概念和美學框架。第一部〈多聲部歷史〉包含兩個章節,都是在談台灣饒舌的歷史,本身如何也是一種敘事建構,受到多重作者的修改和重新詮釋。透過錄製作品、檔案資源,以及與知名或新銳歌手的訪談,

我提出三個獨特但又重疊的歷史，各自藉著在地對「rap」不同的解釋方式開展：「嘻哈」，華語對「hip-hop」的翻譯[B]；「饒舌」，華語的意思是「饒富熱情之舌」；以及「唸歌」，台語的意思是「有著敘事的歌謠」。對這三種解釋方式的詳細探問，能夠帶來一種認可多重中心（美國和全球的嘻哈、台灣本土流行音樂產業、地方音樂敘事傳統）的開闊台灣饒舌觀。這些章節不只提供背景，也展示了威權時代結束後，人們想重新思考歷史敘事的欲望，以及社群如何用不同方式，勾勒出過去到現在，並演變成饒舌起源的論述。

第二部〈敘事和知識〉透過三個章節，探索饒舌圈的成員，重塑其生活和學習狀態所做出的介入行動。第三章〈陽剛政治和饒舌的兄弟秩序〉檢視歌手如何藉由饒舌的陽剛精神，產出後威權社會現實的新形式。我認為在此的男性支配性，是在直覺回應解嚴以來，島上一系列擾動性別角色的社會文化、政治和經濟崩解。在這些變遷的脈絡中，饒舌歌手重新想像並打造儒家的性別體制，以及團體內部階序的觀念，為男性創造出富有意義的新社會性空間和自我賦權管道，同時清楚表達島上主流流行音樂中無法聽見的陽剛身分的機會。

奠基在對性別和權力的討論之上，第四章〈進行音樂知識工作〉思考歌手以各種方式，將饒舌和知識在論述上的關聯，在地化及加以利用，使得那些有著老師和學者形象的歌手，能夠一邊展現高超技能，一邊積累權威性。他們的教學活動包括寫詞、參與大學嘻研社和創作組織的計畫、研討會、展覽，以及在台灣電子布告欄批踢踢實業坊上發文。透過這些活動，社群成員獲取社會資本、得到敘事能動性，同時在新自由資本主義的限制中開創出有意義的存在。

B. 譯註：在原文全書中，沈梅以 xiha 一詞來特別指涉台灣在地理解 hip-hop 的方式。由於我們在全書已經將 hip-hop 譯為嘻哈，當 xiha 出現時，我們只好以加上引號的方式「嘻哈」來強調其特殊性。

第五章〈我們如此強大，我們正在寫歷史〉檢視關於台灣過去的一整批饒舌作品，並將它們脈絡化，置入從解嚴後至今，關於國家歷史課程內容的激烈辯論中。這些作品讓我們清楚聽見饒舌將歷史敘事視為社會活動的面向，也讓我們看見饒舌與文學和電影中的歷史介入，以及在學校裡的正規歷史教育有所不同。

　　尾聲那章仔細聆聽 2014 年島上民主化過程的指標性事件：「太陽花學運」之中出現的饒舌歌。我感受到在太陽花學運後，歌手那些充滿情感的回應，與莫拉克風災後如出一轍，因此開始思索饒舌如何也與現在的歷史有關。我簡短回顧了這個場景的發展，如何起因於加劇的新自由主義化，以及台灣主權地位面對的持續挑戰。對饒舌圈中的資深歌手而言，情勢或許會改變，但饒舌的迫切性不會。永遠都會有許多要教導的事情、要訴說的故事。

第一部
多聲部歷史

第一章
要看你怎麼對這個「Rap」定義……

在大支的台南工作室中，我問他能不能談一下台灣饒舌的歷史。此刻是 2010 年 9 月，大支見證了這個音樂超過十年的發展，記者經常將他視為島上活躍的地下饒舌圈權威進行採訪。我在想，他會不會覺得這個要求太直接，甚至無聊。但他皺起眉頭低頭凝視，反映出這是一個需要深思的問題。離我們坐的地方幾呎之遙，白色直立式電風扇來回擺動，電扇反覆的嗡嗡聲是這片刻寂靜的空間中唯一的聲音。不久，他往前靠，拂著下巴，以彷彿要講述一段傳奇故事一般的莊嚴態度說：「其實一開始……一開始……要看你怎麼對這個『rap』定義啊。」（訪談原文，2020 年 9 月 26 日）

在我試圖瞭解台灣饒舌歷史的過程中，我很快就發現自己陷入了眼花撩亂的時間軸，以及錯綜複雜的觀點裡頭，在此之中，「哪些事件才是形成這個社群的關鍵」這個問題不斷被議論著。歌手之間時常談論歷史：他們寫歌，透過音樂去想像地方和國家的過去，也投入十足的心力研究美國嘻哈發展的軌跡。他們大部分對台灣饒舌過去 20 年歷史的大致樣貌有個共識，特別是他們都認可大支和以台北為基地的 MC HotDog 所扮演的角色。這兩人使饒舌流行起來，並脫離長久以來對其他風格的依附，成為一種獨立且自給自足的音樂活動。然而，關於這兩人出道的 1998 年之前的狀況，社群成員的描繪就比較多樣了。這種多重的歷史，以及其中時常零星片段出現的角色，呼應了歌手指稱這種音樂時用詞的多元狀況。[1] 大支的回應再次強調了這個情況，也就是要談台灣饒舌歷史時，很大程度是看你怎麼理解「rap」一詞的意義。

在台灣島上，關於「rap」有至少三種解釋，各自「開展」（unfold）出獨特的故事。[2] 作為「嘻哈」的時候，也就是華語對「hip-hop」的翻譯，「rap」在此是一種根源於黑人和拉丁裔文化實踐的精神。將「rap」指涉為「嘻哈」時，強調的是美國嘻哈文化從 1980 年代中透過電視、廣播和進口唱片，來到台灣形成在地文化的影響。而作為「饒舌」的時候，一個我將之翻譯為「饒富熱情之舌」的華語詞彙，「rap」是一種需要表演者有著靈活口語能力的音樂技術。「饒舌」強調的是有著尖銳政治立場，且不限於單一音樂類型的歌手，在解嚴後首次實驗性地用華語和台語表演饒舌的貢獻。這個詞彙將「rap」視為一種可與其他在地重要音樂類型創意結合的展演模式。最後是「唸歌」，台語「有著敘事的歌謠」之意，這裡的「rap」是一種與地方說故事傳統有密切關係的敘事展演形式。將「rap」理解為「唸歌」的人有時候會說，這是一個在復興明清時代敘事傳統並加以現代化的類型。透過使用這些不同詞彙來稱呼「rap」，可以瞭解「rap」不同的運作面向，也能夠充實對它在台灣現狀的討論，但也增加了尋根的複雜度。

「Rap」本身明顯就是一個多義詞，這使得島上的愛好者能夠在其中刻畫出不同的意義，並由此開展出多重的過去。我就是抱持著這個想法在此書撰寫饒舌歷史，而在本章接下來的內容中，將呈現一種既非線性也不單一的面貌，以寬闊的空間來包容多重、甚至有時相互矛盾的聲音。[3] 在這樣的探索中，我藉助於「複調」（polyphony）的概念，一種音樂學和文學批評常用的風格描述方式。在音樂的脈絡中，複調指的是含有兩條或以上同時進行之獨立旋律的作品；在文學中，巴赫汀（Mikhail Bakhtin）用「複調」來形容小說中多個角色如何能擁有獨立的聲音，不受作者的觀點限制。[4] 上述兩種情況下，這個詞彙都是一個適當的隱喻，指涉大支在我們的對話一開始所表示的異質歷史敘事。台灣饒舌的複調歷史視角認可了「嘻哈」、「饒舌」和「唸歌」分開但又重疊的軌跡，並昭示了歌手對這個場景中開放參與模式相當重視。同樣地，這個詞彙也可以是對後解嚴初期政治文化氛圍一個有力的概

念類比：在這段時間裡，威權政府的優勢論述讓位給波濤起伏、彼此合作又競爭的獨立聲音，一同塑造著島嶼的未來。

嘻哈的多重遷徙與「嘻哈」的誕生

將台灣饒舌視為「嘻哈」，肯定了這座島嶼在嘻哈世界形成之際，作為一個節點的地位，而這個位置，來自於解嚴後和整個民主化過程中，受到解放的台灣媒體環境。這段時間裡，對嘻哈的參與創造了兩個同時進行且相互關連的過程。首先，歌手和製作人為了讓嘻哈能夠被台灣聽眾理解，開始探索不同方式，創作發行重新改造饒舌聲音和嘻哈文化的作品。另一方面，這個剛萌芽的「嘻哈」裡頭的粉絲和實踐者，也構成了包含大學社團、創作組織和線上社群的網絡。在社會性須要被重新建構的時刻，這個網絡為年輕人帶來了新的社會性模式。現在，許多核心的展演實踐、美學偏好，以及台灣「饒舌圈」（廣義來說包括創作者與參與群眾）的儀式，在聽覺和視覺上，都依然屬於全球嘻哈文化實踐的範疇。

嘻哈在台灣的起頭，剛好是在戒嚴的尾聲。音樂家、學者和評論人時常講述的，便是嘻哈文化在 1970 年代初和中期，從南布朗克斯區（South Bronx）街頭出現的故事。[5] 這是一個由黑人和拉丁裔青少年[6]發明的多樣創意表現形式，以回應紐約市後工業、後民權時期的貧困生活。1980 年代初，嘻哈在美國和一些全球情境中流行起來。[7]在網路出現前，廣播、電影和電視支持著嘻哈的發展，特別是饒舌歌曲，便是透過當時流行文化的渠道從北美傳播出去。1979 年，糖山幫（Sugarhill Gang）發行的單曲〈饒舌歌手的喜悅〉（Rapper's Delight）進入了告示牌 40 大單曲排行榜，不僅成為廣播播放清單常客，也是世界各地舞廳群眾的愛歌。緊接而來的，是 1982 年的電影《狂野風格》（*Wild Style*），對美國之外的許多人，這部電影是他們首度接觸更廣大

的嘻哈文化的媒介。該片拍攝成本低廉，且只靠獨立公司發行，但藉由雅典到東京等地電影院的放映，國際觀眾得以認識卓越的藝人，如閃手大師（Grandmaster Flash）、佛萊迪（Fab Five Freddy）及 Rock Steady Crew 舞團，並見識構成嘻哈文化經驗的元素：饒舌、唱盤技藝（turntablism）、噴漆和霹靂舞。[8] 到了 1980 年代中，嘻哈無可置疑已成為全球現象，而電視對這不斷擴張的市場則回應比較遲緩：一直到 1986 年，嘻哈才在 MTV 頻道上首度登場，由來自皇后區的饒舌團體 Run-D.M.C. 翻唱史密斯飛船的〈這麼走〉（Walk This Way）。1988 年，隨著《Yo! MTV Raps》首映，且在幾個月內成為頻道收視率最高的節目（Chang 2005，419），嘻哈就此獲得了更廣大的曝光機會。這個節目隨後在 MTV 幾個海外姊妹頻道上播出，並促使更多類似節目產生，例如德國 Viva 頻道的《Freestyle》（Von Dirke 2004，96–98）。

不過，對於台灣的觀眾來說，接收這些早期訊息仍是一件很困難的事。1940 年代末至 1990 年代初，政府和軍方為了支持政府的社會政治目標，掌控和利用著傳播媒體，也就是廣播和電視。[9] 廣播電台受政府管轄，電視則是只能在中央政府、國民黨和軍方運作的三台上，播放受限制的內容。免費電視娛樂頻道的選項當時相對稀少：幾個綜藝節目和歌唱比賽培育的是華語流行音樂產業，類似告示牌排行榜的節目也只關注像麥可・傑克森和瑪丹娜等主流歌手。此外，禁止舞廳和執行宵禁的規定也都阻礙了流行音樂在演唱會、夜店和派對上的傳播。透過出國旅遊還是英語廣播節目，有些透過出國旅遊或英語廣播節目，聽聞到嘻哈風聲的人，仍必須依賴黑市小販和進口商來取得唱片和影像媒體。

台灣「嘻哈」場景的創始人之一 DJ 光頭（簡光廷），回憶起自己於 1980 年代末，透過違法管道首度接觸到美國嘻哈文化時，顯得非常起勁。他跟我說，他是在一間地下舞廳，第一次遇見唱盤技藝的展現；他買過在地盜版版本的專輯，音樂錄影帶則主要來自鄰居安裝的

非法衛星小耳朵。透過這個小耳朵,他在《Yo! MTV Raps》節目上看到 Young MC 於 1989 年的單曲〈出招〉(Bust a Move)音樂錄影帶,從此受到啟發,開始蒐集嘻哈音樂唱片。當時他一看完〈出招〉,便興奮地前往台北青少年文化和娛樂產業的重鎮西門町,嘗試找尋收錄〈出招〉的專輯《冷酷饒舌》(Stone Cold Rhymin')的盜版版本。最後雖然沒找到,但發現了一間店家願意幫他特別訂購。老闆唸他,一張美國進口饒舌專輯比盜版貴 50 到 100 倍,為何要花這個錢,更何況多數與他同齡的孩子都買盜版貨。即使如此,DJ 光頭仍不以為意。專輯終於到手之後,DJ 光頭立刻仔細閱讀唱片封套說明文字,渴望看到下次該買什麼的線索:「那個 vinyl 就那個 cover,它就有寫說 who done what、producer 是誰啊、Young MC 想 want to say thanks⋯⋯ 他說他感謝很多都是一些其他也是 rap artists。所以我就看他有寫什麼 Eric B. and Rakim、DJ Jazzy Jeff 等等。我有去找這些人,慢慢去買越來越多。」(DJ 光頭訪談原文,2011 年 6 月 14 日)。其他台灣地下場景第一代成員也都說過,他們在 1980 年代末,試圖找尋饒舌唱片的類似故事,也不斷重複提到過程有多困難、進口專輯有多貴,以及購買時店家老闆總是表示疑惑,不懂嘻哈的吸引力在哪裡。

　　DJ 光頭和他的同輩願意花大量時間、精力和金錢克服重重障礙,如偵探一般找尋新的歌手來聆聽。即便英語能力不一,他們仍然興致高昂地試圖加減理解嘻哈的音樂文本(以及脈絡)。不過跟據他們自己的說法,像他們這種認真的聆聽者在台灣算是少數。絕大部分人認為,嘻哈的特殊文化、語言和音樂表現模式很神祕:饒舌歌詞活靈活現的隱喻、雙關和文字遊戲時常意在混淆,即便是長年的英語使用者在試圖解碼時都會面臨挑戰。[10] 台灣大部分的在地聽眾,都沒有參與這個解碼過程須具備的英語能力,更不可能理解非裔美國人白話英語(African American Vernacular English)。同時,他們也不熟悉建構起嘻哈不同層次的黑人文化史:例如互辱相罵的遊戲、豬肉馬坎(Pigmeat Markham)的喜劇腳本、史考特–黑龍(Gil Scott-Heron)的口語詩詞,

以及世界祖魯國的哲學教誨，這些東西在這座島上都不太為人所知。

即便如此，全球嘻哈的故事告訴我們，音樂是能夠超越語言和文化邊界的。根據參劈團員林老師的推測，台灣聽眾有個更大的阻礙，也就是不夠熟悉促使嘻哈創生的音樂風格：

> 在美國，饒舌音樂是從舞廳中 DJ 所放的歌曲開始發展出來的。然而台灣早期由於戒嚴令實行舞禁的關係，舞廳被視為非法的集會場所，一直要到〔1987〕年解嚴，舞禁開放之後，舞廳與 DJ 才正式於台灣出現[C]。這段舞禁的期間，台灣錯過了在國外盛行的舞廳 Disco 黃金年代，而 Disco、Soul、Funk 等這些跳動的節奏旋律，正是饒舌音樂一個很重要的音樂基礎。[11]（參劈 2008，12–13）

林老師在形容戒嚴令的後續影響時，將饒舌對台灣聽眾而言的起源，想像成好似天外飛來一筆的聲音，而其語言和音樂的特殊性又讓它顯得更加外來。

即便台灣存在著這些影響嘻哈流通的障礙，年輕聽眾仍能迅速消費包含嘻哈文化其他面向的美國文化進口商品。參劈團員老莫告訴我，1980 年代早期的美國電影，如《閃舞》（*Flashdance,* 1983），促成了幾個舞團的創立（訪談，2010 年 3 月 3 日）。這部在島上電影院廣為播放的電影中，有一個革命性的畫面令人印象深刻，也就是的 Rock Steady Crew 配合著吉米卡斯特樂團（Jimmy Castor Bunch）的〈才剛開始〉（It's Just Begun）舞動。年輕人開始在校園和公園中群聚模仿

C. 譯註：這是林老師當時錯誤的理解，現今正透過國科會研究計畫「舞動：尋找 80 年代台灣的迪斯可運動」在探索戒嚴期間的舞廳文化與迪斯可風潮。

他們的舞技，實驗著如搖滾步、小地板、定招和大地板之類的元素。可能因為這些活動主要是白天在戶外空地上進行，所以儘管戒嚴令讓舞廳地下化，街舞也沒有因而受挫。對當權者來說，控管中山堂階梯或西門町街道上的練舞過程輕鬆很多，不用去擔心密閉空間中伴隨而來的潛在非法活動，例如毒品走私、性交易或政治集會。這個傳統持續至今，公共空間現在仍是高中和大學街舞社喜愛的練舞場所。

　　大體而言，台灣剛冒出頭的霹靂舞舞者並不知道街舞屬於更大的嘻哈運動，因此沒有將之連結上饒舌或唱盤技藝。在《閃舞》裡，Rock Steady Crew 表演搭配的不是饒舌，而是放克音樂；而強調嘻哈元素整合的《狂野風格》則因為是獨立電影，沒有在台灣電影院中播映過。DJ 光頭記得，從 1990 年代早期開始，台灣的舞者就經常向他請教音樂方面的建議：「那個時候跳 breaking 的人他們真的不知道要用什麼音樂。他們真的不知道 hip-hop 是什麼。他們有的時候來問我，因為我在學 DJ：『呃，這是什麼音樂？』我才會跟他們講，你們要用這種 70、80、James Brown 這些。他們說，啊對對對。因為我們看國外的 dance video 也是用這種音樂，可是我們不知道是什麼音樂，去哪邊找。」（訪談原文，2011 年 6 月 14 日）張兆志從 1995 到 2005 年在台灣 MTV 頻道擔任過幾個舞曲節目主持人，根據他的說法，當時島上的年輕人多從非法衛星電視節目和進口教學錄影帶來獲得舞蹈相關知識（訪談，2011 年 6 月 22 日）。而在 1980 年代已有活躍街舞場景的日本，則是許多這種錄影帶的來源。在東京的日本人因為已經接觸過美國的嘻哈和流行音樂文化，得以從基礎開始指導其他業餘舞者。

　　即使台灣街舞與嘻哈文化的幾個元素是脫鉤的，還是吸引了熱切的追隨群眾。到了 1990 年代，島上蓬勃發展的街舞場景的活力和創意，已經在亞太地區小有名氣。日本 NHK 等海外電視記者開始前來台北，拍攝西門町街道上剛嶄露頭角的舞團（張兆志訪談，2011 年 6 月 22 日）。在這波浪潮起來之時，才藝節目如《五燈獎》在每週六於台

視播出，其「熱門舞蹈」比賽讓「八百龍」和「蓋世太保」等舞團獲得全國的知名度（李靜怡 2007，81）。台灣街舞起飛和持續流行，讓音樂產業總裁意識到，若把嘻哈包裝成商業化舞曲，就可以成功打入在地聽眾的市場。在幾個舞團成功攀上明星地位後，希望把握知名度的唱片公司也跟他們簽下發行專輯的合約。

「那你應該用台灣的方式來做」：在地化的各種過程

在這些舞者兼歌手的例子中，最成功的莫過於「洛城三兄弟」（LA Boyz）。形象清新的洛城三兄弟，由加州長大的台裔美國兄弟黃立成和黃立行，以及表弟林智文所組成。這個團體被倪重華簽下培養，希望他們能成為島上首支「嘻哈」青少年偶像。倪重華曾與不少知名搖滾歌手合作，並擔任過台灣 MTV 頻道總經理的唱片公司老闆。他首先在《五燈獎》節目上注意到洛城三兄弟的表演，然後將他們與同樣來自加州的饒舌歌手兼製作人羅百吉湊在一起，錄製了 1992 年的首張專輯《閃》（倪重華訪談，2010 年 8 月 23 日）。他們的團隊利用洛城三兄弟的「美國感」，營造出一種新潮、國際都會，以及近乎「正統」（也就是「黑」）的嘻哈文化形象。

洛城三兄弟的表演混合了基礎英語、台語和華語，希望能讓嘻哈被在地聽眾理解。這種混合語言的方式是自然產生的，因為他們在美國說英語長大（不過是在爾灣〔Irvine〕而非洛城），但和阿公阿媽幾乎只以台語溝通（倪重華訪談，2010 年 8 月 23 日）。他們緊密追隨美國主流成功模式，如少年饒舌二人組「克里斯克羅斯」（Kris Kross）。其第二張專輯的同名曲〈跳〉甚至就是挪用克里斯克羅斯的同名歌曲，並且使用同樣的押韻詞彙、模仿歌中許多特殊的音樂表達方式。兩首歌基本上一模一樣，唯獨第一段的幾句歌詞有展現出台灣風格的嘻哈：

I am jumping and I'm humping and I'm pumping to the beat
and I never ever met a rapper faster than me
with the big fat blabber mouth rappers of the '90s
Jerry's gonna make his rap funky in Chinese
first you gotta start off with the ABCs
then you gotta learn it like the Taiwanese
bopomofo[12] sure sounds easy to me
but then you gotta spell it LA BOYZ!

中譯：

我在跳、我在躍、我把節奏灌爆

我從來沒見過哪個饒舌歌手比我還會飆

有著九零年代饒舌歌手喋喋不休的大嘴

傑瑞的饒舌用中文照樣威

你首先要來點 ABC

然後你要像台灣人一樣學習

ㄅㄆㄇ對我來說很容易

但你要把它拼成洛城三兄弟

　　這段林智文的歌詞開頭，重現了克里斯克羅斯原曲中帶勁且自吹自擂的歌詞「I got you jumpin' and bumpin' and pumpin', movin' all around」，但很快地轉成讓饒舌「funky in Chinese」。林智文在此用英語而非台語或華語來宣告，理所當然引起了一個疑問：這首歌想像的聽眾到底是在地聆聽者，還是像洛城三兄弟那樣的台裔美國人？但就銷售而言，〈跳〉在台灣已成為暢銷勁曲，到頭來那根本不是問題。

　　我訪問倪重華時，距離他與洛城三兄弟的合作已是 20 年前的事情。當他回憶起生涯中這段時間，還是充滿了驕傲神色，所以我很意外聽到他說他們早期的作品是「假」嘻哈（訪談，2010 年 8 月 23 日）。他

很理所當然地解釋道，洛城三兄弟的表演明目張膽地挪用了美國模式，等同於缺乏了美國模式所重視的嚴謹，而他們的創作須依賴專業寫詞人，也與嘻哈最重要的「真誠」相牴觸。換句話說，洛城三兄弟只是商業化的「偶像團體」，是為了像 MC 哈默（MC Hammer）和香草冰（Vanilla Ice）一樣，在美國打入廣大未開發的市場而創造出來的。雖然台灣之後的饒舌歌手依然會向這個音樂以黑人為主的創始者致敬，但如同葛蕾斯・王（Grace Wang）所觀察的，洛城三兄弟「將這個音樂文化去脈絡成為一種無害的舞蹈、時尚和言說形式」，並且「使他們自己抽離黑性、權利剝奪與種族主義的代價」（2014，153）。儘管受到這些批評，現在許多台灣饒舌圈的成員依然認為，洛城三兄弟成功展示了台灣人也可以製作嘻哈給台灣人聽。除此之外，他們也是台灣首次將饒舌、舞蹈和唱盤技藝作為嘻哈美學中的元素，並將這些元素整合起來的人。

後來，倪重華在另一個舞蹈導向的嘻哈團體身上，試著複製洛城三兄弟的成功模式。這個團體叫做「樂派體」（The Party），由七名來自台北的青少年組成。他們雖然沒有達到像前輩團一樣的高度，但仍藉著 1994 年的單曲〈Monkey 在我背〉獲得不錯的成績。與洛城三兄弟不同的是，樂派體主要以華語表演，中間偶爾穿插英語的呼喊（「awwww yeah」），回應了在地饒舌音樂要令人信服，只能由台裔美國人和英語演出的看法。〈Monkey 在我背〉取樣「庫爾夥伴合唱團」（Kool and the Gang）的歌曲〈叢林熱舞〉（Jungle Boogie，1973），顯示出他們不僅意識到美國這種新音樂風格，也渴望使用原初編曲形式。雖然這個團體僅活動短短幾年，也只發行一張完整專輯，他們在「嘻哈」的發展上還是有著重要的轉銜地位。

如同洛城三兄弟，樂派體倚賴一些台灣最具經驗的流行音樂寫詞人、作曲家和編曲家，包括羅百吉、江志仁、陶喆和何啟宏。但是，倪重華認為兩者在寫歌方面有不同挑戰：「我們沒辦法寫太台灣式

給 LA Boyz，因為他們就是外國人。我們需要寫 American-style。The Party 是 local，想找比較深一點的。」（訪談原文，2010 年 8 月 23 日）換句話說，洛城三兄弟與預設聽眾之間，在語言能力上的重疊有限，使他們只能使用簡單易懂的文詞。而熟悉在地文化常規和能夠使用道地華語的樂派體，則比較容易販賣倪重華所謂「台灣風」的文字和音樂。那時，倪重華找到了當時 30 歲的民謠創作歌手朱約信，請他來為這個計畫貢獻地方感知力。但即便他們的合作成功創作出〈Monkey 在我背〉等歌曲，倪重華跟我說，他還是拒絕了其中一些作品：「朱約信寫了一些歌給我看，我一看完全不適合 The Party。所以有一天，我有約朱約信，我跟他說，『這個詞不行。』他就很 depressed……我說，『但是你來唱，你自己的唱法比較適合。』」（訪談原文，2010 年 8 月 23 日）在這次對話後產生了三張專輯，也就是朱約信的《笑魁唸歌》系列，與洛城三兄弟和樂派體的商業和舞蹈導向的聲音都大異其趣。這個系列專輯運用細膩的歌詞，加上創新的音樂，為台灣「嘻哈」開闢了截然不同的道路。

朱約信來自台南，是位喜愛讀書的創作歌手。他平時在一間長老教會擔任執事，難以想像會成為饒舌明星。為了要唱原本為樂派體寫的那些歌，他大膽玩弄了自己的姓氏，化身為「豬頭皮」。身為一名充滿創意的歌手，豬頭皮與朱約信一樣會參與社會政治運動，但更加玩世不恭。豬頭皮是個頑童般的人物，以尖酸的才智關注爭議性的主題，如選舉弊案、安全性行為、台灣認同政治的奇風異象，以及這個島國在世界政體中的模糊地位。《笑魁唸歌》系列首張專輯在 1994 年發行，這是一個充滿挑戰的年分：為了鞏固民主化過程，立法院通過法律舉行一級行政區首長直選，政府也對大眾媒體管制鬆綁，而在公共領域，則有一系列針對台灣主權未來的激烈辯論。在這社會政治動盪不安的時刻，豬頭皮拋開洛城三兄弟和樂派體那種無憂無慮的流行歌美學，創作出能認識並反映這些騷動的音樂。

為了回應自 1990 年代中以來橫掃台灣的社會政治變遷,《笑魁唸歌》系列充斥瘋狂的主題,並透過豬頭皮豐富的文字與音樂編排表現出來。一種由瘋狂產生的混亂感,可以從專輯說明文字中明顯看出,一系列歌名不是直接指涉發瘋的意思,就是透過語言錯置帶來這種感覺。其中一個例子是豬頭皮用英文「Jutoupi's Funny Rap」作為系列首張專輯的標題,但其中文名稱則用「我是神經病」。專輯第一首歌也是這個名稱,但豬頭皮用了另外一種會產生更明顯混亂感的英文翻譯:「You Sick Suck Nutz Psycho Mania Crazy Taipei City」。七種語言(台語、華語、客語、英語、日語、法語和布農語)不間斷的語碼轉換不但更加強化了失序感,當文字遊戲展現成多重跨語言的雙關語時,更會使聽者懷疑自己剛剛到底聽了什麼。[13] 豬頭皮在聲響上的感知力也帶來類似的錯亂感:在與羅百吉合作之下,他取樣了多種異質原曲,包括 1930 年代日本的流行歌曲、台語和客語民謠、華語時代曲、美國搖滾和爵士樂,以及台灣原住民音樂。總體來說,這些歌曲的敘事內容、表演語言以及音樂特徵,在在表現了一種眼花撩亂的混沌感。

豬頭皮的成名與島上媒體生態的巨大改變同時發生,1993 年的自由改革加速終結了政府壟斷大眾媒體的狀況。新的廣播頻道釋出,第四台和衛星電視業者正式進入台灣市場,消費者能夠選擇的娛樂節目數量幾乎是一夜遽增。[14] 同時之間,美國的饒舌歌手也不斷冒出,不僅風格多樣,也已打入主流。布萊德里(Adam Bradley)和杜布瓦(Andrew DuBois)認為 1993 年和 1994 年是「第二波嘻哈黃金年代」(2010,330),以「精神上吸引人」和「形式上細緻複雜」的作品著稱(325),例如武當幫(Wu-Tang Clan)的《勇闖武當三十六(式)》(*Enter the Wu-Tang [36 Chambers]*)、探索一族(A Tribe Called Quest)的《午夜盜賊》(*Midnight Marauders*)、史努比狗狗(Snoop Doggy Dogg)的《狗爬式》(*Doggystyle*)、迪拉索(De La Soul)的《氣球心智狀態》(*Buhlōōne Mind State*)、納斯(Nas)的《毀壞機制》(*Illmatic*)、凡夫俗子(Common)的《復活》(*Resurrection*)。豬頭皮將饒舌視

為語言遊戲的場域，以及將取樣視為互文指涉的過程，這種態度與同時期太平洋彼端饒舌主題和風格擴展的企圖一致。

　　雖然台灣饒舌圈資深成員視豬頭皮為「嘻哈」創始者，朱約信於2010年在西門町的表演後與我討論時，表示他自己在創作的時候，對這樣的描述感到遲疑。在《笑魁唸歌》系列之前，朱約信是一名民謠歌手和運動分子；現在他大多表演流行歌、電子音樂和基督教搖滾。他告訴我，豬頭皮的嘗試只是一場快樂的意外，來自他身為創作人想要找個工作的機會，而非對「嘻哈」深刻思索後付出的行動：「De La Soul 或者是 Public Enemy 他們我們都學習，但是不是說聽他們的覺得『啊！我們一定要做嘻哈音樂』，不是這樣子的……他們所寫的 social concerns、他們寫歌的態度、他們的技巧可以學習來放進去，funk、folk、rap 都可以。」（訪談原文，2010年10月10日）朱約信採用了全民公敵樂團（Public Enemy）的社會政治參與立場，以及迪拉索的細膩數位取樣技術作為自己的風格模式，但沒有進一步聯上嘻哈的系譜。在《笑魁唸歌》的聲景中，嘻哈確實看起來不像主要的驅動力，而是諸多引用的音樂類型之一。樂評家兼電台 DJ 馬世芳也同意，購買豬頭皮專輯的人不見得會把這張專輯聽作是「嘻哈」：「〔聽眾〕只會想這是一個有趣的音樂、搞笑的音樂，因為他取樣了很多日本流行老歌和世界各地的外國流行樂……在與〔羅百吉〕合作之下，他們創造了一種混合不同音樂的新音樂……聽這張專輯是一件非常有趣的事情。」（訪談英文翻譯，2010年1月18日）馬世芳將豬頭皮的魅力歸因於這個根本的難題：他是一位引用台灣民謠之聲和日本流行樂的「嘻哈」歌手，還是一位取樣「嘻哈」的民謠流行歌手？不管答案是什麼，之後的歌手仍會認可朱約信在發展上的影響力，在對將嘻哈美學帶入在地語言聲音的熱烈對話中功不可沒。

擴散的社群根基與全島的「嘻哈」場景

　　在這些早期「嘻哈」嘗試進行的同時，台灣的社群景觀也伴隨著美國饒舌音樂持續生長。跨國唱片商如淘兒音樂城和較小的獨立唱片行紛紛成立，一些 DJ 也致力於添購進口唱片，方便隨時能在夜店之類的環境推廣嘻哈。DJ 光頭和高中同學 Sam 和 Goldie 組成了一個包含舞者和 DJ 的集團，叫做「杜比斯」（Doobiest）──名字在向加州地下饒舌團體 Funkdoobiest 致敬。他們在台北主辦了一系列每月派對，集結 DJ、街舞舞者、噴漆藝術家，以及單純喜愛嘻哈的群眾。如果如同林老師推測的，台灣在戒嚴期間沒有發展出活躍的夜店場景，杜比斯舉辦的這些活動某種程度來說補償了那樣的狀況。同時身為 DJ、霹靂舞舞者和饒舌歌手的參劈團員小個，過去也常參與杜比斯團隊的活動。他回憶起這些派對，當時相當受到表演者和粉絲的歡迎：「每一個人都想去，那是在當時一定要去的活動。」（訪談英文翻譯，2010 年 3 月 3 日）

　　當這樣的一個嘻哈圈在台北成形時，島上其他地方也有人透過其他方式，找出並聯繫有同樣興趣的夥伴。1997 年，林老師和高中同學為了連結同好，架設了一個網路留言板，來討論關於嘻哈的大小事。這個網站叫做 Master U，對這兩位住在台中的創站人來說，在他們獨特音樂興趣所產生的孤獨感中，有了一座希望的燈塔。林老師回想：「以前我真的一度以為我是全台灣唯一在聽嘻哈的人，因為台中離台北很遠，資訊上更是如此。所以我一直以為我是孤單的，直到我們成立了網路留言板。大概 20 幾個人會在那邊留言分享新聞和音樂。就是在那時候我知道我不孤單。」（訪談英文翻譯，2010 年 10 月 18 日）當時的華語流行音樂占有台灣流行音樂市場約 1 億 7 千萬美元（Guy 2001，358），相比下來，嘻哈是非常小眾的音樂類型。而 Master U 提供了一個平台，讓這些人能在大都會區域之外找到志趣相投者。在那

邊留言的人絕大多數是男性青少年，他們充滿動力，會發表對新發行作品的看法、分析美國嘻哈歷史，也會辯論哪些歌手最優秀。對一些難以瞭解饒舌歌手和英文嘻哈文章的粉絲來說，Master U 是一個讓他們學習的空間。杜比斯派對和網路留言板改變了台灣聆聽饒舌音樂的經驗，將原本孤獨的活動轉變成能夠交換知識和評價的社群，注入了社群網絡的能量。

摩根（Marcyliena Morgan）曾探討社群在美國嘻哈的生產與消費中的重要性，並描述一個由核心和資深分子構成的體系，如何藉著他們的參與和週期性的復甦來維持嘻哈文化（2009，55–59）。杜比斯派對和 Master U 網站的創立，在台灣產生了一批像摩根說的那種核心分子。他們相互串連、研究美國及日韓的模式，並充滿熱忱地分享自己的發現。隨著時間，許多人後來發展成今日饒舌圈的資深成員，有些人則是在線上土法煉鋼寫詞做音樂，或與他人一同討論創作。他們結合了從美國經驗獲取的嘻哈評論知識，配以自己關於成功的定義，由此產生出特殊的評斷標準。如如今，Master U 網站已被更新的線上討論社團和社群網絡科技所取代，從網路空間中消失了，所以我們無法重建 Master U 使用者如何逐步理解什麼樣的創作算成功、什麼算失敗的完整過程。但其中有兩位討論板成員：姚中仁，也就是 MC HotDog，以及曾冠榕，也就是大支，提供了最佳的證據，讓我們看到怎樣的技術和風格能夠得到認同與尊敬。對將饒舌理解為嘻哈的人來說，通常會公認這兩位是台灣首批真正的「嘻哈」饒舌歌手。

總是掛著招牌大眼鏡、叼根香菸的 MC HotDog，在我們 2010 年首次見面時，卻讓我感覺相當溫和親切。雖然他現在舞台上的形象是成熟與自信洋溢（見圖 1.1），當他回憶起早年對美國嘻哈的熱情，以及想用華語將之強而有力地表現出來的欲望時，又顯露出少年人的誠摯。1990 年代中，台北出生長大的 MC HotDog 仍是高中生，就已經在寫詞。他買了一台 Roland MC-505 MIDI 音樂編曲機，首先是在建國高中的同

學面前，接著是在輔仁大學的校園中，開始嘗試錄音和表演（訪談，2010 年 8 月 12 日）。關於他的音樂的消息漸漸在網路上傳開，也有學生開始下載他宅錄的作品，他因此受到鼓舞，開始進入夜店展現才華。接著，MC HotDog 在夜店被魔岩唱片公司的經理人相中，幫助他製作高品質的試唱帶，並安排他在南台灣知名年度戶外音樂活動「春吶音樂祭」上，與同樣在 Master U 留言板上活動的夥伴大支一同表演。[15] 這些曝光機會使他在島上聲名大噪。不久之後，魔岩便將兩人簽下。他們與台裔北美饒舌歌手 168 和 Witness（黃崇旭）、歌手和製作人 J.Wu、DJ 小四還組成了一個叫「大馬戲團」的組織，後來也發展成魔岩的副廠牌（Witness 訪談，2011 年 5 月 24 日）。同時間，MC HotDog 持續在酒吧、夜店和現場展演空間磨練技巧、提升作品內容，並在 2001 年連續發行了四張迷你專輯。除了在台灣賣出幾十萬張外，島內和中國黑市的銷售量也不計其數。MC HotDog 在 2003 年至 2005 年之間，為了服兵役曾短暫中斷創作。兵役結束後，他重返樂壇展開不停歇的巡迴表演，並時常與歌手張震嶽合作。自 2006 年以來，他已經發行了四張正規專輯。[16] D

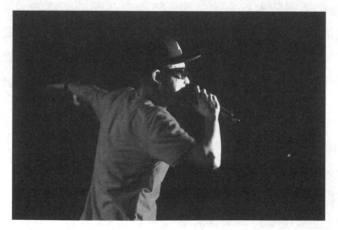

圖 1.1：MC HotDog 在台北的表演，2011 年 5 月 21 日。作者拍攝。

D. 譯註：在本書原版出版之後，MC HotDog 分別於 2022 及 2023 年發行了第五、六張正規專輯。

MC HotDog 的聲音在過去 20 年來經歷了一些轉變，但透過一些早期作品，如 2001 年的〈讓我 Rap〉、〈韓流來襲〉、〈補補補〉以及〈我的生活〉，可以一窺當台灣「嘻哈」於千禧年之交形成之際，正在進行的更大風格轉化。有別於洛城三兄弟的流行樂風格，以及豬頭皮的刻意胡言亂語，這些歌曲顯現了一種與「硬核嘻哈」（hardcore）歌手，如聲名狼籍先生（Notorious B.I.G.）、吐派克（Tupac Shakur）和武當幫的新親近性。MC HotDog 的音樂所採用的態度，跟早期台灣嘻哈先行者比起來更不友善，聲音中隱含著不滿之情；歌詞也較為陰暗、充滿挑釁，夾雜著英語和華語髒話。例如，在〈讓我 Rap〉和〈韓流來襲〉中，他指控台灣流行音樂產業只重視外貌而非才華，並且在後者中要歌曲內容乏味（也就是歌詞講的「shit form the mouth」）的流行歌手來「suck [his] dick」。[17]〈補補補〉則討論在台灣教育體系中，想要成功必須背負的巨大社會壓力，並鼓勵聽眾杯葛聯考、拒絕浪費年輕歲月成為被動的「讀書機器」。

　　除了強調社會評論外，MC HotDog 早期的作品也讓饒舌在台灣成為一種能夠展現個人敘事的空間，特別是在關於衝突的主題上。例如，〈我的生活〉是關於他成為歌手的心路歷程，描述了一個關於背離父母期望、財務上面臨挑戰，以及一次次自我懷疑和失望的故事。在下面節錄的歌詞中，他以「狗」的形象出現，沒有囂張氣焰，只有自嘲自憐：

　　　走在西門町　看到很多流浪漢
　　　感嘆地笑一笑怎會有種親切感
　　　原本流浪漢的身邊都有一隻流浪狗
　　　只是沒有錢幫狗植入晶片他就一無所有
　　　我也是流浪狗　嘴裡含著麥克風想問
　　　誰又真正的在乎我

不尋常的人生路徑產生了一種疏離的感覺，而 MC HotDog 以悲傷孤獨的流浪狗和貧窮流浪漢的景象來捕捉這種經驗。疏離與不首常規，是他早期音樂中經常呈現的元素，他也藉由挑戰道統和真誠性的嘻哈原則，來探索台灣年輕人所承受的挑戰和衝突。

時常和 MC HotDog 合作的大支，也對台灣——特別是南部——的「嘻哈」圈有著深刻的影響。大支在台南出生長大，於就讀台北體院主攻柔道期間，萌生了成為職業歌手的想法。當時在 Master U 留言板上，他已經因為自己的嘻哈知識和創作參與而小有名氣。他很想要開始「用自己的語言〔台語〕，說出生活周遭逢生的事情」（訪談原文，2010 年 9 月 26 日）。大支在 2000 年的「春吶音樂祭」上與 MC HotDog 一同演出，之後便以大馬戲團團員的身分與魔岩唱片簽約。在 2002 年底，他發行了首張正式專輯《舌粲蓮花》，收錄了經典單曲〈台灣 Song〉。[18] 然而，魔岩受到台灣流行音樂產業市場萎縮的衝擊，於 2003 年結束經營，大支便回到家鄉台南，開始聯繫地方饒舌歌手，策劃團體活動以及表演，希望能夠形成一個在地的嘻哈圈。在他的努力之下，「人人有功練音樂工作室」於焉誕生 [19]，可以說是今日台南「嘻哈」實際與精神上的中心。這個實體工作室包含了教學場地和錄音室，供雄心勃勃的饒舌歌手使用，還有能夠寫詞和社交的空間。我和大支就是在這裡碰面，展開關於台灣饒舌歷史的討論。

儘管大支與 MC HotDog 有長期合作關係，也有 Master U 的共同背景，他的音樂一直以來都跟 MC HotDog 反映著一套不同的目標。MC HotDog 早期的歌曲思索台灣年輕人日常生活的跌宕起伏，並將這些批評指向一個空洞無聊的流行文化，大支則是迅速為自己建立起社會政治運動者的身分。《舌粲蓮花》幾乎整張專輯都以台語表演，穿插著少數的華語和英語。在像〈台灣 Song〉這樣的歌曲中，他用力提倡一種關於台灣認同之存有現實的共識，以及一個有著地方特性的「嘻哈」樣貌：

你甘有聽到這條歌　恭喜啦

這就是正港的台灣 hip-hop

〔……〕

這是啥米歌　台灣爽

是叨位最爽　台灣爽

吃是台灣米（誰）　喝是台灣水（你）

生是台灣人（我）　死是台灣鬼（他）

這是啥米歌　台灣爽

是叨位最爽　台灣爽

台灣人的愛（這）　台灣人的愛（那）

台灣人的愛　都在台灣之聲

透過這些具煽動性的歌詞，大支希望能夠啟發聽眾「不再以身為台灣人為恥」（Perrin 2004）。他寫的東西是在對抗戒嚴時期中國化政策的遺毒，以及台灣在面對中共崛起的政經勢力時，是否能維持主權的焦慮。以此為背景，大支要「嘻哈」真誠以對的決心，使嘻哈成了一種新的政治參與工具。他在歌曲中提及米、水、生命和死亡等元素，藉助本土文學的感性，加上採用挺台灣的強硬基調，與 1990 年代起出現的台灣文化國族主義對話。[20]

MC HotDog 和大支普遍被認為是台灣地下饒舌的開山鼻祖。林老師特別歸功 MC HotDog 對全島「嘻哈」運動的啟發：「台灣地下饒舌是從 1998 年左右開始的。那時候南有台南青年們組成的東方刺客幫 E.A.C.（East Assassin Clan），中有台中的麻煩製造者 T.T.M.（Top Trouble Makers），北有大馬戲團，但是嚴格說起來，開啟這整個風潮的只有一個人，那就是 MC HotDog。不管你對他的評價如何，這個歷史地位是一定要給他的。」（參劈 2008，19）在 MC HotDog 出道的一年之內，許多企圖獲得同等名聲的團體也跟著出現。除了上面提到的 E.A.C. 和 T.T.M. 外，林老師的第一個團體 O.G.C.（Original Gangstaz

Club）和另外一個團體 D.G.B.（Da Ghetto Brothers）也都在此時成立。大部分在這段時間活動的團體都使用了三個英文字母縮寫作為團名，表示著一種社群意識，也召喚了一種美國硬核嘻哈的精神。林老師有幾分自嘲地稱之為「三個英文字母傳奇」（21）。他們都擁有至少五位團員，而且和 MC HotDog 與大支一樣，是在音樂產業的公司體系外發展起來的。當這些歌手逐漸成為資深社群成員時，一個新的世代也由此產生，其中包括了參劈、大囍門和拷秋勤等團體，以及滿人、蛋堡、國蛋、RPG 等歌手，但當然不只如此。隨著饒舌圈的逐步壯大，跨越世代的聯繫也跟著發展出來。例如，參劈（見圖 2.2）和較年輕的BR 和熊仔，現在代表著一個次類型叫做「學院派」，指涉著他們頂尖大學的學歷背景、在音樂和歌詞上喜愛掉書袋的脾氣，以及嘻哈文化研究社的共同過去。

圖 1.2：參劈團員老莫（左）和小個（右）在台北的表演，2011 年 5 月 21 日。作者拍攝。

在地下饒舌場景之外，台灣的「嘻哈」風格和姿態也在主流音樂中有著鮮明的存在。在 2000 年代早期，唱片公司試圖向大眾直接販售饒舌音樂，但終究宣告失敗。就在這個時候，阿爾發音樂砸下幾百萬台幣，打造一支幫派風格的饒舌團體「鐵竹堂」。如同之前的洛城三兄弟和樂派體，鐵竹堂成員並沒有參與大部分的歌詞創作，而是依靠暢銷金曲詞人當寫手，如華語流行音樂天王周杰倫御用的方文山。然而，這套公式在 90 年代早期有效，在千禧年後卻似乎不管用了。鐵竹堂的銷售表現不佳，團體也隨之解散。[21]2001 年，洛城三兄弟的黃

立成在美國創業從事軟體科技幾年後，回到台灣和音樂產業中，與商業夥伴盛保熙和韓裔美國嘻哈節奏藍調歌手鄭在允，一同創立了麻吉娛樂經紀股份有限公司。雖然嚴格來說，麻吉娛樂不算是「嘻哈」廠牌，他們仍然和一些接受嘻哈美學的知名流行歌手如周杰倫和吳建豪合作過。除此之外，他們旗下還有 2003 年由黃立成創立的同名饒舌團體「Machi 麻吉」，團內曾多達十多位成員。在 2000 年代初，他們是台灣少數得到主流廠牌支持的「嘻哈」表演者，發行過幾支暢銷單曲，也曾在 2006 年與美國嘻哈明星蜜西・艾莉特（Missy Elliott）合作〈跳，動起來！！！〉（Jump, Work It!!!），將蜜西的〈動起來〉（Work It）和洛城三兄弟的新版〈跳〉混音在一起。近年來，如本色音樂、顏社、混血兒娛樂等嘻哈廠牌，打破地下和主流音樂產業的界線，培育出了蛋堡、葛仲珊、頑童 MJ116、玖壹壹、Leo 王等歌手，他們都獲得了產業的高度評價、媒體的密切關注，以及豐厚的商業贊助。他們之中有些甚至還與跨國音樂集團簽約，例如台灣環球唱片簽下 BCW，台灣索尼音樂娛樂簽下熊仔。

台灣饒舌因其多重又豐富的歷史遺產，可以說是一個特殊現象，但「嘻哈」的敘事路線對現今的社群成員來說無疑還是最重要的，而他們很多也都是「嘻哈」發展中的關鍵行動者。不管是年輕時獲取盜版唱片的企圖，還是建立交換知識的地方網絡，他們記得最清楚的，都是如何透過嘻哈與彼此、還有台灣之外的世界連結起來。近幾年來，有開創能力的社群成員開始前往海外表演，有時也因政府將流行音樂視為培養軟實力的重要工具，而獲得補助（Kuo 2011）。另外，他們也會邀請海外歌手到台灣合作。

我在 2017 年 7 月 22 日見到這種跨國合作，也就是大支和他的「人人有功練工作室」夥伴舉辦的「亞洲嘻哈高峰會」。這個活動由在北中南各地舉辦的一系列座談會構成，最後在台北以一場研討論壇和演唱會作結。各國演出代表包括韓國的 Flowsik、日本的 Anarchy、越南

的 Suboi、美國的 Steely One 和 Kool Kid Dre，以及台灣的熊仔（見圖 1.3）。在老莫擔任中英翻譯之下，與會者討論他們與嘻哈文化的關係和押韻技法，也談論如何跨越地緣政治和語言界線來進行溝通合作。大支用英語進行開幕致詞時，特別回顧一下台灣與嘻哈交會的歷史弧線，並強調了孤立和連結的主題：

　　　　千萬別懷疑，我們今日的連結都是因為嘻哈。很難想像〔來自台灣的〕我們可以和所有亞洲最強的饒舌歌手們站在同一個舞台上。我記得以前台灣嘻哈發展的初期，我們必須用寫信的方式訂閱《The Source》雜誌，有時候我們會請在美國的朋友把 BET 節目錄在錄影帶上寄回台灣。那時候我們有一個玩笑話：凱蒂貓比史努比狗狗還紅。但誰知道今天會是什麼情形？亞洲嘻哈可以昂首闊步踏入歐洲和美洲，西方人會漸漸知道亞洲不只是 BigBang 和成龍⋯⋯即便我自己，都曾與武當幫、納斯、達賴喇嘛合作過。我上過 CNN、BBC、《時代雜誌》的報導。曾在 NBA 布魯克林籃網隊的比賽中表演過。還有，向我的姊妹和特別來賓 Suboi 致敬。她可是在歐巴馬總統面前表演過，那真的太厲害了！所以我們今天來到這裡是要幹大事，要讓世界知道：亞洲嘻哈將席捲整個世界。

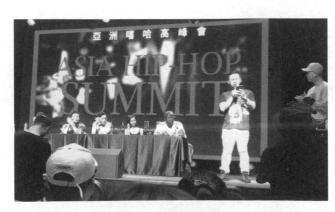

圖 1.3：從田野錄影中擷取的「亞洲嘻哈高峰會」畫面，2017 年 7 月 22 日。作者拍攝。

可以清楚看到，大支強調歌手不只能涉入全球流行文化，更可以進入全球政治的領域。他們代表著自己的家鄉，在全球嘻哈的渠道中探索，由此進入以往只屬於外交人員和政治官員的空間。換句話說，比起證明台灣歌手能夠參與全球音樂的對話，「嘻哈」的敘事策略裡有著更重要的價值。這些社群成員希望克服台灣模糊的地緣政治地位，以及持續的存有不確定性，他們不僅在一個剛萌生的嘻哈國度中得到慰藉，也與世界各地的嘻哈仔建立跨區域和跨地方的聯盟關係。

第二章
……因為其他人會用不同方式來談

　　饒舌被放置在「嘻哈」脈絡中，標示出在全球嘻哈文化流通中，台灣所在的位置；其他被用來描述嘻哈的詞彙，則表示了不同的預設重心。作為「饒舌」（「饒富熱情之舌」）的時候，饒舌穿過了台灣豐富多樣的流行音樂產業地景蔓延開來。自 1980 年代中，台灣搖滾、流行樂和民謠歌手便開始在創作中使用饒舌風格的人聲技藝，但通常沒有直接指涉嘻哈美學，更重要的，他們也沒有聲稱自己是任何特定「嘻哈」社群的成員。他們的展演經常挪用與重新演繹來自不同地方的音樂想法，反映出台灣流行音樂的廣大融合動力。「饒舌」技巧存在於「嘻哈」文化的實踐中，但又在那之前就已出現，而這樣的觀點，鬆動了饒舌與嘻哈之間的緊密關係。饒舌的系譜也與更廣大的音樂文化有關，這個音樂文化不但位處於許多「媒體和移民迴路」中（Jones 2016，73），也關乎殖民時代的遭逢，以及其伴隨的社會、文化和政治轉變的歷史。[1]

　　這個系譜在 1970 年代中的本土文化復振和鄉土文學運動後，轉變為饒舌歌手所稱的雙重系譜，其中包含「嘻哈」和唸歌地方敘事傳統。因為唸歌是公認最具代表性的台灣傳統說唱藝術，當台語饒舌在解嚴結束不久後首次出現，很自然地引起了饒舌與唸歌的比較。饒舌和唸歌雖然在形式和功能上的細節不同，卻共享著類似的特徵，包括說故事的精神、即興的本質，以及交雜人聲的說唱技巧。同時進行這兩個類型創作的歌手，在面對社會批評的力量時，通常會採用敘事的方式，並透過諷喻、隱喻以及音樂聲響，來傳達時而具爭議性的複雜訊息。主要使用台語的台灣饒舌歌手利用這些相同之處，淋漓盡致地將一個

表面上外來的藝術形式，重新定位為地方文化傳統的邏輯，並進行延伸或延續。[2] 除了以地方特性改造饒舌外，這些歌手也將唸歌設想為一種草根政治計畫，而他們在其中只是一個悠久表演者世系的最新成員。

為了書寫「饒舌」和唸歌的另類歷史，我採用了相較於饒舌作為「嘻哈」歷史，在時間上更加寬廣、但在空間上更為聚焦的觀點。這個場景中的參與者，如我在第一章中提到的一些發言者，藉助「饒舌」和唸歌的敘事手法，隨機又有創意地催生出他們自己理解歷史和思索今昔關係的旅程。

台灣流行音樂產業的聲響融合

談到台灣流行音樂產業的出現，學者和歌手一般會追溯到日本殖民時代，更精準一點，則是 1932 年由詹天馬作詞、王雲峰作曲的〈桃花泣血記〉的發行。[3] 這是一部上海黑白默片的台語配樂，由台灣歌手在東京錄製，不消多久便在台北（當時的臺北州）受到大街小巷的歡迎。五聲音階的聲線下，搭配著西方弦樂器、吹奏樂器、銅管樂器、風琴和鋼琴演奏的自然音階伴奏，這首歌鮮明地展現了跨國和跨文化創生的聲音線索。這首歌的聲音，與中國和日本都會流行音樂圈的發展緊緊相連、亦步亦趨，彼此也有所對話。在那些都會地方，時髦的歌手已開始將地方民謠歌曲的特性與爵士、藍調、好萊塢電影和拉丁舞的流行歌曲融合起來。[4]

台語流行音樂產業自此蓬勃發展，直到 1937 年日本向中國開戰，殖民政府開始禁止使用在地語言。在這段期間，一些台語歌被翻譯成日語，並被殖民官員用來進行政治宣傳（Guy 2008，69）。[5] 此後，島上的文化產業經歷了數十載的政治動盪；二次大戰結束後，台灣被移交給中國，蔣介石的國民政府也對流行歌的語言、敘事內容和音樂精

神實行管制。如同蓋南希（Nancy Guy）所言，移交後的時期「見證了台灣流行音樂生產更進一步的衰落。戰後經濟的衰退，加上國民政府限制和貶低在地台灣文化的努力，使許多富有才華的歌手不再進行創作」（Guy 2001，365）。但到了 1950 年代，出現了一個與過去完全相反的狀況：台灣音樂人開始改編日本歌曲，並翻譯成台語於地方市場銷售，繁殖出音樂史學家莊永明（1994）和其他學者所說的「混血歌曲」。[6] 當時的電視和廣播受到法律限制，非國語歌曲一天內可出現的次數有限，儘管如此，歌手仍持續創作非國語歌曲，並透過源自日本演歌的明顯風格，承載了日本在台灣殖民遺緒的深刻聲音印記。同樣地，從大約 1960 年開始發展的原住民音樂產業，瞄準了島上原住民市場，其早期的錄製作品中，也有著與演歌風格一致的樂器伴奏和鮮明曲調（Tan 2008，226）。

此後多年，「混合」持續地定義著島上的流行音樂。這段時間，在地聲音持續與在台北和上海、香港、東京、巴黎、紐約、倫敦、布宜諾斯艾利斯和哈瓦那之間流通的音樂一同攪動、匯聚和結合。例如隨著民國政府於 1940 年代末撤退來台的 120 多萬名難民，就相當喜愛 1920 年代上海都會的國語流行歌。[7] 於是，這個「海派」國語流行歌很快就在島上立足，突破了限制地方文化表達的政治環境，逐漸發展起來。當然，這些歌曲在抵達台灣時，就已發展出混和曲風，是爵士、拉丁舞、好萊塢與百老匯，以及中國民謠音樂的混合體。[8] 因為台灣和香港同時接收了中國的戰後難民，便成為海派流行歌消費和生產的中心，直到 1960 年代尾聲這個類別不再流行為止。

海派歌曲的退燒，以及第一代中國流亡人口的老化平行發展。同時間，在第一次台灣海峽危機之後，美軍在台灣的存在感也越來越強。[9] 1957 和 1979 年間，歐美流行音樂透過「駐台美軍廣播電台」（Armed Forces Network Taiwan，AFNT）注入了在地聲音地景中。該英語廣播電台由美軍經營，也有得到官方認可，播放古典音樂、爵士

樂，以及當時最熱門的歌曲，從貓王到小山米·戴維斯（Sammy Davis Jr.）。駐台美軍廣播電台的主要責任是為駐台美軍社群服務，但也有一個附加價值，便是向當地人宣傳美國文化和政治理念之正面形象。美軍在 1979 年完全撤離台灣時，在美國商會以及地方社群和商業領袖的遊說下，蔣經國總統同意保留電台的運作。在此之後，美軍電台以「台北國際社區廣播電台」（International Community Radio Taipei，ICRT）之名開啟新的生命，由台灣政府經營，以及美國和台灣代表的委員會監督。[10]

上述所有音樂風格的混和交纏的現象，因為台灣的聆聽環境被正常化，而這個綜合體的成果之一，是一個或許可以稱為「華語流行音樂」（Mandopop）的音樂類別，自 1950 年代中開始在台灣發展起來（S. Chen 2020）。[11] 華語流行樂壇最知名的藝人鄧麗君，以多才多藝聞名：從 1960 年代到 1995 年過世為止，她以多種語言充滿自信地演唱，並在許多暢銷專輯中順暢地融合了海派、演歌和歐美流行音樂。今日，華語流行音樂持續展現顯著的風格多樣性。到了 1990 年代中，陶喆向華語聽眾引進了節奏藍調華語流行歌。他以靈魂唱腔詮釋了 1940 年代的國語老歌，如〈夜來香〉以及 1930 年代的台語流行歌〈望春風〉等，用充滿華麗的拖腔，以及福音和節奏藍調的藍調音符，預示了華語流行音樂之後將廣泛挪用美國黑人流行音樂風格。同樣受黑樂深刻影響的周杰倫，也實驗了美國鄉村和西部音樂（如〈牛仔很忙〉），以及一些中國民謠（或類民謠）風格（如〈青花瓷〉）。

早期的「饒舌」嘗試

因為華語流行音樂對混合的高度包容，提到台灣第一首商業化饒舌歌〈報告班長〉是由華語流行歌星庾澄慶錄製，也就不令人意外了。這首歌在 1987 年 6 月發行，離正式解嚴只有一個月之差，距離洛城三

兄弟首張專輯的發行則有五年之遙。〈報告班長〉是一部同名軍教片的主題曲，這部片講述中華民國常備兵役中的成長點滴。雖然歌曲本身沒有推動特定政治意圖，對曾在 18 到 36 歲之間服過義務役之男性聽眾看來，這首歌詞似乎是為了勾起他們的懷舊情懷而量身打造。[12] 庾澄慶是流行歌手出身，在錄製這首歌之前未曾唱過饒舌。事實上，他認為在一首標準華語搖滾小品中使用這種新的「唱法」是大膽之舉（庾澄慶 1987）。因此，他也被認為是首位使用「饒舌」一詞的人，並且經常在現場表演時介紹這首歌為「第一首中文饒舌歌」。[13] 然而，除了呼喊式的押韻歌詞外，〈報告班長〉缺乏任何嘻哈音樂的特徵——為他歌聲伴奏的是搖滾樂團而非 DJ；歌曲中沒有任何放克、靈魂、迴響雷鬼（Dub）或迪斯可的聲音線索；庾澄慶的歌詞也沒有任何嘻哈文化實踐的痕跡。〈報告班長〉廣受歌迷歡迎，至今仍是如此，但庾澄慶對這種人聲技巧的實驗很短暫，在往後的專輯中又回到專心演唱。

1987 年 7 月解嚴，結束了將近 40 年的國民黨威權，迎接民主過程的鞏固，恢復了許多過去被禁止的公民權利。政治的板塊劇烈移動，長期限制地方文化和語言實踐的政策被廢止，而這對歌手有極大的影響。戒嚴期間，音樂一直受到政府的嚴格監控；在 1949 和 1987 年間，超過 1000 首歌因為不同原因被政府部門審查禁播，其中包括意識左傾或幽怨哀傷的曲目（陳郁秀 2008，283–84）。[14] 尤其是有著日本演歌憂傷情調印記的台語流行音樂，在國民黨嚴格執行單一語言政策，以及企圖抹除日本殘餘影響下，受到審查制度的衝擊格外大。

解嚴後數十年來更自由的環境，激發了歌手首度在創作中處理政治主題，以過去被壓抑的語言創作、復興，以及重新想像地方的文化形式。一般認為「新台語歌運動」的音樂人是這方面的先鋒，因為他們不僅擺脫了國語單一語言主義的桎梏，更提倡找出過去台語流行歌演歌聲音之外的可能性。[15] 他們對政治、歷史和地方文化實踐，培養出

一種批判性的敏銳度。然而，在發展他們嚮往的特殊在地聲音之時，他們並沒有只向內看；相反地，如同文學研究學者廖炳惠的觀點，後解嚴時期的文化生產者回應了身處「世界邊緣的中國邊緣」所造成的「雙重邊緣化」，而這些文化生產者的策略是讓自己變得「強烈渴望跨國符碼和科技」，象徵他們能夠參與全球秩序（1997，57–58）。他們想跟過去的混音切斷關係，但不是與過去完全切斷關係，同時，他們也將饒舌、搖滾、新浪潮和傳統台灣歌謠形式結合起來。這樣的成品，是一種音樂普世主義和地方文化復興的雙重執行，以強大力量訴說出一種對台灣音樂（後）現代性的後解嚴欲望。

在黑名單工作室的新台語歌創意實驗中，「饒舌」成為一種特別強大的資源。「黑名單工作室」是由王明輝、陳主惠、陳明章、司徒松等音樂人組成的音樂團體。「黑名單工作室」指涉臺灣警備總司令部在戒嚴時期的監控手段，團名本身就是一種挑釁，大膽宣布他們要說出過去不能說的事情。黑名單工作室 1989 年革命性的專輯《抓狂歌》中收錄的九首歌，就在為抗議社會不公和知識暴力的中下階級發聲。〈台北帝國〉和〈計程車〉等歌曲中，他們選擇了大膽的歌詞主題，帶來安道（Andrew F. Jones）所說的「對現代台灣歷史動盪的史詩性和政治性見證，並且挑戰多樣的主題，像是日美殖民主義、國民黨專制，以及島上高速而危險的經濟發展所帶來福禍兼具的結果，而這全是透過一個頑強的地方視角達成。」（2005，61）早在豬頭皮《笑魁唸歌》系列發瘋主題的好幾年前，《抓狂歌》已經採用饒舌作為一種音樂技術，來替正在經歷混亂蛻變的社會發聲：以多重語言展演的多重聲音，引用了多重的音樂傳統，由此大聲要求獲得認可。

《抓狂歌》共收錄四首饒舌歌，其中〈民主阿草〉號稱是台灣廣播媒體的最後一首禁歌（陳郁秀 2008，896–97）。這首歌由軍樂隊演奏的走音中華民國國歌開場，描述一群農村少年來到台北市，本想遊覽體驗都會奢侈生活，卻遇到政治抗議活動。他們表明對政治沒有興趣，

懇求一位警察放他們過去，接著看到一旁一位爭取民主的抗議分子的
行為：

> 人伊要來抗議那個老法統
> 老法統唉呀無天理
> 霸佔國會變把戲
> 歸陣閒閒在吃死米
> 有的嘛老摳強未喘氣
> 咱政府驚伊呀擋不著
> 咱的稅金乎伊拿去吊點滴
> 全世界攏在笑伊未見笑[16]

　　這段摘錄的歌詞指涉了看似永遠不會退位的國民黨國會議員。他
們在撤退來台灣之前就已當選，一直到1980年代都還懷抱著「反攻大
陸」的希望。他們浪費資源（「吃死米」），又透過醫療（「吊點滴」）
來延長政治壽命。即使此刻的台灣，正以更多元的參政機會朝向穩健
的民主體制緩慢前進，這些國民黨國會議員在政府的長久存在，不僅
持續鞏固國民黨的政治利益，也導致新選舉無法進行。[17]歌曲結束時，
國歌旋律又再響起，但這次是與華格納《女武神》（Die Walküre）中
〈女武神的騎行〉的主旋律交織。兩個旋律的結合充滿嘲諷意味，強化
了政府英雄式的自我形象，與實際的腐朽樣貌有著深刻分歧。〈民主
阿草〉這樣的歌彰顯了黑名單工作室在1980年代末對政治反抗的投入，
採用「饒舌」則強化了訊息的顛覆性。透過強調歌詞而非旋律，「饒舌」
提供了一種策略，來凸顯大量使用的台語，並讓沒有選舉權的多數，
在使用這個受壓迫語言時，得以有展現的空間。饒舌也讓他們得以擁
抱台語的調位（tonemic）輪廓，讓他們不會被強加的旋律帶走，而是
能以強調語義識別度的方式，唱出強大的批判歌詞。

《抓狂歌》專輯內文的一小段中，黑名單工作室用藥品使用說明的風格搞笑寫作。這個內容使人想起台灣作家／醫師／政治運動分子蔣渭水在 1921 年發表的〈臨床講義〉，在文中他想像一位名叫「台灣」的病人受到社會和文化病痛之苦。黑名單工作室表示，這張專輯可被視為政治相關造成病痛的解藥。他們寫道：「本產品採用西洋 Rap 搖滾曲風、本地特有氣質提煉研磨而成，有活血散瘀消炎去毒之功。」[18]他們表示，這樣的音樂風格組合，可以幫助「懷舊。對台灣舊日情調無限依戀，不能忘情者」、「執著。對本土文化、音樂遠景心存關懷，視為使命者」、「冷感。對周遭事物、社會現狀無動於衷，反映冷漠者」、「鬱瘁。對現實生活不能暢所欲言，鬱悶不開者」（黑名單工作室 1989）。上一章有討論到，有些歌手將饒舌理解為一種嘻哈精神和自主事業，但黑名單工作室和這些歌手不一樣，他們把饒舌想像成創造雜食風格新台語歌的更大計畫。

　　黑名單工作室之外，還有其他新台語歌運動的創作歌手，包括林強和豬頭皮，也都將饒舌納入他們的音樂武器庫中。林強主要以民謠搖滾聞名，不過他在 1992 年的〈溫泉鄉的槍子〉中——一首關於台北北投的黑幫謀殺事件的歌——採用了饒舌式的人聲風格，以台語口白講述一則峰迴路轉的故事。如同先前的討論，豬頭皮出道時也是一位民謠歌手，但因為《笑魁唸歌》系列而惡名昭彰。有趣的是，發掘並製作洛城三兄弟、樂派體以及豬頭皮的倪重華，也同樣參與了新台語歌運動。倪重華在擔任台灣 MTV 頻道總經理之前，主導獨立廠牌「真言社」的營運，真言社便是上述所有專輯的發片公司。雖然我把饒舌歷史分成「嘻哈」和「饒舌」兩種敘事，倪重華在兩條線中所扮演的角色，反映了兩者在 1990 年代早期，如何在生產和銷售層面相互交織。

　　1990 年代後，像是周杰倫和王力宏等華語流行歌手，繼續使用「饒舌」來修飾他們其他風格的作品；事實上，他們大部分的創作，可以用「華語嘻哈」（Mandohop）一詞來理解這種類音樂風格如何受到嘻

哈美學的影響。多年來，周杰倫一直是世界最受歡迎的華語流行歌手，他經常將饒舌與傳統中國音樂、搖滾、流行歌和節奏藍調的聲音元素結合在一起，例如〈本草綱目〉、〈紅模仿〉、〈將軍〉等。[19] 事實上，周杰倫本身有一種獨特、近乎單音調的著名「饒舌」風格，阿美歌手舒米恩領軍的圖騰樂團，在 2006 年混合阿美語和華語的諷刺之作〈我不是周杰倫〉中，就模仿了這種風格。值得注意的是，圖騰樂團也在其他作品中實驗過「饒舌」，他們 2006 年的專輯《我在那邊唱》，就有幾首歌融合了饒舌、拉丁和原住民的聲音。

王力宏的大部分歌曲追隨了陶喆的節奏藍調風格，但他在 1990 年代末已開始在音樂中運用饒舌。王力宏 2000 年的專輯《永遠的第一天》，收錄了侯德健 1978 年〈龍的傳人〉的翻唱同名作品，並加上自傳式的英語饒舌過門，講述一對夫妻（他的父母）從台灣移民到美國追求更好的教育和經濟機會。[20] 自從錄製〈龍的傳人〉後，王力宏經常在歌曲中使用「饒舌」，來探索華人離散認同的文化動態。在 2004 年的專輯《心中的日月》的專輯內文中，他首度昭示了一種他稱為「chinked-out」的風格，來「奪回 chink（中國佬）一詞的話語權」，並將之形容為「一種國際但同時又是華人的聲音」。根據王力宏的說法，《心中的日月》利用「中國最珍貴但又未被好好運用的資源，也就是其『少數民族』的音樂」，來創造「一張節奏藍調／嘻哈專輯⋯⋯使全世界都能認可這是華人的」（王力宏 2004）。[21]〈蓋世英雄〉和〈在梅邊〉等作品，將饒舌與京劇崑曲唱腔並置，同時闡明了中國民族主義和全球主義的野心。

綜觀這種綜合的台灣流行音樂地景，饒舌可以被視為歌手在歌曲中使用的一種音樂技術，並能連結台灣的搖滾、民謠和流行音樂場景。若僅以全球流通的嘻哈文化來定義饒舌，並且將饒舌歌手視為只是投入饒舌音樂表演的人，就會忽略許多透過饒舌創造影響和意義的表演者，其實是相當異質的。一方面，我們可以將台灣饒舌的系譜，完整

地追溯到更廣大的全球嘻哈，同時，在台灣截然不同的流行音樂潮流中，我們又認可「饒舌」的破碎存在。本章下一部分，將檢視唸歌這種特殊的潮流，如何被 1970 年代中尋根的學者和音樂人重新演繹和放大，接著在台灣饒舌的語彙中找到定位。

「重新表明」（resignifying）饒舌作為唸歌的地方敘事傳統

解嚴之後，饒舌歌手——特別是使用台語創作的饒舌歌手——挪用了傳統敘事歌謠類型中的唸歌，作為一種聲音和符號。這種重新賦予意義的做法，讓人想到凱斯（Cheryl L. Keyes）的「文化回歸」（cultural reversioning）概念，亦即如何在饒舌中「（有意識無意識地）凸顯了非洲中心的概念」（2002，21）。凱斯很肯定地將饒舌理解為「美國本土」事物，並在分析饒舌音樂和展演特徵時，也將饒舌在非洲、非裔美國和加勒比海不同口語傳統的前身納入了考量。她提出「文化回歸」的概念，來思考表演者交替地將自己定位於傳統影響內或傳統影響外的過程。台灣饒舌與唸歌的歷史連結，也引發了類似的思考：音樂人如何在展演中「表明」（signify on）地方敘事傳統、玩弄不同類型之間的相似性，並從中獲益。「表意」（signifyin[g]）這個理論當初由蓋茲（Henry Louis Gates Jr.）（1988）獨自提出，用來形容非裔美國人文字遊戲的儀式實踐。在「表意」的過程中，個人在日常生活言說和說故事的行動裡，可以採取迂迴、混淆、顛倒和雙關等不同策略——而台灣饒舌歌手與美國同儕，以及傳統敘事表演者，同樣也使用這些技術。

唸歌屬於傳統中國音樂敘事展演類型中的說唱門類，起源為一種稱為「錦歌」的風格，在明末清初隨著福建和廣東的移民傳到台灣，並於之後幾世紀中，在島上發展出特殊的樣貌（陳郁秀 2008，350–52）。1960 年代之前，唸歌作為一種通俗娛樂形式，在台灣為數眾多

的農業社會成員之間蓬勃發展。在都會和鄉村情境中，會看見乞丐、盲人走唱藝人和江湖賣藥人，為興致勃勃、渴望用娛樂來填補寧靜夜晚的觀眾表演。在大眾媒體出現前，這些演出不只是脫離工作和家庭生活責任的愉悅消遣，也是傳播訊息和提供道德倫理教誨的技藝。

　　唸歌的展演實踐已隨著時間和地域產生變化，在當今，唸歌通常由一位演唱人手持樂器，其中以月琴較為常見，並自彈自唱；有時還會有額外的樂手伴奏，增加音樂的織度（見圖 2.1）。目前在世最有名的唸歌表演者，應該就屬楊秀卿。[E] 她是一位眼盲的月琴手，時常與拉著大廣弦伴奏的先生一同在台上演出。唸歌遵循著說唱類別最重要的說故事傳統，表演者有責任要平衡「將故事線以語義清楚的方式傳達出來（依循語言的聲調要求），以及表演中說唱風格上的美學需求。」（Lawson 2011，7–8）他們演出時維持坐姿，不會穿著與歌曲內容有關的戲服，通常也不會以肢體動作示意。唸歌演出主要是用唱的，但也可能穿插一長段口白片段。人聲旋律根據的是數量一定的唱腔曲調，例如「七字調」、「江湖調」和「都馬調」，其聲調輪廓為了配合台語聲調，會因應調整。所有知名的唸歌表演者都具備精湛的技巧，讓他們在這些限制之中能夠即興演出。[22]

圖 2.1：台北艋舺公園的唸歌表演者，2009 年 12 月 5 日。作者拍攝。

E. 譯註：在本書原版出版之後，楊秀卿已於 2022 年 6 月 17 日過世。

在日本殖民時代大部分時間中，這個音樂類型在島上得到穩定持續的資助。事實上，唸歌表演是台灣唱片公司最早的錄製目標之一，甚至比台語流行歌的出現早了好幾年（Huang 2006，15）。上海和福建出版社的歌仔冊的大眾銷售量也十分興旺（蔡欣欣訪談，2011 年 6 月 9 日）。[23] 然而，隨著日本企圖加強對台灣的統治，殖民官員在 1930 年代末，開始嚴格限制台灣與中國的商業往來，以及地方語言和文化形式的表達。戰後情勢並無好轉，儘管國民黨官員沒有完全禁止唸歌表演，推廣國語的政策還是使福佬文化的生產活力大減。

　　隨著島上產業轉型成工業經濟導向，以及大眾流行娛樂形式激增，唸歌持續從公眾目光中退去，僅靠少數愛好者和老一輩藝人維持下來。其他說唱藝術，如恆春歌謠，也在這段時間經歷了相似的困難。[24] 雖然恆春歌謠和唸歌兩者表演方式有些類似，但恆春歌謠相較於唸歌，使用了一套不同的唱腔曲調，而大部分學者也認為兩者屬於不同類型。不過，我的經驗是，一般人在日常用語中不會區別兩者，而是將所有在地說唱類型泛指為說唱、唸歌或民謠。

　　儘管生存受到挑戰，這些音樂性敘事傳統並沒有全部消失，甚至在舞台上重出江湖。1966 年，民族音樂學家許常惠和史惟亮共同發起了一項計畫，對台灣所有民族音樂進行採集調查，包括福佬、客家和原住民音樂。[25] 在計畫執行一年後，他們意外發現一位名叫陳達的即興民謠老歌手，在恆春一帶已經表演了數十載。許常惠認為，陳達就是台灣「民間音樂的靈魂」，並邀請他在 1971 年和 1977 年兩度前來台北錄音，並在幾個重要演唱會上表演。他們合作的成果包含兩張專輯：《民族樂手陳達和他的歌》和《陳達與恆春調說唱》。當時的年輕本土知識分子，正深入辯論著台灣意識，以及其對台灣音樂和文學之未來有何啟示，而這兩張專輯，對他們有著深刻的影響力（Liu 2010，548）。

這些知識分子中，許多人參與了1970年代中出現的現代民歌運動，某種程度上，他們回應了在台灣的美國文化帝國主義。簡單來說，這個運動包含了異質性很高的歌手群體，企圖從外來和商業利益的撲天蓋地影響中，奪回在地的流行音樂。像楊弦、李雙澤和胡德夫這樣的歌手，啟發了全國學生拿起民謠吉他，如同當時一句流行名言所說的「唱自己的歌」。[26] 他們努力想定義一種在地聲音，同時誘發了一些不同的策略：民歌運動早期階段的文化生產，與國家認可的民族意識形態緊密相連，像是受到推廣的「新中國民謠」而非美式流行歌，但這「很快就被著重在地標記的『台灣民謠歌曲』取代」（Chang 2004，105）。

　　2010 年，我與音樂評論家馬世芳談話時，他提到許常惠「重新發現」陳達，是島上新民謠之聲發展的分水嶺。他與身為資深廣播人和民歌運動重要推手的母親陶曉清，一同親自見證了這個時刻：

　　　　我們在 70 年代發現陳達……他在 1960 年代末，首次在田野中被採錄下來。但那時候，除了一小圈民族音樂學家之外，沒有很多人知道他。直到 1970 年代中，陳達才開始變得家喻戶曉，而那是因為一些年輕人邀請他到台北，在一間民歌餐廳演唱，年輕一輩才認識到他的音樂，然後聽他的作品。他們非常吃驚。一開始，他們聽的是美國的唱片，他們知道密西西比·約翰·赫特（Mississippi John Hurt）、他們知道羅伯特·強森（Robert Johnson）……但在陳達出現後，他們才突然領悟到，我們也有自己的［民謠歌手］，而且比赫特還酷！一個彈奏月琴的老人家……所以陳達成為某種偶像。他走了之後，民謠運動的參與者和之後的陳明章、之後的新台語歌運動，還有之後的台灣嘻哈和搖滾，都是源自陳達。（訪談英文翻譯，2010 年 1 月 18 日）

所以在 20 世紀後半葉，當唸歌和說唱藝術逐漸從流行娛樂形式破繭而出時，現代民歌音樂的本土支持者，賦予了唸歌和說唱藝術一個象徵資本，視之為正統的台灣俗民文化。在這樣的氛圍中，像陳達這樣的知名歌手，躍升到了偶像地位，並帶給 1970 和 80 年代的新音樂創作極大的影響。

在饒舌中聆聽／發出唸歌之聲

陳達激發出新民謠場景時，黑名單工作室的陳明章才 20 歲出頭，當時他透過雲門舞集 1979 年的舞作《薪傳》中陳達伴唱的音樂，才得知這位知名的表演者。在 2011 年一篇雜誌訪談裡，陳明章形容自己首度聽到陳達作品的反應：「我才發現自己缺少的就是對土地的情感、對本土文化的反省，回首自己過去的華語歌作品，霎時驚心不已。」（郭麗娟 2011）陳明章時常提及自己的創作受到了傳統音樂性敘事類型的影響；他在參與黑名單工作室後的許多作品，都在以某種方式向陳達或其他敘事歌手致敬，而他自己現在也是一位著名的表演者和月琴老師。

唸歌，對黑名單工作室來說，是一個很自然的靈感來源，對豬頭皮和其他由新台語歌運動發展饒舌音樂的主要人物而言，也是如此。在政治方面，唸歌具有重要性，能再現一種「正統」的台灣表達文化；在技術方面，唸歌能完整呈現台語的聲調輪廓，將台語歌詞清楚傳達出來。唸歌屬於趙元任分類出的「歌詠」（singsong）風格，表演者須要在音樂表演中清晰表達出語言聲調（Chao 1956，52–59）。1930 年代後，許多台語流行歌的表演者已背離了這種表現方式，他們偏好將五聲音階聲線和自然音階伴奏結合起來，而不特別在意正確言說聲調是否被保留下來。[27] 唸歌表演者／學者王振義在 1950 和 60 年代認為，「許多〔台語〕歌的創作傾向犧牲〔台語〕語言的聲調或音樂性，結果

有時候會讓你感到不對勁。」（Gao 2007）[28] 對新台語歌運動的參與者來說，唸歌風格的表演提供了一個機會，透過復振更清楚的語義識別度，來改正這個狀況。

　　唸歌「歌詠」的說故事性質，能讓人聯想到在 1980 年代末，開始滲入台灣電視頻道的美國嘻哈。黑名單工作室便利用這個機會，提出唸歌風格的表演不僅能觸及當代議題，也能引起當代美學鑒賞力的興趣。如同陳明章在 2000 年於英語刊物《台灣評論》（Taiwan Review）的一篇訪談中所說的，「饒舌風格的台語歌在當時還很新，聽眾大概也覺得很新鮮……這些歌會處理像是開計程車維生的痛苦這樣的題目。它們有強烈的地方文化味道，因為基本上就是在說故事、真實的故事。」（Her 2000）[29] 音樂評論家林宗弘也確認這個假說，他認可《抓狂歌》中地方音樂性敘事傳統的影響，並在 1993 年寫了一篇文章討論這張專輯：「在曲式方面結合了黑人雷鬼音樂、饒舌歌和台灣的『雜唸仔』風格，藉此鋪陳出現代台灣社會的各種面貌。」（林宗弘 2009，38-39）《抓狂歌》的饒舌歌曲聽起來不完全像傳統唸歌，但還是在至少三個面向有著清楚的唸歌印記：首先，它們都以台語演出，並且小心地保留了歌詞的聲調抑揚頓挫。再者，它們都提出尖銳的社會評論，並企圖引起道德和倫理問題的反思。最後，它們都充滿敘事性，有著栩栩如生的人物和開展的故事線。

　　黑名單工作室在聲音上暗指唸歌，但卻是用英文的「rap」來形容他們這種特別的說唱交雜人聲表演；豬頭皮的本尊朱約信，則是藉由系列專輯系列的名稱《笑魁唸歌》，更直接地指涉這種敘事性歌曲，而專輯的英文名稱卻是「Funny Rap」。1994 和 1995 年之間，豬頭皮總共錄製了 30 幾首饒舌歌，沒有一首遵循傳統唸歌的音樂慣例，但這些歌都和黑名單工作室的《抓狂歌》一樣，以類似手法保留住其中的味道。我在 2010 年訪談朱約信時，他在對話開啟不久之後，就立刻指出饒舌和唸歌之間的連結：「Rap 這個概念就在很多台灣的古老的

folksongs 已經有存在，［例如］唸歌。」他於是唱了一小段，並模擬月琴的撥彈聲，然後接著說：「那個叫『乞丐調』，Beggar's Tune，大概是［這樣］。它這個跟 Mississippi blues［有一點像］……很早的時候有一點［rap 的感覺］，就是 speech，不是那麼的 melody。［那是］說唱。」（訪談原文，2010 年 10 月 10 日）[30] 在朱約信的構想中，饒舌是一種「概念」，而非類型，其定義是一種說唱交雜的技術，且在當代嘻哈之前就存在，有著嘻哈之外自己的生命。雖然在朱約信的框架中，饒舌和唸歌是各自獨立的活動，他仍然跟我說，身為一個台灣聽者，饒舌對他來說還是可以理解的，部分原因是因為饒舌與唸歌傳統的一致性。他關於饒舌「在很多台灣的古老的 folksongs 已經有存在」的說法，賦予了唸歌一種「走在時代尖端」的特質，一種淺藏的現代性，以及內建著與全球都會風格趨勢相容的特性。朱約信提到了密西西比藍調，也讓人想到馬世芳說 1970 年代陳達音樂給人的感受，也就是聽眾「突然領悟到我們也有自己的［民謠歌手］，而且他比赫特還酷！」朱約信和馬世芳都將唸歌想像為：唸歌是在呼應非裔美國的表達文化形式，且最終發展成嘻哈，或甚至是先於嘻哈這種表達文化。他們的觀點將三種類型：唸歌、藍調和饒舌的歷史，緊密地結合在一起。

　　雖然豬頭皮和黑名單工作室的計畫有許多相似性，前者與唸歌和嘻哈的聯盟關係，還是比後者更明確。《笑魁唸歌》的標題清楚昭示了這個系列的意圖，而豬頭皮的人聲技術還調動了唸歌展演的一些特質，這是《抓狂歌》沒有做到的。例如，在〈If U 惦惦 No Body Say U 矮狗〉這首歌中，豬頭皮一人分飾多角，就像傳統唸歌表演者一樣，他也改變了音域和音色來模仿不同的人物。這首歌透過敘事者講述一趟前往台北市中心的旅程，過程中他被各種不同語言的廣告看板環繞，從柏青哥店、卡拉 OK、肯德基到淘兒唱片行都有。在敘事者深入這些眾聲喧嘩的明顯殖民視覺感官之中時，他聽到了使用日本腔英語、台灣國語和標準國語所進行的不同對話。[31] 其中一個女性角色由另一位配音員飾演，其他都是豬頭皮本人，如同以下摘錄片段：

S1：同學你幾歲阿 / S2：我洗腳水啦

S3：老師你鑰匙掉了 / S4：沒有關係

S5：How old are you? / S6：阿ㄋㄛ I'm dirty.

　　豬頭皮在此扮演六位不同的說話者，每一位都在嘗試對話時造成了可笑的誤解。第一段對話是一個學生（S1）說著標準國語，問另一位學生的年紀，後者在回答「我19歲啦」的時候，因為濃厚的台語口音而聽起來像是「我洗腳水啦」。第二段對話中，一個學生（S3）想要告訴他的老師「你鑰匙掉了」，但再次因為口音，特別是台語將捲舌噝音換成齒噝音的傾向，聽起來像是在預告「你要死掉了」，而老師（S4）則若無其事地回答「沒有關係」。最後一段對話中，一位流利的英語使用者（S5）問一個日語口音很重的人（S6）的年紀，結果後者在回答時清齒擦音沒發好，變成在說自己有個人衛生習慣的問題。這首歌的歌詞強調了在台灣多語社會中，即使是最平淡無奇的事情也會有溝通上的困難，同時也隱晦地批判了國民黨強行推廣國語，來標準化島上口語的企圖。[32]

　　豬頭皮多角色輪番上陣的表演，讓人聯想到唸歌中「笑詼唸歌」類型的節奏，但這首歌又延伸使用了一種人聲技術，也就是「口技」（beatboxing），使這首歌同樣處於嘻哈的聲音世界中。在〈If U 惦惦 No Body Say U 矮狗〉中，豬頭皮以口技打出大部分的節奏，模擬大鼓、小鼓、鈸的聲音，以及 DJ 刷盤的音效。為了達成這些效果，他使用了一套人聲技術，包括顫唇、吸氣和咆哮。使用口技而非月琴等傳統樂器來伴奏，賦予豬頭皮的唸歌風格一個新穎的背景。除此之外，這些迥然不同的元素組合，也在聲音上再現了現代化、全球化和混合化的過程，而這些面向都已清楚展現在歌詞中。

「正港台灣味唸歌」，又名「Taiwan Traditional Hip Hop Style」

　　在台北活動的拷秋勤追隨著豬頭皮的腳步，將他們的音樂用台語形容為「正港台灣味唸歌」，並用英文描述為「Taiwan traditional hip hop style」（見圖 2.2）。[33] 拷秋勤成立於 2003 年，有兩位饒舌歌手、一位 DJ、還有兩位傳統音樂樂手，在地下饒舌圈有一批熱情的追隨聽眾。如同黑名單工作室和豬頭皮，拷秋勤的音樂反映了他們對社會正義和人權倡議的投入，團員也對支持台灣主權直言不諱。因此，他們的作品持續關注對地方文化實踐之形式和內容。他們使用多重在地語言，特別是台語和客家話，也偏好取樣在地老歌，並以此聞名。當我訪問在 2014 年後離團的團員范姜時，他形容自己對嘻哈的理解，不是一套用來模仿美國歌手的公式，而是一套能在創作上（重新）發現和（重新）運用地方聲音藝術品，並評論地方重要議題的原則。拷秋勤以唸歌來翻譯「hip-hop」的策略，傳達了唸歌這個類型長久以來，能夠進行這樣的評論，並且作為台灣文化遺產之強大符碼的重要性：

　　　　一般的老年人對這個［嘻哈］是聽不懂，覺得 I don't know what you're talking about。但是其實這些老年人他們年輕的時候也聽過類似的，這是我們常在講的唸歌這個東西。其實很類似，雖然說以音樂的色度來講是不一樣的東西，但是它很類似。它一樣也是有很像 rap，很像 old-school rap 的東西。然後它是有 freestyle，它是很隨心的，因為它沒有歌詞。它是隨心，你想到什麼就唸什麼。然後要押韻、要押韻、押韻……[34]（范姜訪談原文。2010 年 4 月 7 日）

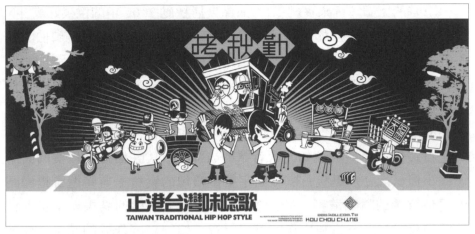

圖 2.2：拷秋勤的宣傳文案，使用了台語「正港台灣味唸歌」以及英語「Taiwan traditional hip hop style」。Djebala 影像製作，拷秋勤提供。

　　范姜認為，唸歌和嘻哈有種共同特質，使這兩個形式即便是各自獨力發展成形，仍能相互理解。根據范姜接觸唸歌的經驗，他表示老一輩的聽眾應該會懂拷秋勤的「real Taiwan-style hip hop」，因為這種風格具備了在說與唱的光譜上來回移動的人聲，並使用了類似的即興表演和韻味。范姜承認，細節上兩者還是有所不同，但他仍將嘻哈建構為一種地方傳統。

　　拷秋勤進一步透過嘻哈慣用的取樣，以及引用傳統老歌技法來培養這種關係。這些老歌包括唸歌和其他說唱類型的曲目，例如〈逆天〉取樣了陳達〈長工歌〉中的月琴伴奏，還有〈丟丟思想起〉的律動，則來自童謠〈丟丟銅〉和恆春說唱曲〈思想起〉的重複旋律片段。在這些例子裡，傳統敘事歌曲被置入於拷秋勤關於環境破壞和童真消失的新敘事中。故事的不同層次，也混淆了傳統敘事和當代饒舌實踐之間的界線。

下方的樂譜（音樂實例 2.1）摘錄自拷秋勤 2007 年的歌〈好嘴斗〉片段，可以看到他們如何將「正港台灣味唸歌」與知名的其麟伯的敘事性歌曲〈火燒罟寮隨興曲〉，透過取樣整合在一起。〈好嘴斗〉探索台灣辦桌文化的衰退，這種在戶外擺設筵席紀念重大生命週期事件的禮俗，現在已逐漸被高級飯店和外燴公司的室內慶祝方式取代。拷秋勤的歌詞哀悼社群流失了歡愉的氣氛，也哀悼傳統伴隨戶外慶典的文化實踐逐漸消逝，就如北管音樂的表演。[35] 其麟伯月琴伴奏的其中一個小節（m. 1）是整首歌中固定重複樂句的素材，有時還會搭配團中兩位樂手的嗩吶演奏（mm. 2–3 和 6–7）。這樣的結果產生了一種持續懷舊之情——反覆出現的傳統聲音，如同滴答作響的時鐘，標示著時間的流逝。如同〈好嘴斗〉專輯內文說明強調的，對有留意到這首取樣原曲原本脈絡的人來說，其麟伯和拷秋勤敘事間的相互影響，使人想起辦桌還很普遍的時光。當然，〈火燒罟寮隨興曲〉原本並不是在講過去生活簡單時代的歡樂氣氛，而是在講失去愛人的苦痛，以及漁村艱苦婚姻生活的悲劇。在魚仔林和范姜關於往昔的饒舌中，那個過去也是台灣農村社會辛苦工作無法飽食的年代，而取樣原曲提醒了瞭解這些訊息的聽眾：辦桌在傳統上，是能稍微脫離生活中的貧困和掙扎的時刻。其麟伯的人聲也出現於第八小節，並在整首歌曲中斷斷續續出現，彷彿是來自過去的呼喊，並認定拷秋勤為其說故事技藝的繼承者。

饒舌受傳統敘事展演啟發，但不僅只屬於台語音樂人的領域。例如，主要在台北活動的饒舌歌手「滿人」認為，華語嘻哈的根源也處於戲曲說唱風格的網絡中：

> 中國人很早之前就有嘻哈了，中國人很早之前就有饒舌了，中國人很早之前就有節奏藍調了。問題是我們從來沒有更新我們的技術，從來沒有更新我們的風格……像以前，那些中國戲曲、京劇、相聲——都是嘻哈！它們都在訴說關於社會的

音樂實例 2.1：拷秋勤〈好嘴斗〉摘錄片段的轉譜，約在 1:20-1:40 間。

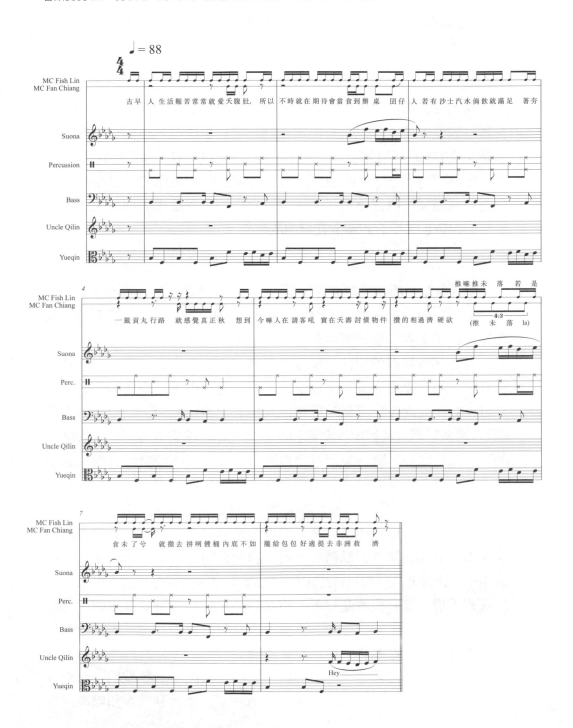

故事，就像現在美國人用節奏藍調和嘻哈一樣。所以這早已存在我們的血液中，只是須要找到新的方式表現它。（訪談英文翻譯。2010 年 9 月 21 日）

　　滿人在此提出，嘻哈和中國表演類型如京劇和相聲的敘事能量，有著一致性。他並非只是把饒舌音樂在地化，而是宣稱饒舌音樂早已經是在地的東西。對他來說，饒舌音樂，不管我們稱之為「嘻哈」、「饒舌」或「唸歌」，是對「早已存在我們的血液中」的東西的一種「更新」。順著這個邏輯，饒舌承擔了一個重要角色，也就是過去傳統敘事類型所擔任的角色：「訴說關於社會的故事」。

　　這種重新表明傳統音樂的策略，會有什麼後續影響，還有待觀察。米契爾（Tony Mitchell）和潘尼庫克（Alastair Pennycook）曾寫過，澳洲原住民、毛利、索馬利亞和塞內加爾饒舌歌手，就「自我展現的模式」而言都有類似的說法，並認為認真看待這些說法，可以為全球嘻哈打開全新的思考方式：全球嘻哈不再只是在改編（或雜種化）一個來自南布朗克斯區聖潔無玷的根源、純真原初的嘻哈，而是有潛力能「激烈地重新塑造我們瞭解全球和地方文化語言的組成方式」（2009，40）。除此之外，關注饒舌歌手如何引用地方口語詩歌和音樂性敘事形式，也能夠告訴我們，不同的地方傳統移動和轉變的方式（34）。在傳統唸歌表演社群老去無人繼承之時，饒舌很有可能能夠納入唸歌，在聽眾心中成為最傑出的台灣音樂性說故事類型。然而，我與台灣傳統藝術學者和表演者對話時，他們都顯現出對這種想法的抗拒，這或許也不令人意外。一位在台北工作的音樂學家與我聊這個計畫時表示，饒舌歌手根本沒有搞清楚唸歌，而且缺乏足夠的音樂訓練來瞭解唸歌與饒舌的差別。在一個傳統藝術電視節目的訪談中，主持人許耿修問表演者周定邦，唸歌是否與「現在西洋流行的饒舌」有任何關係，周定邦毫不遲疑地回答：「完全不同」，但並未做進一步說明（崑山科技大學 2009）。相反地，我發現饒舌歌手早已認識到饒舌和唸歌之間

在形式和功能、音樂和方法論上的差異。他們的音樂創作並非將兩者視為一體，反而是在為聽眾開啟能夠自己選擇探索的多重路徑，不論是傳統音樂、嘻哈，或兩者之間寬廣的聽覺空間。

透過第一章和第二章的開展，具互補性的歷史學在此被提出。第一章以現今饒舌圈成員的說詞和想法為主，兼以民族誌手法，凸顯他們對「嘻哈」發展的許多不同貢獻。第二章則提出在地方流行（「饒舌」）和傳統（唸歌）音樂歷史的長時段（*longue durée*）中，發揮創意將饒舌脈絡化的不同方式。將這兩個章節放在一起閱讀，能彰顯一種多義多聲的饒舌歷史，也反駁了一個遠非實際的狀況，也就是在風格或意識形態上，過去和現在的饒舌歌手是同質的說法。藉由提煉充滿熱情且多變的故事，我被帶入分開但又重疊的敘事之中，也試圖闡明讓饒舌獲得現今多元特質的多重路徑。我的目標並非排他，或選出單一正統的說法，而是要凸顯我們可以用各種方法，來講述台灣的音樂發展。換言之，就是在多重複調之間進行協調。饒舌作為一種概念性的範疇，能夠讓台灣的表演者在其中刻劃不同的意義，並由此開啟多重的過去。圈內成員就時常相互替換「嘻哈」、「饒舌」和唸歌這些類別，或以印象派、喚起回憶式的手法來使用它們。你可以在「嘻哈」中使用「饒舌」，正如英文的「rap」和「hip-hop」通常作為同義詞出現，即使嘻哈技術上指的是一個複合的文化運動，而饒舌是特定的音樂實踐。同樣地，如同拷秋勤所展示的，唸歌也可以被理解為：以在地的方式來做「嘻哈」。

有一些饒舌參與者，大部分時間身處於商業化音樂產業範圍之外，他們在政府審查政策和媒體壟斷結束後，努力創造新條件，讓自己可以被聽見。雖然，他們對饒舌與地方和全球過去之關係的理解有別，但也都表達了一種共同的欲望：希望行使某種程度的掌控，來控制他們的作品可以如何被聆聽、被詮釋，並確認身分，由此進入不同的意識形態結構之中。他們對音樂歷史的不同表述方式，不只是因為使用

了不同語言，而產生看似語言決定論的結果，同時也是在解嚴之後，將民主化和新自由主義化的過程中所產生的文化、政治和經濟資本進行重組。因此，所謂的「台饒」並非精密的科學——事實上，我們或許反而可以設想饒舌為一種「豐富的符號模式」（rich semiotic mode）（Turino 1999，237），能夠賦予多樣的意義。饒舌擁有一種能力，能夠觸及不同接受程度之聽眾：有些聽眾受其社群性吸引，有些聽眾被饒舌歡愉的感覺和力量打動，還有一些聽眾則是因為饒舌催化出的公民和政治行動，而參與其中。

第二部

敘事和知識

第三章
陽剛政治和饒舌的兄弟秩序

　　在晨光燦耀的清早時刻，大支站在台北內湖的大道上，背後是大約200多人的群眾，其中大部分人的身形挺直不動、表情肅穆，眼光注視著大支，但大支的注意力，放在音樂錄影帶導演賴映仔身上。導演高高站在一台斑駁的藍色吊臂車上，將近50公尺之遙外，一台大型數位攝影機正在運作。他高喊一聲「Action!」大支便率領身後所有人，往攝影機方向以刻意緩慢的速度一同前進。一、兩分鐘之後，所有人停下來，以兩倍速回到原本的位置，然後再次安靜地站著。在拍攝2010年〈改變台灣〉音樂錄影帶的過程中，如此的動作反覆進行了十幾次。這首歌在2010年直轄市市長選舉之前，由民進黨委託拍攝。[1] 大支邀請了嘻哈圈內表演者，以及各大城市的大學嘻研社成員一同入鏡，來號召地方年輕人出來投票。最終的版本在幾週後於網路上架，內容包含上述群眾戲劇性往前邁進的鏡頭：當大支以一貫低沉的嗓音說出：「年輕的戰士們，請記得這句話，有一天，我們會改變台灣」的當下，他背後的「嘻哈」軍團慢步前進，眼神堅毅、昂首闊步（見圖3.1）。

圖 3.1：大支〈改變台灣〉音樂錄影帶拍攝一景，2010 年 10 月 17 日。作者拍攝。

光從這些「年輕戰士」的外貌，不足以瞭解他們是誰。不過，有些人穿著暗示他們來自何處的服裝，例如戴著黃色「功」字黑色棒球帽的人，應該來自台南，因為那是大支「人人有功練音樂工作室」的標記。[2]來自台中的人，則會戴著有白色「911」字樣的紅色棒球帽，代表著當地同名當紅團體。除了家鄉標誌外，當天早上遊行隊伍中的 200 多人有個一致的特徵，就像前一年「玖貳壹·八七勿忘傷痛饒舌慈善義演」的群眾一樣，他們都是年輕男性。[3]雖然大支在線上的臨演招募沒有性別偏好，但當天只有男性響應。他後來跟我說，他並不意外這個結果。當時除了剛出道的台裔美國人葛仲珊外，台灣沒有任何職業「嘻哈」女饒舌歌手，職業「嘻哈」女 DJ 也只有寥寥幾位。我拜訪過的錄音室和團練室中，都擺放著順性別異男導向的雜誌，發出電玩遊戲的槍響聲，還瀰漫著香菸的煙霧，這些在在標誌出這是一個男性同性情誼（homosocial）互動的空間。[4]在許多饒舌演唱會和社群活動的群眾中，一小群女性總是在男性海中相當顯眼。大學嘻研社的課外饒舌圈聚會，也幾乎都以男性社員為主。

考量到這些族群面向，〈改變台灣〉音樂錄影帶中，跟著大支的群眾以清晰實際的面貌，證明了一個根深蒂固的事實：台灣饒舌是主要由年輕男性社群自給自足的音樂類型。多年以來，我所交談過的歌手和歌迷，都將這個狀況歸因於兩個主要處境。首先，他們認為，台灣嘻哈場景中缺乏女性參與者的狀況，與美國嘻哈由男性主導的情形一致。然而，事實是從一開始，女性就有積極參與嘻哈，只是被黑人流行音樂文化的「失憶性分析」方式所掩蓋（Rabaka 2012，3），而台灣在 2000 年初，「嘻哈」歌手接收全球嘻哈時，也確實有顯著的陽剛傾向。台灣饒舌圈的性別意識形態，透過精確遵守嘻哈的陽剛準則，以及「真誠以對」的至上價值表現出來。在台灣歌手和聽眾之中，「真誠以對」是以陽剛能動性的行動展現出來，以明確且時而咄咄逼人的方式，表達痛苦、歡愉、憤怒和欲望。其次，圈內人通常認為饒舌的性別實踐，呼應了儒家思想的典型：女主內（矜持、精細和內向）男

主外（大膽、粗野和外向）。在這個框架中，女性被視為不只是天性就不適合表演饒舌音樂，在根本上，也被認為對「真誠以對」時常伴隨的醜惡面向不感興趣。

　　透過儒家的性別角色論述，以及國民黨威權下冷戰文化教育的核心理念，饒舌歌手合理化了饒舌圈的性別組成，而這看似與嘻哈的進步政治是相衝突的。如同大支呼籲年輕聽眾，善用得來不易的民主參與權利來「改變台灣」，許多其他的饒舌歌手，也在為在台灣被認為屬於進步價值的理念發聲，例如環境、反核、轉型正義、原住民權利運動，以及台灣獨立運動。[5] 但在「嘻哈」大部分的歷史中，這些人物在面對 1990 和 2000 年代威權統治的遲暮中迅速生長的女性主義和酷兒政治身分認同時，卻又表現出抗拒。[6] 即使我所訪問的對象表達了他們很欣賞美國女性饒舌歌手，如蜜西艾莉特、妮姬米娜、加拿大的 Eternia，以及日本的 Miss Monday，他們還是堅決認定，台灣饒舌本質上是男性的音樂，而饒舌圈的核心仍是一種兄弟秩序。

　　饒舌圈的場景除了實際上排除女性，其男性宰制也呼應了過去 30年來，動搖台灣性別角色的一系列社會文化、政治和經濟狀態的動盪。在這段時間，結婚和生育率陡然下降、女性勞動參與度提升、收入停滯，原本作為年輕台灣男性合格儀式的義務兵役，自 1951 年國民黨啟動以來，也大幅減短役期。在這些變遷脈絡中，饒舌為男性的社會性創造出有意義的新空間，以及男性自我賦權的管道，並且釐清了台灣主流流行音樂中，無法被聽見的多重陽剛身分。換言之，饒舌場景已發展成一個含有康諾爾（R. W. Connell）所謂「陽剛政治」的地帶：「在陽剛性別的意義成為問題，並且連帶影響男性在性別關係中的位階的地方，所進行的動員和掙扎。」（2005，205）陽剛政治很重要，因為這不僅是決定如何控制社會資源的重要機制，也能深刻形塑社會環境。不管是錄音作品還是社群活動，歌手會在他們的各種行動中，引用饒舌的陽剛精神特質來改動社會現實，就像「改變台灣」一樣。

改變的目的是什麼呢？當然，圈內成員不是在提倡要重返台灣戒嚴時期的國家力量和意識形態體制，他們在推動的社會組織和性別論述模式，也不是想重返任何一個國民黨威權時代以前的特定時空。反之，他們是在台灣當前民主情境中，重新想像儒家的性別體系。他們透過建立以「嘻哈」為基礎的聯盟關係，也就是與男性夥伴一同展示並實踐出團結、照顧和友誼，來獲取激發公民和政治參與的權力。

「內」和「外」：發出性別之聲

台灣饒舌圈雖然沒有刻意主動排除女性歌手和歌迷，卻時常以性別的天生偏好、能力，以及與之相連的世界觀，來解釋女性的缺席。希勒美（Kay Kaufman Shelemay）研究由男性主宰的敘利亞猶太民謠（pizmon）傳統，其研究中指出，透過發掘女性的沉默，可以進一步瞭解音樂社群中性別的權力關係（2009，269）。台灣女性並沒有受到信條的約束禁止表演饒舌音樂，但如同大支向我解釋的：「台灣女生比較傳統啦，然後就是大部分就比較不會去像男生。因為在台灣嘛，畢竟也是男生比較外面，女生比較內面的。女生她們就是比較溫柔。然後另一個方面可能就是大家對 rap 的印象可能就是停留在說講很多髒話啦，都是在嗆聲啦，那將一些比較低級下流的東西，所以她們就印象就覺得是這樣子，所以也不會想要去唱這樣子。」（訪談原文，2010年9月26日）大支藉助一種內外二元性來解釋饒舌中女性參與的不足，但他也暗示女性在此還是有一些能動性的：粗話和異議的表達是男性領域，除非女性願意擾動內外二元性，並吸收陽剛常規（他認為多數不會），否則饒舌音樂對她們是沒有什麼吸引力的。在台北活動的 DJ麵麵，曾在 2006 年成為首位 DMC（Disco Mixer Club）世界冠軍女性入圍者，她也嘆了一口氣跟我說，饒舌受男性主宰是因為女性無法從中獲得任何東西：「女生覺得這件事很無聊。沒有欣賞。」（訪談原文，2010 年 2 月 6 日）[7]

長期以來，儒家內外的象徵範疇，在整個華語世界是安排性別概念的重要原則，這也包括台灣。如同司黛蕊（Teri Silvio）在研究台灣戲曲傳統的性別展演時寫到的，台灣性別的形成方式「緊密地與內外性、公與私、說與寫、物與詞的結構聯繫在一起。這些二元對立在論述上是性別的；它們也將在生理性身體和性別身分中的生活經驗結構起來。」（Silvio 1998，23）內外關係的二元性，一度再現於朝廷的「內」領域和軍事的「外」領域上，後來也逐漸成為「定義兩種性別領域中，儀禮和常規之性別分工的功能性區分方式」（Rosenlee 2004，43、56）。在這個典範下，女性有了內性和私領域的身分。傳統的世界觀認為，女性嫁出原生家庭後，主要工作就是在新家戶中維持家庭和諧，並生出兒子來維繫男性的繼嗣系譜。相反地，男性則有了外性和公領域的身分，負擔家戶外的工作，並執行祖先祭祀儀禮。

這些根深蒂固的性別角色，隨著福佬和客家墾殖者的儒家主義來到台灣。這個倫理和政治哲學體系，奠基在孔子教誨上，並在許多地方落地生根，促進了地方父權社會的增長，以及相應的性別親屬意識形態、關係和實踐方式。福佬和客家墾殖社群的父系中心性，與一些島上原住民群體的性別意識形態和親屬體系，是有所不同的。早期來到台灣的漢人訪客所留下的文獻，顯露出他們很著迷這裡的原住民女性看起來占據了權力和影響力的位置，但之後仍強行啟動同化運動，強迫原住民的性別意識形態去符合儒家思想（Teng 2001，256）。[8]

到了日本殖民時代，一種作為反父權社會浪潮的婦女自主運動，首度於台灣發生。這個運動中，溫和改革路線的參與者，一方面提倡反性別歧視的法律保障、同工同酬，以及公私領域婦女地位的整體提升，另一方面，她們仍然認同儒家主義賦予女性的性別特質非常重要（Chang 2009，9）。隨著日本在二次世界大戰戰敗，台灣被移交給處於國共內戰中的中華民國。對國共雙方的政治修辭來說，儒家意識形態都很重要：共產黨將儒家譴責為封建思想，而國民黨將之推廣為建

立和平繁榮社會的根基。作為對台灣島上內亂與中華人民共和國外侮的回應手段，自 1951 年，義務兵役開始實施，徵召 18 到 26 歲年輕男性。義務兵役對家庭進程有著實質的影響，因為兵役延遲了男性結婚工作的步調，表示男性直到完成這種對政府的義務，才能進行家庭進程（Thornton and Lin 1994，112）。在當時，女性也開始負擔起家庭領域外的額外責任，首先是協助家庭務農，接著是在工廠勞動或擔任低階行政職位（116–45）。蔣介石和妻子宋美齡鼓勵女性一同參與行動，和國民黨一起將台灣經濟從農業轉型至工業。他們一方面認可女性勞力貢獻的必要性，但又持續推廣儒家價值以對抗共產黨的意識形態（108），以及鞏固中國中心主義的文化政策。

在戒嚴的政治氣氛下，一向在國家控制之外的婦女自主運動，欲進一步發展時受到了打壓。直到 1970 年代，自由個人主義模式獲得更多主流支持後，性別和性平等運動才開始具有規模（D. Chang 2018，93–94）。1973 年，重要的女性主義和民主運動人物呂秀蓮，出版了標誌性著作《新女性主義》。這本一開始被國民黨查禁的書，今日已成為女性研究課程必讀之作（Rubinstein 2004，252）。呂秀蓮在書中整理回顧了歐美女性主義運動的原則，並認為只要因地制宜，這些原則都可以應用在台灣。更仔細而言，呂秀蓮的台灣女性主義，仍然重視家庭中「維護某些陰柔氣質、家庭生活、女性美德和貞潔傳統標準」（Tang and Teng 2016，94）的傳統性別角色，但同時也提倡法律之前男女平等。

自解嚴到隨之而來的民主鞏固期間，一些婦女團體也在此時成立。這些團體關注的議題十分廣泛，從性販運、城鄉差距、原住民權利、環境保育主義、激進女性主義，到 LGBTQIA 權利都有。[9] 政府開始努力推動教育和職場性別平等政策，也懲罰基於性向所進行的歧視（China Post 2007）。雖然女性薪酬仍相對低於男性同事，獲取高等教育和主管職位的比率也顯著偏低（Gao 2010）。在 2019 年，整體女性

就業率仍爬升至 51.4%；而若是看 25 到 29 歲的女性，這個數據激增到 92.7%。[10] 近年來，有一小群女性成功獲致重要政治領袖位置，包括呂秀蓮在 2000 到 2008 年之間擔任副總統，蔡英文則是在 2016 年成為台灣第一任女性總統，並在 2020 年連任。也有跡象顯示，即使在最保守的場合，傳統性別意識形態也開始動搖：在 2009 年，內政部修改規章，容許女性擔任祭孔大典的奉祀官——這個政府支薪職位，傳統上只能由孔子男性後代接任。

儘管有著上述這些變化，饒舌圈的論述仍顯示，當前圈內人對性別的想法與感受依然保守。[11] 像大支和 DJ 麵麵的說法，隱含著他們認為，饒舌音樂展演應該要遵循特定敘事主題和表現模式，也假設女性經驗和興趣領域不包含這些「低級下流的東西」——雖說他們是在解釋，而非同意這種性別不平等的狀況。除此之外，歌手也認定只有特定的聲音性質——特別是有力和大聲——才是符合饒舌陽剛氣質的表現形式。至少，台灣饒舌界最受歡迎的兩位歌手，大支和 MC HotDog 的聲音都經常被形容為有質感、沙啞或有力。[12] 所以說，女性被排除在饒舌領域之外的現象，也有部分原因是一般認為女性較不具有生產出這種聲音的能力。針對這個問題，DJ 麵麵表示：「對女生來講，妳要用 rap 的方法表達，除了那個歌詞以外，真的不容易好聽……女生的聲音的 tone 拿來 rap 很難。妳要做到那個 power 的話很難。」（訪談原文，2010 年 2 月 6 日）

先不管所謂「強大」聽起來是什麼感覺，你要說「女性的聲音沒有比男性強大」，當然都沒有生理學解釋的背書。嗓音既非天生，亦非固定不變（Eidsheim 2019），而如同梅澤爾（Katherine Meizel）呈現的，「聲性」（vocality）「同時是一種體現的行動，以及一個建構的過程」（2020，11）。不過，我將 DJ 麵麵所謂「女生的聲音」的說法，用另一種方式詮釋：這個「女生的聲音」不是在指生物上的內在機制，而是從聆聽者的角度——聆聽者如何以性別的方式注意到發聲者的欲

望。更具體地說，她指的是一種在台灣年輕未婚女性身上，常見的溝通習慣和風格形式，也就是「撒嬌」。撒嬌被定義為具有孩子氣和調情意味，並且有著特定的聲音和口語模式，包括鼻音化和拉長的語尾助詞，使之整體上帶有一種特殊的哼哼唧唧聲音起伏（Chuang 2005，22）。[13] 撒嬌的陰柔聲音起伏，及其與年輕女性美貌的連結，與饒舌的陽剛咆哮是相對的。撒嬌作為一種被社會普遍接受的言說模式，某種程度促使女性想從事 DJ 麵麵所謂能與男性相抗衡的工作時，會選擇舞者或其他音樂類型的歌手，而非饒舌歌手。[14] 或許正是這個原因，當少數女性的聲音得以出現在台灣饒舌歌曲中時，通常是在唱副歌，而不是歌詞的亮點。

女性的形象被塑造為對饒舌沒興趣，或是先天體質和意志就缺乏展現的力量，導致女性經常被認為無法或不願「真誠以對」。顏社的精總與同公司的葛仲珊有過一些合作機會，但他在 2010 年的訪談中仍對我說：

> 因為 Hip-Hop 它的東西，它寫的是一個生活。對，歌詞裡面寫的要記錄你的，或者別人的生活。你在講一個故事，所以你都會用比較貼切真實，讓人家知道，那個詞會表達得比較、可能用的詞會比較強烈。可能有的詞，男生常常用的跟女生常常用的不同……在高雄有個女生團又叫什麼？叫 Candy Box、Toy Box，有個女生饒舌，但她們唱得比較數來寶那個。女生唱的比較沒有那麼寫實，就沒有那麼寫實，比較文雅。但是 Hip-Hop 要 pissed off! 但她們唱了很文雅話，那，反而表達不出來。[15]（訪談原文，2010 年 2 月 6 日）

精總所說的「寫實」，是說故事饒舌的重要特性，而「強烈」的表達和「pissed off」（氣死）的情緒則是真誠以對的關鍵。雖然他無

法想起那個高雄女生團的團名，但所用的字彙「candy」和「toy」清楚地傳達了一種甜蜜和純真，而非力量的意味，這些特質與饒舌——強悍、直率——是格格不入的。精總的評論表達了一種看法，認為女性幼體化的本質，以及男性更為成熟、入世的性格，有著根本上的差異。

　　精總宣稱女性「唱得比較數來寶」，更進一步顯示出他認為女性歌手聽起來就是比較外行，風格上也與饒舌脫節。「數來寶」是一種來自明朝初年中國北方的曲藝形式，一般由一人或兩人表演，除了通常由一大一小的響板打擊出來的些許節奏外，沒有任何樂器伴奏，並有著整齊的句尾押韻結構、正拍重音，以及清楚平直而非搖擺的節奏。[16]數來寶原本屬於停在小店前吟唱，讚賞貨品以換取金錢的吟遊詩人技藝。今日數來寶涉及的範圍很廣，從戲曲到喜劇都有，包含了歷史故事和經典掌故。為了能讓聽眾仔細聆聽，表演者會將歌詞以沉穩的方式唱出、誇大地清晰發出漢語四聲。對台灣的聽眾而言，數來寶和饒舌有些相似，但整體聽起來較呆板簡化，也缺乏當代流行饒舌歌手精湛的韻流（flow）風格。再來，精總認為台灣女性「比較文雅」，所以不適合饒舌，這部分也回應了大支對女性「傳統」、「溫柔」以及強烈內向性的描述。

　　葛仲珊在與瘦子合作的 2012 年歌曲〈打破他〉中，自稱「饒舌的鄧麗君」，希望藉此利用並顛覆這些看法。這種與已故東亞和東南亞巨星鄧麗君（1953–1995）的比較想必會引人側目：鄧麗君是民謠和情歌的知名表演者，而其嗓音和外貌都被尊為陰柔美德的極致典範，簡言之，她是所有「嘻哈」元素的相反。葛仲珊告訴我，她會引用鄧麗君是因為：「我認為她有點像是［流行樂］之母。好吧，不是母親，但大家都很敬愛她……你聽不到關於她的任何一句壞話。對她有的是滿滿的敬意。」（訪談英文翻譯，2014 年 3 月 25 日）藉由將自己視為鄧麗君的化身，葛仲珊希望能扭轉饒舌歌手，特別是女性饒舌歌手，對台灣聽眾群而言的普遍負面形象：「我認為嘻哈中女性的形象，即

使在美國也不是那麼正面，所以我想把［嘻哈］連結上［鄧麗君］。［她是］每一個人都知道的人物，對吧？」葛仲珊的鄧麗君比喻或許是一種防衛姿態，利用了鄧麗君的名聲，並向聽眾宣告，她可以同時擁有饒舌歌手的技術以及女性的身分。她以低聲域唱道：「如果台灣嘻哈有 MVP ／我就是饒舌的鄧麗君，motherfucker！」沒有一絲撒嬌的鼻音。同時，她也提醒大家，鄧麗君除了作為陰柔氣質的典範外，也是一位擁有高超技藝的大師。

葛仲珊當初先被知名獨立「嘻哈」廠牌顏社簽下，並藉由與 MC HotDog 和其他德高望重的圈內人合作來累積聲響，但她似乎總是在「嘻哈」場景的邊緣運作。這或許不只是因為她身為女性，也因為她的「美國性」——2011 年，葛仲珊從紐約大學研究所休學來到台北，因此沒有參與到傳統上促成核心「嘻哈」社群成員身分的大學嘻研社儀式。除此之外，如同洛城三兄弟和葛仲珊之前的其他台裔美國歌手，她的華語和台語都沒有像在地表演者流利。儘管如此，她還是一出現就引起流行音樂產業守門人的興趣。她的首張專輯《Knock Out 葛屁》於台灣音樂排行榜上名列前茅，並在 2013 年成為首位贏得金曲獎最佳新人獎的饒舌歌手。葛仲珊展現出自己有能力錄製獲得商業成功的音樂後，在 2016 年被環球音樂簽下。在此之後，她在英國格拉斯頓伯里（Glastonbury）和美國南方（SXSW）音樂節上演出、與大企業如 Nike 和麥當勞簽下高昂代言合約，並在 2017 年金曲獎上入圍最佳國語女歌手獎。

可是就算具備這些商業上的成就，葛仲珊還是很難贏得忠實饒舌聽眾的認同，這從許多將她的歌詞和表演形容為低於水準的網絡討論上可以看出。2017 年 8 月 7 日，一篇標題為「Miss Ko 為什麼不行？」的討論串中，代號為 raymond5566 的使用者，在一個嘻哈討論板上問其他網友：「看到以前的貼文，才了解到了版上的大家不喜歡 Miss Ko。Miss Ko 作為一個饒舌歌手，也入圍了金曲女歌手獎，也是很高

的成就。大支熱狗蛋堡也都入圍過，金曲男歌手。以這個作為標準，Miss Ko 到底哪裡不行，我真的是替她不服氣。」下面的回覆踴躍，大多認為她「中文太爛了」、2017 年的歌曲〈Pizza〉「超難聽」、還有「垃圾歌詞」。一位代號為 sclbtlove 的使用者，以一個似乎能捕捉前述所有批評，也可能具有性別邏輯的稱號來形容葛仲珊：「數來寶型玩家」。

饒舌作為男性音樂的根源

自 1987 年庾澄慶的〈報告班長〉發行以來，饒舌就一直被標誌為男性的音樂。這首歌利用了美國饒舌樂的說唱性質，以及頌揚愛國情操的典型軍事訓練口令聲音，之間的相似性：

> 看我們的隊伍　雄壯威武
> 聽我們的歌聲　響徹雲霄
> 看我們的國旗　迎風飄揚
> 答數　一二三四
> 到了這裡你會成為頂天立地的大男孩
> 離開這裡你會成為成熟獨立的大男人

這首歌對義務役的懷舊之情，將兵役描繪為既是公民責任、也是成為陽剛的過程，並且是直接對著男性聆聽者訴說。而在這些男性入伍期間，女性基本上是待在家中、進入職場，或是錄取大學。社會學家高穎超和畢恆達認為，兵役的「文化性別意涵」，在後冷戰時期「比表面上的軍事目的還更鮮明」（Kao and Bih 2014，181）。[17] 1950 年代，在早期海峽局勢最為緊張之時，國民黨將兵役與強健陽剛身分的發展聯繫在一起，在台灣培育出一股軍事情操。舉凡官方口號（「能執干戈以衛社稷者便是英雄」）、流行歌曲和兒歌，都在鼓勵男孩發展這種

軍事情操：首先成為父母的乖兒子，然後成為國家的好士兵（180–81）。〈報告班長〉的歌詞是在國民黨放棄中國主權的多年後寫成，其內容不是關於戰事，反而是聚焦於軍事訓練的經驗，如何讓「男孩」變成「頂天立地」和「成熟獨立的大男人」。

雖然，庾澄慶對饒舌的嘗試僅曇花一現，現今許多饒舌歌手和歌迷，也認為這首歌更像是數來寶，但無庸置疑的是，〈報告班長〉協助確立了台灣饒舌與男性的關連。隨著庾澄慶的腳步，一系列流行嘻哈男團在 1990 年代出現，如樂派體和洛城三兄弟，其它實驗饒舌的新台語歌運動分子，如豬頭皮、林強和大部分黑名單工作室的成員，也都是男性。後者在歌曲中，批判國民黨威權政治，以及揭露台灣勞工階級日常艱苦，雖然這些歌曲都沒有特定指向男性聽眾，但還是透過男性的聲音和觀點，進一步強化了饒舌是男性音樂的想法。

2000 年代初，新興「嘻哈」社群的成員在公眾論述中，將饒舌尊為徹底的「黑人音樂」，並在服裝和台風上，都刻意挪用全球流通的美國黑人嘻哈陽剛氣質模型，藉此展現他們對嘻哈創始前輩的忠誠度。大支和 MC HotDog 在與我的交談中，皆舉出聲名狼籍先生和吐派克等外國饒舌歌手，才是他們最早且最重要的影響來源，而非本土表演者。他們在形象上，也選擇了比台灣流行和新台語歌導向的饒舌先行者更強悍的形象：MC HotDog 穿著寬大牛仔褲、大尺寸 T 恤、棒球帽和墨色眼鏡，像拳擊手一般在台上遊走，不時停下以誇大手勢示意；年輕的大支戴著 Kangol 漁夫帽和粗大金項鍊，完全就是美國黑人男性流行的嘻哈時尚風格。他之後與美國黑人嘻哈陽剛氣質的關係，更是超越了海畢格（Adriana Helbig）所謂的「關係鄰近性」（relational proximity）（2011，127），和饒舌歌手如納斯、奎力（Talib Kweli）和武當幫的雷克翁（Raekwon）合作錄製了歌曲。[18] 在台灣「嘻哈」這段美好時光中，台灣饒舌歌手努力穿得和「表現得」很嘻哈，表現出一種與源自美國黑人男性穿著舉止之刻板化黑人性的反身性關係，以

及他們希望藉由身為某種在地「代理人」，來投射出對種族嘻哈的原真性。然而，當我與資深歌手提到這點時，他們不斷強調，他們知道嘻哈文化是根源於黑人和拉丁裔族群的生命經驗，以及他們之所以投入經營黑人陽剛氣質，並不是在把嘻哈視為一種「產生同化的商品」（assimilative commodity）（Whaley 2006，198）[19]，也不認為嘻哈能脫離非裔離散經驗的基礎。

大支更進一步擴大了另一個辯證關係，也就是之前已存在的美國黑人和東亞功夫陽剛氣質的想像。這個關係承接了武當幫、Dead Prez和騷狐狸（Foxy Brown）等歌手，自 1990 年代初以來在嘻哈中進行的亞非跨界行動。[20] 大支研習柔道多年，並把自己在台南創立的全男性創作組織命名為「人人有功練音樂工作室」，在作品中更是時常玩弄功夫主題。例如，在其 2002 年的創作〈四十四個四〉中，他誇耀自己俠客般的饒舌功夫，並取樣黃飛鴻系列電影的知名主題曲〈將軍令〉，以這位中國武術家和民間英雄為題材。[21] 武當幫自 1993 年一炮而紅的專輯《勇闖武當三十六（式）》開始取樣功夫片，對熟知它們的取樣聲音世界的聽眾來說，〈四十四個四〉或許不只是回應了武當幫的創意，更是一種凱斯所謂「文化回歸」（2002，21）的重複樂句，只不過是將過往強調的非洲中心概念，取代為亞洲中心。

在〈四十四個四〉中，大支模仿武當幫的方法人（Method Man）和 GZA 所採用的技巧，也就是音樂理論家克林姆斯（Adam Krims）所謂的「洋溢打擊式韻流」（percussion-effusive flow）（2000），但利用了華語語言的特性。「韻流」是描述歌手如何將節奏和押韻整合在一起的方式；「洋溢」（effusive）一詞指的是「溢流出節拍和二連音符，以及以此類推的二拍子、四拍子的節奏邊界」的傾向（50）。這種溢流可以藉由切分節拍、晃動句子節奏或韻腳、強調反拍，或其他創造多韻結構的方式達成。隨著「洋溢打擊式韻流」，聽者會覺得饒舌歌手在用嘴巴當作打擊樂器，「透過銳利清晰的表達、在反拍上打

擊以凸顯出節奏錯置的感覺」（50–51）。大支製造打擊效果的方式，藉助於華語多樣的同音異義雙關字，如同下方摘錄片段所示。我把〈四十四個四〉前四句中同母音韻的字打上灰底，而幾處出現相同頭韻（alliterative）的字則劃上雙底線：

1. 降龍十八式　十八銅人少林寺　獨孤九式　一生一世
2. 切～你的招式等級只不過是小姑娘再世　有眼不識泰山
3. 孫悟空在釋迦牟尼前放肆　放肆放肆
 五指山會被誰識破　倒是要見識見識
4. 你們每個人都是近視　是不是　是不是　近視幾度

　　大支不斷重複「ㄕ」的音節，編排成不同聲調和意義的字詞，總計 21 次，且有時與「ㄙ」（寺、肆）和「ㄓ」（只、指）等音節一同押韻。這一系列音韻的目標，並非一般押韻強調的同樣的重音字尾母音，而是與之搭配的字首子音頭韻：ㄕ、ㄙ、ㄓ。在此有一個在上一章討論過、與豬頭皮〈If U 惦惦 No Body Say U 矮狗〉風格類似的在地自嘲笑點：像ㄕ、ㄙ、ㄓ這些不同的字首子音，有時候會因為台灣國語和台語使用者混淆捲舌噝音和齒噝音，而成為聽起來一樣的頭韻。另一方面，大支對這些音節的重複使用、清晰咬字和節奏錯置，能讓人感覺他把嘴巴作為打擊樂器在使用，如同克林姆斯的描述。

　　其他「ㄕ」聲的出現還可以在「少、生、山、誰」看到，進一步造成頭韻的效果，並形成人聲的打擊感，如同音樂實例 3.1 所顯示。

　　雖然，這些人聲的打擊在第一小節都在正拍上，在第一小節之後，卻都在正反拍間不規律交替進行。在反拍上的打擊於第三、四、七和八小節最後，以及第五和六小節的切換處特別明顯。它們凸顯出「洋

溢打擊式韻流」典型的節奏錯置感，特別是在第五和六小節，歌詞「放肆放肆」跨越小節邊界處。大支的句法單位時常脫離節拍，在第三到四、六到七小節之間跨越小節界線。

大支在〈四十四個四〉中急速機關槍式的表達方式，基本上就是在炫技，並展現陽剛外向性的精湛技藝。這首歌在聲音上，受到《勇闖武當三十六（式）》中〈Bring Da Ruckus〉等歌曲的啟發，開頭取樣香港功夫片《少林與武當》（1983）的對白。然而，大支「洋溢打擊式韻流」的力量和誇張的幽默感，卻是來自在地語言使用的特色。

音樂實例 3.1：大支〈四十四個四〉前八個小節的轉譜，約在 0:15–0:35 間。

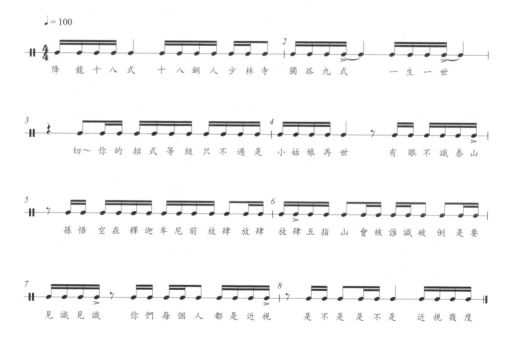

「我問你要罵什麼？罵芭樂」：華語嘻哈與華語流行音樂的不同

　　透過強化饒舌與陽剛氣質，以及陽剛氣質與真實性之間的關連，「嘻哈」歌手得以宣揚，饒舌作為一種文化反抗的形式，能夠挑戰斯洛賓（Mark Slobin）所謂的「超文化」（superculture）：「慣常的、被接受的、統計上多數的、商業上成功的、法定的、被規範的、最為顯眼的［文化］」（1993，29）。在此，饒舌歌手偏離了儒家正統觀念，並援用饒舌的陽剛精神，來表達對當權者的憤怒和怨恨，不只針對如老師、父母和政治人物等傳統角色，還包括區域流行音樂產業的掌控者。事實上，認為饒舌和饒舌歌手是「真實」的想法，與饒舌和饒舌歌手是「陽剛」的想法是不可分離的，特別將饒舌歌手與陰柔但又完美亮麗的華語流行樂壇偶像歌星相比時，而這些流行歌星已主宰了台灣流行音樂排行榜超過 30 年的時間。如王力宏、蕭敬騰、潘瑋柏和林俊傑等男歌星，時常被歌迷形容為具有「溫柔」特質，在英語中與「sensitive」、「warm」、「soft」、「tender」和「gentle」等字眼最接近。[22] 這些溫柔漢與粗魯好鬥的台灣饒舌歌手天差地遠，他們多愁善感，也不畏懼向大眾展現相思之情會顯得脆弱。[23]

　　2001 年的一首歌〈韓流來襲〉，就是在針對大眾著迷華語和韓國流行歌手的狀況，並彰顯出作詞人 MC HotDog、大支和 MC 168 對千禧年台灣和韓國溫柔歌星的鄙視之情：

（大支）

　台灣歌手怎麼唱都是在那邊愛來愛去
　所以我在這裡一定要說真實的事情
　現在的偶像歌手長的帥長的美麗　就等於可以上台去
　什麼都不用會　但要保持笑嘻嘻　沒事幹時還要傻笑裝白癡
　有時眼淚最好一兩滴　博取觀眾同情　那就是他們生存的道理

（熱狗）

在電視上看到只是表面　你在裝傻　還是你沒有發現
愛來愛去　實在太假　凍抹掉　所以現在要跳出來罵
我問你要罵什麼？
罵芭樂　你們沒有別的選擇　在這個環境下　長大
每天吃芭樂　一定有一天你吃不下
你的排泄物　一定要拉　本來是從屁股　可是歌手是從嘴巴
shit from the mouth, shit from the mouth, shit from the mouth

（熱狗、大支、MC 168）

操你媽個 B　　操你媽個 B　　fuck Clon and H.O.T.
Yuki, A-Mei, Coco Lee, suck suck suck suck my dick
操你媽個 B　　操你媽個 B　　fuck Clon and H.O.T.
Yuki, A-Mei, Coco Lee, suck suck suck suck my dick

　　這些歌詞有著引人側目的髒話，瞄準部分表演者只靠對著容易上當的聽眾唱唱情歌、笑嘻嘻、流下眼淚一兩滴就成名。對〈韓流來襲〉的作詞人而言，這些歌手就是無恥的「芭樂」供應者。在這個脈絡中，「芭樂」這個台語俚語，指的是平庸沒有意義的無聊蠢話，巧妙地玩弄了英語「ballad」（情歌）的同音梗。副歌則有更尖刻的轉折：背景有九個音符以合成器反覆彈出，呈現一種被稱為「東方樂句」（oriental riff）的刻板化五聲音階音型。配合這樣的旋律，MC HotDog 挑戰幾位華語流行女歌手（徐懷鈺、張惠妹和李玟），以及韓國流行男歌手（酷龍和 H.O.T.）來含他的下體。「東方樂句」的使用（見音樂實例 3.2）可追溯自 20 世紀初的美國，現在已成為全球無處不在的音樂東方主義陳腔濫調，在此則是凸顯出歌詞所控訴的虛假和愚昧。[24] 這個樂句的平庸性，反而強調了那些在歌曲中被指控的表演者，能立即被揭穿的形象和虛情假意，而想要「說真實的事情」的饒舌歌手，則是以性的羞辱來處罰他們的虛偽。這樣的姿態產生了一

組互相對立的連結：華語流行音樂的陰柔精神和無意義性，被饒舌的陽剛精神和意義性威脅侵犯。

音樂實例 3.2：「東方樂句」的轉譜。

〈韓流來襲〉中的厭女和恐同之聲，還是與大部分無此調性的台灣饒舌音樂有所區隔。[25] 林老師將這首歌特有的面向，詮釋為來自「美國幫派饒舌的遺產，我們台灣饒舌歌手一開始都深受影響。」（個人通訊，2016 年 1 月 29 日）[26] 然而，這種影響缺乏了對種族歧視、經濟剝奪和警察暴力歷史的理解，而這些理解都是美國幫派饒舌霸權式陽剛氣質展演在回應的內容（見 hooks 1994，Folami 2007，Jeffries 2010，White 2011）。林老師認為，台灣饒舌歌手在早期「複製這些粗獷和強硬的形象時」沒有想那麼多，而是在台灣本身的性別社會階序中，企圖找尋自己的聲音和位置。這點在大支和 MC HotDog 陽具中心主義式的藝名可以清楚看到，也呼應了美國幫派饒舌先驅的犬類藝名，例如史努比狗狗、奈特狗狗（Nate Dogg）、狗狗收容所（Tha Dogg Pound）。[27] 從這些藝名的選擇可以看出，他們的陽剛雄風展演不只是一時興起而已。但是，就算把〈韓流來襲〉視為一個在台灣的孤立個案（反映稍早幫派饒舌的影響），或說這首歌一些語言使用是受到美國影響，也不能為台灣「嘻哈」場景性別歧視的狀況開脫。不過，我們或許能說這首歌展現出來的暴力樣貌，是為了鞏固陽剛身分的長期過程中的第一步，而且在隨後幾年，又可以看到更細緻的展演方式。[28]

這首歌有另一個不尋常的特質，也就是仇外氣氛，這與台灣和韓國饒舌圈之間，大體而言融洽的關係有著顯著的差別，也因此須要提供進一步的脈絡。雖然歌名叫做〈韓流來襲〉，韓國並非唯一、甚至不是主要針對的對象。要理解這首歌最好的框架，是台灣歌手身處 21 世紀初的區域流行文化產業，但又不受重視的的經驗。除此之外，雖然歌名是以「韓流」為主，但內容很清楚在表達「嘻哈」圈對台灣音樂「超文化」的不滿，而這也包括了日本、韓國和華語流行音樂的歌手，以及歐美流行樂藝人。這首歌曲發行時，MC HotDog、大支和 MC 168 都不是符合產業標準的帥氣偶像。他們就是在批判，只要有長相，就算沒才華，也能在台灣的明星體制中成功發展。他們的展演出發點在於，生命並不總是美好或單純，而除了浪漫情愛外，還有許多值得歌手關注的議題。在〈韓流來襲〉發行將近 20 年後，跟隨 MC HotDog 和大支腳步的新世代饒舌歌手，持續在訪談中提到，他們被主流流行音樂產業邊緣化的感受，以及沒有足夠空間在歌曲中探索他們認為真實的主題，也就是更黑暗、更具反思性、批判性，甚至有時懷著怨懟之意的主題。

產生複雜故事，發聲出社會角色

不管是〈韓流來襲〉發行前或後，台灣饒舌歌手一直抱著一個「職業操守」標誌，也就是反對流行歌對浪漫愛主題的依戀。先不管〈韓流來襲〉中性別歧視和關於性的語言，饒舌歌手對於性和親密性的態度，時常難以分辨。「嘻哈」場域明顯與流行音樂場域有所區別，並且在歷史上主要是順性別異男彼此交談討論感情之外主題的地方。[29] 有些歌曲乍聽之下，是在形容單純浪漫或性方面的糾纏，但其實是在講述比表演者的性別社會角色更複雜的故事。例如 2006 年，MC HotDog 與張震嶽合作的〈我愛台妹〉，甫一發行即與在地流行的陽剛性別展演模式之間產生相當耐人尋味的緊張關係。這首歌將 MC HotDog 塑造為一種「情聖」（mack）的形象，克林姆斯將之形容為「跟女人相處

充滿自信、成果豐碩並且（自認）成功，使之像『玩咖』一般」（2000，62））。身為台灣商業化最成功的饒舌歌手，以及饒舌圈內受人尊敬的前輩，MC HotDog 在扮演這種角色上，確實比其他人還要有說服力：他已有了豐碩的成果，所以贏得了在台上充滿自信甚至狂妄的權利。他也比圈內同行有更多的女性歌迷——他過去就曾在社群媒體上，分享女性傳給他充滿性暗示的照片，來提醒大家這個事實。在〈我愛台妹〉發行前，情聖饒舌在台灣相對較少，或許是因為玩咖這種角色在非裔美國小說、詩歌和電影中有著長久的歷史，但在台灣卻沒有相似的在地形象。情聖或玩咖不具有溫柔偶像的體貼，也沒有中國武俠小說或電影男性角色的俠義風範，也與香港和台灣電影中粗獷的黑道老大和流氓差異甚大。[30] MC HotDog 在〈我愛台妹〉中的人設，刻意與上述形象不一致，引發聽眾去質疑這種狀況的（不）可能性。

〈我愛台妹〉的歌詞不斷重複向女性示愛，特別是體現出福佬、鄉下、勞工階級的刻板化陰柔氣質的女性。歌詞一方面在嘲弄，另一方面又充滿感情。這些女性在台灣被稱為「台妹」，「妹」在此泛指年輕女性，無親屬意涵。作為一種文化典型，台妹因為衣著大膽、濃妝豔抹、談吐粗俗和放縱的飲酒作樂，而被貶低以及物化迷戀。在下方〈我愛台妹〉的摘錄片段中，MC HotDog 與一位引起他注意的台妹調情，希望能和她進入一段浪漫關係：

(熱狗)

我不愛中國小姐　我愛台妹　萬萬歲
妳的檳榔 2 粒要 100　好貴　有沒有含睡[31]
如果能夠和妳共枕眠　更多更多的奶粉錢
我願意為妳貢獻　我不是愛現
請妳噴上一點點銷魂的香水
換上妳最性感的高跟鞋　人群之中　妳最亮眼

台妹來了　我是否和妳一拍即合

跟我去很多的不良場合

大家看到我都對我喊 yes sir

因為我是公認最屌的 rapper

台妹們　麻煩和我拍拖

我不是凱子　可是付錢　也不會囉唆

純情是什麼　我不懂　我的想法很邪惡　張震嶽他懂

（張震嶽）

我愛台妹　台妹愛我　對我來說　林志玲算什麼

我愛台妹　台妹愛我　對我來說　侯佩岑算什麼

　　這段歌詞是歌曲中的三段主歌之二，由愛國情懷開啟，宣布不愛
「中國小姐」，強調只愛台灣當地的「台妹」。[32] 這位台妹接著被暗示
穿著打扮像是台灣有名的「檳榔西施」，也就是在霓虹燈閃亮的路邊
檳榔攤工作的年輕女性，以清涼穿著吸引顧客上門。檳榔西施是台灣
島上的經典人物，甚至可以說惡名昭彰，並與勞工階級文化有強烈的
關連。在稱讚她的同時，MC HotDog 也提議發生性行為，並誇耀如果
這次的交流有了小孩的話，自己能夠在經濟上支持她。為了進一步誘
惑台妹，MC HotDog 表示在一同出席的「不良場合」上，他們會像名
人一樣被對待——畢竟，他是擁有大批歌迷的知名饒舌歌手。最後，
他再次強調自己擁有能花在她身上的財務資源，並以絕非純情動機的
宣告作結。相反地，他的念頭是「邪惡」的，而同為男性的合作歌手
張震嶽一定能明瞭。張震嶽於是以兩句副歌加以附和，高歌表示他愛
台妹，而台妹也會報之以情，並指出像林志玲和侯佩岑這樣具有魅力
的女明星，也無法讓他感到同等的興奮之情。

　　其他兩段〈我愛台妹〉的主歌，更進一步闡述台妹的優點，但歌

曲所要訴說的更大故事，是關於男性的身分。如同義大利裔美國勞工階級次文化中，「義妹」（guidette）和「義佬」（guido）是成對的，相對於台妹的男性身分就是「台客」。台客一詞的起源有很多爭辯，有些人說是戰後前來台灣的中國移民，指稱台灣當地男性的貶抑之詞；其他人則認為，「台」指的是福佬人，而「客」是客家人。不管是如何，指稱別人是台客就是認為他沒見過世面、粗俗，並無法理喻（表面上是因為國語程度不佳）——這些都是戰後移民，為了在福佬為主的在地人口中取得地位，並鞏固島上族群政治階序，而產生的偏見（Ho 2009，566）。台客刻板印象還標誌了一些其他物件、狀態和行為，包括來自台灣中南部、嚼食檳榔、抽菸、刺青、穿著廉價花襯衫和騎乘摩托車。這個稱號讓 1970 年代中到 2000 年代初的台獨本土政治路線分子相當憤怒，他們擔憂這種狀況會根深蒂固，如同社會學家何東洪所說的，「吞噬作為一個集體主體的台灣人，並進一步加深其從屬的地位」（569）。不過，近年來可以看到許多行動，在重新奪回、定義，甚至商品化這個名稱。一些知名表演者以與台客文化的聯繫為榮，包括伍佰和濁水溪公社。而身為阿美族人的張震嶽，以及父親是外省人的 MC HotDog 也認同台客文化，顯示這個身分已超越了與福佬為主體的核心連結，開始包含體現出這種草根酷勁、身上刺青，甚至穿著嘻哈服飾的男性（Quartly 2006）。接著，MC HotDog 和張震嶽受邀成為 2006 年台客搖滾嘉年華的主打歌手，更進一步鞏固了他們與台客形象的連結。這場全天的演唱會不僅讚頌在地流行音樂，也利用與台客相關的聲音和影像來作宣傳。

藉由〈我愛台妹〉的表演，MC HotDog 和張震嶽將台客重新想像成情聖。這個身分對他們來說遠非可恥，反而能由此頌揚他們對台妹及其代表的活動和地方的情慾。他們不是默默地沉溺於這種慾望之中，而是驕傲地在副歌中呼喊「我愛台妹，台妹愛我！」這首歌在讚美台客對台妹的情感的同時，也將典型的情聖饒舌歌詞與音樂動態形式強加到台客的身分上。情聖饒舌是由美國黑人饒舌歌手如 Too $hort 和 LL

Cool J 確立出的典範，這個典範有著獨特的聲音：有別於「標誌其他種類饒舌的堅硬、複雜或不一致的層次，它偏好簡單的節奏藍調伴奏。」（Krims 2000，64）正是如此，情聖饒舌作品通常伴隨唱出的副歌和現場樂器收音，而非音序機處理成層次和循環的取樣和節奏（63–64）。在〈我愛台妹〉的例子中，協助現場樂器演奏的，是與張震嶽經常合作的樂團 Free9（或 Free Night），有吉他、貝斯和鼓手，改編了編織者合唱團（Spinners）1972 年的單曲〈我都會在〉（I'll Be Around）的旋律，並稍微轉變了弗雷（Glenn Frey）1982 年歌曲〈你愛的人〉（The One You Love）的開場薩克斯風樂句。這首歌的歌詞也符合情聖饒舌的內容，描述財富，並吹噓性能力。在 1990 年代末到 2000 年代初，引入台灣的美國成功商業嘻哈中，炫富的景象是以名貴跑車、時尚配件、豪宅或遊艇為主。然而在〈我愛台妹〉中，MC HotDog 耍嘴皮子地炫耀，如果需要的話，他可以貢獻奶粉錢——這是身為一個台客能負擔的花費。

在〈韓流來襲〉和〈我愛台妹〉中，MC HotDog、大支和合作音樂人訴說的，是檢視自己身為年輕台灣男性的故事。後者是一種自我展現的創意行動，一種將過去台客的污名，重新想像成情聖的嘗試，由此成為一個擁有性能量、自信、魅力和錢財的人。前者則是藉由流行的陽剛氣質模型，來探索他們對音樂產業的不滿，一個將他們這種不夠溫柔、無法認真表演情歌的男性，排除在外的音樂產業。饒舌歌手費盡心力，將自己與流行歌手區別開來，或許有時看起來是無謂的裝模作樣，但若思考到台灣流行文化產業，在歷史上如何協調台灣本身作為低下陰柔的看法，他們的這些行為就顯得很重要。早在當代華語流行音樂很久之前，這個現象就出現了：蓋南希寫到作詞人周添旺和作曲家鄧雨賢於 1934 年合作的〈雨夜花〉，認為在日本殖民主義下，台語流行音樂產業黃金年代的作品「為台灣作為陰柔受害者之想法的早期表達方式提供了證據」（Guy 2008，69）。〈雨夜花〉的敘事圍

繞著一位悲痛的年輕女性被狠心情人拋棄。關於羞恥、沮喪和拋棄的主題，出現在許多同時期的台語流行歌中。蓋南希猜測，台灣長期的殖民歷史，以及永久非正常國家的地位，造就了這個島嶼像是「一位蒙受多次強暴的女性」的想法（70）。[33] 就這點而言，過去幾十年來的台語流行音樂，從那卡西、演歌到最近的台語流行歌風格，都可以看到許多被賦予性別意涵的歌曲案例，展現出了這種創傷。饒舌歌手，特別是處於政治前線的歌手，則時常以創作和表演，或明顯或隱晦地，在反抗這種流行的音樂後設敘事。

雖然，饒舌歌手抗拒溫柔陽剛氣質，也反對台灣作為「陰柔受害者」的看法，但他們對陽剛展演模式還是保有新的想像，這種另類的陽剛氣質，標誌著才智、敏感和多愁善感。林老師認為來自台南的蛋堡（英文藝名 Soft Lipa，指涉他的軟嘴唇），便在進行一種特殊的「陽剛氣質方案」，這個方案包含建構「彈性的性別觀點」來「記錄個人的故事」（Lin 2020，161–62）。這些藉由柔和搖擺爵士旋律而生動起來的故事，時常以一種印象派的風格，將日常片刻美麗的豐富感官細節描繪出來：「把吐司放進烤箱奶油味道好香喔」、「不用考慮，當然是熱水澡！關進浴室被霧氣圍繞」、「月光下……現在我只聽蟲鳴，牠們說『這是我客廳』」。

蛋堡在 2009 的歌曲〈鄉愁〉中，透過深具感染力的風格，將思念和養育的主題徹底彰顯出來。在宛如格子細工般交錯濃密的韻腳中，他描述一位搬到都市找工作，但又思念故鄉熟面孔和慰藉的年輕男子，對都市疏離的敏銳情緒。仔細閱讀這首歌，便可清楚看到蛋堡被同儕欣賞的美感和技巧。我在這裡把〈鄉愁〉的前四句歌詞，搭配英文字母標示出韻腳或諧音：

```
        A      B   BCC     BA
1．而對於每種背景離鄉的鄉愁都大致相同

        BA            DADA
2．我將從你的回憶裡面找出其中一種

        BEF   EGBEG
3．會讓你想哭的人不只講故事

        EF   B    EG
4．也曾經照顧著你像是小護士
```

　　蛋堡一連串的尾韻和句中韻，傳達現代都會生活的翻攪動態，以及往前不停歇的動力。在第一和二句的尾韻「同」和「種」，以及第三和四句的雙尾韻「故事」和「護士」可以被清晰聽到，但除此之外，還有散布其間的句中韻，如第一句的「愁」、「都」，以及第三和四句一系列的「哭」、「不」、「故」、「顧」和「護」。一種強烈的聲調並列感，由一系列四聲字「不」、「故」、「顧」和「護」以及一、二聲字組合「鄉愁」、「相同」和「將從」浮現出來，一直持續到下一段主歌中。音樂實例 3.3 呈現了蛋堡這種複雜韻律模式的人聲展演，如何展現駕馭自如的韻流。

　　第一小節開始前的兩拍，就進入第一段主歌，並從中間開始敘事來開展歌詞，透過這個手法（「而對於每種背景離鄉……」），蛋堡創造出一種緊促狂亂的步調。他的韻腳不會有禮貌地等候小節的結束：「相同」將一個小節收掉，但接著「將從」馬上就從下一個小節開始。這種句中韻與由兩個在正拍上的八分音符，構成的節奏音型同時出現，且與前面反拍上的八分音符，以及接下來連發的 16 分音符形成反差，強化了隱含的緊張感，推擠著小節邊界以及歌詞段落的終止處。

音樂實例 3.3：蛋堡〈鄉愁〉前五個小節的轉譜，大約在 0:29–0:40 之間。

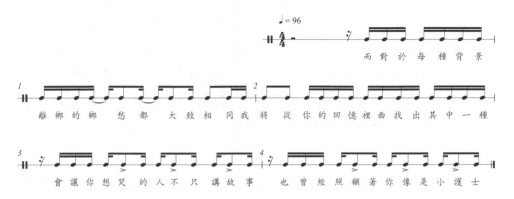

Homesickness

　　〈鄉愁〉的細緻架構，顯示蛋堡相當重視聲音和歌詞技藝，而這正是許多圈內人在創作時，所追求的「博大精深感」的精髓。然而，這只是他打入聽眾心坎、炫示精湛技巧的諸多作品之一。雖然我所訪談的對象，經常將這位台南饒舌歌手的節奏韻律形容為詩意、寫意和精緻，但他們總是會立即補充：蛋堡也許聽起來很柔順，但他仍然是一股強大的力量，也是地位崇高的大師級人物。[34]

饒舌作為陽剛政治的地帶

　　在社會政治和經濟的全面動盪下，大支、MC HotDog、蛋堡和其他饒舌歌手，透過多樣的行動來界定什麼是台灣的「陽剛」。這些努力不只展現在〈韓流來襲〉、〈我愛台妹〉和〈鄉愁〉等歌曲相互有別的策略上，還包括饒舌圈的社會結構，以及圍繞其成員的儀式活動。陽剛氣質的展演，以及展現外向性的過程，是這個場景中的年輕人取

得身分的重要面向。這種展演方式，在本質上是公眾或「外向」的，也經常在大學嘻研社等社會脈絡中發生。圈內成員逐步從這些組織中的階序爬升，而從各個角度來看，這就是一個成為成熟男人的通道。大學社團雖然是以非正式的方式組織起來，但還是具有領導位階和職位的等第結構。它們的主要活動包括社課、表演饒舌、DJ 教學。校園之外，像人人有功練音樂工作室這樣的創作組織，也提供特訓班給有心爬升社群階梯的饒舌歌手參與。饒舌圈中許多最具影響力的歌手，都曾經是這些活動的參與者，並在參與的過程中，藉由展現對高深「嘻哈」知識和表演技巧的理解來提升位階。

從社團初學者到權威人士的進程，提供了一個管道，能夠一方面再生產，另一方面也擾動台灣傳統上成為男人的更廣大過程。儒家價值強調子女的孝道，如同人類學家白安睿（Avron Boretz）觀察到的，台灣年輕人傳統上「對父母（包括義父母以及占有權威地位的人）以及兄長（包括義兄）有著虧欠之情，因此在這些年長權威人士和集體利益之下，他們被期待無條件接受從屬的位置。」[35] 唯有透過婚姻和子女的養育，他們才能盼望「享有所有社會秩序之合法代表性所賦予的權力優勢」（2004，175）。一方面來說，社團和創作組織的階序結構，暗示對類似體系的輸誠，因為在此之中，較沒經驗或知識的新人總會臣服於上位的權威。另一方面，參與饒舌場景也形成一個另類途徑，否定了成為男人之常規：饒舌歌手經常挑戰權威人物，並對音樂產業、學校體制和政府的權力不對等狀況，發出不滿之聲。事實上，MC HotDog 和大支就是以這樣的批判，來開展他們的饒舌生涯。因此，只要對饒舌知識有所掌握，並能展現身為音樂人的技藝，就能獲致圈內的地位。也就是說，這些地位並沒有被權威人士長期掌控，也不是無法改變的結果。

考量到台灣自 21 世紀頭十年以來，社會政治和經濟的進步與變遷，或許饒舌圈的成員覺得成為男人的另類路徑很有吸引力。而當馬英九

政府建立與中國更緊密的關係，以及兩岸經濟整合在其任內加深之時，原本兩年的義務役役期，逐漸減縮成新的「替代役」方案，包括社會服務和社會治安等役別（Ministry of Foreign Affairs 2010）。內政部計劃將國軍改成全志願役，這樣做的結果是作為通過儀式的徵兵制度將被完全消除。另一方面，陽剛氣質的另外兩根支柱——婚姻和子女養育——長久以來根據傳統世界觀，這兩項都對獲致成人地位來說非常重要，但今日的台灣年輕人，要不是延後這些生命週期事件，就是整個跳過。1950 年代開始的工業化和經濟擴展的共同過程，改變了性別勞動分工，這個轉變也促使家庭的大小、組織和行為習慣產生顯著的變化。20 世紀中以來，台灣生育率大幅下跌：1951 年的總生育率為 7.040，但到了 2019 年只剩 1.049。[36] 若把饒舌圈當作一種取樣的群體，這個群體驚人地體現了這個大趨勢。我這些年來訪問過的許多參與者中，只有一小部分在 30 歲初已經結婚或有小孩。

當過去通往成年的路徑，如兵役、婚姻和子女養育，不再如以往暢通，饒舌圈的階序和儀式便是替男性提供的另一套選擇：男性不再需要花兩年的光陰服役、擁有婚姻伴侶、搬離父母家中、或成立自己的家庭，才能被同儕認可為社會秩序的成功代表。（我將會在第四章討論到，上述幾點仍是被渴望的事物，但台灣經濟的變遷興衰和過勞文化，有時卻剝奪了這些可能性。）嘻研社的活動正好提供了在家庭傳統結構外，自我賦權和獲得歡愉的方式。在這些空間中，非正式且緊密的友誼能被建立起來，並形成長久的社會連結。雖然新自由主義下的人生，代表著要面對日益增加的社會疏離、碎裂和危殆，但嘻哈圈成員還是協助創造出巴特勒（Judith Butler）所謂的「互助的社會網路」（social network of hands）（2009，67）——一個重要的存有支持體系。

這種社會連結，不只是透過共學和創意合作的交際活動而增強，也透過競爭的結構性機會。舉例來說，接力饒舌（ciphering），一種台

灣嘻研社以及全球嘻哈文化實踐慣用的形式，在對其參與者的要求上，就是一個典型的外向性活動。在一場接力饒舌中，一群歌手聚合成三人以上的圈子，輪流即興饒舌。這種活動氣氛通常相當友好，但結果難免有勝敗榮辱的感覺——你的表現必須和圈子中其他人在同一水平上，甚至更高，才不會丟臉。同樣地，在公開場合一對一或多對多的對戰饒舌（battle），也是一個提供參與者展現高超嘻哈技藝知識，並確立優越地位的機會。接力和對戰饒舌可以幫助年輕歌手社會化，也讓他們能炫耀自己的技藝、在口頭上攻擊或嘲弄別人，同時給予和接受公開批評。

我在大支〈改變台灣〉的拍攝現場觀察到一群年輕人，於攝影團隊準備不同鏡頭的冗長過程中，在一旁聚集起來進行接力饒舌。如同前述，受大支號召參與拍攝的人，多來自正在準備市長選舉的城市的表演者和嘻研社社員。這個接力饒舌，包含兩位隸屬台南人人有功練音樂工作室的歌手，R-Flow 和少爺，以及一位名叫 Jimix 的口技專家（見圖 3.2）。

雖然圈子的氣氛一開始很友善，這兩位饒舌歌手還是不斷以身體和手勢，挑釁站在幾呎外名叫 BR 的第三位年輕人。R-Flow 叼著香菸，堅持 BR 加入接力饒舌。R-Flow 和少爺無論在年紀或在「嘻哈」圈中的年資，都比 BR 高；兩者也都是大學嘻研社的資深成員，並且已被獨立廠牌簽下。BR 則是大學嘻研社的晚輩，看起來對他們的邀請有一些畏懼。雖然現今的 BR 已是「嘻哈」圈中備受尊崇的人物，但當時的他在即興表演的經驗還不多。他的韻律有些笨拙，聲音顫抖，乏善可陳地攻擊著一旁年輕男子的髮型。他的眼神緊張地掃向逐漸簇擁的旁觀者。當 BR 掙扎地試圖跟上節奏時，R-Flow 示意另一個名叫韓森的年輕饒舌歌手去接替 BR。韓森於是緩步上前，這時 BR 的表情立刻垮下，顯然對要他下場的直接指示感到不滿，但他還是屈服了。就在圈子氣氛開始沸騰之時，大支飄過來，以戲劇性手勢結束了正在進行的活動。

大支提議改成即興對戰饒舌，並要圍觀群眾選出兩位參賽者。大家哄堂大笑，不約而同指向 BR。BR 有點害羞地低下頭來。

　　如果 BR 拒絕這個邀約，一定會讓場面更尷尬，他只好答應下來。大支接著選定他的對手，一個斜戴棒球帽的年輕人，我姑且稱他為阿喬。我不認識阿喬，只有在田野過程中的一些圈內活動上見過他。他也有著稚嫩的臉龐，同樣沒什麼經驗，是 BR 絕佳的對手，而且，從他雀屏中選時所引發的觀眾笑聲可以知道，他的名聲有點滑稽。阿喬靠近 BR，R-Flow 戲謔地宣布，他們的對戰是南（喬）北（BR）史詩對決，然後開始數拍子「五、六、七、八！」BR 先攻，雖然他的聲音一開始有點微弱，讓我聽不太出他即興的內容，但我從觀眾的嘶聲得知，他對阿喬展開攻擊了。他很快地拾起宰制對手的信心，聲音也隨之增強，節奏加快，身體朝向阿喬靠近。當 BR 結束並退後幾步時，阿喬遲疑了幾拍，然後開始即興饒了幾句表達他對台灣的愛，以及不想繼續對戰之意，並對 BR 以英文表達了「no beef」（沒有過節）。阿喬接著拉起 BR 的手，然後猛烈晃動，以有點誇張地姿態表示認輸。群眾對阿喬報以噓聲。大支宣布 BR 為順理成章的勝利者，群眾則帶著笑容走回街上，為下一場看來已安排妥當的畫面拍攝。

不同層次的階序，透過這一系列事件的開展，被展示出來。BR 一開始處於最低的位階，從屬於較有經驗的 R-Flow、少爺和之後的韓森。R-Flow 和少爺逗弄 BR，將他引入接力饒舌中，然後又把他排除。大支在圈子裡的地位則是無庸置疑，這三位饒舌歌手看到他便停下活動，並立即同意他的對戰提議。阿喬在競爭中表現不佳，使得 BR 相對看起來從容自得。雖然參與者的名聲明顯在此受到挑戰，但現場的氣氛從來沒有充滿敵意。相反地，這些活動代表的，是圈內後輩級成員能夠展現生猛技巧，以及進一步發展可能性的機會。由此看來，這些活動的最終目標並不是要威嚇對手，而是要賦予對戰者更大的參與權力。（以 BR 為例，他的企圖心最終實現了：在我觀察到的這幕將近十年後，他已爬升了在人人有功練音樂工作室中的位階，得以與大支一同巡迴演出，並發行自己的作品。）

　　如同上述場面所示，饒舌圈創造並採納了各種組織和儀式，作為家庭結構之外，陽剛氣質得以培育的另類空間。在這個陽剛政治的地帶之中，饒舌圈充分呼應著其他消逝中的儀式，也在聲音上，形成了像義務役兵役這種傳統通過儀式的類比。隨著戰爭本質的改變，能夠使用槍械或開坦克車的能力變得越來越不重要，但台灣年輕饒舌歌手透過持續寫詞、在公開場合展現技藝、企圖在組織中爬升領導位階，來持續備戰，而他們備戰不是為了軍事衝突，而是彼此間的唇槍舌劍。

　　從圍繞著饒舌音樂展演的論述，以及建構起圈內成員社會關係的階序，我們可以看到，儒家性別規範的流通在饒舌場景中保存了下來。然而，自 1980 年代末以來，在台灣饒舌中運作的陽剛政治還是經歷了顯著的改變，而這恰當地反映了快速轉變的社會政治和經濟條件：庾澄慶的〈報告班長〉緬懷著國家認可的陽剛氣質生產方式，這個概念在戒嚴最後幾個月的當時，還是非常強而有力。庾澄慶利用了軍事訓練和美國饒舌音樂在聲音特質上的相似性，表露男孩在一同備戰的同

梯夥伴的陪伴下，成為男人的回憶。大支和他的同輩饒舌歌手，則是在宣揚一種批判性的陽剛氣質，雖然這種陽剛氣質的本質是外向的，但其力量是來自對傳統權威形象的挑戰，包括教育體系、政府和音樂產業，而這種力量的延續，也毋須依靠家庭或國家機構。然而，還有其他饒舌歌手在以不同的方式，探索自己的陽剛氣質，經營著像是台客、學者詩人和政治專家之類的公眾形象。

至於女性或非二元性別認同歌手，是否能在這個圈子中占有一席之地，我們還需要時間觀察。如果他們真的做到了，他們的存在又會如何轉變現行的性別政治？近幾年來，跨界女性歌手像狸貓、陳嫺靜和阿爆，都有開始實驗饒舌技巧，但大體而言，她們還是在我所陳述的「嘻哈」圈結構之外進行創作。狸貓因為和加拿大音樂人和視覺藝術家格萊姆斯（Grimes）合作，或許在國際上較為知名的，她在不同的網路文章中，形容自己是「嘻哈」圈的永恆外人：「或許是我的個性吧。我不太容易和饒舌歌手變成朋友。我很難做到。我們都用中文饒舌但我覺得我們說的是不同的語言。我想要寫的東西，他們不認為可以變成歌……我其實也不在乎。我對他們想說的事情也沒有興趣。」（Lee 2019）然而，她還是對能為其他人開創新的道路感到樂觀：「現況還是男性主導，但我相信事情會改變。而我也很高興自己處於這種改變之中。」（Creery 2018）

類似地，年輕歌手楊舒雅，因為 2019 年的歌曲〈華康少女體內份子〉，獲得網路高度討論。這首歌大膽地講述一個中國軍官和在地少女之間感情變質的故事，作為國民黨接管台灣的隱喻。楊舒雅與前述女性歌手不同的地方在於，她是台大嘻研社的成員，在該首歌曲發行時仍是大三的學生。在一篇校園刊物的訪談中，她描述自己在 2018 年首次加入社團時，遭遇到的性別偏見（許悅、李奕慧、歐陽玥 2020）。雖然社團中有些人對她的努力會給予支持和鼓勵，但另一些

人則是擺出了高姿態。例如，對於她在一首接力饒舌中的表現，「一位學長給的回饋就是『女生可以學唱比較 Chill 一點的。』」（意指柔和、緩拍、重視氛圍）她回道：「為什麼女生只能做 Chill？女生也可以唱得很兇猛、很帥氣啊！」[37] 受到這次和其他性別歧視事件的激勵，她的第一首原創作品，便直指饒舌圈內的性別不平等。現在的她試著要創造一個新的環境，來支持其他有企圖心的女性饒舌歌手：「如果圈內的陽剛文化可以改變的話，在裡面的女生會覺得更舒服，我覺得這是一件很重要的事情。」而在我與大支首次針對性別議題進行交談將近十年之後，看來他也同意了：2021 年，大支、老莫與楊舒雅一同合作〈1947 序曲〉，紀念二二八事件 74 週年。

　　饒舌圈的陽剛身分和階序所進行的重塑工程，能不能預見或組織台灣新的政治主體性，這點一樣也有待觀察。像大支這樣的歌手，一直都有策略地在年輕表演者和聽眾之中，培育民主責任感和公民國族主義。在過去的戒嚴時期，嘻研社和創作組織是會被禁止或至少壓抑的集會結社活動。這些組織是自願性的，而非奠基於家庭或親屬關係之上，並「構成一種公共領域，在此之中個人和群體，可以透過互動來影響管理集體生活相互關係的共有理解」，然後鼓勵「平行信任關係」的出現，以「協助社會協調」，最終形成「穩定民主制度的核心」（Weller 1999，12–13）。這些自願性組織，在歷史上長久由男性主導，並以社群為基礎，他們在家庭和國家場域之間，占有一個中介的空間。1987 年之後，類似團體（例如婦女團體、商會和棒球隊）百花齊放，自此之後也在台灣發展方向的公眾討論上，占有重要的影響（14）。這些團體中的成員，或許沒有特定的政治立場，但他們依然透過鼓勵投票等政治參與形式（如同大支的〈改變台灣〉），以及募款、請願和抗議，在政治變遷上扮演主動的角色。

　　除此之外，透過饒舌音樂活動而連結起或闡述出的同性情誼關係，可以說回應了台灣新自由主義理性化的過程。雖然，這些活動基本上

不具有經濟生產力，參與者還要付出寶貴的時間和金錢，但受到夥伴情誼、自我賦權和共享社會空間的機會所鼓動的成員，還是從這些活動獲得了正向的回饋。大支的「年輕戰士」模式，是一種在台灣調和長久以來，被政治專家和學者視為相互衝突的儒家和民主價值的方式。[38] 透過打造侵略和競爭性的氣質，以及將「對權力講真話」作為陽剛最重要的價值，一種充滿活力且廣及社群的民主公民參與行動，就這樣被培養了出來。對一些饒舌圈的成員來說，〈改變台灣〉不只是一個口號或副歌──這是號召展開行動的號角。

第四章
進行音樂知識工作

　　2018 年夏天，人人有功練音樂工作室在 Instagram 上發了一張很酷的廣告文宣，吸引放暑假的學生來參加饒舌特攻班（見圖 4.1）。這份文宣詼諧地呈現出特攻班以及其他類似的大學嘻研社和集體創作課程背後的教學動機：文宣中央是電腦繪圖重製的孔子人像，孔子頭上戴著皇冠，臉上掛著馬賽克墨鏡，兩隻手（明顯是從深色皮膚的饒舌歌手照片剪下貼上的）手背朝前，比出 H 的手勢，手裡還拿著一支麥克風。[1]孔子身後的背景是老舊的米漿紙，上面以塗鴉字體寫著淺棕色的：Hip-Hop，以及書法字體的四個中文字：「有教不累」，與孔子的名言「有教無類」諧音又押韻。下方的白色文字再次強調主辦單位是人人有功練，也寫出特攻班的名稱與日期，文字旁還有用來輔助台灣學童閱讀的注音符號。

　　這種天馬行空的文宣設計明顯是在開玩笑，幽默地暗示老學校歌手於老派陽剛傳統中自詡為知識分子的習慣。但是這份文宣也傳遞了三則認真的訊息給目標受眾：在這個工作坊中，資深的表演者會採系統教學，教學品質有保證；饒舌音樂以及嘻哈文化可以被帶到教育界；以及饒舌音樂以及嘻哈文化值得教育界關注。從對

圖 4.1：人人有功練暑期饒舌特攻班招生廣告，2018 年。人人有功練音樂工作室提供。

至聖先師孔子的致敬，可以窺見「嘻哈」與當地普遍的學習典範和在地歷史的一些連結。

　　如我所述，饒舌學生重新想像了傳統性別觀念，替男性社群創造一個新的空間，催化出公民與政治參與。前一章是利用內外二分法創造男女關係的象徵結構，而第二種理論框架：「文武」二分法，則師承中國文學與政治文化。我們可以用這種方式來思考社群中，男性成員彼此之間，以及與自身的關係。「文」反映的是孔子的著作，以及《易經》中描繪的君子重要特質，「武」則反映在歷史和宗教上，台灣經常祭拜的漢朝將領關羽的顯著地位。古代的文武典範描繪了朝代政治中文官，以及軍事部門之間的關係，但是也有學者在中華人民共和國（Louie 2022，2015）、當代台灣（Kao and Bih 2014），甚至是日本和韓國（Benesch 2011）這些國家中，研究文與武的結合如何塑造陽剛典範。[2]

　　如人人有功練暑期饒舌特攻班文宣的呈現，我們可以用文武典範來理解廣義台灣饒舌圈的創意和社會互動。社群論述、儀式、表演等，顯然同時呈現「武」（如對戰［battling］）、對徵兵的懷念、直接指涉對武術的想像，以及「文」（如學習、教導）的特質。[3]歌曲和歌手也會運用策略在文武之間取得平衡，舉例來說，大支有些歌的趣味就在於文與武的頻率切換：在光譜一端，〈四十四個四〉的武術主題就是「武」的典範；而在光譜另一端，靈巧的文字使用和豐富的文本內容就是「文」。林老師分析，參劈 2008 年的專輯《押韻的開始》中，不斷使用「大屌歌」（braggadocio）和性隱喻，不只是為了用氣勢壓過其他藝人，或是表現硬派的陽剛氣質，而是在展現他們辛勤習得的不同嘻哈風格知識（Lin 2020，164）。同樣地，蛋堡通常被認為「偏文」，因為他慧黠甚至有點玄密的詞句編排和表演，在在顯示他精湛的敘事技巧以及韻流。

夜店和創作組織為了培育參與者「文武雙全」的特質，常提供許多饒舌對戰比賽和研習傳授相關知識的機會。暑期特攻班等活動，對人人有功練來說是很重要的基石，也是團隊傳承的關鍵。人人有功練除了舉辦演唱會、社交活動、在社群軟體上保持活躍之外，也在台南總部開班授課，地點就位在台南市國華街和民生路，熙來攘往的路口旁的一個小巷弄。總部樓層不高，外觀和其他後工業時代的台灣房舍一樣破舊：外牆上貼著方形磚，多年未清理的牆面又髒又黑，掛著搖搖欲墜的遮雨棚，一樓外停滿了凌亂的機車。我第一次受邀參訪是在2010年9月，那時人人有功練才剛進駐這個地點。因為想跟大支學饒舌的學生越來越多，過去的聚會地點已經太小，不敷使用了，也因為需要更大的空間上課，不得不找個大一點的新據點。大支當時的經紀人惠真表示，他們還沒時間打掃整理新環境，對我有點抱歉。惠真說，他們剛進駐時屋裡一團亂，最近凡那比颱風又來攪局，窗戶破的破，地上也有一灘灘污水。我在屋裡四處看，經過一間間房，穿過一條條廊，屋內沒什麼傢俱，但明顯可以看出空間使用上很有彈性，有社交、做音樂以及談生意的不同空間。我馬上看出這棟空樓很有潛力，可以被塑造成集體創意發想的中心。我長年身為音樂表演者和音樂研究生，完全可以理解重視社群的大支和他的團隊為什麼喜歡這個地方。

頂樓有個房間內散落著椅子，就是被規劃作為教室的空間。大支在2000年早期創立人人有功練時，其實並沒有辦學的打算。大支告訴我，人人有功練創立初期，其實就是三五好友偶爾相約到茶店或書店一起寫詞。後來，他開始認真看待饒舌歌手這個工作，人人有功練規模也越來越大，活動越來越多，因此他打算找個會所讓大家交流，一起寫歌和錄音。接著，外界開始有人想找他學習饒舌，沒多久，大支就扮演起教師的角色，也算是個令人愉悅的意外。大支馬上從團隊中召集了一些願意傾囊相授的資深饒舌歌手。報名參加課程的人一週會到總部一、兩次，一套課程為期數個月。大支認為，教學是打造台灣饒舌社群非常重要的一環，他也會從課程參與者中物色人人有功練的

新血。大支告訴我，有些人比較積極學習：「我希望他們所有人〔都會想加入人人有功練〕，但有些人只是玩票性質，想試試看而已。也有一些人沒什麼耐性創作新東西。」不管參加者的心態為何，大支認為這些課程是公民參與的一種形式，讓年輕人有機會在體制下學習，而不是在外面為非作歹：「對年輕人來講是一種比他去什麼飆車、嗑藥好。」（訪談原文，2010 年 9 月 26 日）

　　大支接著談到年輕學徒「證明自己」，並且不斷邁向下一個階段的過程。課程主題主要為歌曲結構、創造韻流、歌詞與敘事安排、情緒表達、國際嘻哈趨勢，以及新的技巧。學生學會了饒舌基本功，也藉由接力饒舌練習建立起自信後，就會被鼓勵開始跟同學一起創作原創饒舌作品。[4] 創作品質直接決定了學生的成敗：「看歌啊，看你的表演啊。如果覺得夠好的話，那你的歌可以放在人人有功練的網絡上。如果沒有的話就是不行啊，然後看你認真，然後表演 ok，那工作室辦的表演就會讓你上去表演。」當人人有功練的資深饒舌歌手認為新生代夠成熟了，就會鼓勵他們離開學校到外面表演，不論是實體或是線上表演（大支訪談，2014 年 10 月 25 日）。這是個非常有效的體制——過去十年來，我見證了人人有功練的熊仔和 BR 靠著這個體制，從業餘饒舌歌手成為專業饒舌歌手。[5]

　　對教學（「文」的工作）具備熱忱的還不只大支。台南的街道巷弄外，還有很多地方的饒舌活動都與教學有關。台灣許多資深饒舌歌手，使用各種不同的方式，把饒舌論述和知識連結在一起，取得知識的過程讓饒舌音樂表演變得更加豐富。摩根（2009）由美國社會歷史脈絡，探索嘻哈愛好者在努力學習嘻哈樂史、文化意義與美學可能性（55–62）的過程中，如何發展「日常語言創意」（62）、展現自己是文化局內人（74），以及在資深核心社群取得身分等面向。不管是對音樂創作者或音樂研究者來說，學習對於嘻哈的成長和生存都至關重要：世界祖魯國提出嘻哈的第五大元素時，把「知識」和饒舌、DJ、塗鴉、霹

霹舞放在相同的地位上。[6] 從這個角度來看，知識在嘻哈文化中扮演了關鍵的角色，能引導表演者發展和練習另外四個元素。除此之外，藉著更瞭解嘻哈文化及其在世界中扮演的角色，第五大元素教導嘻哈界成員散播和平，並想辦法瞭解人與人之間的差異。

　　許多資深饒舌歌手（有時會被貼切地稱作「老學校」成員）為了創造、傳遞台灣饒舌界的相關資訊，以及把他們的創意延續給下一代表演者，便會從事我在本章所提到的「音樂知識工作」。這種啟蒙式的方法指向社會學家杜拉克（Peter Drucker）（1959）的經典理論，他認為知識工作者就是專業的思想家，在後工業時代國家中，他們的工作重點在於資訊操控，以及運用創意解決問題。[7] 有企業家頭腦的饒舌歌手，就像杜拉克所謂的有能力的知識工作者，通常具備較高的學歷（有些甚至就讀名校）、渴望個人與專業自我發展、受過訓練，能夠從事設計、工程、藥學、建築、法律以及學術研究等專業領域。而台灣饒舌圈知名人物，則是使用能夠成為傳統專業人才所接受的訓練，不只展現他們在音樂和歌詞上的高超技巧，也展現他們對美國與在地「嘻哈」歷史的知識。同時，他們也透過開課、講座、比賽、指導、研討會、展覽、在台灣特有的線上論壇批踢踢實業坊上發言等，來達成這個目標。藉著上述活動，很多人也把饒舌看作一種非霸權或反霸權歷史、語言和音樂的教學工具。

　　當然，本質上，音樂知識工作者和傳統知識工作者在許多面向上都有分歧，不過最大的分歧，可能還是音樂知識工作者對自己工作的金錢報酬期待不高。對多數表演者來說，饒舌無利可圖，也很難僅靠音樂創作唯生。[8] 台灣嘻哈圈最初成型，是因為抗拒加入流行音樂產業，拒絕成為台灣「聽覺體制」（auditory regimes）霸權的一部分（Daughtry，2015），所以台灣嘻哈圈成員的活動很少是為了營利。當然，還是偶有藝人能抓到大眾的胃口，忽然像鳳凰般崛起。歷史上，饒舌歌手的作品雖多有「商品」特性，卻很難有實質經濟效益。[9]CD、

黑膠或是網路上的專輯品質都很良好，也會附上詳細的內頁解說和吸引人的專輯封面；現場表演也一樣，都具備專業音響器材和精緻的燈光設計。雖然偶有特例，但多數藝人靠唱片或表演門票其實賺不了什麼錢。一般來說，這些藝人也不期待他們在作品上的投資，可以獲得同等的金錢報酬。[10] 換句話說，他們的創作其實是戀物癖的物件，雖然在創作者本身和饒舌圈同好之間存在主觀價值，但通常很難吸引非行家以市值購買。這是品味的問題，也是規模的問題：一直到很近期，純饒舌音樂聽眾都還不算多，很難引起台灣主流唱片公司戰場的興趣，而主流唱片公司自己似乎又做不出能吸引大眾的饒舌作品。[11] 此外，看似廣大無邊的中國市場，其實一直無法提供台灣饒舌歌手成長的舞台，反而偏愛國語流行歌手，因為台灣饒舌充滿粗話和反抗論述，甚至有些「嘻哈」音樂和歌詞直言不諱支持台灣主權獨立，這些自然都逃不過中國的言論審查。[12] 台灣四大「嘻哈」廠牌——人人有功練、顏社、本色與混血兒娛樂在台灣作育新才，對開發新聽眾也有很大的貢獻，但是整體饒舌音樂圈，還是業餘興趣者多於經驗老道的專業人士。

雖說為了補償日常開銷和課程資料的花費，人人有功練等組織會收點費用，但這些組織的工作還是推廣性質居多。就算是付費活動，實際上收的錢也不多：人人有功練 2019 年 1 月的工作坊中，知名表演者韓森和洛克，提供八個週末總計 16 小時的課程，學費為台幣 5000 元。同樣，2019 年 2 月，老莫在台北學學實驗教育機構舉辦工作坊，三個週末總計六小時的課程，學生僅需支付新台幣 1800 元（老莫，個人通訊，2019 年 3 月 14 日）。[13] 在大學社團授課的費用又更低了，兩個小時的鐘點費，約落在新台幣 1000 至 1500 元之間。在這樣的低收費環境之下，怎麼還會有人想要教學？為什麼饒舌歌手願意花這麼多時間和精力，把自己的所學授予他人？授業真如大支所言，是為了避免年輕人上街鬧事，還是其實有什麼其他的隱藏回報呢？

我在本章的論點是，饒舌歌手進行的音樂知識工作，是傳統知

識工作的附加或取代,同時也是一種抵抗,抵抗 1980 年代末以來,快速遍布台灣的市場導向／個人化行為和理念。[14] 美國嘻哈潛在的反抗特質,常和複雜的新自由主義綁在一起,反觀台灣嘻哈藝人的各種活動因為很難帶來收入,所以帶有一抹特殊的反經濟理性化味道。[15] 饒舌歌手在教學、研究、傳承饒舌時,運用了可帶來經濟收益的技術(也就是使用可提升國家經濟競爭力的科技工具),但是從傳統經濟角度來看,他們使用這些技術創造出的經濟價值非常低。他們做這些事情,除為了自己的興趣,最終也造就了「敘事能動性」(narrative agency),也就是饒舌歌手建構、闡明自己的主體性,並產生互為主體關係的能力。台灣饒舌圈的核心就是敘事能動性促成的經濟:在饒舌圈贏得一席之地的人,就可以針對影響更廣的議題發表意見,在圈內扮演專家、口述歷史學者、日常悲喜記錄者的角色。近幾年來,饒舌歌手時常運用這樣的能動性,以音樂闡述自己對台灣加班文化、薪資停漲危機、無法買房育兒等結構性障礙的不滿。也就是說,傳統知識工作無法滿足這個世代的需求,所以他們換個方式發聲。

研究「嘻哈」,生產博學知識

　　我和老莫第一次見面是在農曆年前夕,那時我們坐在台北一間麥當勞,交換著彼此的研究生生活點滴,老莫用驚嘆的口氣說:「台灣有很多博士饒舌歌手!」(訪談英文翻譯,2010 年 2 月 12 日)台灣學生很喜歡到麥當勞讀書,所以那裡經常坐滿高中生和大學生,但那天是連假前夕,店裡沒什麼人。老莫忙著準備初二要回岳父母家。初二回娘家是農曆新年的習俗,但是老莫卻樂意抽出一、兩個小時的時間,與另一個年輕有志的學者見面。老莫坐在我對面吃著薯條,告訴我他正在修淡江大學英文系博士班的課,並打算用他之前在中國文化大學的碩士論文來發展博論,研究主題是史派克・李(Spike Lee)2000 年的電影《王牌電視秀》(*Bamboozled*)。老莫的參劈團員林老師也正準備前往斐濟做田野調查。林老師是匹茲堡大學人類學系博士

生，已投入一段時間研究博士論文，內容是關於斐濟塔妙妮島（Taveuni Island）上原住民社群的生態保育、農業和發展活動。林老師因為學業的關係很少在台灣，所以參劈要一起錄音、表演都很困難。

　　不是只有參劈需要在音樂與學業間找到平衡。2009 年，我第一次和張睿銓（粉絲和其他饒舌歌手通常叫他張老師）見面時，張睿銓已完成他在芝加哥帝博大學（DePaul University）的寫作、修辭與論述碩士學位，正在國立政治大學攻讀英語教學博士學位；拷秋勤的魚仔林也正在撰寫他的建築與文化資產碩士論文；饒舌團 Psycho Piggz 的歌手 BrainDeath 正在攻讀醫科。其他資深的饒舌歌手也多有學士或碩士學歷，領域舉凡中國文學、商學、工程、體育、平面設計。年輕一代的饒舌歌手也不遑多讓，不少人就讀的大學或高中都是優秀的名校。熊仔和 BR 是年輕饒舌歌手的代表，他們有時被稱為「學院派饒舌歌手」，因為他們是在就讀競爭激烈的台灣大學時出道的。除此之外還有很多饒舌歌手也都有優異的學業表現。[16]

　　我在研究初期就發現台灣饒舌界有很多學術人才，因為很多歌手、粉絲對做研究都很熟悉，也熱心想要協助。在我剛開始做田野調查時，笨手笨腳地拿出錄音筆，焦慮地詢問受訪者是否願意簽訪談同意書時，他們看著我眉間緊張的汗滴，給我的回饋是肯定的眼神，而非錯愕或疑惑。這並非因為我接觸的受訪者認為，我對饒舌感興趣是件理所當然的事。反之，這些在台灣自認跟音樂界沾得上點邊的田野夥伴，覺得我會對這個主題有興趣相當奇妙，尤其又因為我是美國白人女性，跟台灣沒有血緣關係。這些年來，對音樂的共同喜好把我們連在一起，然而同為學術分子，才是我們真正契合的原因。

　　台灣饒舌界和高等教育的連結絕非出於偶然。雖然美國嘻哈出現於後工業時代邊緣化的貧民區，創始者在這樣的環境創造了一種新的

「聲望的另類經濟」（Austin 1998，242），然而在美國以外的地方，嘻哈通常是社經地位相對較高之人的領域。因為握有通訊科技（尤其是網路科技）的人，最有可能花時間和精力研究嘻哈歷史和技巧。[17]台灣正是這樣：饒舌歌手的社經地位多為中產階級，也大多來自經濟穩定的家庭，受過或正在接受高等教育。他們並非來自媒體研究學者沃金斯（S. Craig Watkins）（1998）所謂「貧民區中心想像」下的貧窮環境，而是住在台灣都會區叢生的公寓樓內舒適小巧的住宅中。雖然，有些饒舌歌手表示自己出身工人階級背景，但是我的受訪者多表示自己的父母是小學或中學老師、教授、上班族、護理師、營建業監造、保險業務員或是自營小企業者。資深「嘻哈」歌手很多來自教育世家：參劈的林老師和小個、張睿銓、大囍門的布朗，以及熊仔的父母，都至少有一人正在或曾經服務於學術界。這些人的身分認同也大多是漢人，擁有原住民無法取得的社經優勢。[18]這些饒舌歌手多生於1975 至 2000 年間，也就是台灣經濟奇蹟的高峰期間，父母得以在孩子身上投下重本，而後權威時代言論環境造就的全台大學體系也成為他們的助力。

　　台灣中產階級崛起是近期的發展，是台灣在 20 世紀後半葉經濟轉型的成果。經濟轉型提升了台灣對教育的投入，而對教育的投入也推動了持續的經濟發展。在第二次世界大戰後幾年，日本把台灣交給中華民國，這期間經濟政治動盪不安，導致嚴重的通貨膨脹和民眾抗爭不斷。到了 1950 年代，國民黨為了鞏固政權頒布戒嚴令，造就了讓台灣可以重整脆弱經濟的穩定環境。蔣中正在重建台灣經濟時，接受了美國龐大的經濟和政治援助，在中國加入韓戰之後，這麼做就成了策略性的台美同盟。國民黨手握大權，又有大量的現金挹注，便開始以前所未見的規模進行土地、工業和教育改革，藉此加速經濟成長。

　　1960 年代早期，台灣從農業國家轉型為工業國家，開始出口非農業產品至其他國家。接下來的幾年中，國民黨開放台灣經濟至國際舞

台、調整稅法、鬆綁政策、鼓勵外資、發展台灣基礎建設與重工業，出口導向的經濟成長非常可觀。在 1980 和 90 年代，經濟發展速度趨緩，台灣開始去工業化，一部分是因為勞工工資上漲，而將製造業外移至更有經濟效益的國家的壓力也與日俱增。於此同時，台灣發展成為高科技電子產品出口大國，在全球半導體和電腦的製造上扮演著領導角色。這段期間，政府也漸漸鬆綁兩岸經貿法規，讓台灣企業可以直接到中國投資，因為當時的中國還處在工業化初期，勞工成本較低。台灣生活水準變高了，薪資差距也變小了，所以預期壽命從 1950 年代的 59 歲，到 1983 年提升至 72 歲，平均生活空間也是過去的三倍（Clark and Tan 2012，25）。因為從農業經濟轉型至工業經濟，有越來越多人想找農業以外的工作機會，促使大量人潮從鄉村遷移至都市（Williams 1994，218–19，245）。

　　土地改革、經濟政策轉型，再加上新的教育理念，讓台灣人的生活在 1950 至 2000 年間有了劇烈的改變。1950 年代國民義務教育開始實施，1968 年國民義務教育由六年延長為九年，識字率開始提升，勞工教育程度變高，提升了台灣在國際上的競爭力（Clark and Tan，2012，11–12）。這段期間，高等教育機構數量飆升，入學也比以前容易。在日本殖民時代，臺北帝國大學（國立臺灣大學的前身）是台灣唯一一所大學。到了 1969 年，有足夠資源、準備充足的學生，共有 91 間高等教育機構可以選讀，其中有 21 間是正規大學或四年制高等教育學院，有 69 間是專科學校（Wang 2003，261–62）。解嚴後大專院校的數目更是快速增加，到了 2000 年，台灣僅約 3 萬 6 千平方公里的土地上，共有 127 間正規大學與四年制高等教育學院，以及 23 間專科學校（266）。[19]

　　目前饒舌圈內人的成年階段，就是台灣所謂的中產階級已經建立起來的時候。他們的成長歷程和父母、祖父母輩不大相同：上一輩所經歷的台灣主要是農業社會，父母期待孩子繼承家業，求學機會僅

限於少數幾間高等教育機構。反觀我訪問的歌手和聽眾，尤其是生於 1980 和 1990 年代都會區的孩子，都是在後農業台灣長大的。他們小時候最重要的責任就是把書讀好、考上好大學、爬上較高的社會階層。戒嚴後民主趨於穩定的時期，台灣開始有了全民健保、進步的大眾捷運系統，以及全球性的大眾媒體。然而，上述這一代成年後，卻要面臨與父母或祖父母輩截然不同的挑戰，也就是與中華人民共和國更頻繁的經濟互動可能面臨的風險，以及曾經熾熱的經濟忽然間冷卻，台灣主權未來也越來越不確定的局勢。不僅如此，這一代也要承受新自由主義化對社會、文化、政治造成的負面影響，而這些都在解嚴後那幾年，國民黨由國家主義經濟發展策略轉向，擁抱民營化、放鬆管制、公民營事業合作，以及經濟自由化的過程中加速發展（Hsu，2009）。

　　饒舌圈內許多成員是在大學體制中首次接觸「嘻哈」。台灣的大學入學率整體偏高：2017 年高等中學學生考上大專院校的比例為 96%。[20] 2000 年，林老師和一位較年長的朋友蘇同學（林老師和其他人都這麼稱呼他），在公立大學第一志願台灣大學成立了非官方課外活動社團「台大嘻哈文化研究社」。林老師在高中的時候，就成立了 Master U 線上留言板，讓全台饒舌愛好者首度有機會可以遠距串連、分享資訊。林老師上了台大後協助創立的嘻研社，就是想要延續網路討論板的經驗，讓饒舌歌手以及同好能夠實體相見。目前許多饒舌表演者，都是 2000 年早期在社團活動中認識的；嘻哈文化研究社首開先例舉辦外出參訪、派對活動及饒舌相關課程，固定的社團聚會也是早期大家交換錄音作品的場所，因為錄音作品在當時很難取得。參加台大嘻哈文化研究社不須校方批准，其他大學的學生也可以參加；有些社員也告訴我，他們會從很遠的學校特地到台大參加社團活動，因為他們自己就讀的學校並沒有類似社團（王韋翔，個人通訊，2010 年 3 月 7 日）。

　　台大嘻研社社課一開始就充滿了學術氛圍，林老師表示：「我們每週都會社聚。創社社長是大四的學長蘇同學，他會盡量用很學術的

方式講課。我們會印製課程大綱、指定閱讀資料，通常是網路上討論嘻哈文化的文章。我還記得（尼爾遜・喬治 2005 年的）《嘻哈美國》（*Hip Hop America*）中譯本剛出版的時候，有個新書發表會，我們社團還一起去參加，可以說滿學術的。」（訪談英文翻譯，2010 年 10 月 18 日）。早在人人有功練惡搞孔子圖像的文宣出現之前，嘻研社的第一個社徽，就已經使用了以兵法聞名的漢朝軍師張良的人像（Lin 2020，163）。本名林浩立（現為清華大學人類研究所助理教授）的林老師，大約就是在這個時候得到「林老師」的稱號，成為台大的專任「嘻哈」教師：

> 我們想要做教育，因為當時嘻哈被認為只是一種表演形式，有些〔台灣人〕知道塗鴉之類的元素，DJ 當然也是廣為人知的一環。〔然而〕饒舌才剛起步，我指的是台灣饒舌音樂。其實就連美國饒舌音樂也才剛在台灣慢慢走向主流……所以我們想要教育大家什麼是嘻哈音樂。我們有一個口號是，『嘻哈是音樂』，『嘻哈不只是跳舞』。所以我們的出發點是大家其實並沒有真正認識嘻哈音樂。我們會談歷史、從南布朗克斯開始講起，我們會談四大元素，再來才會涉及技術層面。（林老師訪談，2010 年 10 月 18 日）

當時的林老師和蘇同學意識到台大沒有嘻哈相關研究，也很難在台大開設討論當代流行音樂的正式課程，便打算填補這個空缺。不意外，嘻研社早期的課程主要在討論嘻哈的起源，以及民族音樂學者艾佩特（Catherine Appert）稱之為「神祕序列」（mythical litany）的敘事，也就是「布朗克斯區時刻」：嘻哈在黑人為主的社群中的出現，以及原初四大元素的發展及政治上的可能性（2018，4）。林老師和蘇同學由此進入了一個不斷複誦著這個故事的全球學者、樂迷、歌手社群中（我在第一章中也做了同樣的事）。今天的台大嘻研社，仍繼續拓展他們的教育使命。社員會邀請歌手和學者，來講授各種不同主題的課程，

而到了現在，台灣饒舌已有數十年的歷史，社團也開始把重心放在在地歌手上。

　　2010 年某個和煦的 10 月傍晚，我參加了我的第一次台大嘻研社社課，見證了林老師所說的學術氛圍。我馬上被社團年輕社員嚴肅認真的態度給震懾住了，這種學習態度遠超過我在台大旁聽的正式課程，或是我在美國時學校上課的氣氛。台大校園中，蓊鬱草木旁的教室內，約有 20 名年輕男性跟幾名年輕女性齊聚一堂，參加台北知名唱盤手／黑膠收藏家 DJ Vicar 的社課。Vicar 坐在教室前方的講台，也就是教授講課會站的位置上（見圖 4.2），長長的頭髮向後綁成一束馬尾，用髮帶固定住，腳旁的背包裡是滿滿的黑膠唱片，從他身後的黑版可以看出，這個空間原先是用來教授一般課程的教室，黑板上有人用英文寫著：CAD Modeling（建模）:1) wireframe modeling（線框建模）2) surface（表面）3) solid（實物），看來應該是機械繪圖的課程。我進入教室時，Vicar 似乎已蓄勢待發──兩台唱盤和一台混音器，插在桌子後方的插座上，發出嗡嗡的電流聲。接著又進來了幾個參加社課的人，他們在桌旁找好位置，Vicar 就開始刷碟了。台大嘻研社社長向大家介紹了 Vicar──不過這也只是形式，因為在場所有人顯然本來就知道 Vicar，他經常在 DJ 光頭舉辦的「節拍廣場」放歌，節拍廣場是行之有年的黑膠公園派對活動。布魯克林復古靈魂放克團體莎朗‧瓊斯與跳躍之王（Sharon Jones and the Dap-Kings）的〈百日百夜〉（100 Days, 100 Nights）小聲播放著，Vicar 要大家靠上前學習 DJ 的基本技巧。我們移動到桌旁，仔細看著他展示基本接歌技術，先從莎朗‧瓊斯接到麥可‧傑克森，再從麥可‧傑克森換到奧提斯‧瑞汀（Otis Redding）。DJ Vicar 手法靈活流暢，歌與歌之間的接點簡直天衣無縫。在他指導著好奇群眾的同時，一個社員拿起粉筆走向黑板，在機械繪圖的字旁邊寫下 Vicar 使用的英文術語：1) fade（切換）2) loop（循環）3) stylus（唱針）。好幾個學生（包括我在內），也在小筆記本裡面寫下了筆記。

圖 4.2：台大嘻研社社員聚在一起向 DJ Vicar 學習 DJ 基本技巧，2010 年 10 月 29 日。作者拍攝。

　　台大嘻哈文化研究社也促成了其他學校類似的非官方學術環境。許多大學，尤其是台灣主要都會區的學校，現在也都有了嘻研社或黑人音樂社，旨在研究饒舌和其他類型的非裔美國人音樂。雖然這些社團多由學生帶領，但有時也可以請到與學校有關係的資深歌手前來授課分享。舉例來說，淡江大學英文系研究生／兼任講師老莫，就創立了以「嘻哈」為中心的學生組織 Beatbox 口技社，並擔任社師。老莫在社團中教授學生饒舌技巧，也協助學生舉辦表演、上台報告，甚至請到嘻哈界先鋒 MC HotDog（見圖 4.3）來課堂上分享。這段期間，國立台北藝術大學和國立台灣師範大學的「嘻哈」相關社團也邀請老莫到校授課，課程期間有時甚至長達 18 週（老莫訪談，2019 年 3 月 14 日）。

　　老莫運用他受過的正式英語教學訓練來教導「嘻哈」，希望學生對饒舌能有批判性思考能力，並且把自己的東西寫成創作、表演出來。為了達成這個目標，老莫規劃了一套十至 12 堂的課程，一堂兩小時，先是建立起自己在社群中核心成員的身分與講師資格，接著再帶領社員仔細閱讀並討論課堂選用曲。老莫很喜歡跟初學者分享蛋堡的〈關於小熊〉，他認為這首歌展現了個人獨特的說故事技巧：

這首歌本身的主題沒有什麼突破──就是男女之間相處的愛情故事，很老套。但是這首歌的特別之處在於視角──是玩具的視角，小熊的視角。很多時候其實重點不在於有沒有人寫過，而是你的創作方式。我在我的英文課和嘻哈課裡都會分享這個概念。身為作者，你要有創意……要找出別人沒有用過的方法。任何主題都可以寫。我們會先坐下來聽過這首歌，聽完我會講一下這首歌的重點，有些學生比較有經驗，我就會問他們問題，或是給他們作業，要他們下次上課時在同學面前饒舌。（訪談英文翻譯，2019 年 3 月 15 日）

　　在後續的課程中，老莫會帶領學生練習關鍵技巧，鼓勵學生注意自己的節奏、押韻，以及語言表現方式。老莫認為反覆練習也很重要，他說：「這些學生大多不是有經驗的表演者，所以會不穩……這是課堂中很重要的一部分，要克服怯場、要從容不迫，這也是要讓他們理解練習的重要性。」老莫表示這跟他在英文課堂中強調的原則是一樣的──要有紀律才會進步。因此，老莫經常把學生表演的原創作品（通常是使用網路上別人寫的音樂來唱原創饒舌歌詞）記錄成影片，放到 Instagram 上分享，讓網友回應，希望藉此啟發更進一步的學習。

圖 4.3：老莫於淡江大學向淡大口技社社員介紹業師 MC HotDog，2016 年 12 月 14 日。作者拍攝。

先前提到老莫表示台灣有很多「博士饒舌歌手」，再對照老莫對嘻研社以及集體創作的描述，我們可能可以用兩種不同的方式來解讀：從字面上來看，台灣許多饒舌歌手確實具備碩博士學歷；而從比喻而言，這代表對嘻哈社群成員來說，取得並傳播知識（個人的知識、個人所屬社群的知識、嘻哈的知識、在地「嘻哈」的知識）是很重要的。不管用哪一種解讀方式，都可以看到第五元素推廣知識的欲望，促使他們努力在大學校園取得一席之地，那怕是地位較低的學生、講師和兼任教授。他們的策略令人聯想到塞杜（Michel de Certeau）提出的「弱者的藝術」（1984），而社會學家阿密特（Vered Amit）將這個概念總結為：「在機構組織的鬆脫與空缺中，識別出贏得空間的機會的能力，並悄悄占據這些空間。」（Amit 2015，10）20 年前，台大嘻哈研究社的創辦人，就是在台大察覺了這樣的鬆脫與空缺。雖然，台灣的高等教育機構，仍未能將嘻哈研究視作學術領域，也尚未納入正式課程，饒舌音樂仍能藉由社團滲透教室，代表饒舌社群的活動還是有其地位，也代表社群成員有其能動性。[21] 老莫和林老師等有深厚學術背景的歌手，擁有一小群認真的聽眾，而這些聽眾也樂意把自己的知識分享給其他人。

在網路拓展社群連結

DJ Vicar 的工作坊和老莫的課程等知識性工作，促成並維持了社群的連結。社群連結的過程不僅在人人有功練總部、台大、淡大教室這種實體空間發生，也可以網路進行。網際網路在全球各地促成地方嘻哈社群的成長，挑戰大企業音樂產業霸權，讓音樂和音樂文化產物在歌手聽眾間可以跨國流通。[22] 網路世界在台灣也發揮了類似的影響力，想要找資訊或同好，或是希望自己的創作可以有他人回饋，都會在眾多網站以及 BBS 上投入數把小時。BBS 是電腦通訊入口，有很多不同主題的討論板。在歐洲和美國，BBS 特指終端機系統，但 BBS 在東亞是大眾線上論壇，使用者可使用網頁或其他系統平台連上 BBS，互相

認識聊天並交換資訊。[23]

　　林老師在 1990 年代晚期創立的 Master U 留言板，是台灣饒舌愛好者和熱血表演者的第一個網路交流平台。這是一個重要的「同好空間」（affinity space）（Gee 2004），「嘻哈」圈成員在上面創造、競爭、整合知識，藉此也建構並標示出社會關係。2001 年，當時是台大大二生的林老師，打算再次打造一個具備類似功能的「嘻哈」討論板，而這次使用的是一個叫做「批踢踢實業坊」的 BBS 平台。不管是當時或現在，批踢踢都是台灣高中生和大學生的主要資訊交流科技平台。這個開源開放的非營利系統平台，共有超過 150 萬個註冊帳號，每天約有四萬多篇發文和 100 萬則推文（批踢踢實業坊 n.d.）。[24] 批踢踢是華語世界規模最大的 BBS，也有聊天、寄信、遊戲的功能，使用者平均年齡 25 歲，每天會登入批踢踢好幾個小時。[25] 批踢踢使用者又叫「鄉民」，鄉民會瀏覽各種不同主題的討論板，其中光是流行音樂討論板就有百餘個。[26] 鄉民可以閱讀、發表、回覆文章，也可以針對別人的文章，使用推／噓文功能，發表正面或負面評論。

　　批踢踢「嘻哈」板成立的時間，正是許多饒舌歌手記憶中的黃金年代，那時地下音樂蓬勃發展、創意源源不絕。饒舌歌手使用批踢踢彼此認識，張貼表演資訊，交換對錄音作品的感想，辯論剛起步的在地饒舌風格的精神特質與重要理念。批踢踢和許多資通訊科技一樣，線上與線下世界有所重疊。雖然批踢踢帳號註冊是公開免費的，註冊時還是必須提供管理者自己的真實姓名及身分資訊，若有鄉民在版上對其他鄉民做出違法的事，管理者有義務舉報。當然，批踢踢上發布的訊息很少真的是匿名資訊。「嘻哈」板社群本質上與台灣線下實體饒舌社群有著同構關係，使用者常安排碰面，多數人也不吝在訊息中分享自己的個人資訊。饒舌歌手和饒舌鐵粉替我牽人脈時，經常提供我對方的批踢踢帳號、真實姓名，以及他們隸屬的學校或專業機構。

2008 年的饒舌歌〈PTT 點 CC〉[27] 是業餘饒舌歌手 Cyrax 的創作演出，歌詞以詼諧的方式見證了批踢踢在使用者生活上的重要性，不論是線上或線下：

回到故事開頭　那結局非常哀愁
唉呦　反正她不愛我　掰摟
沒關係　反正我還有 PTT
上去看看有沒有新的 pretty lady
「PTT 從今天起　無限期停機」我的人生就這樣的跟著失去意義
rest in peace

這首歌表面在談失戀，實則以對批踢踢的誇張頌讚出名。Cyrax 的歌詞見證了批踢踢對台灣年輕人文化的深厚影響，尤其是對「嘻哈」社群的貢獻。這首有趣的作品談的不是批踢踢龐大的組織特性，而是作為線上交友平台的功能。這首歌的連結被放到批踢踢上，紛紛有鄉民留言稱讚「太酷了」、「讚」、「好笑」，這些留言都被保存在「嘻哈」板上（2008 年 12 月 3 日，帳號 hilagu 的發文），十多年前，這首歌本身和歌曲造成的迴響，成為了嘻哈社群廣大歷史紀錄的一部分。

討論板上的歷史紀錄由鄉民選出的板主負責管理，每個板的板主會定期清理討論權限，刪掉「噓」多於「讚」的文章，並把特別重要的文章收錄在「精華區」。[28] 林老師的批踢踢帳號是「holicane」，他在 2001 和 2009 年間使用該帳號發表的文章中，共有 150 多篇被收錄在精華區。其中有些文章談到美國和台灣饒舌的風格發展，探討全球嘻哈文化的傳播，以及許多專輯介紹文。精華區也收錄了林老師一些比較天馬行空、深刻尖銳的文章，其中有一篇，林老師自稱是在「進行非裔美國人白話英語與中國傳統小說《水滸傳》中用詞的比較研

究」，旨在重新想像如何以美式饒舌音樂的語言，來看待學校教授的中國白話文學經典作品（訪談，2010 年 10 月 18 日）。[29] 精華區內其他文章也談到嘻哈文化的基本概念，像是取樣、塗鴉、霹靂舞。許多「熱門討論文章」（引起鄉民廣大回應的發文）也收錄在精華區。精華區似乎成了一種線上資料庫，是個強大的知識儲存空間，供社群所有成員使用。

批踢踢社群會希望新用戶在發表新文章、發問，或是加入既有討論串之前，先熟悉精華區和討論區的文章、遵守討論相關規則，並稍微瞭解該板歷史。林老師向我解釋，沒有先作功課就上來發問或表達意見的人會是自找罪受。「我覺得……這對新手會有幫助，但這也變成攻擊新手的方式，如果有新手問了被覺得很蠢的問題，就會有人說『你沒去精華區爬文嗎？』」林老師也告訴我，過去這種被眾人撻伐的可能，創造了一個充滿敵意的環境，像「有時有人就會不敢在『嘻哈』板發文，因為會被砲轟，〔或是被罵〕蠢。」（訪談英文翻譯，2010年 10 月 18 日）從很多發文的用詞可以看出鄉民很怕被攻擊，也可以看出鄉民間的位階：批踢踢的新使用者，或是比較不懂嘻哈的人，會自稱「新手」，發問時也會尊稱板上其他人為「大大」，大大可能已經很熟悉精華區內容，或是文章曾經被收錄在精華區，或以其他方式展現自己在該領域的淵博知識。[30]

與現今複雜的社群網站相比，使用終端機的 BBS 在許多方面已經成為科技遺跡。[31] 批踢踢使用 Linux 作業系統，媒體不夠多元。其經典界面就是四四方方的灰色文字，背景是一大片黑，以及八位元像素的圖案。某種程度上來說，批踢踢看起來很古老，是因為它真的很古老，至少對習慣 21 世紀超快速電腦運算和網路社群軟體的人來說是如此。但是在華語世界中，批踢踢和其他類似的系統，並沒有因為網際網路的崛起而消失。這類媒介之所以存留下來，乍看之下很像麥克魯漢（Marshall McLuhan）提出的「過熱媒介的逆轉」現象，也就是說，

不同的媒體類型會「交互孕育」，最後「打破疆界」，但接下來，媒體就會因爲過度延伸，而轉爲較基本科技的發展（1995，169–74）。在這個模式中，批踢踢的使用，也許就是「過熱」的網頁版社群媒體（如臉書、Instagram、推特）的逆轉。然而，更準確地說，以終端機爲基礎的 BBS，在台灣從來就沒有退潮。BBS 自 1980 年代起就在台灣出現，也一直與網頁版社群媒體並存。事實上，批踢踢現在也有了網頁版，並在網頁版保留著原本的極簡設計與功能。

BBS 系統之所以能長存，可以從 BBS 帶給使用者的幾項好處來瞭解：BBS 強調速度快、效率高、好上手。「嘻哈」板前成員電腦工程師洪欽碁向我解釋，不應該說批踢踢在簡樸的設計下還能吸引、留住這麼多使用者，反而該說正是因爲這樣的特質才能吸引、留住他們：

> BBS 比網頁簡樸（沒有圖片和照片），我想這可以幫助讀者更專注在每一字每一句上。我知道有很多厲害的作者〔寧可〕在 BBS 上發表文章也不願使用網誌。我認爲好的作者有時也代表有經驗的作者。他們喜歡老東西，這也可能是他們還留在 BBS 上的原因……當這樣的智慧留在 BBS 上時，我想他們的追隨者也會跟著留下。這有點像是傳統。（訪談英文翻譯，2010 年 9 月 24 日）

洪欽碁的話又導向批踢踢另一個特質，這個特質一樣也是批踢踢長壽的因果：「老東西」會隨著時間累積在系統中，所以這個系統就像是目前和未來使用者的「智慧」儲藏室。也許正是因爲這個原因，「嘻哈」板才會變成一個學習討論的地方——許多使用者的目的是要更瞭解饒舌音樂相關知識，從「新手」開始、努力研讀精華區，也許有一天也能變成「大大」。

批踢踢是我的研究很重要的資訊來源，然而，2010 年 5 月時，我驚然發現自己在台灣的研究，在批踢踢上留下了紀錄。台灣國家級學術單位中央研究院邀請我的演講公告出現在「嘻哈」板上，發文者是拷秋勤的范姜（批踢踢帳號：prisonf）。這篇文是這樣寫的：

可能板上有些一樣在創作的朋友也有接受這位哈佛研究生的訪問
她將在 6/1 於中央研究院民族所發表他的訪談心得
這位女士真的滿用心的，花了很多時間在觀察跟紀錄台灣的饒舌場景
希望大家可以去現場給他加油打氣

范姜也在文章下方附上演講題目、時間、地點和聯絡資訊。范姜鼓勵大家來中研院參加這場講座，我深感榮幸，也很興奮批踢踢能給我一個機會，讓我對社群討論有所貢獻，也得以從社群成員得到回饋。演講當天，我在聽眾中只看到幾張熟面孔，其中包括老莫和我在表演中遇見的一些人。無論如何，看到自己的研究被發到「嘻哈」板上，也就是得到社群核心分子的認可，讓我得以進入最認真的學員之列，我心懷感恩。

「只是在玩，不算工作」：謀生並贏得尊重

饒舌得到學術上的認可，是熱血歌手的快樂與社會尊重的來源。他們希望可以成為「大大」，但是這樣的成就無法獲得家人認同，因為家人有時會認為寫作、表演、教授饒舌會妨礙他們成長，最後找不到好工作。舉范姜為例，他還在輔仁大學念書的時候，就考慮跟拷秋勤的團員魚仔林一起做專業表演。范姜的父母馬上表示反對：「一般台灣人的觀念是，你就讀書，讀到大學畢業，後來就考研究所嗎，不然就是去做工作嗎。然後我做這件事情等於是，在他們眼裡就是 for fun，只是在玩，not a real job。」（訪談原文，2010 年 4 月 7 日）得

不到父母的支持，范姜應該很難過，不過他表示自己原本就與父母不親，從小帶范姜長大的爺爺反而是更重要的支持者。范姜的爺爺多年來，一直鼓勵孫子不要忘記自己的客家根。身為一名年輕的饒舌歌手，當范姜表示有興趣使用客家話唱饒舌、取樣傳統客家音樂、提倡客家歷史教育時，爺爺簡直欣喜若狂。2007 年，拷秋勤第一張完整專輯《拷！出來了》發行後，獲得金曲獎提名。這種外部認可讓范姜父母看見兒子的音樂人潛力，對於他的職涯未來也比較能放心。但范姜是經過多年的努力，獲得音樂界的認可，才終能讓父母認同。其他饒舌歌手也有類似的故事，父母的不看好與失望也是台灣饒舌歌詞很常出現的主題，MC HotDog 2001 年的〈我的生活〉就首開先例地提到：「大學還沒畢業，因為我要出唱片，爸爸媽媽暴跳如雷可是我覺得隨便。」

藝術領域的職業很少而且很難維持，而饒舌一直以來都位在邊緣，跟華語流行音樂相比更是如此，所以在這個經濟日趨不穩的年代，很難緩解父母心中的疑慮。我和老莫在十幾年前第一次見面後沒多久，他就感嘆身為饒舌歌手，不論是教課還是表演，都很艱難：

> 我剛開始接觸嘻哈，開始寫歌、組團的時候……我的夢想是要成為饒舌巨星，可以以此維生。但是沒多久我的夢想就破滅了，我發現怎樣都不可能成功。最好的例子就是 MC HotDog，他是台灣最有名氣的饒舌歌手，但是他也沒開凱迪拉克、沒買豪宅。他過得可能比一般人稍微好一點點，可以靠自己喜歡的事情賺錢，但也就這樣而已，這也不是穩定的生活條件。（訪談英文翻譯，2010 年 2 月 12 日）

老莫和參劈的團員表示，他們的收入全數來自表演，因為當時參劈的唱片銷售量幾乎沒有帶來營利。與 MC HotDog 的廠牌本色簽約之前，參劈十到 14 分鐘的表演，通常會收 3000 至 5000 元台幣。後來參

劈終於有了經紀人負責談價錢，但即便如此，老莫表示在 2010 年，參劈的收費也不超過台幣約 1 萬至 1 萬 5 千元，而且扣掉各種花費後，只有一部分的錢會進到團員口袋。我訪問的其他藝人中，也有人表示曾被惡意的唱片公司高層或經紀人剝削。

　　這些饒舌歌手的原生社經背景可能相對優渥，但是要在台灣這個環境下致富也是相當困難。一直以來，多數饒舌歌手通常還有正職或兼職工作才能餬口，也大多跟父母同住，因為台灣主要都會區的生活開銷很難讓他們獨立。其中有些人可能可以在音樂相關產業找到工作，擔任錄音工程師或錄音室助理。2011 年，我第一次見到來自台北的饒舌歌手 Witness（黃崇旭）時，他在一間私立貴族學校用饒舌教小孩英文（後來搬到美國從事餐飲業）；如前述，老莫和林老師本來是研究生，現在則在大學擔任教授，把「嘻哈」融入他們的教學當中。隨著年紀增長，他們要背負的家庭責任也變大了，有些饒舌歌手也發展出了自己的職涯，可能跟音樂有關，也可能跟音樂無關：小個在 Gogoro 上班，Gogoro 是開發電動機車、電動腳踏車、電池交換科技的台灣公司；張睿銓是英文編輯、教育顧問、大學講師；RPG 在音樂、電影產業服務，也曾替化妝品和服飾品牌工作；2014 年退出拷秋勤的范姜，現在從事行銷；2019 年退出拷秋勤的魚仔林，仍跟「勞動服務」團體一起演出，也在新北市立十三行博物館擔任研究助理。

　　父母的擔憂也非空穴來風，因為要靠嘻哈致富，或是像老莫說的，要靠「嘻哈」過穩定的生活相對困難。不過，在 2017 年，中國推出了大受歡迎的競賽型電視節目《中國有嘻哈》之後，確實有一點轉機。《中國有嘻哈》的四個評審中，三個來自台灣（MC HotDog、張震嶽、潘瑋柏），參賽者中也有很多是台灣的饒舌歌手，這不僅讓該節目在台灣有一定的收視率，MC Hotdog 的收入能力也比起我在 2010 年和老莫聊「嘻哈」經濟時有大幅增加。但是，中國政府極力打壓新聞和娛樂媒體的言論自由，所以參賽者很難「真誠以對」（尤其是支持台灣政

治傾向的參賽者）。雖說《中國有嘻哈》在華語世界替「嘻哈」打下了知名度，但是成功的商業饒舌歌手的巨星魅力，還是不及世界知名的華語音樂巨星，如王力宏、周杰倫——想要吸引華語聽眾的人，還得小心翼翼不要踩到共產黨的線。

《中國有嘻哈》使主流音樂界對「嘻哈」逐漸產生興趣，這對新興饒舌歌手，以及老莫等資深饒舌歌手都有助益。老莫在 2019 年完成博士論文後，推出了好幾首新單曲。距離我們第一次交流已經過了十年，現在的老莫已不再夢想成為饒舌界的巨星，他對商業化的看法也比以前更加務實。對於自己近期推出的作品，老莫只希望賣歌和表演的酬勞，可以足夠支付與他合作的許多製作人和節奏製作人（beatmaker）的費用。老莫感覺這樣才對得起他付出的努力，至少才對得起他的夥伴們。老莫告訴我：「要付費的東西才是正式的〔作品〕，在現在這個世界，如果你夠努力，你自己就是唱片公司。」（訪談英文翻譯，2019 年 3 月 15 日）就算音樂沒有賺錢，老莫也覺得無妨，因為維持專業藝人形象對他還是很有幫助。老莫在競爭激烈的學術界找工作時，有間技術學院表示對他的履歷很感興趣，校方說他在饒舌教學活動中，展現框架外的思考能力以及跨領域才華，或許可以替課堂帶來實務（可商業化的）效益。

然而，多數花時間和精力投入音樂知識工作的人，心裡多少有經濟機會成本的概念——這其實也是「嘻哈」吸引人的其中一個原因。在 2018 年探討台灣饒舌圈的成長與發展的紀錄片《嘻哈囝》中，顏社創辦人迪拉胖談到在新自由主義化的台灣中，「嘻哈」對他的吸引力：

> 我們小時候的那個儒家教育系統就是叫你要念書、做好事，但沒有叫你要賺大錢。但是其實潛台詞就是：「你看那個誰誰誰當醫生，你看那個誰誰誰當會計師，誰誰誰出國念書。」

這就是一個很虛偽的教育系統。那時候是大學生，就是即將要找工作幹嘛，每個人都會焦慮嘛。你就會想說，如果有一個志業，是一個讓你很喜歡，然後你看到這些前輩們也都是，根本就不是為了賺錢在幹這個事情，你自然就會被那個吸引。

迪拉胖自己就經營得很不錯，在台北開了一間小小的嘻哈咖啡店叫 Beans and Beats（見圖 4.4），顏社也日益茁壯，成為一個龐大的「嘻哈」藝人育成中心。但是，迪拉胖在經濟上的成就好似有點曖昧：經濟成就似乎不是他的追求，而是機運帶給他的收穫。對於深根於儒家思想卻臣服於新自由主義「價值體制」（regimes of value）（Appadurai 1986）的教育體制，迪拉胖感到氣餒，認為這很「虛偽」。他於是轉而投入「嘻哈」，因為這是一個能夠和專業發展脫鉤的人生方向。

韓森也有類似的人生路徑。核心「嘻哈」圈外一開始較少人知道韓森，直到 2017 年，他辭去台灣跨國電子企業鴻海外派在深圳的工作、全心投入「嘻哈」的消息上了台灣新聞報導。雖然韓森是做辦公室工作，免受中國鴻海工廠基層員工眾人皆知的血汗待遇（Pun et al. 2016），韓森也表示他之所以辭職，是因為現代新自由主義工作環境中有一系列令人痛苦的特質（Bal and Dóci 2018）：幾乎 24 小時 on call，整個月只休息一天，還要搶時間吃飯（蕭歆諺，2019）。兩年半焦頭爛額的日子，以及每況愈下的身心健康，讓韓森決定離開自己原以為的夢想工作，放棄約百萬台幣年薪（將近台灣的大學畢業生平均薪資的三倍），回到台灣尋求更健康的工作環境。

有篇網路文章，寫到韓森父母對他的選擇的看法（也讓我想起了范姜對我說的話）：「韓森身為家中長子，這個瘋狂決定當然讓父母心急，頻頻催他考公務員或銀行職缺。可愛的爺爺甚至要沒念過碩士的他去讀博士，因為家中沒人知道饒舌歌手的職涯長什麼樣子。」（蕭

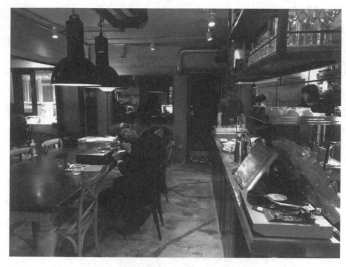

圖 4.4：Beans and Beats 的內部裝潢，2017 年 7 月 20 日。作者拍攝。

歆諺，2019）對台灣的「22K 世代」來說，離開鴻海是個大膽的舉動，因為 2008 年全球金融危機之後，韓森這種大學剛畢業的求職者，每個月的薪資落在新台幣 2 萬 2 千上下。比較文學學者王智明對 22K 世代的描述是，他們認為未來的新自由主義全球化年代會造成「停滯、分化、危險，這不是令人期待的未來，有能力的話應盡力抗拒。」（2017，185）韓森的決心沒有動搖，他回台後第一份工作，是替人人有功練的老友創作和錄音，第二份工作是開授饒舌課程，第三份工作是做研究出版，發行了一本饒舌入門書：《來韓老師這裡學饒舌：有了這一本，讓你饒舌不走冤枉路！》（韓森，2019）。雖然這些努力和老莫一樣，具備企業家精神，但是追求這些目標也讓他必須在收入大幅降低的狀況下謀生。

　　成為表演者和老師的韓森，從傳統工作平移至音樂知識工作，並且明確拒絕了剝削員工的企業文化。當時許多公司努力吸引像韓森這種高學歷菁英（韓森畢業於國立政治大學經濟系），讓他們遠赴中國工業中心工作。這種做法已維持了好一段時間，導致台灣開始害怕人才流失，害怕對中國不斷增加的經濟依賴。台灣未來可能要面對中國經濟的整合與競爭，這讓 22K 世代尤感焦慮，他們認為兩岸經濟對聯

合企業（包括台商鴻海）、高技術員工、政商菁英很有吸引力（Wang，2017，185）。然而對韓森來說，在鴻海的工作報酬遠低於他的付出。韓森從深圳飛回台灣的消息在台灣網路掀起波瀾，許多軟性新聞報導都很訝異他放棄了高薪與穩定工作。這些故事的潛台詞對台灣當地讀者來說再清楚不過：韓森不單純只是離開鴻海的穩定工作，轉而追尋不穩定、甚至可能難以餬口的「嘻哈」——他拋棄的是整套的傳統成功敘事。

培養敘事能動性

靠饒舌致富的可能性很低，但這仍不能阻止饒舌歌手企圖在「嘻哈」中經營人生。反之，本章討論的對象，不論他們的專業是否與嘻哈直接相關，他們都選擇強化「嘻哈」和從事的專業間的社會連結與社群關係。他們透過各種可能的方式，希望在新自由主義的資本主義世界中開疆闢土。雖然從事音樂知識工作不保證能致富，卻確實能在社群標準中創造價值，這個價值就是「敘事能動性」，也就是一名饒舌歌手創造並闡釋自我主體性與世界的關聯的能力。學者很早就開始思索「敘事能動性」的意義，並引進這個概念，然政治理論學者／哲學家盧卡斯（Sarah Drews Lucas）近期對這個概念提出的架構，在台灣的社會歷史脈絡中特別實用：敘事能動性表達了「個人在面對主體因常態建構而使能動性受限的狀況下，仍能持續創造意義，並表明個人和集體能動性之間交互關係的能力」（2017，124）。盧卡斯延伸並應用政治哲學家本哈比（Seyla Benhabib）對於「敘事性」（narrativity）的概念（1986，1992），進一步以鄂蘭的構想為本（1958），描述人們理解自己的身分、經歷這個世界的過程。雖然，敘事能動性存在於個人之中，但敘事能動性的目的，並非自我實現或自我主權。反之，敘事能動性在本質上是相對的，由社群認可個人作為持續對話的一分子，在共同的「語言交流網絡」（webs of interlocution）（Lucas 2017，127）中層層堆疊出來，並產生投身集體政治行動（124–25）的

可能。我們可以想像，音樂知識工作是一個通道，台灣一些歌手為了抗拒新自由主義工作文化，努力藉由教學、指導、參與社會活動來建立關係、進入這些對話，並編織語言交流網絡。

台灣饒舌中，「真誠」與「正統」的敘事量能，來自其與敘事能動性間的關聯，如前段所定義。我的朋友王韋翔，一位從青少年一直至 30 初歲，經常在台北參加嘻研社活動的上班族，曾經告訴我，饒舌和數來寶間的主要差異並不在於聲音的不同，而是在於說故事時的親密感和直接性：「數來寶大多是比較有趣的內容，沒有太多個人資訊或個人想法，但我認為饒舌很私人。最強、最聰明的表演者非常真實，他們想說什麼故事就說什麼故事。」（訪談英文翻譯，2010 年 3 月 8 日）[32]「最強」、「最聰明」的饒舌歌手就是用說故事的方式找到自我認同，向他人述說自己在世界上扮演的角色，大支就曾說過：

> 我不像其他的歌手他們很怕政治，一直在躲政治，我覺得我什麼都寫啊，我也會寫說現在去 party 啊，我會寫說男生、女生之間的愛情啊，當然我也會，政治這種也是在我的生活裡面一部分，我當然會去講它……就有時候是故意的，可是有時候就那個時候也沒有去想很多，就是不經意的這樣子就講出來了，我覺得就是去講自己要講的事情。(訪談原文，2012 年 9 月 26 日)

很多人認為大支是「政治」饒舌歌手，因為他最紅的歌都在討論社會不公、法理不彰。但是大支不喜歡這種過度簡化的分類：政治是大支「敘事身分」（narrative identity）的一部分，盧卡斯把這種敘事身分稱為「構成獨特個體的動態敘事集合」（2017，125）。因為「嘻哈」是揭露「真實」的場域，一定和個人有關，所以大支的音樂一定和政治有關。大支把自己與其他饒舌歌手做出區隔，置身於有著不同政治關係的「語言交流網絡」中，由此可清楚看出大支堅持的

敘事能動性的相對性本質。傑克森（Michael D. Jackson）表示：「自我並非原子和分子這樣單一的存在。」（1998，6）「互為主體性」（intersubjectivity）不單只是兩個或多個自主個體間的共同經驗，而是關係和經驗如何創造出多重的身分範疇。

　　饒舌歌手透過聲音展現的身分，不只是與其他饒舌歌手之間的關係，也是與台灣政體內，所有共享物資和論述空間的成員的關係，這些人可能是政治人物、老師，或員工。出道已久的饒舌歌手 RPG（張活寧）在他 2010 年的單曲〈我是神經病〉中，使用了他累積的敘事能動性，來批判新自由資本主義經濟、雇主壓榨勞工，以及傳統知識工作面臨的絕境。這首歌被放在街聲（Streetvoice.com）網站上，但從未正式發行販售，歌曲內容描繪的是 RPG 在台北當上班族時經歷的挫折，當時他身兼數職，努力維生。[33] RPG 的經歷也反映在台灣生活、工作的相關數據上：在 RPG 寫下〈我是神經病〉的前後幾年，台灣勞工每年人均工作時數約 2200 小時——工時長度在世界數一數二。然而，台灣和其他許多走向新自由主義的國家一樣，通貨膨脹的速度遠超過薪資成長速度。1997 年至 2012 年間，台灣的最低時薪僅從新台幣 66 元調升至新台幣 103 元，但是同時期的消費者物價指數卻漲了 16.35%。[34] 這首歌的鮮明立場直接回應了一些政府官員責怪年輕世代，在這種經濟環境中不願意結婚生子的狀況。RPG 炮火尤其指向時任衛生部長楊志良，因為楊志良公開表示單身的生活型態容易導致精神疾病，激怒了台灣的年輕人。[35]RPG 告訴我：「年輕人不結婚是因為薪水太低，我們這一輩的人大部分要照顧自己還要照顧上一代……但是現在薪水太低了。搞屁，我是要怎麼結婚生子？」（訪談英文翻譯，2011 年 6 月 21 日）

　　2011 年，我和 RPG 初次見面的時候，他表示自己從沒想過在台灣經濟奇蹟尾端長大，會導致成年後的生活如此辛苦。RPG 生於 1985 年，也就是解嚴的前兩年。18 歲的時候，他離開家鄉台南，到台北就

讀國立政治大學企業管理學系。RPG 在台南算是有名的模範學生，高中就讀第一志願，聯考成績還是全台南約前 20 名。RPG 的母親是國中老師，對兒子的學業表現有很高的期望，RPG 也認為自己的成就多歸功於母親；RPG 的父親在國營企業台灣電力公司上班，「非常保守」。RPG 開始創作和表演饒舌歌時，父母並不特別開心，但是 RPG 說「他們至少知道我沒有嗑藥，然後有自己想辦法賺錢。」（訪談英文翻譯，2011 年 6 月 21 日）

RPG 大學畢業後定居台北努力工作賺錢，家人則留在南部。我跟 RPG 第一次見面時，他和兩個室友一起住在大台北區東南部中和的一間小公寓。我問到他的工作時，他深深嘆了一口氣，丟出好幾個公司和職位的名稱：服飾公司 Puff Nation 的行銷經理、女性美妝／配件零售商 BePretty 行銷經理、地下嘻哈藝人行銷規劃（自僱）、古典藝人錄音工程師助理（自僱，參與過的案子包括國家交響樂團、國立台灣交響樂團、台灣國樂團、台北市立交響樂團）、音樂錄影帶影像製片（自僱，有時也接廣告）。在那之前，他也替一間廣告公司做過業務執行，在 EMI 音樂出版做過行銷規劃。我最近一次與他在台北的會面中，他有點興奮地告訴我，他跟地下廠牌「基械貓音樂」簽了唱片合約，打算全職從事音樂工作（訪談，2021 年 4 月 13 日）。

RPG 這條曲折漫長的唱片合約之路，要從他高中時對音樂的興趣開始說起。RPG 最早的興趣是唱歌，不是饒舌。他在當地合唱團擔任男高音：「我年輕的時候歌聲很好，我跟國中同學一起組了一個節奏藍調樂團。」他們翻唱「大人小孩雙拍檔」（Boyz II Men）、「黑街合唱團」（Blackstreet）等美國歌手的作品，RPG 將這類音樂統稱為「黑人音樂」。他透過 MTV 頻道和電台（ICRT 等英語電台和台南當地電台 Touch）認識了美國嘻哈。在那個年代，電台經常播放吐派克、聲名狼藉先生、史努比狗狗、德瑞博士（Dr. Dre）的歌，這些歌曲的節奏與韻律相當洗腦。「我心想：『哇！這種音樂好有意思，好適合開趴！』

但是我們不開趴，因為我當時是乖學生，所以不開趴！」然而沒多久後，RPG 就認識了當地一些霹靂舞者，學起跳舞。RPG 深受嘻哈文化吸引，於是也著手找早期的音樂來聽，像是閃手大師和 DJ 酷海克（DJ Kool Herc）。RPG 在林老師創辦的 Master U 留言板上，認識了其他饒舌同好，讓他可以分享自己的創作、討論新音樂、分享資源和錄音作品。RPG 在成為廣受歡迎的饒舌歌手之前，對畢業於台北男校第一志願建國中學的 MC HotDog 的音樂和故事特別感興趣。RPG 心想，如果 MC HotDog 可以，那我為什麼不行？（訪談，2011 年 6 月 21 日）

RPG 和其他台南饒舌歌手一樣，跟大支和其創作團隊人人有功練關係很好。RPG 的早期創作明顯可看出大支的影響：他們都對當地社會、政治議題，以及盤根錯節的台灣認同、台灣主權、經濟能力等主題懷抱熱忱。RPG 也常擔任年輕饒舌歌手的導師，參與許多人人有功練的推廣活動。他認為「嘻哈」是具有感染力的政治溝通方式，可以藉此與關注相同議題的聽眾連結，除了探討民選政治，也探討薪資、工作生活的平衡、日常生活的悲喜等主題（訪談，2016 年 7 月 12 日）。

回到 2011 年，RPG 談到他對台灣經濟的絕望，以及政治人物似乎總是無法同理台灣年輕人面臨的困境。RPG 大約在這個時期寫下的〈我是神經病〉，觸及了上一章討論的陽剛政治，也論及身處新自由主義工作環境的無力感。這首歌不是個人回憶錄，而是派瑞（Imani Perry）所謂的「存有敘事」（being narrative）。RPG 以第一人稱敘事角度，反映過勞、低薪的 22K 世代的整體心聲：

這首歌送給我們的衛生署長，楊志良先生

副歌

因為我單身的該死　我單身的該死
我單身的該死　我單身的該死
我單身的該死　我單身的該死
我單身的該死　我單身的該死
從今以後不要叫我 RPG　叫我神經病　謝謝！

主歌 1

這是偉大的政府　全新的力作
官員腦袋運作　結論我腦袋有洞
我想我真的有病　這絕對沒有錯
長這麼大　真的很沒有用
我沒有錢結婚更不用說養小孩了
女人要穩定可是靠我就垮台了
所以決定努力工作為了未來振作
為了得到尊重　更好的生活
領著微薄的薪水然後工時超長
做不好的時候尊嚴被嚴重的踐踏
大家叫我草莓　我怎麼敢反抗？
因為我菜嘛　不然又能怎樣？
不合理的要求　這叫做磨練
所以加班到半夜當然沒有加班費
在這誠摯邀請各位政府的官員
下班後到企業看看燈有沒有滅

（兩個男生，說：）

1：你跟你女朋友在一起這麼久，有沒有要結婚啊？

2：怎麼可能？我都在加班都要分手了啦！

導歌

我沒有錢我怎麼敢生

羊室糧他叫我不要單身　快點結婚

不然健保費多繳的時候我別想抽身

副歌

因為我單身的該死（男聲說：）你單身的該死

（女聲說：）我單身的該死（男聲說：）你單身的該死

（RPG 說：）我單身的該死（男聲說：）你單身的該死

（女聲說：）我單身的該死（女聲說：）你單身的該死

（RPG 說：）我是神經病！

　　RPG 開門見山把這首歌獻給楊志良，馬上看出這首歌的定位是為
了回應衛生署長引發爭議的言談。RPG 緊接著唱了第一次副歌，跳針
似地用毫無生氣的嗓音不斷重複「因為我單身的該死」，接著用禮貌
口吻請聽眾不要再用他的藝名 RPG 稱呼他，而是像衛生署長一樣叫他
「神經病」。RPG 在第一段主歌中，闡明自己想要有個舒適的未來，但
是他努力工作卻徒勞無功，不但加班、低薪，還要忍受上司的言語暴
力。他之所以遭受這樣的對待是因為他「菜」，是個沒有經驗、不成
氣候的下層員工，在職場上沒有權力地位。RPG 暗指政府官員不知年
輕工作者疾苦，邀請官員從舒適的公職打卡下班後，到還點著燈有人
上班的辦公室看看。

RPG 從他年輕男性的視角道出這一切，他要忍受資深員工和政府官員的辱罵、貶低他的陽剛氣質：大家叫他「草莓」，這個用語來自「草莓族」，有著明顯的性別意涵。政治學家任雪麗（Shelley Rigger）提到，被視為草莓「是種羞辱，對台灣 20 多歲的人來說尤其如此，因為在很多超過 40 歲的台灣人眼中，年輕人就像草莓，金玉其外，但容易壞——很快就會腐爛。」（2011，81）一般多認為草莓族年紀太輕，沒有經歷過戒嚴時代的緊繃生活、工作抗壓性低，又自我中心。如任雪麗所言：「草莓族論述背後的邏輯是，出生於 1970 年後，特別是出生於 1980 年代的台灣人，過的是有錢又舒適的生活。他們的父母過度溺愛，因為不希望孩子經歷自己幼時的困苦，所以總是用各種物質滿足孩子，不讓孩子做辛苦的工作。這造就了一個不成熟、物欲高的年輕世代，他們還把台灣的自由和繁榮視為理所當然。」（83）對草莓族甜美而軟弱的指控，RPG 唱出了他的抗議，也表示這個世代並非對一切無感。〈我是神經病〉提出合理論述，抗議草莓族這個稱號未能反映當時代年輕人必須面對的社會、政治、經濟挑戰。

進入第二次副歌前，兩個人聲加入 RPG 進行一段簡短的對白插曲。第一人聲問第二個人聲，是否打算跟長期交往的女友結婚，第二個人回應說自己經常需要加班，戀情都快因此告吹。RPG 接下來的三句饒舌說到他薪水微薄，不知該如何養活自己。RPG 抱怨衛生署長沒有同理心，他的經濟狀況已經岌岌可危，還要他趕快找到對象結婚。在網路上發布的歌詞中，楊志良的姓名被改成負面諧音「羊窒糧」。RPG 更進一步感嘆衛生署若提高單身者健保保費，他捉襟見肘也得依法繳費。這裡 RPG 又再一次直接針對楊志良，因為正是楊志良提出提高單身者的健保保費，論點是單身者比較容易罹患精神疾病，會更加依賴健保體系（王昶閔 2010）。進入第二次副歌時，除了 RPG 本人，還加上了更多人的聲音，眾人一起用越發高昂的聲調唱著「我單身的該死」。副歌結束時，RPG 歇斯底里地笑著，再次強調自己是神經病。

第二段主歌中，RPG 描述自己為了一丁點微薄的薪水，得對雇主低聲下氣。針對這點，RPG 把矛頭指向創作這首歌時的勞工委員會主任委員王如玄，RPG 在網路上發布的歌詞中，王如玄的姓名被改成負面諧音「亡茹懸」。RPG 可能都已經「血尿」了，但還是願意付出極大的努力，無所不用其極避免自己被開除——這種狀況讓他不得不懷疑自己是不是神經病。RPG 引用階級鬥爭的論述，把自己比做各種被榨乾、失修的東西（被深掘的軟土、被凹爆的肝臟、被利用的白老鼠），也難過地表示自己不能休假、買不起房、成不了家。對於自己的失敗，RPG 用諷刺手法表現悔意，莫名道了歉，彰顯誇大的孝順，以及對上位者、社會、乃至國家的服從。

主歌 2

先求有再求好所以領 22K
理所當然非常肚爛亡茹懸
我不敢反抗　因為我有病
血尿剛好而已哪敢爭取什麼福利
說加班就加班　說銷假就銷假
我怕我一說話隔天就準備回家
被鬥臭的階層　被深掘的軟土
被凹爆的肝臟　被利用的白老鼠
要正常休假　我是神經病
我要求加班費用我是神經病
我買不起房子　我是神經病
我不敢成立家庭我是神經病
我對不起爸爸　我對不起媽媽
我對不起公司　我對不起師長
我對不起社會　我對不起國家

接著是一段戲劇性的過場，RPG 向衛生署長楊志良道歉，表示自己根本不應該被生下來，背景取樣楊志良言不由衷的回應，表示自己不應使用「神經病」一詞，因為精神疾病是敏感話題，對此他感到抱歉。最後一段副歌是整首歌的結尾，RPG 再次與其他人聲齊唱，這次表示單身族犯下未婚之罪，應接受懲罰。

　　〈我是神經病〉顯然是在回應朱頭皮與黑名單工作室早期的瘋癲主題作品，描述剛解嚴時的社會、政治和經濟問題。然而，RPG 最直接的靈感來源，其實是美國饒舌歌手納斯（Nas）1999 年的〈我想和你談談〉（I Want to Talk to You），這首歌描述美國政府不願正視都市中貧窮人口的問題（訪談，2011 年 6 月 21 日）。從 RPG 提到政府，還直接點名衛生署長楊志良的直率歌詞，可以看出納斯的痕跡，但除此之外，這兩名饒舌歌手聽起來沒有相似之處。納斯在〈我想和你談談〉中使用「多韻式韻流」（speech-effusive flow），以出色靈活的饒舌韻律搭配鼓聲，在鼓聲中切換自如，行雲流水。這首歌在納斯的技巧之下，創造出宛若演說般慷慨激昂，卻又平和自然的風格，增強了憤怒訊息的力道。另一方面，RPG 的饒舌則唱在鼓聲上，僅使用簡單的尾韻技巧。RPG 辛辣的歌詞編排，搭配上他的韻流風格，反而創造出強大的張力。RPG 似乎是使用小節空間的限制來克制怒火噴發；清楚精確的饒舌方式產生了一絲諷刺的味道，跟他安插自己的笑聲還有自我嘲諷有同樣的作用。

　　雖然 RPG 的歌詞是受納斯啟發，但聽覺上最明顯的文本互涉是這首歌的取樣：RPG 使用了傑斯 2009 年〈超前部屬〉（On to the Next One）循環的人聲、貝斯和打擊樂器，而這首歌的製作人史威茲畢茲（Swizz Beatz）又取樣了法國電子浩室音樂雙人組「正義樂團」（Justice）2007 年的〈D.A.N.C.E.〉。我問到 RPG 這首歌，他表示他的選曲沒有特別的藝術意涵，只是為了求快，求及時錄製完成並上網發表，好回應衛生署長的發言。[36] 然而，〈我是神經病〉是在批判台灣社

會階級流動與職涯發展的停滯不前，配上〈超前部屬〉的音樂，就出現了雙方互相批判的對話，因為傑斯用這首歌讚頌自己脫離貧窮、晉升富人，並誇耀自己不斷進化的創作，形成尖銳的對話。雷聲般的貝斯、戰鬥風格的小鼓和腳踏鈸，RPG這首歌表面上在談辦公室埋頭苦幹、維持伴侶夫妻良好關係等日常掙扎，聽起來卻意外沉重迫切。這首歌的樂器聲可能跟歌詞描繪的日常生活不太搭調，因此顯得有些輕蔑。然而RPG觸及的問題，都是台灣快速高齡化的人口要面對的真切又嚴重的後果。

　　RPG〈我是神經病〉的另一大特色就是使用他人的聲音，表明這首歌是廣大台灣年輕人的心聲。傑斯〈超前部屬〉的音樂包含了原曲〈D.A.N.C.E.〉中一段裁切成片段堆疊起來的人聲合唱，以兒童般的聲音唱著神祕的語句：「聚光燈下，不黑不白，但不重要……」，而這也在RPG〈我是神經病〉的人聲背後不斷迴響。原曲的歌詞已無法辨識，卻創造出群眾支持聲浪的感覺，呈現出由RPG代替發聲、同樣感到幻滅的大批年輕專業人士的身影。取樣的聲音有時出現在副歌中，搭配男女輪唱不斷重複：「我單身的該死」，甚至一度進入歇斯底里的喊叫狀態。RPG在歌曲中融入不同性別的聲音，歌詞內容描述的結構性問題因而得以聲像化，影響範疇不只是像他一樣的年輕男性，還有女性跟非二元性別。雖然系統性的性別歧視確實存在，但是所有性別的人都需要工作養家。〈我是神經病〉裡的女聲不是慾望的客體，而是群起抗議的同志，這首歌的性別政治於是與MC Hotdog〈我愛台妹〉等作品有了區別。

　　然而，〈我是神經病〉和〈我愛台妹〉的相似之處，在於其敘事的「互為脈絡性」（intercontextuality）。衛生署長楊志良公開抨擊台灣年輕人傾向保持單身的態度，在〈我是神經病〉中，RPG也公開強烈回擊楊志良的的看法。只要「能參與更廣的文化對話，藉此闡述對歷史的理解」，RPG的歌就有了敘事的功能，這就是尼古斯（Keith

Negus）的「互為脈絡性」概念（2012，368）。〈我是神經病〉不管是在聲音面還是歌詞面，都道出台灣職場政治與日常生活的波折，成為吸引人的敘事。RPG 的敘事能動性於是有了施力點，提出懸而未解的問題，不僅是關乎他自身存在的問題，也談到當下的政經方向若不改變，台灣將會面臨怎樣的命運。

　　雖然，在 2000 年網路泡沫股災和 2008 年全球金融危機之後，台灣的經濟都有回升，但是大眾普遍對台灣長遠的經濟前景並不樂觀。人們會有這樣的擔憂是因為害怕台灣經濟陷入一種「兩難」：對較低階的產業來說太貴，但是要與更先進的國家在財經或生物產業競爭又不夠強（Clark and Tan 2012，84）。針對台灣的經濟焦慮，台灣兩大政治派系提出了兩種完全不同的解決方式，藉此鞏固自己更廣大的政治結盟。國民黨以及親國民黨的「泛藍」政黨支持一中政策，認為與中華人民共和國和其他海外市場進行經濟整合，才是持續成長的最好辦法。民進黨以及親民進黨的「泛綠」政黨反對一中政策，認為投資國內經濟，尤其是當地創新產業和社會福利保護，才是更有效、更符合倫理的解決方案。雖然國民黨和民進黨提出的台灣願景大不相同，但是兩黨都認為要維持台灣國內穩定以及事實上的主權，就需要經濟繁榮。兩黨也都未能提出或執行相關計畫，來從根本上挑戰當下新自由主義導向的決策模式。22K 世代在這樣的政經環境中生活，面臨著兩難困境，一面擔心經濟停滯不前會阻礙個人發展，一面又害怕經濟進一步發展，以及全球化會危及台灣民主。

　　饒舌歌手當然也無法完全逃脫這種困境，但是他們可以藉著音樂知識工作來減輕其影響，藉此選擇其他價值結構、創造成就感──不管是在個人、專業還是精神層面。大支、老莫、林老師、韓森等資深饒舌歌手，為了要讓他們的工作更有分量、更被尊重，採用傳統學術模式，擔任後起之秀的老師或師父。他們欣然接受「老學校」校長的身分，發揮創意，善用由來已久的組織結構及批踢踢等線上資料庫。

他們的教學初衷很少是為了賺錢，而花時間投入該領域相關活動的人，也能意識到其中的機會成本。這造成的結果是，饒舌歌手可以在現今猖狂的新自由主義之外，找到立足之地，替自己的社會角色背書，如第五元素中的傳播者或受人尊敬的學者。像范姜這樣的饒舌歌手，在與拷秋勤一起創作的作品中，模糊了饒舌和傳統音樂敘事的界線，他們或許也會自認是我在第二章討論到的唸歌傳統繼承者與老師。饒舌歌手做了許多努力，把敘事能動性當成他們的籌碼，在自主權和能力都有限的環境中，試圖過一個精彩有意義的人生。

沃金斯認為，美國嘻哈「讓參與者可以想像自己隸屬一個更廣大的社群之中；藉此，便可以創造出集體認同與集體能動性。」（1998，65）饒舌和台灣廣大學術網絡密不可分的聯繫，同樣也賦予了「台灣嘻哈」這樣的能力。我使用「敘事能動性」這個詞，因為這是一個相對性的概念，由社群賦予在個人身上，並認可這些個人為對話對象與政治運動夥伴。饒舌歌手透過這種社會化過程成為教育家，不僅創造新知，也使自己被社群成員認同與理解。饒舌是一種生活、思考方式，他們藉著饒舌，表現出人類學家近藤（Dorinne Kondo）描述的「文化可能性的另類願景」和「烏托邦式的想像」，而這些都是社會轉型的先要元素（1997，257）。從接下來第五章探討的歌手可以看出，這些另類願景可能可以顯露兩難困境之外的世界，並且開始轉變饒舌圈之外，國家看待自己的方式，不管是關於過去，還是未來。

第五章
「我們如此強大，我們正在撰寫歷史」

　　范姜與魚仔林剛開始合作的時候，范姜還在就讀天主教輔仁大學，他們倆最後也組成了拷秋勤（范姜訪談，2010 年 4 月 7 日）。2003 年，兩人在 Lyricist Park 的活動上認識彼此 F。Lyricist Park 是一週一次的聚會，辦在台北市民大道上的籃球場，熱血的饒舌歌手齊聚一堂即興饒舌或對戰。Lyricist Park 主辦人：參劈的小個，以及搖滾／饒舌二人組大囍門的布朗，會帶上舊式手提音響播放音樂，還曾因為電池太貴，得用摩托車接電（小個訪談，2010 年 3 月 3 日）。魚仔林和范姜一拍即合，因為他們都對在地政治很有熱忱，也都把饒舌視為省思和教育聽眾社經議題與政治議題的理想媒介，這些議題影響著台灣的不同種族族群。范姜和魚仔林都很推崇美國的意識饒舌（conscious Rap）歌手，以及跟上新台語歌運動的當地歌手如豬頭皮、黑名單工作室、林強（魚仔林訪談，2016 年 7 月 13 日）。隨著兩人合作越來越密切，拷秋勤也計劃出專輯，他們便決定創作「正港台灣味唸歌」。[1]

　　范姜和魚仔林發現，要對台灣豐富的語言和聲音資料有相當充分的瞭解，才能完成這張專輯，所以會需要大量的「補救教學」。拷秋勤剛成團時，范姜和魚仔林都認為自己不夠瞭解台灣。他們倆都出生於 1980 年，剛開始上學時，是台灣正要進入解嚴和民主轉型的那幾年。威權主義底下的課綱在討論台灣歷史時，僅強調「反攻大陸」的任務，也不鼓勵學生學習當地的表達文化。所以范姜和魚仔林在學校沒學客家話、沒學台語，只學中文，音樂課也強調歐洲藝術音樂優於當地音樂：

F. 譯註：當時坊間有人譯為「詞人公園」或「賴瑞公園」，然主辦人小個表示當時並未制定活動之中文名稱。

我們小時候都沒有學過 local 的語言，我沒有學過我的 mother tongue。我們上的音樂課學的就是西方音樂，do re mi fa sol la si do，但是台灣音樂是沒有這個，完全是跟西方音樂不一樣的。我們小時候老師是不會帶我們去聽歌仔戲的，可是他會叫你聽莫札特，會叫你去聽貝多芬。他不會叫你去聽歌仔戲，去聽一些南北管。所以從小我們就對這些東西不瞭解……我們可能會認為嗩吶這個東西是有人死掉的時候才會用到的音樂……很吵的音樂，music of death。但是它有很多的意義在這裡面。嗩吶這個樂器，二胡這個樂器，甚至月琴，還有很多不同層面的，社會意義在這裡面。可是老師都沒有教，所以你完全不知道他們的故事。[2]（范姜訪談原文，2010 年 4 月 7 日）

　　范姜和魚仔林在大學的時候，不僅努力學習美國和全球嘻哈的歷史和技巧，也研讀小時候禁止學習的台灣當地語言文化。台灣常於治喪時吹奏嗩吶，另一方面，只有范姜年邁的爺爺能說流利的客家話。然而，饒舌音樂替這些表達模式提供了一個框架，再把這些元素帶回給年輕有活力的世代。拷秋勤對這個任務很有衝勁，也與後來加入的團員 DJ 陳威仲以及兩位熟稔許多樂器的樂手阿雞（張瀚中）和尤寶（尤智毅），一起到各大夜市和廟宇禮品店搜刮音樂來研究。[3]

　　拷秋勤的創作一向具備濃厚的教學味道，經過精心安排，把各種不同語言和找到的音樂取樣拼湊在一起，再疊上全球流行的嘻哈節奏和刷碟音效。拷秋勤跟隨豬頭皮等早期歌手，強調台灣聲音環境的「超多能分化性」（pluripotency）以及特殊的「熱鬧」氛圍，而理想的熱鬧聲音是在台灣的節慶情境中出現。[4]拷秋勤也發揮創意，擷取手邊錄音作品的片段重新使用，以此為策略，標示出當地重要的社會和政治議題，並加以評論。拷秋勤 2007 年的專輯《拷！出來了》的第一首歌〈Intro〉就是最佳範例：這首歌由各種不同的當地傳統音樂片段拼湊而成，其中包括歌仔戲、恆春民謠、台語流行音樂、客家八音等，也有

政治性廣播節目的聽眾來電片段、廣告，以及新聞內容。雜訊聲把這些片段串在一起，創造出在電台頻道間切換的感覺。黑名單工作室的〈計程車〉描述的是 1980 年代末期，計程車司機在經濟繁榮的台北街頭穿梭、努力載客的日常生活，也許我們可以想像〈Intro〉就是這名計程車司機當時開車的背景音。[5]〈Intro〉創造出的拼貼式美學，不管是對歌仔戲、布袋戲等風格多元的台灣傳統敘事形式，或是對流行全球的嘻哈來說，都是經典標誌。然而，順著整張專輯聽下來，就會發現專輯背後精心設計的邏輯：〈Intro〉的每一個組成片段一個接著一個出現在不同的曲目中，被賦予了新的脈絡，與創新的符徵（signifier）並置在一起。

　　拷秋勤從既有聲音來源中取樣，並將之層層堆疊起來的技術，符合艾佩特（Appert 2018，18）在研究塞內加爾嘻哈時所說的：「羊皮複寫紙式聽覺記憶的實踐」。艾佩特認為，當現有的聲音材料轉型成為嘻哈時，部分的歷史就會被抹去，騰出空間給「新的建立知識的方式」，這樣做出來的音樂作品就會成為集體記憶的載體。第二章討論到的拷秋勤 2007 年單曲〈好嘴斗〉，就是採用這樣的取樣概念：在魚仔林和范姜的歌詞一面感嘆台灣戶外辦桌文化沒落的同時，其麟伯〈火燒罟寮隨興曲〉的月琴伴奏提供素材，成為整首歌不斷重複出現的固定音型。其麟伯原本的鄉下海邊村莊悲慘婚姻敘事，讓位給了拷秋勤的新敘事，但是其麟伯的取樣片段仍能提醒聽眾，戶外宴席曾經點綴生活困苦的農業台灣。艾佩特對於形式的關注，一步步標示出塞內加爾嘻哈脈絡中，取樣和原本內容的差距，並寫道：「製作人通常無意讓取樣片段在音樂中表現原本的意義。」（183）然而，像〈好嘴斗〉這種歌曲的影響力，很大一部分來自於取樣片段原本代表的意義。這些歌曲不論是在音樂上或是語義上，都意使在地聽眾聽出各種不同層面，並且通常可以明顯感受出這些歌曲是一度被國民黨威權統治壓抑的地方表達文化藝術品。拷秋勤為了確保聽眾可以同時理解取樣片段的新舊意涵，在唱片內頁說明等副文本中提供了原曲的詳細資訊，解

釋取樣來源以及選用的理由。

　　正如同取樣可以是一種策略，可用來說出范姜的老師避談的故事，可以說拷秋勤刻意使用非華語的語言創作，也是一種「說故事」策略。早期一次跟范姜的談話中，他看起來相當沮喪，表示當地聽眾因為語言的限制，常求他用華語表演，他也抱怨懂客語的人相對之下實在太少。范姜非常不能理解，感嘆地說：「音樂這個東西不應該因為 language 而去造成一個 problem。Sometimes 我們會聽一些 Japanese，United States hip-hop 音樂……Dr. Dre、Eminem 等等，我們可能聽到不會知道他們在講什麼，需要去研究一下歌詞……為什麼 Hakkanese 不行？」（訪談原文，2010 年 4 月 7 日）范姜把頭埋在雙手中，表示大家已經忘了戒嚴時期國語政策的遺毒，但是他並沒有針對這件事情繼續批評或責怪聽眾。反之，范姜說他理解大家拋棄客語的傾向，反而證明了台灣的教育體系未能針對當地語言還有歷史提供全面的教育。

　　我在跟台灣饒舌歌手進行訪談時，很多人常談到自己接受的國小和國高中教育。他們很尊敬老師，卻對正統教育體制教導的內容和方式有所質疑。尤其是范姜這一代的饒舌歌手，他們的課綱總是受到嚴厲的公眾檢視，從更廣的層面來看，更是國家認同和主權的政治衝突交會點。台灣的學校跟其他地方一樣，長期以來不僅是為社交場域，也是傳達政治意識形態的管道。在後戒嚴年代，歷史、地理課綱修訂經常被拿出來進行激烈辯論，不過其實在更早年，就已經有學者和名嘴意識到學校教育、認同養成，以及建立國家論述之間的關係。歷史學家駒込武曾做過研究，探討日本教育體系下台灣殖民現代化經驗，其中談到「歷史敘述作為權力／知識爭論空間」的不同方式（Komagome 2006，145）。在台灣作為日本殖民地的時期中，日本殖民政府深知教育和同化兩者密不可分（Tsurumi 1979，617），便推動六年國民義務教育，來灌輸台灣人效忠日本帝國的想法。[6] 人類學家鮑梅立（Melissa Brown）在研究台灣的社會經驗如何形塑族群認同時，使用了「開展的

敘事」（narratives of unfolding）一詞，和駒込武相當類似，描述政府和「族群領導者」如何「刻意選擇歷史上的社會政治事件，來替自己偏袒的祖源／文化贏取支持」，並企圖「為了政治目的來形塑人們對於過去的理解」（2004，5–6）。國民黨也努力想要將台灣人民的身分認同，強行納入「中國化」工程之中，並提出一種歷史敘事，把台灣人的過去，甚至未來強行與中國綁在一起。在許多年中，反對這種論述的言論都被視為在煽動反抗政府。一直到戒嚴時代末期，反霸權的歷史（包括台灣原住民族歷史）都被台灣當權的政治勢力，從歷史紀錄以及課綱中刪除了。

雖然，范姜和魚仔林並不像老莫和韓老師一樣帶領大學的嘻研社，也沒有開授正式課程，但是拷秋勤的活動無疑也是音樂知識工作。他們把饒舌當作媒介，訴說被遺忘的歷史。對現在饒舌圈的年輕饒舌歌手來說，戒嚴似乎是有點久遠的事情，但對生於 1975 至 1985 年間的「老學校」饒舌歌手（本書的主要研究對象）來說，戒嚴帶來的衝擊仍很有感。1997 年出現改編歷史、地理教科書以反映政治自由化、台灣化／在地化政策的聲音，當時這些饒舌歌手多是國、高中生（Corcuff 2005）。2015 年，來自 150 多間高中的學生運動分子，指控教育部想撤回這些改革，並洗白國民黨撤退來台後以及白色恐怖期間的各種行為。這一年，這些饒舌歌手很多都是研究生，也有不少是教育或教育相關領域的博士生（Tsoi 2015）。這些事件，不論時間遠近，都顯示在當下正在進行、時常牽涉黨派鬥爭的政治轉型環境中，歷史的再現會是一個持續的挑戰。而過去究竟是誰被賦予歷史闡述的權威，誰又應該獲得這樣的權威等問題，也因為這些事情的發生，再度不斷地浮出檯面。

拷秋勤之外，還有一群也使用歌曲闡述歷史故事的饒舌歌手，他們的創作內容涵蓋了很長一段歷史，從漢人從中國來台前六個世紀，一直到 20 世紀宣布戒嚴，以及之後的狀況。[7] 范姜在歷史故事的

饒舌創作，以及捍衛台灣實際主權的迫切性之間建立了關聯。此舉呼應人類學家安葛絲（Ann Anagnost）認為國家是一種「『不可能的團結』（impossible unity），必須在時間與空間中被闡述出來才能存在」（1997，2）的說法，並且強調台灣法理上的主權認同，不斷被否定的狀況，范姜對我說：「對我們的文化，對我們的歷史，對我們的地理不瞭解的狀況下，你沒有辦法認同這個國家是一個國家。」（訪談原文，2010 年 4 月 7 日）[8] 拷秋勤的成員談論歷史內容、使用當地語言，以象徵性的方式不斷重新建構他們眼中的這個民主國家，並抵抗可能侵蝕國家主權的內外勢力。雖然從拷秋勤對台灣主權的堅定支持、對在地語言復興的投入、對揭露國家暴力歷史記憶的堅持，可以感受到他們的泛綠政治傾向，但我在跟范姜面對面談話時，卻感覺不出他是這樣的教條主義者。事實上，我們每一次碰面，都不禁讓我想到自己坐在大學教室裡的景象——范姜不那麼像專職運動分子，倒像個老師，試圖培養學生理性思考的能力。范姜告訴我：「我們寫這個東西，不是說大家都一定要認為我們說得是全部都對的，但我們希望你去看了歌詞以後會有一種是說想來 challenge。我們可以互相學習。你可以出來提出你的意見。」（訪談原文，2010 年 4 月 7 日）

　　范姜等關心歷史的饒舌歌手，替自己奠定了教師地位，取得了敘事能動性。他們綜觀全局，想要在台灣不斷被撰寫或改寫的歷史中出手干預，找到新方法來書寫歷史。在本章中，我認為這種干預凸顯了與正式課綱改革程序互不相關卻平行發展的關係。解嚴後，主流的歷史敘事隨著接下來一任任總統政權調整執政方針，確實有了變動，這常是因為因應不同的政治理念所做的調整。然而，想要重新框架掌權者筆下歷史的動力，還是不斷推動著拷秋勤、張睿銓、鐵虎兄弟等饒舌歌手進行創作。這些饒舌歌手的抱負遠不只公開歷史的悲痛，也遠超過林麗君（Sylvia Li-chun Lin）（2007）在研究台灣過去暴行的敘事再現時提到的「結案」（closure）。不論在形式或內容上，不管表演中或表演後，他們都在重新想像歷史敘事，並藉此重新想像社會關係，

而這些社會關係包括年輕聽眾跟同儕之間的情誼，也包括跟家庭、教育體制、專業脈絡中長輩或前輩之間的關連。上述這些社會關係，在過去多少反映了各種方向的知識傳遞，好比從老師至學生，或是從老一輩到年輕一輩，而資深的饒舌歌手現在也是一樣，在知識生產的範疇中，教導著聽眾和新進的饒舌歌手。

饒舌的「參與精神」恰好能促成這種擾動。表演者需要充分的社交活動（如在線上討論區、嘻研社、創作組織中保持活躍）才能在饒舌圈占有一席之地，而這也凸顯了饒舌圈確實是開放參與的場域。當然，參與者也是展演實踐的關鍵角色：從南布朗克斯到南台灣，饒舌歌手在現場表演時的經典嘻哈動作就是把麥克風往外指，鼓勵聽眾發出自己的聲音。[9]當表演者要聽眾舉起拳頭、舞動身體，或回應煽動性的語言時，情緒高漲的社會互動因此出現，正是這點使得饒舌和台灣其他的歷史敘說方式有了區別，不論是音樂性或非音樂性的敘事。因此，知識生產的工作被分散到許多人手中，啟發饒舌歌手和聽眾一起想像各種可能的未來，不只是饒舌圈的未來，也是更廣大世界的未來。

「文化炸彈」與台灣歷史

李登輝於 1994 年 4 月 16 日《中央日報》的報導中，談到他在日本殖民和國民黨威權時代，曾親身經歷過的語言帝國主義，以及殖民處境在他本人、他的孩子，以及政治支持者中產生的深刻痛苦感：

> 我七十來歲，從日據時代、光復到現代，在不同的政權下，我深刻體會到做一個台灣人的悲哀。日據時代講台語、要在太陽下罰跪。光復後也一樣，我的兒子憲文、媳婦月雲在學校說台灣話，也曾被處罰脖子掛牌子。我為甚麼這麼了解這種情況，因為我常去鄉下和他們聊天，他們也都活在歷史上，我想最可憐的台灣人，想要為自己打拼

也打拼不出來，日本時代是這樣，光復後也是這樣，我對
這個感受很深。[10]

李登輝認為台灣人「活在歷史上」，這個觀點有兩個面向，一是
揭露語言帝國主義如何使台灣人與過去的關係產生裂痕，再來是語言
帝國主義的集體記憶如何對許多人來說，已經是過去的構成要件。許
多記得或是聽說過語言處分的人，特別是那些在最早、最容易受影響
的學齡時期接受這種教育的人中，在國語政策結束後的數十年，仍背
負著語言處分的記憶。

1987 年，台灣省教育廳正式廢除校園說台語、客家話或原住民語
言的體罰或罰款規定（Sandel 2003，530）。在那之後，這些語言開始
慢慢成為熱門話題與政治討論議題（Wei 2006），同時也出現了「還
我母語運動」。[11] 自 2000 年民進黨陳水扁選上台灣總統之後，深植於多
元文化與多元主義的台灣性本體論來勢洶洶，形塑了國家認同論述，
也延伸並擴展了李登輝在上一個十年中提出的「新台灣人」論。台灣
在 1996 年成立原住民族委員會之後，政府在 2001 年又成立了客家委
員會，致力提倡並保存客家文化及語言。同年，教育部規定學校必須
教授台灣本土語言。學校授課使用的語言主要還是華語，但是小學一
到六年級的學生也開始學習客家話、台語、原住民語言，目標是讓學
生具備這些語言的基本能力（Wei 2006，92）。大眾開始在日常生活
中各個面向接受多元文化主義，也利用蓬勃發展的新形態媒體來推廣
原住民、福佬、客家文化，以及非華語的新文化創作。[12] 現在就連台灣
的大眾運輸工具，都會特別服務多元的族群社群。主要都會區的捷運
及公車，除了華語以外，也會使用台語、客家話、英語來報站名。貫
穿台灣東部的台鐵東部幹線上，乘客也可以聽到原住民阿美族語的站
名和乘車禮節廣播（Hatfield 2015）。

然而，根深蒂固的偏見很難剷除：尤其在北部的都市中心，華語仍是都會、菁英、教育的指標；非華語的語言則代表鄉下、粗魯、口語。台灣非華語的語言沒有通用正體標準寫法，尤其是台語常被認為相較於華語「發展程度較低」（蔣為文 2005，315–54；Scott and Tiun 2007，66–67）。在這樣的環境中，過去語言偏見造成的心理創傷，在許多人身上仍留下陰影。范姜和其他許多更資深的饒舌歌手所描述的國語政策，與肯亞文學理論學者／藝術家提昂戈（Ngũgĩ wa Thiong'o）（1986）提出的英語是「文化炸彈」一說非常類似。在非洲殖民中，英語被用來摧毀被殖民者與歷史之間的關係（3）。提昂戈認為，語言是「人類歷史經歷的集體記憶庫」（15），本質上與文化共構；當一地的語言被殖民語言取代時，文化和歷史也隨之被取代了。

　　在解嚴後，黑名單工作室和豬頭皮立刻以非華語語言表演，來挑戰霸權語言意識形態，以及文化抹煞的威脅。《抓狂歌》專輯中的歌曲幾乎全部使用台語，僅〈民主阿草〉一曲例外出現了少數華語語彙，例如冷戰時有力的代表性標語「反攻大陸！」。豬頭皮的《笑魁唸歌》專輯中使用了不下七種語言。大支在 2000 年代早期的《舌粲蓮花》也追隨前人的腳步，幾乎全使用台語。在過去十年之間，後輩如玖壹壹和李英宏，替自己打響了台語華語都精通的名聲。李英宏在線上平台《亞洲流行週報》（*Asian Pop Weekly*）的訪問中提到：「用自己的語言述說自己家鄉的故事是最自在的。」（Koh 2017）雖然解嚴後非華語語言逐漸被接受，又有許多藝人努力用流行文化替這些語言開疆闢土，然而一般大眾的語言能力卻持續下降：2010 年一項調查顯示，自認客家人的人口當中，只有 26.2% 的人能說流利的客家話（Jan, Kuan, and Lomelí 2016）；多數南島語系原住民語言也在主要說日文和華語的殖民統治時期被邊緣化，長久以來都有面臨絕跡的危險（Zeitoun, Yu, and Weng 2003，218–32）。

對主要說台語的人口來說，情勢似乎沒有那麼危急，但是我這幾年來訪問的饒舌歌手和聽眾，尤其是台灣北部的人，仍舊認為台語在文化上被污名化了。李英宏就表示：「以前好像學生時代比較會覺得講台語好像是比較沒有那麼酷的，唱歌也是。以前可能台語的歌，就是比較那種老派。感覺這些歌拿出來聽或放都會有人在旁邊笑。」（Black Buddha 2017）。張睿銓（見圖 5.1）談到恆春民謠歌手陳達時，承認自己的台語能力仍遠不及上一代。雖然張睿銓每天的日常生活都會使用台語，他也提到自己的台語能力未達文學水準，為此他看來有些懊悔、沮喪：「陳達的歌詞……雖然當時的他有點像是流浪漢，但他〔使用的〕詞語……我現在也不會用……他的字句非常優雅……。我們的東西就很口語。所以我根本不能跟陳達比，他們比我們優秀太多了。去聽聽他們的〔台語〕，真的比較好。」（訪談英文翻譯，2009 年 12 月 3 日）張睿銓把歌詞創作視作精進語言能力的機會，但是在這些年中，他也向我表示，他其實並不確定用台語寫詞，是否可以幫助聽眾在台語能力上有所提升。他認為，在這個充滿不確定的年代，實在很難合理化學台語所付出的努力（訪談，2016 年 12 月 21 日）。

　　張睿銓的創作深刻反省台灣的語言與政治和社經權力，有著密不可分的歷史關連，今昔的台灣「嘻哈」藝人都很少能像他一樣做到這

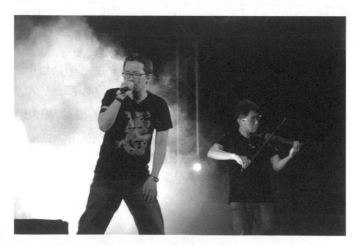

圖 5.1：張睿銓在台北自由廣場的 1989 年天安門事件紀念活動表演〈我的語言〉，2011 年 6 月 4 日。作者拍攝。

點。張睿銓 1977 年出生於彰化，母親是中文老師，父親是科學教育教授。他十幾歲開始接觸美國流行音樂，深受吸引，於是便決定認真學習英語。張睿銓延續自己對英語的熱情，之後也到美國攻讀英語修辭學研究所。研究所的課程讓他有機會可以思考語言與他的自我認同之間的關係，張睿銓認為自己是「台語為母語的台灣人」。他在他的個人文章〈我的語言〉（My Language）中，描述自己小時候由於各種內外在因素，處於一個單一語言的社交環境中：

　　〔我的〕鄰居都是老師或來自家中有老師的家庭，大多是 1949 年國共內戰共產黨戰勝後，跟著中國國民黨逃離中國來到台灣的百姓，其他就是台語為母語的台灣人，跟我家一樣。我記得小時候常常聽不懂鄰居老人說話，因為他們的中文有不同的口音。我也記得在家跟家人在一起的時候，家裡說台語也說中文，但是跟朋友出去抓蚱蜢或是跟大人要糖吃的時候，還是說中文比較容易達成目的。（Chang 2010，2）

　　張睿銓很早就學到，在公眾場合要說中文會有甜頭，即便私下說台語其實並未被禁止。這在學校中更是明顯，因為學生若不小心說出中文以外的語言就會被罵。張睿銓在〈我的語言〉中，提到同學跟他說的一個故事，這位女同學在 1980 年代讀小學時，因為違反了國語政策受到處罰：

　　　像她一樣的年輕學生大多沒有錢，所以如果被抓到說台灣方言，下課後就要上街找廢紙板和空瓶罐，這些東西可以換個幾毛錢，但是要累積好多天才能存到罰款的金額。她不想讓父母知道她在學校說台語被罰錢的事，因為她知道為了好好照顧孩子，父母很努力存錢。父母也沒辦法做什麼，畢竟女兒受處罰是因為執政黨的語言政策。即便當

時只有八歲，她也很清楚最好不要招惹國民黨。她在跟班
上分享這個故事的時候滿臉是淚，那個景象我到現在還歷
歷在目。（Chang 2010，5）

　　這個故事呼應了李登輝提到的，日本殖民時代和國民黨霸權下的
公開羞辱，也點出社會性羞辱和經濟不穩定之間不可抹滅的關係。張
睿銓和其他許多老學校饒舌歌手一樣，在戒嚴時期最後幾年的時間是
學童，在民主鞏固期則是青少年。張睿銓提到的同學的故事，印證了
國語政策在心理層面造成的長期影響，哪怕是沒有直接被羞辱的人也
一樣。

　　張睿銓聲音柔細、彬彬有禮，但是 2009 年，我們在台北一間咖啡
店第一次聊起語言政治的時候，他的聲音激動了起來，整個人好似轉變
成我記憶中同年稍早《玖貳壹‧八七勿忘傷痛饒舌慈善義演》上表演〈去
你的警察〉的反骨人格。我問他選擇哪些語言來表演，又為什麼選擇這
些語言，他告訴我，他只用台語和英語饒舌，完全不考慮使用中文：

　　　　對我們這些已經住在台灣很久，在國民黨統治下掙扎的
　　人來說，用〔台語〕來傳遞訊息、表達感受，在歷史和政治上
　　是最恰當的……用中文饒舌就是使用打壓者的語言饒舌。我認
　　為這跟嘻哈的起源有所牴觸。大家對這點各有不同的意見，但
　　對我個人來說……要用中文饒舌是在折磨我。（訪談英文翻譯，
　　2009 年 12 月 3 日）

　　張睿銓利用台語作為一種「反抗的方言」（resistance vernacu-
lar），能夠「〔再領域化〕不只是主要來自英語系（Anglophone）語
言規範和其他『標準』語言規範的語言可認同性」（Mitchell 2000，
41）。用台語饒舌就是在挑戰華語的地位，斷然反抗華語的優越地位。

在這個層面，張睿銓不僅與黑名單工作室和豬頭皮有很強的共識，更是與世界其他地方的歌手，如巴斯克的赤冬樂團（Negu Gorriak）（Urla 2001）以及毛利團體莫亞娜與恐鳥獵人（Moana and the Moa Hunters）（Mitchell 2001）一樣，他們分別在西班牙和紐西蘭拒絕使用標準西語和英語創作。

張睿銓也用英語饒舌，雖然他也認為新自由資本主義是股邪惡勢力，而美國是帝國主義強權。張睿銓知道台灣以外很多地方都說英語，英語是強勢溝通管道。他希望自己的台語創作可以讓投入於台灣文化政治活動的在地聽眾引起共鳴，而他的英語創作的目標則是全球聽眾：「當然我也知道世界上不是所有人都會說英語，但我想至少〔試著〕觸及台灣以外〔一些〕說英語的人。我不想老是只對自己人說話。我希望台灣以外的人可以更瞭解台灣。我有訊息想讓他們知道。」（訪談英文翻譯，2009 年 12 月 3 日）雖然使用英語創作跟張睿銓不使用中文饒舌，兩者的理念有所牴觸，但是他認為自己使用英文並不是臣服於「語言帝國主義」（Phillipson 1992），而是作為另一種反抗策略。關於這點，張睿銓是受牙買加裔美國小說家／詩人克里夫（Michele Cliff）的影響，他在〈我的語言〉中引用克里夫的話：「對我來說，要寫下真實的自己，意味著『與壓迫者教導我們的語言形式融合，掏空他的語言，吸收他的風格，然後據為己用。』」（2010，7；引述自 Cliff 1988，59）這段訊息在張睿銓 2006 年英台夾雜、與前述文章同名的反全球化之頌〈我的語言〉中迴響：

I speak your language, don't mean I'm your slave
I speak your language 'cause I'm about to invade
your music, your culture, your beliefs, and your fate
with kung fu, Confucius, Tao, and my name

中譯：

> 我說你的語言，不代表我是你的奴隸
> 我說你的語言，代表我正準備入侵
> 你的音樂、你的文化、你的信仰、你的命運
> 使用功夫、孔子、道家思想，和我的名字

　　張睿銓使用多語饒舌重塑了地理和社會關係——張睿銓並非英語母語者，又認為自己的母語是台語而非中文。在這樣的歷史脈絡中，他有著雙重次等身分。他用這種方式呼籲聽眾，好好思考語言如何賦予、剝奪個人與其原生社群的權力。

　　張睿銓借用克里夫的寫作又談到奴役，就像是透過加勒比海裔黑人和非裔美國人的鏡片，折射出台灣人的臣服，指涉兩者的壓迫歷史頗為類似，卻又不完全相同。當然，全球嘻哈表演者都普遍開始採取這種方式，「策略性使用符徵，提供一個窗口，讓年輕人看見自己的景況，以及自身景況與種族弱勢有什麼相同之處。」（Urla 2001，181）[13] 這種指涉援引自奧斯邁爾（Halifu Osumare）所謂的「嘻哈的連結邊緣性」或是「黑人表達文化在自身脈絡中與其他國家類似情勢間的社會共鳴。」（2001，172）張睿銓的〈Be an Intelligent Person〉跟〈我的語言〉收錄在同一張專輯中，〈Be an Intelligent Person〉中節錄了 27 秒麥爾坎‧X（Malcom X）1963 年的演講。這段演講中，黑人民族主義先鋒麥爾坎‧X 呼籲聽眾，抵抗白人至上主義，並實行自主自決。這首歌的歌詞簡介中，張睿銓用中英文寫下：「For better understanding, the 'white' [as I cite it] here does not necessarily mean 'white-complexioned.' I would rather say it symbolizes 'the oppressor.' 在這裡的『白』不完全代表膚色；對我們來說，應解讀為『壓迫者』。」張睿銓用這種對比傳遞的訊息非常明確：就像黑人必須抵抗白人至上主義，台灣人也必須對抗試圖透過語言、文化、經濟帝

國主義來支配台灣人的事物。[14]

　　雖說張睿銓等人是因政治因素選擇創作語言，但是語言選擇其實也和實用性和美學考量有關，也因此自然會受到語言能力的限制。多年來，張睿銓常與拷秋勤和勞動服務的成員合作，兩團成員確實把語言和台灣的權力結構做了連結，試圖用他們的表演創造出一個多元文化、多元族群的台灣論述空間。他們也和使用原住民語言的創作者合作，蘭嶼饒舌歌手 Alilis 就在 2009 年的單曲〈灰色海岸線〉中唱了一段達悟語。但是，范姜也意識到不同語言的相對普及度有所不同，所以在選擇語言上也考量到便利性：

　　　　〔Mandarin、Taiwanese 和 Hakkanese〕在我的生命中扮演不同的角色，所以我在歌詞裡面會想辦法這三個東西在不同的地方出現。舉個例來講，譬如說我是在講 Hakkanese 的東西是表示說，我有一些想要表達的事情是不要讓你那麼快就知道我想說什麼，會想要讓你會想要去翻我們的歌詞，或者去查詢一些資料才能瞭解我說的意思是什麼。Taiwanese 的東西是有一點，我不希望全部人都知道，可是我希望你知道一點點。所以 Taiwanese 因為不是很多人都懂，一部分的人會懂。那，Mandarin 的東西是說我覺得這東西是你馬上要知道的，你是很快一定要聽完歌就知道這個事情的我會用 Mandarin。這個三個語言我都會用。因為這三種語言在嘻哈裡面他所代表的就是所表現出來這個押韻跟 flow 的東西會有不同的感覺。
　　（訪談原文，2010 年 4 月 7 日）

　　論到易接近性，范姜評估了自己選用的語言所蘊含的「不同感覺」、聲音與美感特性。這些差異由各種不同特性造成，但主要應該是源自台灣漢語系語言的聲調。我必須在此稍微解釋一下，這些語言

是音位語言，也就是說，聲調改變會造成語義改變。華語有四個主要聲調，外加一個沒有特別音高的輕聲。台灣島上共有五種客語腔調，但是說客語的主要族群通常說的是四縣腔和海陸腔，分別有六個和七個聲調。台語則是南北有些微差異。以前的台語有八個聲調，但目前的台語僅保留七個。每個語言有自己的變調規則，也就是根據前面或後面的字詞音節而改變音調。中文比較不常出現變調，但是台語和客家話的同位異音規則相當複雜。

　　談到台語豐富的聲調，再回頭看王振義描述的台語音樂性（見第二章），魚仔林也告訴我：「台語的話你用唸得它就有旋律。而且你會發現很多台語歌其實它算是用唱的，但是它唱的音跟它唸的音其實差不了多少的……台語就是本身聽起來比較順。」（訪談原文，2010年5月12日）在魚仔林看來，台語潛在的音樂性特別適合饒舌的吟唱式，以及聲調高低起伏的發聲方式。很多人也認同魚仔林的觀點，認為台語自帶音樂性，聽起來很順暢。針對這點，饒舌歌手滿人用譬喻來幫助理解台語、國語、英語的聲音：

> 我覺得很好聽……〔台語〕的聲調比中文多，所以聽起來很滿、很棒。但我覺得中文也有這種潛力，只是需要時間來精進。至於英文，我感覺英文聽起來是圓形的語言……〔中文〕是方形……所以你可能得想辦法讓它變成圓形……〔台語〕有點像英文，比較像是圓形的語言。（訪談英文翻譯，2010年9月21日）

　　滿人用「圓形的語言」來形容英語，聽起來很深奧，而我對這個譬喻的解讀是，雖然聲調在語言韻律上是個重要的特性，但是英語並非音位語言。英語語調的改變，反而可以用來傳達文法、辭彙、類語言（paralinguistic）的資訊。相較之下，英語饒舌表演者比較有空間改變單字或慣用語的音調、聲調，來達到表達的目的，不用擔心聽眾聽

不懂語義。漢語創作者就必須處理額外的限制，他們也可以像英語表演者一樣調整音調來改變語言表達的韻律，但是要讓歌詞為人理解，尤其是複雜的歌詞，還是需要清楚發出字詞的聲調。饒舌歌手滿人在中文中聽到「方形」的感覺，可能跟中文的四個聲調有關。台語表演者當然也需要清楚發出字詞的聲調，但是台語比中文多了三個聲調，所以在聲音表現上也比較多元。

　　如張睿銓和魚仔林所言，饒舌歌手可以依據政治和藝術因素，決定要用什麼語言表演，也要考慮到聽眾和溝通等實際的問題。然而，並非所有人都有多語可以選用：饒舌歌手有的來自台灣，有的來自海外不同的城市、鄉鎮，每個人的成長背景都不同，而成長背景會影響他們的語言能力。年輕原住民饒舌歌手在學校接受中文教育，被迫吸收漢人語言和文化，所以表演語言通常是中文，而非原住民語言。饒舌歌手 BCW 在《自由時報》的訪談中表示，小時候全家從屏東搬到台北後，他就不會說阿美族語和排灣族語了，為此他感到難過：「超後悔，現在回部落都聽不懂老一輩說什麼，爸爸也唸我『以後怎麼面對祖先』，現在一直在惡補。」（羅子欣 2018）同樣地，Psycho Piggz 中的熱血饒舌歌手 MC Braindeath 也告訴我，自己希望有一天能完成醫學院的學業，找到穩定工作，然後回到苗栗山區，學習母親家族曾經很流利的泰雅族語（訪談，2010 年 4 月 12 日）。[15]

　　饒舌歌手的語言選擇如同他們的成長背景，層層交疊於台灣的地理語言斜坡，以及更廣的華語語系和原住民世界中。台灣經濟奇蹟對台灣和台灣人民造成的影響很不一致：台灣南北及城鄉之間有著明顯的社會經濟不平等。北部是政府和產業中心，因此也是財富聚集之地；高薪的工作機會多在大城市，所以城市的社會流動性比農業為主的偏鄉高。原住民，特別是偏遠地區的原住民，通常會離開他們的社群，因為大都市工作機會比較多。歷史上，教育機會和教育程度的地理差異，通常與外省人和本省人之間的教育程度差異有所重疊（Wang

2001）。在較富裕、經濟較全球化的北部，族群較多元，而台灣多數外省人也都住在北部、主要說華語。台灣西南部的人口則多為福佬人，多說台語。

因此，大支和南部的人人有功練夥伴使用台語，比起北部的饒舌歌手更為自在，也不意外。台南饒舌團體 Brotherhood 的大帝嘆了一口氣，表示非常感謝大支啟發他和朋友使用台語演出，他們台語比中文流利，對台語也比較有感情（訪談，2010 年 9 月 26 日）。對這些表演者來說，選擇使用台語饒舌，反映了他們每天生活、活動使用的主要語言。另一面，台北的饒舌歌手如 MC HotDog、參劈、布朗，也可以套用相同的邏輯。他們很認同台語創作饒舌歌手的政治使命，但是他們的華語比台語流利。MC HotDog 就曾謙虛地告訴我：「我會在國語裡面加一些台語，可是我的台語畢竟沒有很……我有跟你講我是台北長大的孩子，等於是偶爾去南部，我會講台語但是用台語會不太順。我也不會去用自己覺得不順的事情。」（訪談原文，2010 年 8 月 12 日）我造訪布朗工作室的時候，布朗也表達了類似的心情，他的工作室也位在台北：「台語沒有辦法寫很多。台北對台語沒有那麼厲害，但是我聽得懂。」（訪談原文，2010 年 8 月 27 日）上述這些例子中，語言是地域特殊特色，是家鄉認同的表達方式，圈內人跟圈外人的劃分很明顯，但是這種界線也偶有機會變得模糊。

雖然南北差異是台灣內政很關鍵的一環，這種差異在饒舌歌手滿人身上卻不這麼明顯，這可能跟他在國外的生活經驗有關。滿人生於台北，因不適應當地學校體制，於 16 歲出國，搬到富裕的美國加州庫比蒂諾（Cupertino），跟親戚住在一起（訪談，2010 年 9 月 21 日）。滿人在美國西岸住了幾年，然後先是搬到東岸澤西市（Jersey City），又搬到紐約皇后區，在那裡和其他東亞、東南亞移民一起工作，在中國餐廳當外送員，就是在那個時候他愛上了嘻哈。幾年的時間內，滿人開始做嘻哈音樂、玩韻寫詞、跟幾個人創立了節奏藍調／嘻哈團體

亞力維新（Asian Power）一起表演。滿人想要在亞洲發展事業，於是在 2005 年，他 28 歲時回到了台北。也許是因為滿人在美國跟多元的華語系世界（Sinophone）有所交流，自我認同是華人（ethnically Chinese），便想要替離散在世界各地的華人發聲。[16] 滿人第一次跟我談到當初想要在音樂圈發展事業的動機時，顯然認為這個計畫跟歷史有關：「華人在過去 200 年中過得非常辛苦，很多人把我們視作次等人種，還有鴉片戰爭等各種戰爭。滿人就是在講述這些——重現歷史、敘述歷史，重要的是讓我們自己人知道到底發生了些什麼事。我們不是要藉此挑釁其他人種，但事實就是事實，歷史就是，其他人當初在我們最窮困的時候是怎麼對待我們的。」（訪談英文翻譯，2010 年 9 月 21 日）滿人提到鴉片戰爭飽受的羞辱，以及「過去 200 年」的辛苦，在在顯示中國 19 世紀難以承受的沒落——各種叛亂、天災，加上外國帝國強權的衝突，導致清朝在 1912 年殞落。滿人（滿州人）這個藝名，從這個角度來看，並不代表他是滿人的後代，而是為了致敬清朝。

滿人想要在與「自己人」對話與代表「自己人」之間取得平衡，認為他的雙語音樂創作是一種反殖民工具，可以在說華語的東方和說英語的西方間搭起橋樑：

> 我認為這跟我的背景有關，但我也總是希望可以追溯至紐約、加州、台灣、中國⋯⋯我希望所有人都可以有共鳴。我想使用共通的語言，而我〔之所以〕使用大量中英夾雜，是因為我希望把中文嘻哈介紹給英語聽眾，這樣比較有意思⋯⋯尤其是現在又有很多人想要學中文。我認為我的音樂很適合用來學中文⋯⋯就像我們以前開始學英文那樣，會去找歌詞、查歌詞，瞭解歌詞真正的意思。我覺得中文嘻哈也有一樣的功能。
> （訪談英文翻譯，2010 年 9 月 21 日）

滿人希望可以觸及更廣的聽眾，包括因為中華人民共和國崛起而想要學中文的英語人士。滿人認為，饒舌不只是一種娛樂形式，更是與聽眾溝通的媒介，可以用來回應仍想從中國獲利的西方人，只是這次的回應是在平等的地位上進行。

在此必須澄清，滿人、拷秋勤以及張睿銓的手法其實沒有不同。這三組歌手都刻意使用多種語言，並要聽眾主動想辦法理解自己聽不懂的部分。然而，他們的做法背後的意識形態價值觀，卻是截然不同：張睿銓使用英語，來挑戰美國文化帝國主義在台灣留下的論述和物質遺緒；拷秋勤的團員混用語言和其他事物，是為了要將他們的訊息傳遞給特定的語言社群；滿人把中英夾雜視作「共通語言」，有潛力能團結更廣大的「東方」和「西方」，而非台灣多樣的族群。滿人不像張睿銓和拷秋勤那樣強調差異，他使用多語饒舌是想表現他認為這是跨越疆界的共通語言。

歷史、教學法、同心圓歷史敘事

張睿銓和滿人兩個對比的例子，顯示台灣「嘻哈」圈有很大的空間可以海涵多元的個人認同，因此和歷史敘事之間也有著不同的關係。這也就是特魯約（Michel-Rolph Trouillot）所寫的：「每一段歷史敘事都會重新建構真實。」（〔1995〕2015，6）張睿銓以族群紛爭為中心來看待台灣歷史，把他在藝術表現上的選擇，放在國民黨威權時期不公歷史的架構中。滿人的歷史敘事則著重歐洲殖民勢力欺壓中國，並且強調泛中國認同，這種認同不局限於台灣，而是包括更廣大的華語語系世界。這種概念當然也會有些異議，因為「泛中國」的理念通常會被統派人士利用。這些不同觀點也代表了解嚴後教改辯論的核心，也就是兩個彼此較勁的史學立場——「中國本位」與「台灣本位」。

教改是 1990 年代台灣民主化和自由化的自然產物,反映進步主義者越來越想拋棄國民黨崇尚的「中國本位」史學,並認為國民黨威權體制一直把國民教育和徵兵制度,當作有效的政治社會化工具(Corcuff 2005,133–34)。[17] 李登輝任職台灣總統(1988 至 2000 年)期間,積極推動台灣本土化運動,催生了許多影響深遠的文化和教育改革計畫。修改課綱的初步行動從 1995 年開始,起初的重點在於調整國中地理、歷史、社會課程。[18] 修訂學校教科書的聲浪,促成了 1997 年一系列三冊《認識台灣》的出版。《認識台灣》和政府編寫的教科書有很大的不同(134),作者團隊拒絕在過去教科書中強調中國文明成就的「大漢」(Great Han)意識形態,也拒絕把台灣史的討論縮限於 1945 年之後時期的短短幾個章節內(142)。

《認識台灣》的架構來自史學家╱政治人物杜正勝提出的「歷史教育同心圓」,建議學生在學習歷史、地理、社會時,先關注自己周遭的人事時地物,再逐步向外拓展。[19] 這個同心圓的最內圈是台灣,第二圈是中國大陸,第三圈才是更廣大的世界(Corcuff 2005,141)。《認識台灣》以台灣為中心,「首度〔呈現了〕台灣認同的構成面向,以及國家認同論戰核心中的一個問題:台灣島上族群結構與歷史經驗的多元化。」(140)這個文本引發一陣激戰,反改革派認為「同心圓」觀點是為台獨背書的策略(Stolojan 2017,107),強硬派則指控《認識台灣》對日本的批判不足。這場爭議拖延了好幾個月,然而《認識台灣》最終仍獲得中間派的支持,也於國中課程中廣為使用。

另一方面,高中課程仍持續採用國民黨威權時代所提倡的內容(Stolojan 2017,105)。雖然有些教科書增加了介紹台灣的章節,並提到台灣為「模範省」,但台灣的過去還是被放在龐大的中國歷史敘事脈絡中(Schneider 2008,171)。陳水扁總統在執政期間(2000 年至 2008 年),於 2002 年開始推動更全面的教改,把「同心圓」理念推廣至高中層級的學生,並持續進行教育去中國化。然而在接下來的幾年

中，國民黨保守派開始阻撓新課綱的後續改版，其中許多提案都遭到保守派人士所反對，例如將兩蔣（蔣介石與蔣經國）政權描述為「極權」，又將二二八等戰後事件描述為「國民政府的不良治理」（Stolojan 2017，108）。相關辯論延燒了好幾年，教改工作團隊組成又解散，成員不僅在立法院接受質詢，也被大眾意見公開檢視。一些跟新課綱有關的人，如史學家張元和杜正勝，被反改革派指控在推動台獨理念，並且「默默地侵蝕青少年的歷史意識」（109）。雖然立法院於 2008 年拍板定案新課綱，但因為當時陳水扁政府執政只剩下最後幾個月，又深陷貪污指控的泥淖之中，拍版定案的新課綱於是從未在台灣實行。

馬英九於 2008 年選上總統，國民黨取回執政權，於是又展開另一個階段的課綱改革。當初民進黨提出的課綱，有些被國民黨更動，有些則全部翻盤。反改革派提倡恢復「中國本位」的歷史視角，並且重新使用關鍵的專有名詞，如以「日據」描述日本殖民時期，用「光復」描述中華民國從日本手中解放台灣。史學家／學者王仲孚更宣稱，陳水扁政權下的課綱調整是違憲的（Stolojan 2017，110）。2012 年，馬英九對違憲說表示認同，認為過去的教改違反了「教育與文化需發展國民民族精神，強調中華文化（意義由政府界定）為主體」以及「台灣與中國史需合併為『本國史』」（113）。

馬英九在 2012 年連任總統後，國民黨又召集了另一個工作小組，來審查並重撰歷史、公民、社會等課綱。[20] 小組工作如火如荼展開，但幾乎都是私下閉門造車，並刻意讓非相關學科專家帶領。2014 年初，課綱又再度成為爭論的戰場，130 多名歷史學家連署反對工作小組提出的修訂版課綱，認為修訂課綱擺明是要再度把教學和國民黨的意識形態調整為一致。許多教師把焦點拉回 1947 年的二二八事件（國民黨提出的新課綱拿掉了很多相關討論），並在 2 月 28 日聚集至教育部發聲反對，其中一些人甚至開始絕食抗議（Loa 2014）。集會人士主要抗議修訂後的課綱內容，但除此之外他們也譴責「黑箱」作業，也就是教

育部使用不透明、不民主的決策過程來實施這些修訂。

數週後爆發的「太陽花學運」中，青年抗議人士也提出相同的批評。太陽花學運在台北市政府機關前有許多不同的抗議活動，但主要焦點是上百名學生佔領立法院整整 23 天。抗議人士不服國民黨強行通過審查，旨在促進中華人民共和國與中華民國之間服務貿易自由化的《海峽兩岸服務貿易協議》。國民黨立法委員違背原本同意的逐條審查步驟，反而在院會中加速批准服貿協議通過。抗議人士認為服貿協議私下協商是典型的「黑箱政治」，將對台灣民主政治造成威脅。

課綱爭議及太陽花學運都參雜著「反黑箱政治」的情節。可想而知，在抗爭期間，批踢踢熱門版上吵最兇的議題就是課綱改革（Hsiao 2017，35）。「反黑箱課綱運動」受到太陽花學運的啟發，一路延燒至 2015 年夏天，領導人主要也是學生。學運分子努力組織團隊，發起了一系列小型示威活動之後，於 7 月底來到教育部。主管單位反應相當迅速，也絲毫不讓步：馬上逮捕了 33 個人，其中有 24 人是高中生（Stolojan 2017，117）。在表定 8 月 1 日實施修訂版新課綱的幾天前，被逮捕的學運分子其中之一的 20 歲學生林冠華自殺身亡。林冠華在社群平台上最後的發文被瘋傳，他寫道：「我只有一個願望：部長，把課綱退回吧。」（Kyodo 2015）

林冠華在這個時間點自殺身亡，引發大眾的強烈不滿，教育部因此提出折衷方案：未來老師在教學時可以依據課綱，自行選擇教材。然而，教育部並不打算直接撤回抗爭者努力反對的課綱。一直到了 2016 年，民進黨再度取得執政權，新任總統蔡英文的執政團隊才撤回了新課綱提案。幾年後，教改仍是一個僵持不下的議題，政治光譜兩端都有激進分子堅持己見，努力捍衛自己立場的正當性（Lin, Shih, and Chung 2018）。

台灣的嘻哈史學：饒舌課程大綱

　　饒舌歌手在撰寫過去時，產生了大量歌詞語料。這些歌詞語料與教改平行發展，也介入了在「反黑箱課綱運動」之前，以及這段期間被仔細審視的知識建構正規程序。解嚴後的學運，可說是與有著「嘻哈」、「饒舌」、「唸歌」等不同面貌的「rap」在台灣同時發展，而饒舌歌手藉助這個強大的傳統來質疑：知識如何生產？誰又是知識權威？若能意識到饒舌歌手的教學熱忱，在聆聽這些語料的時候，就可以不把它們視作歌單，而是以課綱來看待。如此一來，我們就更能聽出饒舌歌手如何把創做當作教學，以此建構、實現他們的表演。這也讓我們理解到，正如同課綱具備對話特性、學生得以回應，音樂創作也是一樣，寫歌與表演都需要他人的參與。

　　這個想像中的饒舌課綱，描述的究竟是怎樣的「課程」呢？這個課綱的教學法是怎麼產生的？拷秋勤《拷！出來了》（2007）的專輯簡介中提出了一些可能性。關於〈官逼民反 Part 1〉（見圖 5.2）這首歌（本書前言在提到「玖貳壹‧八七勿忘傷痛饒舌慈善義演」時有稍微談到），拷秋勤寫道：

　　「台灣人，不可不知台灣事」，這句話或許你常常聽到，沒錯，在台灣的歷史上我們大家都是占有那樣的一席之地，不過你對台灣了解的又有多少呢？在我們這一代的教育中，你從小學習歷史課程，有中國史、世界史，台灣史的比例又有多少呢？你也許可以背出中國各個朝代的演進，你也許可以背出國外何時發生重大的事件，但是對於台灣，這塊你從小長到大的土地，你了解多少？正是本著這個精神，所以我們開始打造一連串關於台灣的故事，這是第一部，我們要來說說清朝統治下的台灣……古可鑑今，台灣人唯有團結一致，才不會重踏歷史後塵。[21]

圖 5.2：拷秋勤成員魚仔林（左）、DJ陳威仲（中）和范姜（右），2010年9月6日於加拿大溫哥華表演〈官逼民反 Part 1〉。作者拍攝。

　　拷秋勤批評教導歷史時獨惠同心圓史觀中，中國和西方代表的圓圈，並提供「一系列故事」給想要瞭解「自己成長的土地」的聽眾，而〈官逼民反 Part 1〉就是第一部。拷秋勤的「課程」並非僅為提供聽眾更豐富的教育內容，也強調必須與過去和解才能有一個公義又人性的未來。

　　〈官逼民反 Part 1〉是拷秋勤與張睿銓的共同創作，他們也一同演出。這首歌要聽眾掙脫幾世紀以來族群間的衝突，持續關注政府是否失職，若有需要就出來抗爭。〈官逼民反 Part 1〉的發行年，正值國民黨試圖推翻李登輝和陳水扁執政時期的教改政策，但范姜告訴我，拷秋勤前後共花了三年的時間才完成這首歌。在這幾年間，拷秋勤團員在過去教育中的空缺探索，藉由大量閱讀來增加知識（訪談，2016年7月13日）。拷秋勤不願意用層層的隱喻來包裝他們的政治理念，也不打算披上虛偽的記者報導風格，他們要用這首歌傳遞學校的歷史教科書缺少的元素，也就是透徹的意識形態以及迫切的情緒。這首歌豐富的歷史細節與細緻的聲音建構，值得深入探討。

〈官逼民反 Part 1〉以古箏開場，快速彈奏上升與下降的五聲音階，聽來彷彿流水，這也是古箏這種樂器最大的聲音特色。拷秋勤在這首歌的介紹文中寫道，這樣的聲音編排並非要模擬流水，而是要模擬「這期間的抗爭無數」。這是〈官逼民反 Part 1〉各種不同「音字描繪」（text painting）的序幕，以樂器或環境聲創造出一個背景，讓人聲在前景發揮。古箏在這首歌中除了作為開場，也在整首歌 12 段主歌中不時出現，代表著各種不同的意涵。每個主歌段落都有明顯的古箏雙音符上升顫音，副歌之處出現的嗩吶旋律也有古箏相對應的搭配。人聲並非在歌曲開頭就出現，歌曲前奏是古箏自由彈奏，聽不出明顯的節奏韻律。

幾秒後，刀劍摩擦的金屬聲響把聽眾帶進副歌的第一句歌詞，以及鋪陳整首歌的陽剛、粗獷鼓聲。副歌是范姜和魚仔林你一句我一句的雙人押韻，用台語和中文呼籲台灣人挺身而出，對抗腐敗的政府，緊接著是張睿銓的頭兩段台語主歌：

副歌（魚仔林、范姜）

政府刁難　人民起度爛 22
推翻腐敗　台灣人造反

主歌 1（張睿銓）

聖經創世記有講　古早只有一種語言
也無南北東西不同的口音
你和我也攏是兄弟姊妹
無誤會　無怨仇　無戰爭

主歌 2（張睿銓）

世間人過得太爽驕傲靠勢　挑戰上帝
起一個巴別城　起一個巴別塔

塔頂愈起愈高　凶凶就要遇到天
耶和華生氣　空氣變冷支支

　　張睿銓是台灣基督教長老教會教友，引用〈創世紀〉中巴別塔的故事來對比多族群、多語言的台灣。雖然張睿銓對台灣人無法彼此理解感到哀痛，卻也在接下來的主歌中表達希望，「了解無仝兮語言文化　意見　跟聲音」。張睿銓並非要批評多元文化本身，而是要表達歷史上語言和族群的差異，造成了台灣不同人群間的衝突所引發的感受。范姜和魚仔林也接著道出，這些年來，台灣的執政政權有時候會刻意強調或利用這些差異來圖利政府，阻礙「團結台灣」主體性的發展，因為台灣人團結起來，就有可能對腐敗的政府造成威脅。

　　張睿銓唱完四段主歌以及再一次副歌後，第五段主歌由魚仔林以台語演唱，把聽眾從《聖經》的時空背景拉到 17 世紀末，清朝康熙皇帝併吞台灣時：

主歌 5（魚仔林）
綁著頭鬃尾仔　咱分皇帝住北京
大清帝國彼呢大　台灣歸去放乎爛
人講做官若清廉　食飯就愛澆鹽
貪污嘛無啥　只是提濟提少爾爾

　　1683 年以前，台灣上千名效忠明朝的漢人努力抵抗荷蘭東印度公司的掌控，並反抗滿族統治的清朝。清朝成功鎮壓明朝勢力後，把台灣納入福建省版圖，但卻疏於治理。這段歌詞要聽眾想像自己是「新的清朝子民」，必須服從「剃髮留辮令」，把前額頭髮剃光，後面的頭髮編成長長的辮子，藉此展現對康熙的效忠。雖然剃髮留辮是朝廷

規定，但是台灣卻被朝廷「放乎爛」，陷入一片混亂：台灣沿岸出現許多海盜，島上反抗朝廷的活動層出不窮，與原住民爭奪土地和自然資源的紛爭也不斷上演。這樣的亂象更加劇了異質漢人群體間的既有衝突——各支派的客家人和福佬人會依親屬關係和姓氏形成聚落，這些漢人之間經常上演的血仇是「敵對族群在失序、政府疲軟無力的動盪環境中，合理的衝突形式」（Lamley 1981，315）。范姜在第六段主歌中描述腐敗的清朝官員，宣稱清朝超收稅金，「官員勾結好額人來欺負古意人」。第七和第八段主歌，魚仔林談到福佬人和客家人對官員貪腐的情況越發失望，疾呼必須起來反抗剝削人民的官員。

重複第三次副歌後，范姜以華語客語交替唱了第九至 12 段主歌。第九段主歌再次重申清朝政府放任台灣不管，「官逼民亂　這是個動盪的年代」。范姜接著點出三個名字：朱一貴、林爽文和戴潮春——台灣三大民變領袖。第十段和第 11 段主歌，以客語和華語演唱，表示清朝政府不僅對台灣無為而治，更造成福佬人與客家人之間的對立。范姜斥責這樣的分裂，表示「勇敢的台灣人把槍口放錯方向」，彼此開炮，最終反而幫助了清朝征服台灣人。第 12 段及最後一段主歌，把時間拉回現在，懷疑究竟有多少人還記得朱一貴、林爽文和戴潮春等先烈。歌曲到了尾聲，范姜暗示台灣島上的族群衝突仍是懸而未解的問題，並鼓勵台灣人忘記彼此間的差異，因為只有「團結精神介台灣人才有將來」。范姜唱完最後一段主歌後，魚仔林和范姜又重複了好幾次副歌，還伴隨著不知名的女性歌聲，一遍又一遍地唱著歌名「官逼民反、官逼民反」。

〈官逼民反 Part 1〉訴說的故事中心是混亂，但是三位饒舌歌手的聲音呈現卻意外地有秩序。〈官逼民反 Part 1〉的 12 段歌詞幾乎都是使用克林姆斯所謂的「吟唱式節奏韻流」（sung rhythmic flow），也就是美國老學校嘻哈經典的節奏押韻方式，特徵為「重複、正拍加強（尤其針對重拍）、在節奏上的固定頓點」，以及固定落在第四拍上的

二連音符尾韻組合（2000，50）。雖然偶爾會出現歌詞溢流出節拍單位的狀況，使得語義單位跨越小節，但是整首歌大體而言在韻律編排上還是相當一致，組織成強調尾韻而非句中韻的二連音符單位。吟唱式節奏韻流的使用，暗指這首歌與老學校嘻哈的關係，也帶來一種回到過去的感受，不只是回到台灣過去的歷史，也回到饒舌的過去，讓整首歌與歷史的關係變得更廣、更豐富。現場表演時，這首歌的編排也能與觀眾互動：拷秋勤大力邀請現場聽眾隨著鼓聲揮舞拳頭，在副歌每一句結束的反拍上插入加強情緒的人聲「ho! ho! ho! ho!」

〈官逼民反 Part 1〉紋理豐富，包括三位饒舌歌手以不同語言呈現的人聲、環境和其他非音樂性的聲響、現場樂器演奏、傳統音樂取樣，以及黑膠刷盤的聲音。這些聲音元素不僅造就這首歌的隆重感，對敘事鋪陳也有畫龍點睛的作用。嗩吶和古箏一樣扮演著說故事的角色，拷秋勤在歌曲簡介中寫道，嗩吶的旋律「代表著台灣住民的抗爭號角」。魚仔林和范姜每重複一次副歌，嗩吶就伴隨在後像號角聲一般，強化抗爭的聲音，創造出急迫感。嗩吶刺耳穿透的音色讓〈官逼民反 Part 1〉顯得相當在地：台灣的宗教儀式和音樂戲曲中很常出現嗩吶，嗩吶是台灣聲景不可或缺的一部分。緊接著張睿銓主歌之後有一個片刻停頓，在此出現了第三種傳統樂器橫笛，與嗩吶的音色形成了反差。笛聲在這個時刻創造出不同的感受──圓潤哀傷的笛聲接在張睿銓睿智的「無正義就無真正兮和平，無真正兮慈悲　無真正兮良知」後，彷彿是要聽眾花點時間好好思考。

拷秋勤使用各種不同的取樣、現場演奏、合成樂器，但是〈官逼民反 Part 1〉也有豐富的環境音與非音樂聲響。這些聲音使敘事關鍵處變得更加鮮活，尤其是開場的部分：古箏快速的升降五聲音階，模擬金屬刀劍、大風吹拂、旗幟在風中飄盪的聲音；進入第一次副歌之前用男人哭嚎的取樣刷碟點綴；張睿銓開始唱他的第一段主歌，以及拷秋勤唱最後一次副歌前有馬匹嘶吼；張睿銓唱完第四段主歌後，節奏

停止，笛聲漸弱，水滴的聲音打破了沉默。這些非音樂性的聲音不僅加強了歌詞張力，也替歌曲增添了圖畫的意象——這些意象如此鮮活，使〈官逼民反 Part 1〉有時聽來宛如史詩級電影的配樂，或說這首歌本身就是一部史詩。

　　拷秋勤在歌曲前言中提到，這首歌是「一連串關於台灣的故事」的第一部。第二部〈官逼民反 Part 2〉於 2012 年發行，收錄在《發生了什麼事》專輯中，描述 1915 年漢人與原住民群起反抗日本殖民政府的「焦吧哖事件」。拷秋勤也計劃在未來的專輯中推出第三部，檢視國民黨霸權下民眾的抗爭。這三部曲的方向顯示，拷秋勤的目的不只是要填補經歷共同歷史的聽眾的知識空缺，也是要將這些不相干的群眾抗爭，與現今的社會運動事件建立聯結。拷秋勤提出了台灣歷史中較鮮為人知的敘事，談的不是接連被統治的狀態，而是人民一次又一次的抵死反抗。拷秋勤累積下來的整體論點，也許比他們描述的特定政治脈絡還要重要：積極、甚至具有破壞性的政治參與早有先例，而聽眾可以從中得到啟發、合理依據，並凝聚團結之心。

　　張睿銓的〈囡仔〉（2007）也強調人民造反的敘事，是少數描繪二二八事件和白色恐怖時期的歌曲，但是威力相當強大。張睿銓在〈囡仔〉的英文簡介中寫道，這是「第一首公開描述」這段歷史的「饒舌歌」（可能也是第一首描繪這段歷史的音樂創作）。[23] 特別值得一提的是，張睿銓使用「公開」一詞，因為在戒嚴期間討論二二八事件是個大忌。林麗君認為：「白色恐怖造成最嚴重的傷害，就是在全體人民心中深植的恐懼，以及台灣人在面對警備總司令部無所不在的監視機器時，學會的自我審查。」（Lin 2007，5）描述國家暴力的作品通常會使用以下策略：片段性敘事、非線性時間進程、刻意模糊等特性（61–62）。張睿銓向我解釋，他寫〈囡仔〉是要送給哥哥的大兒子，而且也意識到過去這類創作習慣採用的模糊策略：「想像一下這孩子就坐在你身邊，你要對他講一個故事。你會對他說些什麼？……何不對這塊土地、

這個國家有點貢獻，說點這裡的歷史？我想對我來說，也是時候該讓這些故事重見天日了。現在我們已經不需要再用隱喻的方式說故事了。當然我也不否認隱喻的美，但是我想在〈囡仔〉中誠實地說出這個故事。我不需要再感到害怕。」（訪談英文翻譯，2009 年 12 月 3 日）因此，張睿銓筆下的二二八事件，以及接下來數十年的政治鎮壓，都刻意避免象徵性語言，使用較為直接的陳述方式。張睿銓對於筆下這段歷史有極其詳細的記載，更清楚指出哪些聽眾最需要知道這些故事——主要是下一個世代——因為下一個世代對於捍衛民主原則與程序責無旁貸。

張睿銓在其他歌曲中經常取樣具有歷史意義的音樂，也會加入政治言論的片段，但是〈囡仔〉和他的其他創作大有不同，張睿銓想要藉由清楚、不填入過多訊息的手法來「如實陳述故事」。〈囡仔〉和〈官逼民反 Part 1〉的聲音是截然不同的世界——〈囡仔〉的背景音樂並未清楚描述文本，音樂紋理也沒有這麼豐富：節奏緩慢，簡單的合成器三音爬升，以及合成器上升下降的短旋律不斷重複。溫潤的靜電音有時像老黑膠唱片的類比雜音，有時又像壁爐的火苗聲。可以想像張睿銓帶著侄子，要他在身邊坐下，交心談論「這片土地、這個國家」。張睿銓的韻流順著小節且沉穩謹慎、語調平淡、動感一致。從歌詞來看，張睿銓急迫地要歌名指涉的囡仔記得前人的犧牲，然而他的歌聲卻很沉穩——聲音聽起來沒有急切感，而是希望聽到這段敘事的聽眾可以「改變以後的社會」，並「改變不義的一切」。張睿銓和拷秋勤團員都相信，要鑑往才能知來，而饒舌是一種參與性的藝術，可以有效溝通傳遞情感上和知識上複雜的概念，所以可以幫助鑑往知來。

〈囡仔〉跟〈官逼民反 Part 1〉一樣，歌曲的核心是歷史細節。〈囡仔〉的第二段主歌（張睿銓在歌曲介紹中也把台語歌詞翻譯成英文），強調去認識白色恐怖受難者以及民主運動分子，並說出他們的姓名，這些人在張睿銓求學時代的歷史課本中並不存在：

緊來戒嚴三十八年白色恐怖

管你外省本省客家福佬抑是原住民

黨看你袂爽，你著馬上無去

林義雄老母兩个查某囝全部刣死

雷震批評蔣介石 *hông* 關十年

殷海光寫冊 *hông* 監視逼死

蔣經國全面禁止台語節目

連布袋戲歌仔戲嘛愛講北京話

勇敢的台灣人拍拚追求民主自由

政治改革的美麗島，農民抗爭的五二○

關的關死的死

鄭南榕為言論自由點起來彼支火猶未燒了

囡仔，你著愛會記

您的流血流汗艱苦犧牲予你自由的空氣

毋通袂記，民主革命才開始

無經過寒冬的風雪，看袂著春天的花蕊

　　這段主歌在大部分的歌詞中把「象徵性語言」換成了「代理行動」（surrogation）（Roach 1996）。「代理行動」就是重現被迫害者的記憶，陶西（Benjamin Tausig）（2019）在他的聲音與抗爭論文中將之描述為「不屈不撓的重複，一種表達異議的模式」。陶西表示，「黑人的命也是命」運動（Black Lives Matter）中也使用了這種策略，並談到代理行動的其中一個影響是「強調那些因不義被錯殺的人，若沒有人代表他們出聲，就不可能完全安息。」[24] 張睿銓提到國家暴力罹難者的姓名，並重現國家暴力的集體社會記憶，一樣是在懇求聽眾去瞭解這些人是誰，並且替他們平反冤屈。

　　張睿銓這首歌的諄諄教誨的 11 年後，蔡英文政府於 2018 年 5 月

31 日成立促進轉型正義委員會，旨在還給白色恐怖政治犯清白、解密戒嚴時期的政府文件，並在公共場域移除極權統治的象徵。[25] 促進轉型正義委員會於 2020 年 5 月更宣布在國小和國中課綱中納入轉型正義教材（Y. Chen 2020）。目前於彰化縣基石華德福學校任教的張睿銓樂見這樣的改革，但也對這項改革「實際能帶來的改變感到悲觀」，因為就他所知，大學入學考試的內容並沒有改變：

> 大學入學考試對學生的學習、老師的教學、父母對分數的期待有著決定性的影響。歷史考試有七十二道選擇題，沒有申論題，也沒有需要判斷或論述的題目。我認為歷史學習不應該是針對歷史事件找出標準答案……但是入學考試測驗學生的方式決定了學生的學習方式，以及學生學習的重點——背姓名、背日期，相信教科書上內容。想到過去很多人因為不能回答壓迫者想要聽的答案而被殺害或迫害，又更覺得諷刺。（個人通訊，2020 年 8 月 22 日）

這可能就是張睿銓時常在演唱會形式的活動中演唱〈囡仔〉的原因。這首歌有很多混音版，他在 2008 年和 2014 年分別發表了其中兩個版本的音樂錄影帶，也在每年的二二八紀念日於社群網站上分享 2014 年的版本。張睿銓持續推出〈囡仔〉的新混音、現場表演〈囡仔〉、拍攝音樂錄影帶，讓〈囡仔〉不斷復活，這也是一種「代理行動」——持續努力教導這個世代，並「干擾自滿的狀態」（Roach 1996，2）。[26]

雖然張睿銓特別強調在白色恐怖時期，所有族群的台灣人都可能受到逼迫，但我目前提到的作品大抵都還是以定居殖民的框架來討論，以及感受歷史。台灣本土化／在地化運動在認為福佬人和客家人是「本地」的同時，未能有意義地探討這些族群在征服原住民上扮演的角色。轉型正義在立法程序上，幾乎忽略了原住民的聲音（Caldwell

2018，453）。[27] 如同平野勝也（Katsuya Hirano）、維若希尼（Lorenzo Veracini）、華哲安（Toulouse-Antonin Roy）的論述：「揭露台灣悠久的定居殖民歷史，對台灣在時間與空間的定位有相當顯著的影響。台灣是中國的一部分嗎？台灣是後殖民社會嗎？……一種由歷史正統角度形成的觀點，不論是國民黨視角或是民進黨視角，勾勒出了這個論戰的樣貌。」（2018，213）換言之，不管歷史課綱是根據「大漢民族」或是「同心圓史觀」編寫，都持續把原住民經驗邊緣化了。平野勝也、維若希尼、華哲安認為有必要探索台灣的定居殖民歷史，藉此揭露台灣「跨界樞紐的位置，不同的統治政權在這裡互相競爭，剝奪原住民的土地和生計」（197）。鐵虎兄弟 2003 年的〈K. M. T. 1947〉一曲就是在進行這樣的探索，關注原住民的戰後經歷，打破歷史正統。鐵虎兄弟的教育手法不同於定居者（如漢人），定居者想要把原住民文化融入台灣多元文化的教育當中，主要強調台灣文化和中國文化的差異，並未打算恢復原住民的自治權。[28]

鐵虎兄弟並非由「嘻哈」傳統的社群網絡結識，而是由台灣地下廠牌角頭音樂負責人張議平（張四十三）以「臨時安排」的方式組成。鐵虎兄弟的團員組成就像是多元的聯合政治形式：在蘭嶼長大的達悟族饒舌歌手 Jeff；在加拿大和中美洲長大，成年後才回台的排灣族雷鬼／饒舌歌手／吉他手 Red-i；台北出生長大，自稱「台灣漢人」的鼓打貝斯製作人 DJ 鈦（訪談，2010 年 1 月 26 日）。有卑南族和布農族血統的歌手紀曉君和家家（紀家盈）姊妹也跨刀演出。除此之外，鐵虎兄弟三人組的〈K. M. T. 1947〉還邀請到阿美族歌手林秀金以及卑南族歌手陸浩明合作。鐵虎兄弟大部分的歌曲，包括〈核能牌丁字褲〉、〈我的那根〉以及〈Formosa 2003〉，都反映了充斥台灣原住民社群的社會經濟與政治問題。

〈K. M. T. 1947〉和〈囡仔〉一樣捨棄隱喻，直接譴責政府暴力。若說張睿銓的歌聲是寧靜的張力，那麼 Red-i 和 Jeff 的聲音就是憤怒

地替長期被忽略的原住民抗爭發聲。尖銳的前奏中，短促高頻的警笛聲在中速碎拍和「混濁」（dirty）的切分貝斯旋律間跟蹌進行。[29]Red-i 強而有力地用英文唱出第一段主歌，斥責國民黨對原住民犯下的罪行：

> let's begin with then and now
> KMT enslaved my people, they killed Mr. Gao
> drug lords from China took over my motherland
> no love for my people, wickedness in their game plan
> upon their arrival Taiwan struggling for survival
> no chance, killed all the rivals
> no chance for my culture, fed off my people like vultures

中譯：

> 讓我們從過去和現在開始說起
> 國民黨奴役了我的族群，殺害了高先生
> 中國的藥頭佔領了我的家園
> 對我的族群沒有愛，玩著下流骯髒的遊戲
> 他們來到台灣以後，台灣開始在夾縫中求生存
> 沒有機會，殺光所有敵人
> 不給我的文化機會，像禿鷹一般吞滅我們

Red-i 提到的奴役並非把人當成奴隸，而是設計複雜的法律和體制來慢慢消滅原住民，其中包括但絕不限於性販運（性奴役），讓許多原住民成年與未成年女性成為受害者。此外還有極端的經濟剝削，特別是土地侵佔。Red-i 痛斥蔣介石撤退來台前後國民黨的非法行為；Red-i 提到的「中國的藥頭」點出國民黨參與鴉片貿易，在 1920 年代和 1970 年代間，以此作為軍事行動的經濟來源。

這段主歌中的「代理行動」回應策略，可見於歌詞中的「殺害了高先生」。高一生的鄒族語名為吾雍·雅達烏猶卡那，是知名教育家、作曲家、原住民自治運動分子，於 1954 年與另五名原運分子遭國民黨殺害。他們與其他原住民參與了二二八起義，也在白色恐怖年間組織反抗運動，但是早期的文本中鮮少或是根本沒有記錄他們的參與（Smith 2012，211）。令當代原運分子相當失望的是，在教科書改革期間，高一生的名字和生平仍未被納入歷史教科書中（Wang 2016）。〈K. M. T. 1947〉引用的不只是高一生的名字，還有他的聲音：歌曲中插入了高一生的作品〈打獵歌〉作為副歌，由林秀金以鄒族語和日語演唱。林秀金的輕快歌聲搭配混音的殘響效果，唱道：「來吧！來吧！我們一起去獵鹿吧！來吧！來吧！入山中，上山丘……」〈打獵歌〉的張力不僅點出原住民以打獵為生，也道出台灣在荷蘭人、西班牙人、明朝、清朝和日本統治之下，主要靠鹿隻交易來累積資本。[30] 雖說〈K. M. T. 1947〉的歌名直接宣稱歌曲主軸是戰後時期，林秀金的聲音引入高一生的作品，卻召喚出蔣介石來台之前各種衝突，以及屠殺受害者之亡魂。

〈K. M. T. 1947〉中提及高一生還有另外一個重要性——這首歌是在陳水扁總統執政的第三年發行的。民進黨在陳水扁執政期間許多關鍵時刻發起各種二二八事件相關紀念活動，「作為自治台灣人國家認同的象徵」（Hwang 2014，300）。於此期間，原住民文化生產者在政治論述的限制中，試圖介入國家對台灣認同與台灣主權越來越激烈的討論。如史密斯（Craig A. Smith）所言，他們努力「引入潛藏敘事，藉此轉變、顛覆〔以漢人為中心的歷史〕敘事，凸顯當下對國家一致性的假定以及國族主義浪漫情懷的問題」（2012，210）。鐵虎兄弟同名專輯中另一首歌〈台灣鐵虎〉中，Red-i 針對這點強調了敘事能動性的力量。Red-i 用歡愉而蠻橫的聲音唱著：「We are so strong, we are writing history!」（我們如此強大，我們正在寫歷史）。〈K. M. T. 1947〉等歌曲引人重新審視二二八事件和白色恐怖，不再以為這兩起

事件僅是「本土台灣人」（福佬人和客家人）和戰後中國移民之間的衝突。然而，鐵虎兄弟不是在用聲音表現出原住民受害的慘狀，而是在確認原住民的人觀和歷史知識，在我們替台灣島上所有人民描繪一個正義人道的未來時，也能有一個中心位置，而這也終將包括原住民的後代。

　　台灣的嘻哈史學史見證了音樂人和更廣大的社會網絡，想要整理國民黨國家暴力集體記憶，並描繪古今歷史關係的持續渴望。雖然這些作品不代表台灣的主流「嘻哈」，本章討論的選曲之外也還有許多類似的歌曲，而這些歌曲討論的歷史環境也不限於書中選曲探討的主題。舉例來說，人人有功練音樂工作室的歌手馬訓在 2008 年〈他的故事〉中，感傷的小調旋律取樣不斷重複，搭配他訪問身為國共內戰退伍軍人的年邁父親的錄音片段，以及一段段的饒舌記錄著國民黨軍人逃離中國時的艱苦經歷。〈他的故事〉的歌詞道出長期與海峽對岸親人分離的悲傷以及從軍時身體承受的傷害，希望聽眾也能同情國民黨軍人的苦痛，因為在戒嚴後開展的台灣歷史敘事中，這些人常被視作歷史暴徒。客家饒舌歌手戴士堯與玩樂俱樂部 2010 年發行的同名專輯中，收錄了〈命印在手〉這首歌，將兩次中日戰爭抵抗日本的客家戰士視作英雄。拷秋勤 2010 年的〈北城講古〉，從最早的原住民時期述說至今日台北的開發。〈北城講古〉呼籲聽眾記得台北重要的歷史地點，也要聽眾勿忘過去發生的事。也還有其他饒舌歌手一樣在錄製作品記錄，詮釋當代事件，希望對當下的記載有一天能成為歷史的檔案。

　　本章對歷史的討論讓本書圓滿地回到了開頭：本書由刻畫三段不同卻互相重疊的台灣饒舌歷史開啟，最後以深入探討這三段饒舌歷史作為總結。後者的影響力，尤其是能夠傳達「誠實」和「真誠」特質的能力，與創作者／表演者的陽剛性質緊密相連，這使得饒舌歌手邀請女性合作時通常只是因為需要女聲副歌。這也與饒舌歌手的社會可敬性（social respectability）與自詡道德知識權威的心態糾纏在一起，

而上述面向也因饒舌歌手音樂知識工作者的地位而有所提升。就連非嘻研社或創作組織成員的人，也可以從台灣饒舌、知識生產、男性社團生活間的緊密關聯中獲益。這樣的生活構成了一個公共領域，在此之中饒舌圈成員不僅在共同評估他們的知識和道德信念，也把社會論述轉化為公民行動。

後記

然後，是太陽花

　　2014 年 3 月 18 日，太陽花學運的學生攻佔台灣立法院，當時我人在麻州劍橋，不在台北。其實，我當時正在準備我在麻省理工學院開授的華語流行音樂課程，要帶幾名大學生討論台灣的饒舌和歷史敘事。善用社群媒體的學運人士架設了現場直播，提供無法實際佔領集會廳的人參與的管道。那天，我們暫停了課堂討論，聚攏觀看直播，大家肩頸緊繃，下巴都掉了下來，非常擔心在場的人的安危。教室電腦小小方形螢幕上的畫面非常令人震撼。十幾個年輕人擠在一起，坐在地上，舉著牌子，牽著手，另外還有十幾個人認真地負責後勤。大大的孫中山照片的背景是一幅更大的中華民國國旗，兩側的門被架起來的椅子堵住了。我們人在千里之遙，卻能看到這麼真實的現場景象，相當不可思議。學運發起者持續放送整場佔領行動，他們不相信傳統媒體，要求用自己的方式呈現自己的訴求。日子一天一天過去，我們在課堂上仍持續追蹤現場直播影片，我和學生也發現國父遺像和國旗邊多出了大量的手繪海報以及訴求標語。其中一個標語捕捉了學運的理念和聲音強度。標語寫著：「聽見自由的聲音。」

　　我們在約 1 萬 3 千公里外的地方仔細聆聽著。太陽花學運人聲鼎沸，不只是在立法院集會廳，連立法院南邊的青島東路上也沸沸揚揚，成千上百名示威人士聚集在政府機關前抗議。往南一個街區外的濟南路上，各種不同族群的抗議分子在吵吵鬧鬧的「民主夜市」氛圍中團結一心（Rowen 2015，14）。傳統媒體和社群網站上非常熱鬧，充斥著慶典般的聲音，此外也有衝突的聲音：嘶吼、尖叫、警笛、喇叭，以及高壓水柱噴水聲。為了發表演說和表演，還有臨時搭建的舞台和巨大音響。擴音器和攜帶式音響系統傳來公共資訊廣播以及宣言聲明。

學運人士緊握著向陽的太陽花，大聲疾呼：「實質審查！服貿協議！實質審查！服貿協議！」

聚集的群眾也唱起歌來，有換詞也有原創歌曲。換詞歌曲中比較廣為人知的是〈你敢有聽著咱的歌〉，改自《悲慘世界》歌劇中的〈Do You Hear the People Sing〉的。從這首歌的聲音以及翻譯成台語的歌詞，可以清楚聽出反抗精神，知道這首歌法國大革命背景的人感受尤深。〈你敢有聽著咱的歌〉也串起了太陽花學運和台灣前一年的白衫軍運動，這首歌在當時被第一次唱頌，用來回應年輕義務士官洪仲丘死亡的事件。[1] 太陽花學運的正式主題曲是正面積極的〈島嶼天光〉，由高雄四人搖滾樂團「滅火器」團員楊大正與國立臺北藝術大學的學生一同為學運創作（Hioe 2017），並於立法院議場錄製（Wang 2017，182）。〈島嶼天光〉是高昂的流行龐克吉他聖詩，強調在面對險峻情勢時要堅定勇敢。[2] 其他長久以來支持台灣抗爭活動的歌手，也紛紛加入學運行列，像是陳明章（黑名單工作室前團員）、獨立歌手／作曲人張懸以及盧廣仲。

國際新聞媒體少有太陽花學運相關報導，且報導這次事件的記者通常都採單面向視角，認為學運是為了對抗中華人民共和國的大規模經濟整合。[3] 然而，對於那些比較熟悉台灣歷史、台灣政治跌宕起伏的人來說，在中正區所展開的一系列事件訴說的是更為複雜的故事，不只是赤裸的台灣恐中情結，還包括不斷加深的反新自由主義的感受，以及對持續民主鞏固過程的支持；[4] 這些事件也見證了解嚴後出生的台灣人中出現的反自由貿易情結、左翼政治主體性。這些年來跟我聊過的台灣歌手，很多都與學運領袖有著類似的關鍵特質——菁英教育背景、中產階級家庭、男性身分認同，[5] 所以忽然發生這些事件，我也不算特別意外。太陽花學運正是由草根、年輕人帶領的公民運動，和五年前台南的「玖貳壹・八七勿忘傷痛饒舌慈善義演」展現的公民不服

從如出一轍。學生領導者的哀痛重新表述了當時 RPG 等歌手在歌曲或其他公開發表中談論的內容，抨擊每下愈況，並看似無法跳脫的停滯和危殆狀況。

佔領立法院行動是為期數個月的規劃、結盟的成果，也仰賴在地音樂人的才華，其中一些音樂人的故事本書也已有討論。舉例來說，拷秋勤的魚仔林和 DJ 陳威仲就在佔領立院之前，跟學生領導者有超過一年的聚會討論。2016 年，我在跟魚仔林喝咖啡的時候，他回憶到起初這些聚會人數不超過百人，但是學運領導者魏揚後來要大家邀請更多可靠的人與會，人數便開始有穩定的成長（訪談，2016 年 8 月 19 日）。[6]魚仔林和拷秋勤其他成員、他另外成立的團體勞動服務，以及張睿銓在早期其他抗爭活動也有表演，如反黑箱服貿協議活動、反核運動，以及抗議政府土地濫收等。議場被佔領約十天左右，魚仔林和他的團員表演了〈官逼民反 Part 1〉（如同他們在「玖貳壹・八七勿忘傷痛饒舌慈善義演」的演出）以及〈官逼民反 Part 2〉。他們也在立法院外登場聲援人數多達 50 萬人的抗爭群眾。人群中不少人舉著黑毛巾，上面印著中英文雙語的「Civil Revolt 官逼民反」，身穿黑 T 恤，印著雙語白色的字樣「Fuck the Government 自己的國家自己救」。這些現在已成經典的設計，是 2011 年拷秋勤成立的街頭服飾品牌「激進工作室」的創意。[7]

大支在太陽花學運中的許多層面也扮演要角，他不但在抗爭群眾中表演穿梭，也和群眾握手致謝，感謝他們一同出席抗爭活動。3 月 25 日，立院佔領行動開始後一週，大支在臉書上發了一則訊息，告訴他的支持者，他要暫停新專輯的宣傳活動，全心投入寫歌獻給太陽花學運。大支力挺當時的民主和社會團結精神，要他的眾多追蹤者留言，說說自己認為這首歌應該表達什麼訊息。幾天後，大支又進而要粉絲投稿照片或影片，作為音樂錄影帶的素材——大支說，只要你認為可以代表學運的影像都可以：「我需要感人的……憤怒的……絕望的

……有希望的……」。最後，在這首歌於 4 月 3 日發行的前一天，大支要大眾對這首集體創作的完整歌詞發表意見，這首歌的命名很簡單，就叫〈太陽花〉。

〈太陽花〉讓人想起第五章討論的歷史歌曲語料，使用第三人稱的全方位視角，語言較白話，沒有過分裝飾或使用隱晦的方式表達。在前三段主歌以及與歌手 J. Wu 合作的副歌中，大支描述抗爭者與試圖驅趕他們離場的警察之間的衝突：

（大支）

救護車的聲響伴隨著學生入睡
然後被大陣仗警察驚醒在午夜
糾察隊內疚心痛　說無法保護群眾
然後跪著向英勇　向留下的學生鞠躬
記者問女學生等等驅離怕不怕呢
女學生說很怕但她第一天就準備好了
然後學生們舉起雙手表示不抵抗
接著該在胸腔的熱血撒在地上
警察沒得休息　爸媽打不通孩子手機
老師為了學生被攻擊倒地抽蓄
噴水車從歷史課本裡出現幫你溫習
滿頭鮮血學生喊著不是警察的問題
受傷學生哭著應答說爸爸也是警察
人民被逼到廝殺對立不斷激化
這是時代悲歌　這回合我們沒轍
接著早上了　但台灣天空是黑的

（J. Wu）

我們受盡了命運巨棒的揮打
我的頭在流血但不曾垂下
我們爬過那佈滿鐵絲的拒馬
放上一朵照亮陰暗角落的太陽花

　　大支第一段主歌的敘事完全沒有想要假裝政治中立，明顯可以看出他同情「英勇」的抗爭學生。但是大支也寫道，在這般殘忍的衝突中，抗爭者和警察同樣都在被更強大勢力操控，而他在第二段主歌中也對「商人價值觀崩壞掉」和「狼一般政府」進一步描述。雖然大支沒有中立的立場，但是他的評論採用一種報導式的美學：歌詞填滿了細節的陳述以及長句，幾乎沒有空間可以換氣。大支以精細的切分饒舌韻律搭配沉穩的 4/4 拍節奏，既堅定又有留白之處。J. Wu 吟唱的副歌微弱而蜿蜒，唱出示威者在非暴力抵抗中的疲累。

　　佔領立院行動過了幾個月後，大支向我解釋，他認為〈太陽花〉這首歌的任務補足了滅火器的〈島嶼天光〉：「滅火器在學運時發表了這首歌，但對我來說，我想要寫的歌是可以把所有事件寫成故事。所以我決定我要在學運結束後寫下這段歷史。」（訪談原文，2014 年 10 月 25 日）這兩個截然不同的目標讓兩首歌有了不同的樣貌。〈島嶼天光〉有種啟發的氛圍，呼籲參加抗議的群眾堅持下去，等待新的一天的天光。另一方面，〈太陽花〉並不把日出當作必然的結果。大支在主歌最後唱道：「但台灣的天空是黑的」，暗示就算抗爭成功，仍有繼續努力的空間。

　　抗爭者當然可以歌頌自己參與了學運，但是要維持台灣民主政治的完整，會需要持續不斷、努力不懈的公民參與。若說〈島嶼天光〉追求的是當下的勝利，〈太陽花〉就是在巨大壓力之下，勞心勞力繼

續前行，追求困難重重的改變。〈太陽花〉的副歌直接落入了悲傷的情緒，然而大支希望聽眾可以聽出一絲希望：抗爭者不應坐等太陽升起，只要願意打這場正義之仗，抗爭者也可以照亮自己。

本書主要討論的資深饒舌歌手多在台灣剛解嚴後成年，此時台灣進入了漫長的民主鞏固期。這些人在面對時代困境時，有些大膽採取語言復興和歷史修正主義（historical revisionism）的方式來回應，也有些人較低調地透過饒舌表達他們的人性，訴說自己對世界的主觀經驗。不論他們偏好何種參與方式，他們也和台灣許多音樂人一樣，深知自己的創作與政治密不可分。不論他們的態度是充滿熱忱或是猶豫不決，都見證了說故事時根本上的角色相對性以及鄂蘭（1958）的論點：敘事是公私領域之間的橋樑。

如我所述，饒舌的功能特性在地方或全球的饒舌實踐上，吸引了以男性為主的饒舌圈大眾，讓他們開始不只是想像，而是可以創造後威權社會的新社會性形式。饒舌在台灣邁入後戒嚴時期就立即出現，並且從一開始就與複雜的社群（重新）建構過程層層交疊。這些過程透過饒舌歌手的音樂知識工作展演被建構起來，也牢牢鞏固了敘事能動性。到了更近期，這些過程也在對危殆狀態的討論中，把饒舌歌手放在前線的位置。有人將太陽花學運形容為「對新自由主義充滿不確定的未來所做出的有效回應」（Wang 2017，179），做此評論的人其實也可以用這段話來描述饒舌圈。「未來」在這裡是一個有效的詞彙，最能清楚區分台灣人與其他新自由主義社會中的居民所表達的焦慮有什麼不同：台灣對存在不確定性的特別經驗，究竟會造就什麼樣的未來呢？如果饒舌無法去除這種不確定感，是否至少可以減輕不確定感所帶來的影響呢？

2020 年 9 月，我在寫這篇後記的時候，和老莫透過 FaceTime 談話。

那時上述第二個問題一直在我心中揮之不去。台北夜已深，老莫的兩個女兒都睡了，老莫的太太嘉嘉在背景忙著自己的事。台灣和中國之間的關係越來越緊張，新冠肺炎疫情又導致經濟蕭條，此時老莫和嘉嘉創立了一間創意公司叫做「哪裡聚」。[8] 有了這間公司，他們就可以用法人身分向政府申請補助來升級錄音設備，因為文化部會針對可以提升台灣國際能見度（或，在此的「能聽度」）的案子提供補助款。人人有功練、顏社等地下廠牌過去幾年都曾經申請補助，來舉辦特別企劃、進行海外演出、添購設備。我們談到當下熱度最高的議題，也就是藝人和政府之間的關係，以及這種關係對政治表述和藝術格調的影響。然而，老莫認同並樂見這樣的機會：他運用在學術界累積的補助文案撰寫經驗，蒐集各種資源來替自己的表演工作鋪路，在這個充滿挑戰的年代，實屬難能可貴（訪談，2020 年 9 月 25 日）。

雖然老莫對未來表示樂觀，但他也提到自己持續不斷的個人掙扎，隨著年紀有所轉變，卻沒有消退。受到這些掙扎的啟發，老莫寫下了他的最新單曲，取了一個能夠表現勇氣的歌名叫做〈不害怕〉。這首歌是陷阱音樂（trap）風格，有著夢幻的合成器旋律，連珠炮般的銅鈸聲，歌詞清楚闡述害怕自己不夠好的心情，也描述老莫當饒舌歌手的夢想與養家義務之間的衝突。老莫向我解釋，他用〈不害怕〉來表達害怕失去生命給予的機會，害怕無法發揮饒舌歌手的完整實力，害怕無法做一個好丈夫、好爸爸的心情。雖然老莫寫的是自己的故事，各種線上平台的聽眾也紛紛留言表示同感──那些自我懷疑的時刻，以及尋找內心的力量。此外，許多聽眾也證實了這首歌帶來的一個普遍影響：聽著老莫個人恐懼的故事，聽眾會感覺自己的恐懼似乎稍消退了一些。YouTube 上有一則留言說道：「老師都這麼勇敢了，我們有什麼好怕的？」

謝辭

　　我在本書中探討音樂人社群如何突破語言限制來述說自己的故事。而我在撰寫這篇謝辭的時候，發現自己也面臨到一樣的挑戰，我得找到語言來述說自己這 12 年來撰寫這本書的經歷。說老實話，語言無法形容我的感受，這些年實在太精彩，我心裡也有太多話。甜美的事情太多——我女兒的出生、達成的里程碑、親朋好友給予的溫暖。但是我也遭遇許多困難與苦痛——孕期不順、多年遠距通勤照護、疫情，以及在一年的時間內痛失雙親。種種經歷加在一起，淹沒了我。生命似乎遠超語言，至少我的語彙遠不足以描繪生命。我只能對謝辭中提及的人名致上最深的敬意與感謝，沒有他們的愛與支持，這本書不會問世。

　　我的學術成就和人格特質無庸置疑來自許多傑出的老師。首先，最重要的我要深深感謝凱・考夫曼・雪梅（Kay Kaufman Shelemay）在我就讀哈佛大學剛開始進行本研究時，給予我最細心、溫暖的指導。英格麗・孟森（Ingrid Monson）和李察・沃夫（Richard Wolf）在課堂上以及論文口試委員的角色，都對我有很大的影響。特別感謝維吉尼亞・丹尼爾森（Virginia Danielson）、托米・漢（Tomie Hahn）、克里斯多夫・海斯帝（Christopher Hasty）、麥克・D・傑克森（Michael D. Jackson）、栗山茂久、瑪薩琳娜・摩根（Marcyliena Morgan）、卡羅・歐加（Carol Oja）、邁克爾・普鳴（Michael Puett）、亞歷山大・瑞丁（Alexander Rehding）、芭芭拉・瑞斯科（Barbara Retzko）、杰森・史坦耶克（Jason Stanyek）、田曉菲、包美歌（Margaret Wan）對我的影響。感謝周成蔭和柯嘉敏不僅與我分享他們的知識，還有他們對故事的熱愛。欣户瑪蒂・雷夫路里（Sindhumathi Revuluri）帶著溫暖和智慧，在我個人和專業轉型的關鍵時刻，協助我做規劃，直接造

就了今日的我。我很幸運有一群相處融洽的研究所同學，在嬉鬧之中，讓我找到了做這份研究的樂趣：蘇菲亞‧貝賽拉-里恰（Sofía Becerra-Licha）、安德莉亞‧波曼（Andrea Bohlman）、路易斯‧艾普斯汀（Louis Epstein）、喬安娜‧弗萊莫爾（Johanna Frymoyer）、葛蘭達‧古德曼（Glenda Goodman）、邁克‧海勒（Michael Heller）、法蘭克‧李曼（Frank Lehman）、林文誠、丹尼‧麥考能（Danny Mekonnen）、羅蘭‧莫斯李（Rowland Moseley）、馬修‧馬格曼（Matthew Mugmon）、托布永‧奧特森（Torbjorn Ottersen）、莎夏‧席姆（Sasha Siem）。

台灣饒舌圈有群核心資深饒舌歌手，我就是在他們的啟發之下寫下了《叛逆之韻》這本書，他們也是我最重要的導師、最珍貴的談話者。這些人大方邀請我參與他們的世界，能跟他們相處這麼長的時間，我至今仍覺得不可思議、心懷感謝。感謝張睿銓、大支、魚仔林、RPG、老莫、小個、林老師無限的友情相挺，他們也花了無數個小時與我進行寶貴的對話。希望藉由這本書，他們可以瞭解自己的偉大成就，也可以善加利用這本書繼續進行教學工作。在此特別表揚嘉嘉，有她努力持家，我和老莫才能花這麼多時間閒聊。感謝王韋翔、洪欽碁、周紘如與我分享他們對饒舌的狂熱以及多年來在饒舌圈的個人經歷。感謝蘇惠真早期替我安排與大支還有其他人人有功練饒舌歌手的會面，展現出台南人熱情好客的特質。舒愷凌是個了不起的旅伴，陪我參加新加坡的馬賽克音樂節，頂著簡直是「滾燙的雨水」跟我共襄盛舉，讓我很是難忘。感謝馮麗安（Anna Fodde-Reguer）和范莉潔（Brigid Vance）陪我參加表演，一起跳舞。可以在國立台灣大學和林秋芳學語言是我的榮幸，我到現在還不時會拿出當時的課堂筆記研究台語詩。感謝中研院的司黛蕊和呂心純，以及政治大學的蔡欣欣，不只是她們的善待，還邀請我參加各種令人印象深刻的演唱會和課程。感謝馬世芳和張鐵志協助我以更深、更廣的角度來思考饒舌在台灣音樂史和政治史中的地位。很開心在做本書最後修訂時，有機會能認識業餘學舞的譯者高霈芬，非常感謝她對我的歌詞翻譯不吝賜教。

　　本書由許多組織機構贊助完成，包括美國教育部的傅爾布萊特獎學金（Fulbright-Hays Fellowship）、亞洲文化協會補助款、蓋爾斯·懷廷女士基金會獎學金（Mrs. Giles Whiting Foundation Fellowship）、哈佛大學費正清中心補助款（Harvard Fairbank Center Grant）。因為有麻省理工學院的梅隆博士後人文研究獎學金（Mellon Postdoctoral Fellowship in the Humanities），我才能開始把博士論文再理論化、發展成一本完全不同的專書。奧勒岡州立大學（Oregan State University）的邱氏台美學者交換計畫獎學金（Chiu Scholarly Exchange Program for Taiwan Studies Fellowship）贊助我赴台進行田野調查。我能完成這份稿件多虧埃默里大學研究委員會獎（Emory University Research Committee Award）給予的重要協助，也要感謝埃默里文理學院（Emory College of Arts and Sciences）慷慨的出版津貼。國立台灣大學音樂研究所同仁給予我許多寶貴的建議。我剛開始進行田野調查時，台大音樂所的同仁也給予最熱情的款待。多年後，陳人彥、陳峙維、沈冬、蔡振家、王櫻芬、王育雯、山內文登、楊建章的研究對我還是有很大的啟迪。我很榮幸可以加入麻省理工學院音樂與劇場藝術（Music and Theater Arts）多元的知識社群，與伊安·康德理（Ian Condry）、蕾貝卡·德克森（Rebecca Dirksen）、柯特·分特（Kurt Fendt）、彼得·麥克莫瑞（Peter McMurray）、艾蜜莉·瑞奇蒙-波拉克（Emily Richmond-Pollock）、賴拉·佩勒葛林尼利（Lara Pellegrinelli）、查爾斯·夏德（Charles Shadle）、湯至亞、鄧津華、拉明·杜瑞（Lamine Touré）有精彩的對話。博士後研究中期，我們舉家搬到紐約，照顧我正在接受癌症治療的父親，我舅舅史考特·漢杜夫（Scott Handorff）、舅媽珠莉·漢杜夫（Julie Handorff）在我需要去麻省理工學院教課的日子，讓我住在他們荷布魯克（Holbrook）的家中，佩蒂和拉明、艾蜜莉和安迪·波拉克（Andy Pollock）兩組人都在我累到沒辦法回荷布魯克的日子，讓我借宿家中空房──有他們的善良與幫助，我才能在這麼艱難的環境中繼續完成這本書。

能在埃默里大學這麼多好同事中找到家的感覺，我非常感恩。凱文・卡內斯（Kevin Karnes）是非常優秀的教職員前輩，很感謝他密切關注我的想法。杜威・安德魯斯（Dwight Andrews）、琳恩・碧川（Lynn Bertrand）、梅莉莎・考克斯（Melissa Cox）、史蒂芬・克理斯特（Stephen Crist）、克莉斯汀・溫德蘭（Kristin Wendland）提供我智慧建言，我才得以在一片混亂的疫情中，找到完成這本書的策略。傅家倩和珍妮・王・梅第娜（Jenny Wang Medina）是我歡樂與力量的來源。感謝趙美玲（Maria Sibau）在我 2015 年來到埃默里大學時，溫暖地向我介紹東亞研究所。非常感謝迪昂・利物浦（Dion Liverpool）替埃默里大學帶來嘻哈音樂與故事。最後，很感謝同輩教職員同事蘿拉・艾莫瑞（Laura Emmery）、亞當・莫薩（Adam Mirza）、海蒂・賽努蓋圖（Heidi Senungetuk）、凱薩琳・楊（Katherine Young），給予我最重要的支持與鼓勵。

《叛逆之韻》的研究、撰寫、出版，仰賴太多機構的成員。特別感謝瑪麗安・K．海布隆音樂與媒體圖書館（Marian K. Heilbrun Music and Media Library）的彼得・雪茲（Peter Shirts）、伍德杜魯夫圖書館（Woodruff Library）的王國華、洛布音樂圖書館（Loeb Music Library）的莉莎・維克（Liza Vick）和凱瑞・麥斯特勒（Kerry Masteller）。埃默里大學音樂系、哈佛大學音樂系、麻省理工學院音樂與劇場藝術系的優秀職員，行政作業能力一流，在處理每天待辦事項時也能保持幽默。衷心感謝辛西亞・維巴（Cynthia Verba）在我最剛開始撰寫補助計畫書時充滿嚴厲又關愛的指教。感謝台北亞洲文化協會辦公室的張元茜和尤麗蓉，替我在學術圈和藝術圈建立新人脈。因為生活與工作不可分割，也因為這本書有很大部份是在我父母的床邊完成的，我要誠心感謝醫院餐廳的工作人員、護理師、照護工作者、社工、醫生，這些人在三年之中付出許多心力，日復一日照顧著我的父母。同樣地，也要向我的朋友致上深深的謝意，在我往返紐約和劍橋，接著又往返紐約和亞特蘭大的日子中，疼愛、照顧我的女兒，尤

其是偉大的安妮‧席維亞 - 奧斯丁（Annie Silva-Austin）以及羅倫‧李奇（Lauren Rich）。

我很榮幸能向埃默里大學天資聰穎、跨領域的聽眾發表我的研究，此外還有杜克大學音樂學系、國立東華大學族群關係與文化學系、國立台灣大學音樂研究所、中央研究院民族學研究所、聖三一學院（Trinity College）國際嘻哈祭（International Hip- Hop Festival）、加州大學的漢學中心和國際研究所、麻省理工學院的女性與性別研究學者論壇（Women and Gender Studies Intellectual Forum）以及比較媒體研究討論會（Comparative Media Studies Colloquium）、倫敦大學亞非學院的台灣研究暑期班。我在北卡羅萊納大學教堂山分校（University of North Carolina at Chapel Hill）「歌曲的社群：在現代社會表演吟唱詩作」（Communities of Song: Performing Sung Poetry in the Modern World）以及東北大學（Northeastern University）「音樂論述」（Discourse in Music）研討會上，以及民族音樂學會（Society for Ethnomusicology）、亞洲研究學會（Association for Asian Studies）、中國演唱文藝研究會（Conference on Chinese Oral and Performing Literatures）、中國音樂研究歐洲基金會（European Foundation for Chinese Music Research）、北美台灣研究學會（North American Taiwan Studies Association）、國際流行音樂研究學會（International Association for the Study of Popular Music）的各種年會場次中分享過研究成果，並從同業身上得到了許多重要的意見。

在上述的正式場合之外，也很感謝同事、朋友利用寶貴的時間與我分享他們豐富的專業。以下諸位對文本重要段落提出建議，也透過有效討論幫助我形塑策略：阿部万里江（Marié Abe）、凱薩琳‧艾佩特（Catherine Appert）、夏李尼‧艾雅加利（Shalini Ayyagari）、柯琳娜‧坎貝爾（Corinna Campbell）、鄭為元、周成蔭、葛達理（Laurence Coderre）、布莉姬‧柯漢（Brigid Cohen）、伊安‧康德里

（Ian Condry）、伊莉莎白·克萊夫（Elizabeth Craft）、羅達菲（Dafydd Fell）、安娜·弗迪-瑞奎、傅家倩、顧愛玲（Eleanor Goodman）、迪昂提·哈里斯（Deonte Harris）、施永德（DJ Hatfield）、黃靖婷、許芳瑜（Umi Hsu）、安道（Andrew Jones）、雪瑞·卡斯柯維茲（Sheryl Kaskowitz）、亞當·基爾曼（Adam Kielman）、克利斯朵·柯林根伯（Krystal Klingenberg）、愛倫·考斯科夫（Ellen Koskoff）、柯夏民、權惠蓮（Donna Kwon）、克拉拉·雷森（Clara Latham）、劉長江、迪昂·利物浦、凱薩琳·李仁英（音譯：Katherine In-Young Lee）、露易絲·緬傑（Louise Meintjes）、愛弗·麥斯特（Ever Meister）、亞當·莫薩（Adam Mirza）、歐陽小莉（Lei Ouyang）、麥特·佩李拉（Matt Pereira）、伊安·波爾（Ian Power）、露瑪·普查（Rumya Putcha）、李海倫（Helen Rees）、切瑞·李維斯·達李柯（Chérie Rivers Ndaliko）、陸大偉（David Rolston）、坎德拉·薩洛伊斯（Kendra Salois）、趙美玲、馬修·薩斯曼（Matthew Sussman）、湯佩蒂、范莉潔、包美歌、王德威、王勻、黃泉鋒、王櫻芬、張必瑜。大大感謝邦尼·戈登（Bonnie Gordon）給我鼓勵，又替有視覺障礙的我在教職員生活中找到指引。蓋南西（Nancy Guy）在本計畫發展的所有階段中，擔任我的諮詢者，也持續給予我支持鼓勵。安德莉亞·波曼（Andrea Bohlman）似乎總在我本人都還搞不清楚狀況前就已經知道我想表達的意思，也善意釋出她廣大無邊的知識。葛蘭達·古德曼（Glenda Goodman）鼓勵我設定遠大的目標，提出關於今昔之間關係的宏觀問題。皮勒斯康德-韋因斯坦（Chanda Prescod-Weinstein）風趣幽默、有智慧、有洞見——在各個方面轉變了我的想法。

與芝加哥大學出版社（University of Chicago Press）的伊麗莎白·布蘭奇·戴森（Elizabeth Branch Dyson）共事是我的榮幸。2013 年我跟她初次見面時，我一手抱著嬰兒，另一手抱著我的新論文，不管是嬰兒還是論文，我都不知道該怎麼進行下一步。當然育兒問題最終還是要我自己解決，但是伊麗莎白針對我的論文提出的深度問題，對

於釐清方向有很大的幫助。由衷感謝伊麗莎白的諄諄教誨，要我相信直覺，讓我得以繼續往前。誠摯感謝系列編輯菲利普·鮑曼（Philip Bohlman）和提默斯·羅曼（Timothy Rommen）力推本書，理解這本書想要達成的目標。茉莉·麥可非（Mollie McFee）、狄倫·蒙大拿瑞（Dylan Montanari）、艾林·德威特（Erin DeWitt），在本書的製作過程中給予真誠的關切。感謝兩位匿名同儕審查委員幫我點出合理與不合理之處——他們的大小建議幫助我產出更完整明瞭的《叛逆之韻》。

本書第一章有一部分改編自《中國演唱文藝期刊》（CHINOPERL）33（1）（2014）。第三章較早期的某一版出現在《民族音樂學期刊》（Ethnomusicology）60（3）（2016）中。感謝夏威夷大學出版社以及民族音樂學會允許我把這些文字放在本書中。

我生命中最大的祝福，就是一群親人般的朋友，以及摯友中的家人。這麼多年來，有他們在台灣和美國對我的照顧，才能有這本書。約翰（Jon）、艾莉（Ally）、珍（Jenn）、布萊恩（Brian）、蘇為逸（Eric）、方穎（Irene），非常感謝你們陪我走過人生點滴。謝謝蘇建興和金幼安讓我在台灣有家的感覺。謝謝安德莉亞（Adrea）和葛蘭達（Glenda）堅定的友情以及無私的溫情。感謝我最了不起的丈夫蘇為橋（Andres），謝謝你做我們的明燈。謝謝我聰明伶俐的女兒蘇琴安（June），她只要看到我的時候我總是埋頭忙碌撰寫本書，謝謝妳的包容——我等不及要跟妳共譜下一個篇章了。

註釋

前言

1. 更多關於九二一大地震的討論，見 Ding（2007）。

2. 《外交事務》（*Foreign Affairs*）1999 年一篇英文文章中，台灣第一位民選總統李登輝使用了這個詞彙。近期，英文媒體開始出現廢除使用該詞彙的聲浪，例如 Fish（2016）。

3. 在聲調語言音樂表演的研究上，漢語語系語言提供了豐富的內容。語言學家趙元任（Chao 1956）、民族音樂學家榮鴻曾（Yung 1975，1983，1989，1991）和拉森（Francesca Sborgi Lawson）（2011）曾針對此主題發表大量的英文研究。

4. 台灣原住民說的南島語言非聲調語言，然而這場活動未有饒舌歌手以原住民語言表演。

5. 研究今昔世界音樂傳統各種不同面向的學者，一直對音樂和語言之間的相似性頗感興趣，從民族音樂學家李斯特（George List）早期的研究《言說與歌曲之間的邊界》（*The Boundaries of Speech and Song*）（1963），乃至艾加伍（Kofi Agawu）較近期的研究成果《音樂作為一種語言》（*Music as a Language*）（2009）。其他探索這個主題的早期研究還包括 Frisbie（1980）、Seeger（1986）、Feld（1990）。

6. 蓋南西（Nancy Guy）曾討論台灣的音樂表演如何「以有意義的方式把過去和未來與現在〔重新連結起來〕」（2008，77）。蓋南西探討台語流行歌曲《雨夜花》如何在眾多脈絡下累積意義，成為台灣歷史的隱喻，以及「這個關鍵符號如何發揮潛能，把迥異的經驗和現象連結在一起，視為彼此互相關聯」（70）。

7. 〈去你的警察〉對許多地方的政治饒舌歌手影響很大。相關例證可見 Urla（2001）和 Osumare（2007）。

8. 這個取樣的不知名人聲以五聲音階旋律唱著「naluwan haiyang」。關於「naluwan haiyang」歌曲以及它們如何在台灣原住民社群內外傳播的討論，見 Chen（2012）。

導論

1. 我在此的用語呼應了哈納菲（Sari Hanafi）將後威權阿拉伯世界描繪為「一個關於重新建構並定位地方知識、倫理和權力結構的政治方案」（2018，81）。

2. 相較台灣，中國比較常用「說唱」一詞來描述饒舌。

3. 更多關於饒舌在不同非洲和非裔音樂性說故事傳統前身的討論，見凱斯（Cheryl Keyes）（2002，17–25）。嘻哈也創造出了新的敘事形式，例如，除了「嘻哈劇場」和「嘻哈電影」，還有「嘻哈小說」。鄧巴（Eve Dunbar）認為這個類型能夠作為「黑人女性作家和讀者的一種具有生產力的文類」（2013，93）。學者如布萊德里（Regina Bradley）（2017a）也將饒舌加入其文學作品，把饒舌直接且真誠的情緒導入關於「嘻哈南方」的短篇故事中。

4. 幾乎從饒舌誕生之始，人們為了從白人至上資本主義的父權體制中獲得最大盈利，有時就會扭曲這些故事。這種扭曲也影響到其他嘻哈敘事媒體的創造，例如，布萊德里在討論嘻哈電影時提到，在 80 和 90 年代的美國，嘻哈對流行文化影響越來越大，並指出嘻哈的「都市勞工階級黑色及棕色社群起源須被放大，同時也要留下空間，提供能吸引主流白人觀眾以及獲利的敘事」（2017b，141）。

5. 例如，里克爾（Paul Ricoeur）（1990）認為「敘事」是人類認識時間性存在的重要方式。鄂蘭關於說故事的想法雖然在她的書寫中有不同的樣貌，但某種程度上可以用哲學家赫佐格（Annabel Herzog）的話來解釋：「再現個人生命破碎本質的唯一方法，由此在過去和未來之間奮戰、崩解，之後又具體成形重新出現。」（2000，9）鄂蘭在《人的條件》（1958）一書中對說故事的看法有最詳盡的勾勒。

6. 在 17 世紀上半葉，至少有 14 個獨特的原住民群體居住在西部和北部海岸地帶，另有九個群體居住在中央山區和東南沿岸（Knapp 2007，11）。台灣政府目前承認 16 個族群（阿美族、泰雅族、布農族、拉阿魯哇族、卡那卡那富族、噶瑪蘭族、排灣族、普悠瑪族、魯凱族、賽夏族、撒奇萊雅族、賽德克族、達悟族、邵族、太魯閣族、鄒族）；還有一些正在請願正名的群體。

7. 來自中國的墾殖者最早來到台灣的時間不晚於 13 世紀。不過，可能有很多人在更早之前就來了。關於早期移民、殖民主義和墾殖殖民主義的討論，見 Andrade（2007）。

8. 在福佬族群中，還有來自漳州和泉州之分。

9. 各方在二二八事件平民死亡人數的估計差異甚大。林麗君（Sylvia Li-chun Lin）對再現二二八事件文學電影的研究中，表達了一種共識：因為政府箝制該事件的相關資訊，確切數字永遠不可能被釐清（2007，3）。

10. 撤退到台灣的軍隊和平民確切人數在學界是具爭議的主題。更多討論見林桶法
 （2009，323-36）。

11. 「本省人」一詞大致上指的是在國民黨於 1945 年接管台灣前就在此居住的人口。有
 些人認為台灣原住民族也可以被視為本省人，其他人則將這個稱謂保留給福佬和客
 家墾殖者的後裔。雖然有些人會拒絕和排斥這個稱呼，因為這代表台灣是一個省分，
 但長久以來還是一個常見的台灣用語。

12. 更多關於一些居住在台灣西部平原的原住民群體如何逐漸取得福佬身分認同的討
 論，見 Brown（2004）。

13. 更多關於中華文化復興運動的討論，見林果顯（2005）和 Chun（2017，15-38）。
 更多關於這段時間針對音樂的文化政策的討論，見 Guy（2005，66-74）。

14. 國民黨利用不同的策略強行推動單一語言政策，最有名的就是在學校說「方言」的
 學生要罰錢。更多關於在教育場合獨尊國語的政策的討論，見第五章。

15. 更多關於 1976 年管理播放節目和廣告內容的《廣播電視法》的討論，見張錦華
 （1997，1-23）和 Fell（2018，25）。

16. 根據國務院的說法，美國現在與台灣「有著健全的非官方關係」，「符合美國促進
 亞洲和平和穩定的希望」（Bureau of East Asian and Pacific Affairs 2018）。（至
 於美國外交政策是否真的與這些盼望一致，仍是一個持續爭論的主題。）

17. 中華民國在國際外交上的挫敗於 1970 年代紛紛出現，包括 1971 年被逐出聯合國。

18. 台灣島上 2 千 3 百萬人口通常在報章雜誌上被描述為 70% 是福佬人、15% 客家、
 13% 大陸人，以及 2% 原住民族，雖然內政部除了原住民族之外，沒有發布過以族
 群劃分的人口統計數據。

19. 在關注歷史敘事的層次上，我的計畫呼應了布萊德里的研究。她在提出「嘻哈南方」
 的理論時，思考了南方黑人如何「使用嘻哈文化來緩解民權運動時代黑人和更早之
 運動先行者的歷史敘事和所產生之期待」（2021，6）。

20. 莊雅仲同樣也在研究台灣民主的民族誌中提到這個時期令人焦慮的特質：「進入後
 戒嚴民主化過程的轉折引起了一種試圖接受過去所發生和未來將發生之事的普遍迫
 切感」（2013，2）。

21. 還有其他的活動被提出可以作為嘻哈的元素，包括但不限於口技、時尚穿著和語言。

22. 「知識」作為一種嘻哈元素的想法與藝術思想家邦巴塔（Afrika Bambaataa）緊密相關。身為嘻哈的先驅和世界祖魯國的創始者之一，邦巴塔在 2016 年隨著多起針對他性侵未成年男孩的指控而從組織的領導位置退下（Golding 2016）。然而，須要強調的是，所謂「第五元素」是來自受邦巴塔影響的圈子之外更大的文化潮流。如同哥薩（Travis Gosa）所述，「知識」或是「自我的知識」來自一種「目的在賦權予受壓迫群體成員的非洲離散式靈性和政治意識的混合」（2015，57）。這種意識先於邦巴塔的倡議，其能量也超越他的名聲帶來的限制。

23. 尼古斯（Keith Negus）提到，雖然學者認可敘事從小說到儀式場面等各種媒介中的重要性，「流行歌曲作為人們在日常生活中最普遍遇到的敘事形式，在廣闊的敘事研究文獻中卻幾乎完全被忽略。」（2012，368）深植於文學研究的敘事學或多或少忽視了音樂性聲響、特別是流行音樂聲響之複雜性能對其理論形塑帶來的助益。同樣地，「雖然在對西方藝術音樂和電影音樂的詮釋中時常帶有敘事學的方法，而對歌詞的文學研究取徑有時候會強調說故事的詩意，敘事理論鮮少是研究流行歌曲時的主要框架。」（368）例如，音樂學家阿貝特（Carolyn Abbate）（1991）、編曲家波伊康（Martin Boykan）（2004）和音樂理論家艾曼（Byron Almén）（2008）的研究關注的是「藝術」而非「流行」音樂。

24. 音樂理論家尼爾（Jocelyn Neal）（2007）也寫過關於鄉村歌曲作詞和聽眾詮釋之中敘事的重要性。

25. 我在此轉述李蒙 - 基南（Shlomith Rimmon-Kenan）對「敘事」一詞的字源及其作為一般而言的「知識模式」和「認知基模」的討論（2006，14）。李蒙 - 基南的說法則是引自克萊斯沃斯（Martin Kreiswirth）（2000，304）。

26. 聯合國大會第 2758 號決議在 1971 年 10 月 25 日通過認可中華人民共和國對中國的代表權。

27. 雖然我會說華語，但我的台語、客家話或任何台灣原住民語言都不流利。我在本書中對非華語之漢語和南島語歌詞的翻譯仰賴出版的歌詞，以及與作詞人的合作，並且會特別註記。

第一章

1. 在地嘻哈實踐起源仍常見爭議，這種爭議也強烈形塑了在美國之外脈絡中的嘻哈參與方式。對塞內加爾饒舌的研究（見 Tang 2012，Appert 2018）或許是最仔細檢視此類爭論的學術討論。在嘻哈之外音樂世界中的歷史敘事當然也有這樣的變異。例如，見渥特曼（Christopher Waterman）關於奈及利亞「祖祖」（jùjú）音樂發展「另類層次的解釋」的敘述（1991，49–50）。

2. 我在此使用的「開展」（unfold）一詞是受到鮑梅立（Melissa Brown）的啟發。她在關於台灣認同變遷的研究中提出「開展台灣的敘事」（2004，19）。這個詞彙其實是引自郝瑞（Steven Harrell）（1996，4），而郝瑞又是引用巴巴（Homi Bhabha）（1990，1）。

3. 我追隨米契爾（Tony Mitchell）和潘尼庫克（Alastair Pennycook）的論點，認為「全球嘻哈的在地性要求我們重新思考時間和空間」以及「全球嘻哈」可以有「多重、共存的全球起源」（2009，40）。

4. 巴赫汀在討論的是杜斯妥也夫斯基的小說，裡面有著「多重的獨立和未整合的聲音與意識，是一個包括各種完整聲音的真切複調」（1984，6）。

5. 艾佩特（Catherine Appert）（2018）在她關於塞內加爾嘻哈的研究中，仔細檢視了這種「起源神話」的想法。如她觀察到的（201n3），類似我在此描述的敘事也是 Rose（1994）、Perkins（1996）、Keyes（2002）、Forman（2002）和 Perry（2004）等研究的基礎。台灣的饒舌歌手也接受並重新傳遞這種敘事給年輕一輩的參與者。

6. 這個社群主要由非裔美國人、波多黎各人、多明尼加人、牙買加人，以及來自其他西印度群島的移民構成。

7. 關於嘻哈在各地被廣泛接受並在全球流動，是如何奠基在更長遠的非裔美國文化流通傳統的討論，見 Bennett and Morgan（2011）。

8. 其他關於《狂野風格》在全球流通的討論，見 Condry（2006）。

9. 更多關於戒嚴下大眾媒體的討論，見 Huang（2009，3–5）。

10. 誠然，讓不同聽眾產生混淆以及接收到不一致的意義有時候是歌手的用意。如同蓋茲（Henry Louis Gates Jr.）提到的，嘻哈的歌詞內容經常「複雜化字面上的意義，甚至拒絕這樣的詮釋」並且「要求要能懂非裔美國人言說的晦澀符碼」（2010，xxv）。派瑞（Imani Perry）也觀察到「嘻哈寫詞藝術刻意的不可辨識性」以及困難度如何是「嘻哈的一種策略，不論是在快速唱出、非嘻哈圈內人難以理解的文字上，還有在對與嘻哈和地理上的『鄰里』（hood）要有真實之個人連結的要求上」（2004，50–51）。

11. 派瑞同樣也提到嘻哈這種「對前輩和音樂背後的歷史的關注」，並觀察到 60、70、80 年代的流行音樂經常提供嘻哈取樣和歌詞金句（hook）的素材（2004，54–57)。

12. 「Bopomofo」就是ㄅㄆㄇㄈ，一種在台灣廣泛使用的中文字音標系統，特別是在學齡兒童階段使用。

13. 關於豬頭皮作品中的標誌性指涉、語音策略、語用策略和語碼轉換，見陳培真（1998）。

14. 在政府合法化第四台和衛星電視的不久後，在地音樂頻道開始湧現。由星空衛視和福斯國際電視網所擁有的「V頻道」於 1994 年在台灣開啟了音樂節目的轉播。「MTV中文台」隨後在 1995 年開播。

15. 「春天吶喊音樂祭」是由居住在台灣的美國人牟齊民（Jimi Moe）和韋德（Wade Davis）在 1995 年創辦的。據牟齊民表示，MC HotDog 和大支在 2000 年第一次上台時就引爆了一陣狂熱（牟齊民個人通訊，2010 年 10 月 12 日）。

16. 張震嶽又名阿嶽，有阿美族身分，有時也會用原住民名字 Ayal Komod。

17. 關於〈韓流來襲〉的進一步討論，見第三章。

18. 〈台灣 Song〉的歌名和副歌彰顯了許多台灣饒舌都有的聰穎跨語言文字遊戲特性：英文的「song」和中文的「頌」和台語的「爽」同音，因此這首歌可以被解讀為「台灣之歌」、「台灣頌」和「台灣爽」。

19. 這個組織的英文名稱「Kung Fu Entertainment」並非中文名稱的直譯。中文名稱的梗來自於周星馳 1994 年的電影《破壞之王》。片中一個騙徒為了要騙周星馳飾

演的角色的錢而假裝要教他武功。這個騙徒拿著一個捐錢箱，上面就寫著「人人有功練」。

20. 鄉土文學在台灣首度於 1920 年代出現，並在 1970 年代伴隨著本土化論述的興起而復甦。如同張誦聖（Sung-sheng Yvonne Chang）所述，更廣大而言，鄉土文學是一個反霸權運動，企圖要「摧毀由來自中國大陸人士所掌控的國民政府的政治神話、譴責中產階級資本主義的社會價值、並對抗〔於 1950 年代末到 1960 年代〕以現代文學運動樣貌出現的西方文化帝國主義」（Chang 1993，2）。葉蓁（June Yip）（2004）也論及了鄉土文學中的反西方內涵。鄉土文學對台語文的使用、寫實性敘事的偏好，以及鄉村生活的推崇，在在反對著現代主義作家對歐美形式和技術的引用、抽象象徵主義的安排，以及個人心理的興趣。關於鄉土文學的概論，包括其象徵的用字遣詞，見 Lai（2008）。

21. 更多關於鐵竹堂的討論，見第四章註腳 11。

第二章

1. 本章呈現的複調歷史目標是要達到安道（Andrew F. Jones）所謂的「迴路聆聽」，由此可以關注「〔所有在地音樂〕鑲嵌其中的特定媒體和移民迴路」，並擾動或拆解關於單向影響的假設、分辨出某個音樂（或音樂家）透過展演來驅動的多重迴路」（2016，73）。

2. 台灣歌手在此是有伴的。米契爾（Tony Mitchell）和潘尼庫克（Alastair Penny-cook）提到「原住民文化如紐西蘭的毛利人、澳洲原住民以及索馬利亞非洲人，更別提美洲原住民，其說故事和詩歌傳統根深蒂固，可追溯到幾千年前，並將嘻哈包進了他們的文化之中，而非相反的狀況」（2009，30）。

3. 更多關於這段歷史中的音樂的討論，見呂鈺秀（2003，132–34）。

4. 更多關於海派國語流行歌和日本流行歌（ryūkōka）的發展和使用西洋樂器的討論，分別見 Jones（2001）和 Yano（2003）。

5. 其他關於第二次中日戰爭期間台灣流行音樂產業的討論，見莊永明（2009，30–32）。

6. 例如，林麗君（Lin 2003，88）也引用了莊永明所使用的這個名詞。

7. 關於海派流行歌在台灣生產與消費的簡短討論，見黃奇智（2001，226–31）。更多關於海派流行歌音樂性特質的討論，見 Chen（2005）。

8. 安道（Jones 2016）更進一步討論了香港和台灣的音樂電影如何成為這段期間非洲加勒比海口語化音樂形式全球流通的重要節點。

9. 第一次海峽危機在 1954 年爆發。當時中共開始轟炸中華民國控制的金門、馬祖和大陳島，來回應國民黨在這些地點鞏固防禦和增加軍隊的行動。中共希望能拿下金門馬祖，一方面能在台灣海峽擁有優勢戰略地位，另一方面能對抗美國和中華民國自韓戰爆發後發展出的反共軍事聯盟。韓戰促使美國在 1954 年與中華民國簽訂《中美共同防禦條約》，承諾當中華民國與中共發生軍事衝突時會給予支持（雖然金門馬祖被排除在這個保障之外）。接著在 1955 年美國國會通過《台灣決議案》，授權美國總統艾森豪在中共攻打台灣和其外圍島嶼時能派遣美軍協防。在這場危機之後，美軍協防台灣司令部於 1955 年成立，美軍也開始派駐台灣，直到 1979 年兩國的斷交為止。

10. 關於駐台美軍廣播電台和台北國際社區廣播電台的完整歷史，見 Chun（2011）。

11. 在本書中我使用「Mandopop」一詞來描述，這種以華語為主的流行音樂有別於海派流行歌，是從 1950 年代中在台灣開始發展，並於 60 年代末流行起來。然而，在台灣比較常使用的是「國語流行歌曲」，且並不一定與海派流行歌有所區別。

12. 近年來制式兩年義務役兵役逐漸縮短，並設置了新的「替代役」形式。內政部曾宣布要達到全面志願役的計畫，但又不斷延後這個新政策的實施。

13. 關於這種表演的實例，見庾澄慶《哈世紀 LIVE SHOW》（2002）。

14. 政府查禁的原則其實非常主觀且多變。更多的討論見林靜怡（2010）。

15. 「Taiwanese」一詞在此指的就是台語。更多關於新台語歌運動及其與政治上的本土主義和商業音樂產業之關連的討論，見 Ho（2020，33–36）和 Jian, Ho, and Tsai（2020，235–36）。

16. 林麗君在她的文章中有這些歌詞的精采翻譯（Lin 2003，91–92）。

17. 關於 1940 年代中國選出的代表霸佔立法院和國民大會，更多討論見 Clark and Tan（2012，113–15）。

18. 「Rap」在原文中是以英文出現。

19. 周杰倫和方文山時常被認為是推動流行歌曲「中國風」的推手。周耀輝（Yiu Fai Chow）和高偉雲（Jeroen de Kloet）將這種風格形容為「音樂上將古典中國旋律或樂器與時髦全球流行樂風格、特別是節奏藍調和嘻哈，並置在一起。歌詞上則是在當代脈絡中或鮮明或隱晦地動員了『傳統』中國文化元素像是傳說、經典和語言。」（2013，60）王力宏大部分的「華語流行歌」也可以被視為具有中國風。

20. 〈龍的傳人〉在 1980 年是由王力宏的表舅李建復錄製並流行起來。

21. 更多關於「chinked-out」風格複雜政治的討論，見 Wang（2015）。

22. 根據《台灣音樂百科辭書》的定義，唸歌敘事的題材通常可分為三大類：一、勸世教化性的，二、故事性的，以及三、其他。第一類包括勸人為善的歌曲，例子有〈勸戒賭博歌〉、〈勸善戒淫歌〉以及〈勸戒酒歌〉。第二類包括具有地方色彩的台灣、中國歷史故事與民間故事，例子有〈鄭成功開台灣〉、〈寶島新台灣〉以及〈白蛇傳〉。最後一類則包羅萬象，包括婚嫁歌、產物歌、地名歌和時事歌，例子有〈胡蠅蚊仔歌〉、〈貓鼠相告歌〉以及〈百草對答〉。唸歌藝人可以在這些類別之間轉換，有時甚至是在單次表演的空間中。他們不只是在娛樂他人，更是歷史和民俗知識的保留者、道德和倫理責任的推動者，以及時事資訊的傳遞者（陳郁秀 2008，350–52）。

23. 關於這門技藝的歌本和歷史整理，見國立台灣文學館的台灣民間說唱文學歌仔冊資料庫：http://koaachheh.nmtl.gov.tw/bang-cham/。

24. 關於恆春歌謠的討論，見呂鈺秀（2003，451–56）。

25. 這個計畫被稱為「民歌採集運動」。

26. 關於民歌運動的完整討論，見張釗維（2003）。

27. 趙元任（1956）應該會把此類編曲方式放在所謂「聲調風格」類別之下。

28. 關於漢語使用者在表演流行歌曲時保留聲調的程度有不同的看法。心理學家達爾（Randy L. Dielh）和黃俊文（Patrick C. M. Wong）認為，1990 年代的粵語流行歌手確實試著在所唱的歌詞中維持某種程度的聲調起伏規則（2002，202–9）。對於台語音樂中聲調的研究尚未處理理解性的問題，但還是發現了在音節層次上旋律和聲調起伏有著相對微弱的關連（王曉晴 2008）。

29. 「說故事」（storytelling）在此很有可能其實是「唸歌」的翻譯。

30. 訪談是用華語進行，但豬頭皮穿插了很多英語詞彙。

31. 我在此以「台灣國語」指稱一種在島上經常使用、受台語、客家話、日語影響的地方化華語。

32. 其他關於豬頭皮〈If U 恬恬 No Body Say U 矮狗〉以及台灣相對的「語言焦慮」的觀點，見 Hatfield（2002）。蓋南西（Guy 2018）也曾針對豬頭皮音樂的語言遊戲寫過討論。

33. 他們的宣傳文案中時常出現這個稱呼。來自台南的二人組胖克兄弟和 DaMi 在 2017 年曾與知名唸歌藝人楊秀卿合作一首歌叫做〈唸歌〉（英文歌名就是「Rap」）。這首歌除了有楊秀卿關於唸歌藝術的敘事吟唱外，也稱饒舌為「正港台灣味唸歌」並鼓勵台灣年輕「嘻哈」粉絲多瞭解唸歌。

34. 訪談是用華語進行，但范姜穿插了很多英語詞彙。

35. 北管是一種源自 18 世紀福建的傳統合奏音樂，但在台灣也很普遍。它的風格難以形容，有高亢尖銳的部分（在其打擊和吹奏器樂編制中），也有輕細柔和的部分（在其絲竹器樂編制中）。北管可以在台灣許多不同的戶外活動中演出，包括婚喪喜慶和廟會活動。作為戲曲音樂，它也可以出現在歌仔戲和布袋戲中。

第三章

1. 如同在本書導論所討論的，民主進步黨是台灣兩大主要政黨之一。民進黨在 1970 年代反對當時由蔣介石領導的國民黨的運動中成形，並且在歷史上與台灣獨立運動、

環保主義、多元文化主義和民主多元主義有所關連。大支在過去曾為民進黨候選人助選。

2. 「功」字來自「功夫」，代表著「人人有功練音樂工作室」。

3. 我在本章中所指涉的「男性」大多是順性別身分。然而，這並沒有排除外表陽剛的不同性別身分者參與這個場景的可能性。

4. 一項 2010 年的研究指出，吸菸在台灣男性中的比例（55–60%）遠比女性（3–4%）來得高（Wu et al. 2010，1）。同樣地，一項 2004 年的研究指出，69.53% 的高中年齡男性經常在玩電玩遊戲，相較於女性的 30.47%（Chou and Tsai 2007，816）。

5. 一些此類行動在傳統上是跟民進黨連結在一起的。然而，在我的田野工作期間，我發現許多歌手和歌迷形容自己沒有政治立場，也對所謂的「泛綠聯盟」（一個包含民進黨、台灣團結聯盟、台灣獨立黨和制憲聯盟的非正式聯盟）或較小的社會正義取向「第三勢力」政黨如社會民主黨和時代力量有著鬆散的認同。

6. 然而，也必須知道有幾位著名的饒舌歌手曾發言支持過婚姻平權，而台灣也在 2019 年通過同性婚姻法案。

7. 麵麵是公開出櫃的女同志，身分上會是「T」，相對於「婆」或「不分」——根據台灣女同志社群的社會分類，也就是沒有明顯性別區分（androgynous）或性別酷兒（genderqueer）（見 Pai 2017）。這些分類方式當然超越了麵麵和她同事一同工作的舞廳夜店環境，但有趣的是，台灣「T」的稱呼可能源自 1960 年代，台灣作為越戰期間美軍士兵主要休息復原（Rest and Recuperation）地點那時期，開在主要港口城市的美式餐廳、酒吧和俱樂部（Chao 2000，378–79）。在我和麵麵的訪談過程中，其他幾位在房間裡的夜店男性 DJ 用英語說麵麵「just like a man」，來形容她如何在「嘻哈」界取得成功。雖然麵麵不認可這樣的描繪，但也沒否認。她的同事暗示了「嘻哈性」等同於男性氣質，如同大支對「嘻哈」性別動態的解讀，也就是女性可以展演「嘻哈」，但要這麼做須要符合男性／陽剛的表現常規（在台灣主流族群中，見註腳 8）。更多關於台灣酷兒和跨性身分的社會學討論，見 Brainer（2019）。

8. 關注於性別和族群之間的交織性（Crenshaw 1989），鄧津華（Emma Jinhua Teng）觀察到「清代旅遊的文人將不熟悉的性別角色詮釋為『他者性』的標誌。之

後被殖民人群如台灣原住民群體對中國式性別角色的採納,也被中國觀察者視為『文明化』的象徵」（Teng 2001,256）。雖然傳統上屬於母主社會的人群,如台灣最大原住民族群阿美族,也許不再連母名或從妻居,但他們還是在今日重新定義了母主性,表達出「女性如何在家戶中維持行動者的位置」（Hatfield n.d.）。更多關於阿美族傳統社會組織的討論,見 Yeh（2013）。

9. 更多關於代表婦女爭取權益的組織的資訊,見台灣婦女團體全國聯合會的網站,www.natwa.org.tw。

10. 中華民國主計總處會公布了勞動力參與、所得和生產力、人口和居住、公共安全,國富統計的數據,以及其他有著社會和經濟意義的指標。這些數據一般而言會每年更新於官方網站 https://eng.stat.gov.tw（擷取於 2021 年 4 月 20 日）。

11. 在其關於華語流行音樂之性別面向的研究中,林楓（Marc Moskowitz）同樣提到「對於男性和女性天生特質的想法」（2010,71）。

12. 我的田野夥伴經常提到的「力道」,讓人想到祖魯「恩戈瑪」（ngoma）歌手和舞者中「節奏感」（isigqi）美學原則的重要性。緬傑（Louise Meintjes）觀察到這個詞彙可以用來形容「強烈的聲響或手勢」以及「當一種動感因為各個成分緊密協調一致而出現的魔幻時刻」（2004,174–75）。延續這種比對,恩戈瑪同樣可以被理解為「陽剛氣質的表現」以及一種「取得政治權力形式的過程」（175）。然而,與在台灣像大支和 MC HotDog 的饒舌表演有所不同的是,恩戈瑪舞者也會利用「甜蜜感」,「透過其多重表現形式增強了在此之後濃厚、快速和強力之動作的戲劇性。這是一種有著準備性質的修辭手法,以反差感來強化力道」（174）。這讓祖魯恩戈瑪脈絡中,作為表演者力道或力量唯一或主要功能的陽剛氣質,變得更加複雜化。

13. 在關於撒嬌的研究中,傳播研究學者岳心怡（Hsin-I Sydney Yueh）談到中國經典著作中沒有給予撒嬌的女性正面的意涵,因為她們看來缺乏儒家道德約束並且「粗俗可憎」,然而在後戒嚴的台灣「撒嬌變成一種可取的陰柔氣質形式」（2017,53）。岳心怡認為,撒嬌在台灣重獲重視,以及其與陰柔魅力的連結,與 1980 年代日本可愛（kawaii）文化的引入有很大的關係。更多關於可愛文化的歷史和從日本到世界其他地方的輸出,見 Yano（2013）。

14. 根據 2000 年代初的田野工作,吉爾曼（Lisa Gilman）和芬恩（John Fenn）（2006）在馬拉威的饒舌和拉尬（ragga）場景中觀察到一種進行中的類似現象,也就是女性

在歷史上，較常以舞者而非饒舌歌手的身分參與。在大約同時間，克魯澤（Leonhard Kreuzer）（2009）書寫關於美國幫派饒舌的主題，寫到「我們可以提出一個疑問，就是在〔幫派〕饒舌音樂的生產和接收的常規中，饒舌的是男性而唱歌的是女性」（210）。克魯澤談到，雖然確實有許多女性饒舌歌手，但懷疑「這些歌手重新挪用或動搖被認定為男性之實踐的程度」（210n8）。

15. 訪談是用華語進行，但精總穿插了很多英語詞彙。

16. 這種形式的基本句式字數安排為上六下七，且每句末一個字要合轍押韻，並且同一聲調。

17. 高穎超和畢恆達認定學校、軍旅和工作職場是台灣陽剛身分的三大支柱（Kao and Bih 2014，179）。關於兵役、婚姻和育兒經驗如何在安排陽剛氣質形成時，橫跨台灣族群、年紀和社經階層的民族誌探索，見鄭黛林（2011）。

18. 這些作品包括與納斯合作的〈不聽〉（2014）、與奎力合作的〈無盡輪迴〉（2015），以及與雷克翁合作的〈致川普〉（2017）。

19. 在此必須提到懷特（Miles White）所謂的「黑人性的展演性質」（performatives of blackness），當非黑人表演者在作品中沒有「提出進步或反種族歧視的意圖」時，很容易就會轉向種族主義（2011，129）。就這點而言，我發現資深饒舌歌手有時會懷疑，那些商業取向的饒舌歌手是否跟他們一樣，將饒舌理解為一門技藝或政治反抗工具。

20. 陽剛偶像如李小龍和陽剛實踐如功夫，已有一些學術研究在探究東亞文化想法和產品對非裔美國流行文化的強大影響（例如 Ongiri 2002；Mullen 2004；Hisama 2005；Cha-Jua 2008；Wilkins 2008；Rollefson 2018）。

21. 〈將軍令〉是一首中國弦樂古曲，隨著時間與黃飛鴻系列電影連結在一起。

22. 更多關於華語流行音樂中溫柔的討論，見 Moskowitz（2010）。

23. 「溫柔漢」的形象其實深植於台灣音樂戲劇形式中。蓋南西認為「敏感」的男性角色（通常由女演員飾演）絕非現代現象，而是在台灣戲曲中就已頗為流行（Guy 2011，193）。

24. 我尚未發現任何經過同儕審查的學術研究有確切識別出「東方樂句」（oriental

riff）的起源，「東方樂句」有時也被稱為「亞洲樂句」（Asian riff）或「亞洲順口溜」（Asian jingle）。然而，有幾個網路資料將之追溯到 1935 年貝蒂娃娃（Betty Boop）的卡通《成為巨星》（*Making Stars*），並在早期卡通音樂和流行曲調如史瓦茲（Jean Schwartz）和傑洛姆（William Jerome）1910 年的經典〈中國城，我的中國城〉（Chinatown, My Chinatown）中找到可能的原型。更多相關討論，見 Nilsson（n.d.）和 Micic（2008）。民族音樂學家所羅門（Thomas Solomon）（2014）也寫過關於這種樂句如何在美國卡通中出現的討論。「東方樂句」的變奏也存在於許多文化產品中供台灣饒舌圈成員取用，從道格拉斯（Carl Douglas）1974 年的國際迪斯可勁曲〈功夫格鬥〉（Kung Fu Fighting），到 1989 年任天堂電玩遊戲《超級馬利歐樂園》（*Super Mario Land*）。

25. 2003 年的革命性專輯《Life's a Struggle》是在他因骨癌離世之後發行的，享年僅 23 歲。在專輯中他同樣透過〈Taiwan Pop Sucks 2000〉一曲批判主流台灣流行音樂。雖然他的歌詞也充滿自吹自擂，但或多或少沒有〈韓流來襲〉顯著的厭女和恐同情緒。值得一提的是，林老師評論到〈Taiwan Pop Sucks 2000〉作為第一首含有「雙押」技法之歌曲的重要性，而後這種技法將成為「學院派」饒舌的特徵（Lin 2020，163）。更多關於學院派饒舌和與陽剛身分之關係的討論，見第四章。

26. 在對於非裔美國音樂對韓國流行音樂之影響的研究中，安德森（Crystal S. Anderson）提到，韓國主流嘻哈歌手的音樂錄影帶中有著類似的現象：他們「會引用同時具有限制性以及解放性的既定嘻哈腳本。」例如「男性嘻哈歌手朴載範（Jay Park）便利用了遊戲人間的男性驕氣以及簡化的女性形象」（2020，xxii）。

27. 大支早期的英文藝名是「Dog G」。

28. 此類展演的一個相關實例是 2018 年大支、MC HotDog、熊仔、BR、韓森和小人共同合作的歌曲〈和平？〉。這首歌讓人想起〈韓流來襲〉的感覺，聚集了多位歌手一同為特定意識形態主題而唱。對於恐怖暴力的寫實描繪透過火速韻流唱出，標誌著類似的硬核陽剛氣質。然而，在此表演者是將憤怒朝向虐待動物的人，包括「殺戮成就帥氣」的皮草業者。

29. 這種普遍現象自然存在著例外。例如黃崇旭 Witness 和頑童 MJ116 錄製過不少指涉與女性的感情關係的歌曲，從浪漫愛的敘事到性，以及有時厭女，都是熟悉的腳本。最近，年輕一輩的歌手，特別是在「陷阱」的次類型中進行創作的，越來越傾向浪漫和性的主題。

30. 例如，見陳可辛 1996 年電影《甜蜜蜜》中的角色歐陽豹，或鈕承澤 2010 年電影《艋舺》中的角色 Geta 老大。

31. 「睡」在此就是「性交」，也是「稅」的同音梗。「檳榔 2 粒」在此則是「乳房」。因此，這句話的意思就是「摸兩顆乳房要 100 元好貴，有附性交嗎？」

32.「中國小姐」也可能解讀為在指涉台灣於 1960 到 1990 之間所舉辦的全國選美大賽中的「中國小姐」。這種詮釋凸顯了 MC HotDog 厭惡選美冠軍所帶有之高雅特質，而偏好在地、低下階級的魅力。我要感謝高霈芬提醒我留意這點。

33. 高穎超和畢恆達（Kao and Bih 2014）也討論了台灣男性如何被「雙重閹割」──在種族上被西方殖民帝國勢力去性化，又在國家承認上被剝奪。

34. 一些饒舌圈內人會以「詩意」和「寫意」來形容蛋堡的作品，但滿人是唯一以「精緻」（delicate）一詞來談的：「我很喜歡他的東西，他是我在台灣最欣賞的饒舌歌手。因為他很精緻、他的東西很精緻……而且他幾乎不用英文，所以真的很特別。對中文饒舌歌手來說能到這樣的境界，全部使用中文但又能夠精緻……他的東西很有藝術性、詩意、精湛。」（訪談英文翻譯，2010 年 9 月 21 日）

35. 早期儒家典籍中界定了「五倫」。五倫的經營對維繫社會和諧有其必要性，其中包括君臣、父子、夫婦、兄弟、朋友關係。「義兄」一詞在此屬於朋友之情。學者對友情的理解分歧，有些推測這種關係會威脅到社會秩序，因為這是在國家和家庭領域之外，且是潛在非階序的。如同台灣饒舌場景中透過共同參與而建立的情誼，朋友時常會以親屬稱謂相稱，同時認可長幼階序。更多相關討論，見 Weller（1999，24）。

36. 更多關於台灣生育率轉變的討論，見 Freedman et al.（1994）。關於過去和現在生育率的數據，見 https://eng.stat.gov.tw 和 https://www.ris.gov.tw/app/en。

37. 楊舒雅在訪談中用了英語的「chill」一詞。我則是用英語的「fly」一詞來翻譯她所說的「帥氣」。楊舒雅用這個通常用來形容陽剛魅力的詞彙，反映了她對饒舌圈性別感受的敏感度。我要感謝高霈芬建議我用「fly」來翻譯，以傳達饒舌歌手在思考和討論其技藝時，如何受到非裔美國人白話英語的影響。

38. 更多關於儒家意識形態和自由民主制度相容性的討論，見 Fetzer and Soper（2013）。

第四章

1. 這個手勢可能代表並源自德州休士頓，那邊的饒舌圈相當活躍。另外還有其他的類似手勢，如德州大學奧斯汀分校美式足球隊的「牛角」（hook'em horns）以及搖滾與金屬音樂的「惡魔角」（devil's horns）。然而此處把這個手勢去脈絡化，用來表示一般嘻哈精神，另外也與佛教圖像中的避邪手印（karana mudra）有視覺連結。

2. 文武架構首先由雷金慶和李木蘭（Louise and Edwards 1994）闡述，在華語世界音樂研究中有廣泛的影響力。相關例子可見 Baranovitch（2003）和 Wong（2011）。

3. 更準確地說，顏社出版的饒舌編年史《嘻哈囝：台灣饒舌故事》（顏社 2018）（與本章後面提到的同名紀錄片一同發行）把饒舌圈想像成有「四大門派」的「武林世界」，四大門派分別由四個當地「嘻哈」廠牌代表。

4. 有些熱血的歌手也會學作曲和音樂製作，但這裡的創作主要還是使用網路上找到的音樂。

5. 我在第三章討論到的影片拍攝時，第一次見到現在常跟大支一起巡迴的 BR，當時他還是個寡言的大學生；入圍 2016 金音獎最佳新人獎的熊仔，在圖 4.2 台大嘻哈文化研究社社課的照片中出現，圍在 DJ Vicar 身邊，當時年僅 20 歲。眼尖的人會發現熊仔是右二戴著眼鏡的年輕人，雙手插在帽 T 前面的口袋中。

6. 更多關於嘻哈知識的討論，見 Chang（2005），Gosa（2015）。

7. 這些年來，不同學者對「知識工作」也有不同的定義。欲瞭解「知識工作」一詞用法上的轉變，可參考 McKercher and Mosco（2007）。在此我想強調，我的「音樂知識工作」與把音樂當做「勞動」的理論術語有所區別，像是人類學家彼得森（Marina Peterson）「聲音工作」（sound work）（2013）的用法。

8. 台灣僅少數「嘻哈」表演者，如 MC HotDog、玖壹壹和頑童 MJ116，在收入上表現不錯。這些歌手不僅唱片銷售量達百萬，在台北小巨蛋等大型活動場地演出也座無虛席。

9. 感謝緬傑（Louise Meintjes）和哈里斯（Deonte Harris）在我於杜克大學民族音樂學系列演講中，針對本章進行初期討論時提出問題，使我能做出這樣的觀察。

10. 台灣和其他地方音樂產業的商業模式近幾年有所轉變，文中所述現象當然不僅見於饒舌圈。在饒舌圈聽眾外也有點名氣的饒舌歌手通常會藉由與廠牌聯名、申請政府補助、販售網路商品來賺取收入。

11. 第一章討論到鐵竹堂在 2000 年代早期試圖吸引大眾失敗，導致接下來至少 10 年少有人願意投資饒舌音樂。老莫告訴我：「他們的銷售量不太理想……嚇壞了大音樂廠牌，所以基本上大家都說『我不要再做嘻哈了』。他們的心態是這樣，因為他們投資了兩百萬、三百萬、五百萬……花這麼多錢宣傳但沒有成功，嘻哈沒有起來。所以〔唱片公司〕決定暫時放棄。」（訪談原文，2010 年 11 月 5 日）

12. 華語流行歌手當然也逃不過審查。舉例來說，歌手張惠妹在 2000 年陳水扁總統就職典禮獻唱國歌之後，接下來的三年被禁止入境中國。整起事件詳細經過可參考 Guy（2002）。

13. 老莫和學學談的價錢是，13 名（或以下）學生報名，老莫的授課報酬為新台幣九千元；如果報名學生超過 13 名，老莫的報酬會增加至總學費收入的 50%。

14. 直至 2000 年代早期的台灣新自由主義轉型完整介紹可參考 Tsai（2001）。

15. 相關例子可參考 Spence（2011）。

16. 根據老莫，「學院派饒舌歌手」的定義單純就是「對嘻哈狂熱到想要知道嘻哈的一切」（個人通訊，2017 年 3 月 15 日）。雖然比較有名的學院派饒舌歌手多接受菁英教育，但是老莫並不認為這是學院派的必要條件：「跟這個無關。現在押韻技巧發展地相當成熟，而且你想學的 YouTube 上都找得到：最難的押韻方式也有，所以就算你沒大學學歷，也可以當饒舌歌手。頑童 MJ116 的瘦子之所以受尊敬不只是因為他很成功，更是因為他饒舌超強。他的段落通常特別突出，他會吐出令人意想不到的歌詞。這就是學院派饒舌的特色。」

17. 怡瑞（Eric Charry）認為，雖然饒舌源自於非洲大陸各種不同族群，但「起初只有少數西化的菁英非裔年輕族群喜愛饒舌」（2012，3）。

18. 台灣原住民因為系統性種族歧視／體制性種族歧視的關係，比起非原住民來說，接

受高等教育的機會較少，所以許多原住民無門進入饒舌圈社群網絡。更有甚者，那些從部落遷移至都市的原住民通常都是因為經濟壓力所以移居，不一定有空閒時間或多餘收入來追求饒舌這項興趣。「嘻哈」發跡期間台灣原住民社群教育不平等的問題，見 Cai（2004）。

19. 目前台灣共有 165 間高等教育機構。1994 年的《大學法》「〔縮限〕中央政府之教育權限，給予大學更多學術自主、機構彈性、自治權力」，在刺激台灣高等教育成長以及民營化上，扮演著至關重要的角色（Chou，2008）。

20. 可上台灣教育部網站 www.edu.tw 查找中英文的相關數據。

21. 2018 年在國立清華大學任教的林老師有了小小的創舉，首次在台灣大專院校教授「嘻哈學」課程（個人通訊，2018 年 8 月 25 日）。

22. 更多嘻哈和虛擬社群相關文獻，可參考 Richardson and Lewis（1999）、Yasser（2003）以及 Clark（2014）。

23. 台灣網路簡史可參考 Li, Lin and Huang（2017）。

24. 批踢踢起初是台灣大學資訊工程系某個學生的個人發明，現由台灣大學電子布告欄系統研究社使用台灣大學的設備與技術設施進行管理。

25. 批踢踢「精華公佈欄」的「統計資料」中有「年齡統計圖」也有「星座統計圖」。

26. 「鄉民」一詞的由來是周星馳 1994 年的《九品芝麻官》，用來指電影中愛看熱鬧、愛惹事生非的角色。

27. 〈PTT 點 CC〉原本表發在 http://tw.beta.streetvoice.com/music/Cyrax/song/62370/ 上，很可惜的是現在網路上已經找不到了。

28. 我的田野夥伴把精華區的英語翻為「historical archive」（歷史資料區）以及「the juicy section」（八卦區）。

29. 《水滸傳》與《三國演義》、《西遊記》、《紅樓夢》並列中國四大文學。林老師不是最後一個把《水滸傳》和嘻哈放在一起的人。台灣演員／導演吳興國在當代傳奇

劇場的《水滸 108 I》（2007）和《水滸 108 II》（2011）中結合了嘻哈、搖滾、京劇美學。更多相關創作可參考 I. Chang（2018）。

30. 「大大」一詞不僅出現在嘻哈板，其他討論板也有人使用。

31. BBS 與過去十年在全球興起的各種社群網站有一些類似的功能，但差別還是很大。主要的差別在於社群網站使用網頁，並聚焦在使用者個人身上，BBS 一向使用終端機，並聚焦在討論主題上（見 Boyd and Ellison 2007）。

32. 2016 年 7 月，我跟王韋翔再次見面交流時，他又再說了一次這段話，幾乎一字不差。

33. RPG 的社群網站頁面和網站已經撤掉了〈我是神經病〉一曲，這首歌起初被放在 http://tw.streetvoice.com/music/Rapguy/song/109804/。

34. 工時和薪資的相關數據可參考勞工委員會提供的統計資料：http://statdb.mol.gov.tw/（擷取於 2019 年 1 月 21 日）。生活開銷的相關數據可參考行政院主計總處提供的統計資料：https://eng.dgbas.gov.tw/（擷取於 2019 年 1 月 21 日）。想更瞭解加班過勞死的現象，可參考 Lin, Chien, and Kawachi（2018）。

35. 媒體對於楊志良發言的回應，見王昶閔（2010）。

36. 施勞斯（Joseph Schloss）表示美國嘻哈約定俗成不可取樣其他饒舌歌曲（2004，114–19），但是這樣的行為在台灣似乎並不背負同樣的惡名，至少取樣自非台灣饒舌歌手的音樂沒有太大關係。雖然很多人認為取樣來源對自己的作品來說是很重要的基石，所以在選擇取樣原曲或插入片段時非常謹慎，但也有一些人對於使用既有作品採取比較務實、甚至隨意的態度。人人有功練目前的官方社群帳號（和以前的網站）有時候會放一些與時事有關的歌，使用的就是別的饒舌歌曲的音樂。這類型的曲目並不會收錄在專輯當中，而是要快速放上串流平台讓人聽見，以免大眾遺忘現正發生的事件。我在線上跟 RPG 討論他使用傑斯的歌，RPG 說選用這首歌純粹只是求務實：「我要趕時間，所以手邊有什麼音樂就拿來寫詞了……當〔歌曲〕跟時事有關時，我們不會花太多時間在音樂上追求完美，〔反而〕是著重在歌詞。因為台灣的消費者行為……只看眼前又健忘……所以發歌要快……但若是要做專輯，我們絕對會在〔音樂〕上下功夫。」（個人通訊，2012 年 7 月 1 日）

第五章

1. 拷秋勤「正港台灣味念歌」的相關討論詳如第二章。

2. 更多關於從日本殖民一直到剛解嚴那時期台灣音樂教育的討論，包括歐洲藝術音樂傳統占據的中心角色，見 Kou（2001）。

3. 阿德早期曾與拷秋勤一起演出，但在拷秋勤錄製第一張專輯前就退團了。范姜於2014 年退團後，朱皮成了拷秋勤團中當家「客家饒舌歌手」。魚仔林也與其他樂手以及拷秋勤幾名團員另組了「勞動服務」一團，從臉書專頁上看來，勞動服務也會取樣老歌、結合西洋與「漢式」音樂，包括饒舌／唸歌，藉此創作出「後殖民」的聲音（勞動服務，n.d.）。

4. 更多關於「熱鬧」概念的討論，見 Hatfield（2010，23–46）。

5. 更多關於〈計程車〉的討論，見 Schweig（2013，251–53）。

6. 「公學校」建立的小學教育「提供核心日語、算數、基礎科學課程，以及大量古典文學課程來吸引仕紳階級的父母，唱歌和體育活動則是用來吸引學童」（Tsurumi 1979，619）。何慧中研究台灣國家認同論述與音樂教育之間的關係，提到「歌詞的目的是要幫助學生學習日文」以及「台灣的學生也要學習日本天皇是大神的後代以及日本人是高人一等的人種」（Ho 2016，61）。而荊子馨也強調第二次世界大戰時，「皇民化教育」如何迫使原住民加入高砂義勇隊（Ching 2001，170）。

7. 用創作闡述歷史的並非只有饒舌歌手。林麗君表示解嚴之後，「闡述過去的文學、學術、歷史、個人和電影紀錄如雨後春筍般出現」（Lin 2007，6）。雖然不知為何林麗君的媒體清單中沒有提到音樂，但許多使用各種不同習語的作詞者都很積極想要重現台灣的歷史，如蕭泰然新浪漫主義歌聲和管絃樂配置的〈1947 序曲〉和〈「啊！福爾摩沙」 為殉難者的鎮魂曲〉、重金屬樂團閃靈的專輯《賽德克巴萊》、《十殿》、《高砂軍》。社會學家蕭阿勤（Hsiau 2005）也寫到，這樣的歷史敘事，透過文學作為媒介，如何在台灣「以族群和民族主義為基礎的認同建構以及集體行動上，經常扮演重要的角色。」蕭阿勤也用包括里克爾和巴特的敘事理論來建立他稱之為「敘事認同」的理論方法。

8. 安葛絲指稱國家為「不可能的團結」（impossible unity），引述自巴巴（Homi Bhabha）（1990，1）。

9. 應答（call-and-response）這類的形式是現場饒舌表演的基礎，在全球不同的饒舌面貌中彰顯出參與性的性質。佛洛伊德（Samuel Floyd）將之稱作非裔美國音樂的「強大腳本」（the master trope）（1995，95），凱斯（Cheryl Keyes）則稱之為「黑人交流的生命力」（the life force of black communication）（2002，26）。

10. 這裡提到的「台語」蕭阿勤將之翻譯為英文「Tai-yü」。

11. 該時期台灣語言政治的完整討論可參考洪惟仁（1992）。

12. 舉例來說，現在台灣有專門針對特定族群的電視頻道，如原住民族電視台（http://web.pts.org.tw/titv/about.htm）和客家電視台（http://www.hakkatv.org.tw）。1993 年《廣播電視法》的修訂使得這些媒體的出現成為可能。

13. 例如，康德理（Ian Condry）在他的日本嘻哈與全球化研究中，也認為日本饒舌歌手展演出了「一種受非裔美國人面臨的困境所啟發的新『結盟』文化政治，進而產出對日本種族和抗爭議題的特殊策略」（2006，29）。

14. 關於「黑人的命也是命」運動和台灣民權人權議題之間的呼應關係，以及饒舌歌手運動分子的參與的討論，見 Prescod-Weinstein（2016）。

15. 林老師表示，雖然很多原住民饒舌歌手以華語表演，如搖擺族群（阿美族）、GrowZen（阿美族）和 Atayal Hood（泰雅族），還是有些是以南島語言演出，如 Tayal Squad（泰雅族和賽德克族）、葛西瓦（排灣族）和 Drunkey（排灣族）（2020，162）。

16. 滿人用英文的「Chinese」自稱。

17. 關於 1949 年以前「國家歷史」以及 1949 年後中華人民共和國與中華民國史學方法比較的詳細討論，見 Schneider（2008）。

18. 1995 年，小學教育的課程已開始鼓勵學生留意與自己最有關的周遭環境，聚焦學習當地的族群、宗教儀式、文化傳統和語言（Jones 2013，180）。

19. 杜正勝的「同心圓理論」與中國社會學家／人類學家費孝通早期談到的「差序格局」

非常相似。費孝通 1974 年的代表作《鄉土中國》中，用差序格局來描述中國同心圓似的社會結構，就像石頭丟到水裡向外激起漣漪。感謝傅家倩提醒我這兩者的相似之處。

20. 這與 2012 年香港新「德育及國民教育科」提案造成的爭議同時發生。大支和香港的 MC 仁合作，推出了〈洗腦教育〉這首歌批評這樣的課綱。

21. 這段文本明顯與黑名單工作室《抓狂歌》專輯介紹中質疑聽眾對台灣文化和台灣歷史的瞭解的段落互相呼應，而《抓狂歌》的發行時間幾乎是 20 年前的事。

22. 台語的「度爛」不好翻譯，這個詞原初是描述刺穿或戳破男性的陰囊。在日常用語中，度爛可以用來表示極度不滿。

23. 版本眾多，我在文中提到的是阿弟仔和和南非作曲家／製作人莫尚（Jean Marais）的創作，收錄在 2009 年的合輯《出走》中。

24. 陶西在「黑人的命也是命」運動脈絡中指涉的「代理行動」，是建構在布魯克斯（Daphne A. Brooks）（2008）和瓦爾德斯（Vanessa K. Valdés）（2016）更早期的著作上。

25. 更多關於台灣轉型正義立法的討論，見 Caldwell（2018）。

26. 白睿文（Michael Berry）在他的二二八小說敘事研究當中，也提到對不斷闡述二二八故事的堅持。

27. 在這方面，近期有些正面的發展，雖然改變速度還是相當緩慢，最後的結局也未知。舉例來說，蔡英文在 2019 年成立了總統府原住民歷史正義與轉型正義委員會。

28. 除此之外，傅可恩（P. Kerim Friedman）認為「原住民從來就沒有被視作」多元文化教育政策的「主要受益者」。「台灣菁英擁抱多元文化主義」反而「……是一種策略，主要目的是為了脫離台灣民族主義興起所造成的威脅」（2018，79–90）。

29. 嘻哈 DJ 和鼓打貝斯 DJ 通常會用「髒」（dirty）來形容混濁的貝斯旋律。

30. 荷蘭殖民時期，鹿隻交易成了衝突的中心，因為荷蘭人與漢人的商業貿易活動都開始侵入原住民的狩獵區。後來，日本人把原住民驅趕至山中的保留區，想要中斷原住民的狩獵活動，藉此把他們歸入日本帝國經濟體。

後記

1. 在接下來幾年於亞州的大規模抗爭中，〈你聽到人民的歌聲了嗎〉被持續頌唱，包括 2014 年香港雨傘革命，以及 2016 至 17 年南韓的蠟燭革命。

2. 台灣巨星樂團五月天團員拒絕把他們 2009 年的〈起來〉當作學運歌曲，學生領袖便使用〈島嶼天光〉作為學運歌。五月天可能是擔心中國歌迷和政府領袖會報復他們而拒絕（Mack 2014）。五月天在中華人民共和國有很大的市場，他們可能是因為如此才不願意公開支持太陽花學運。

3. 相關事件資訊見 Ramzy（2014）。

4. 關於台灣太陽花學運前後脈絡中「恐中」情結的近期探討，見 Lee, Tzeng, Ho, and Clarke（2018）。

5. 關於太陽花學運的性別動態以及「領導者多為男性」現象的相關討論，見 Hioe and Liu（2014）。

6. 除了魏揚之外，陳為廷和林飛帆也被視為太陽花學運的領導人。他們與其他 19 名抗爭者後來被控「教唆犯罪、妨礙警方執法等等罪行」（Pan 2017），最後以公民不服從原則被判無罪。

7. 激進工作室把這些收入捐給非政府組織。根據激進工作室官方網站上的陳述（radicalonline.net），他們的宗旨是「用音樂改變世界」並「用行動改變台灣」。

8. 「哪裡聚」的發音聽起來像是英文的「knowledge」。老莫表示是嘉嘉想出這個巧妙的雙關（訪談，2020 年 9 月 25 日）。

參考資料

Black Buddha 2017〈DJ Didilong〉,《聲音》〔影片〕,https://zh-hant.black-buddha.com/voices/dj-didilong。

王力宏 2004《心中的日月》〔CD〕。台灣索尼音樂娛樂。

王昶閔 2010〈單身易得精神病　楊志良快嘴又闖禍〉,《自由電子報》,民國 99 年 4 月 8 日。引用自:https://news.ltn.com.tw/news/life/paper/385987。

王順仁 2016〈原來爸媽用的歷史課本,是這樣談 228 的啊〉,《ETtoday 新聞雲》,民國 105 年 3 月 1 日,引用自:https://forum.ettoday.net/news/655397。

王曉晴 2008《從優選理論分析現代閩南語歌曲中音樂與語言之互動》。國立政治大學語言學研究所碩士論文。

呂鈺秀 2003《台灣音樂史》。台北市:五南圖書出版股份有限公司。

李靜怡 2007《台灣青少年嘻哈文化的認同與實踐》。國立成功大學藝術研究所碩士論文。

周慶華 1996《台灣當代文學理論》。新北市:揚智文化事業股份有限公司。

批踢踢實業坊 n.d.〈What Is PTT?〉。取自:https://www.ptt.cc/index.html（2021 年 10 月 17 日擷取）。

林宗弘 2009〈黑名單工作室《抓狂歌》〉。載於陶曉清、馬世芳、葉雲平（編）,《台灣流行音樂:200 最佳專輯》。頁 38–39。台北市:時報文化出版企業股份有限公司。

林果顯 2005《「中華文化復興運動推行委員會」之研究（1966–1975）:統治正當性的建立與轉變》。新北市:國家教育研究院。

林桶法 2009《1949 大撤退》。台北市:聯經出版公司。

林靜怡 2010《歌曲創作的美麗與哀愁：國治時期查禁歌曲管制體系之探討》。國立台灣大學法律學研究所碩士論文。

姜添輝 2015〈台灣高等教育政策依循新自由主義的現象與缺失〉，《台灣教育社會學研究》15（2）：131–65。

洪惟仁 1992《台灣語言危機》。台北市：前衛出版社。

郭麗娟 2011〈吉他中的人生故事：陳明章青春再現〉，《台灣光華雜誌》，民國 100 年 8 月。引用自：https://www.taiwan-panorama.com/Articles/Details?Guid=ab555bfe-ab73-41fd-897a-f79015818b8d。

參劈 2008《參劈的饒舌大計劃》。台北市：聯經出版公司。

崑山科技大學 2009 年 2 月 3 日。〈台灣唸歌傳人〉〔影片〕。Youtube。https://www.youtube.com/watch?v=j3FP88xDbD0。

庾澄慶 1987《報告班長》〔錄音帶〕。福茂唱片。

庾澄慶 2002《哈世紀 Live Show》〔VCD〕。新力哥倫比亞音樂股份有限公司。

張釗維 2003《誰在那邊唱自己的歌：台灣現代民歌運動史》。台北市：滾石文化股份有限公司。

張錦華 1997〈多元文化主義與我國廣播政策—以台灣原住民與客家族群為例〉，《廣播與電視》9：1–23。

莊永明 1994《台灣歌謠追想曲》。台北市：前衛出版社。

莊永明 2009《1930 年代絕版臺語流行歌》。台北市：台北市政府文化局。

許悅、李奕慧、歐陽玥 2020〈【人物專訪】專訪《華康少女體內份子》楊舒雅〉，《台大意識報》。民國 119 年 6 月 19 日，取自：http://cpaper-blog.blogspot.com/2020/06/blog-post_30.html。

陳培真 1998《外顯式溝通中說者與聽者之間的關係：以豬頭皮的饒舌歌為例》。國立師範大學英語學研究所碩士論文。

陳郁秀（編）2008《台灣音樂百科辭書》。台北市：遠流出版公司。

黃奇智 2001《時代曲的流光歲月（1930–1970）》。香港：三聯書店（香港）有限公司。

黑名單工作室 1989《抓狂歌》〔錄音帶〕。滾石有聲出版社有限公司。

費孝通 1947《鄉土中國》。香港：香港中和出版有限公司。

蔡文山 2004〈從教育機會均等的觀點省思台灣原住民學生的教育現況與展望〉，《教育與社會研究》6：109–44。

蔣為文 2005《語言，認同與去殖民》。台南市：國立成功大學文學院台灣語文測驗中心。

鄭黛林 2011《台灣社會中的男子氣概認知》。世新大學口語傳播學研究所碩士論文。

韓森 2019《來韓老師這裡學饒舌：有了這一本，讓你饒舌不走冤枉路！》。台北市：時報文化出版企業股份有限公司。

顏社 2018《嘻哈囝：台灣饒舌故事》。台北市：避風港文化有限公司。

蕭歆顏 2019〈他從鴻海台幹變身饒舌歌手！出了台灣第一本饒舌教科書〉，《遠見雜誌》。民國 108 年 5 月 15 日，取自：https://www.gvm.com.tw/article/60935。

羅子欣 2018〈BCW 後悔隱藏原民身分忘光母語盼這樣做回饋部落〉，《自由時報》。民國 107 年 11 月 8 日，取自：https://ent.ltn.com.tw/news/breakingnews/2605654

Abbate, Carolyn. 1991. *Unsung Voices: Opera and Musical Narrative in the Nineteenth Century*. Princeton: Princeton University Press.

Agawu, V. Kofi. 2009. "Music as Language." In *Music as Discourse: Semiotic Adventures in Romantic Music*. Oxford: Oxford University Press.

Almén, Byron. 2008. *A Theory of Musical Narrative*. Bloomington: Indiana University Press.Amit, Vered, ed. 2015. *Thinking through Sociality: An Anthropological Interrogation of Key Concepts*. Oxford: Berghahn Books.

Anagnost, Ann. 1997. *National Past-Times: Narrative, Representation, and Power in Modern China*. Durham: Duke University Press.

Anderson, Crystal S. 2020. *Soul in Seoul: African American Popular Music and K-Pop*. Jackson: University of Mississippi Press.

Andrade, Tonio. 2007. *How Taiwan Became Chinese: Dutch, Spanish, and Han Colonization in the Seventeenth Century*. New York: Columbia University Press. ACLS Humanities E-Book edition.

Appadurai, Arjun. 1986. Introduction to *The Social Life of Things*, edited by Arjun Appadurai, 3–63. Cambridge: Cambridge University Press.

Appert, Catherine. 2018. *In Hip Hop Time: Music, Memory, and Social Change in Urban Senegal*. New York: Oxford University Press.

Arendt, Hannah. 1958. *The Human Condition*. Chicago: University of Chicago Press.

Austin, Joe. 1998. "Knowing Their Place: Local Knowledge, Social Prestige, and the Writing Formation in New York City." In *Generations of Youth: Youth Cultures and History in Twentieth Century America*, edited by Joe Austin and Michael N. Willard, 240–52. New York: New York University Press.

Bakhtin, Mikhail. 1981. *The Dialogic Imagination: Four Essays*. Austin: University of Texas Press.

Bakhtin, Mikhail. 1984. *Problems of Dostoevsky's Poetics*. Edited and translated by Caryl Emerson. Minneapolis: University of Minnesota Press.

Bal, P. Matthijs and Edina Dóci. 2018. "Neoliberal Ideology in Work and Organizational Psychology." *European Journal of Work and Organizational Psychology* 27, no. 5 (March): 536–48.

Baranovitch, Nimrod. 2003. *China's New Voices: Popular Music, Ethnicity, Gender, and Politics, 1978–1997*. Berkeley: University of California Press.

Barthes, Roland. 1975. "An Introduction to the Structural Analysis of Narrative." *New Literary History* 6, no. 2 (Winter): 237–72.

Benesch, Oleg. 2011. "National Consciousness and the Evolution of the Civil/Military Binary in East Asia." *Taiwan Journal of East Asian Studies* 8, no. 1: 133–37.

Benhabib, Seyla. 1986. Critique, Norm, and Utopia: A Study of the Foundations of Critical Theory. New York: Columbia University Press.

Benhabib, Seyla. 1992. *Situating the Self: Gender, Community and Postmodernism in Contemporary Ethics*. London: Polity Press.

Bennett, Dionne, and Marcyliena Morgan. 2011. "Hip-Hop and the Global Imprint of a Black Cultural Form." *Daedalus: Journal of the American Academy of Arts and Sciences* 140, no. 2 (Spring): 176–96.

Berry, Michael. 2008. *A History of Pain: Trauma in Modern Chinese Literature and Film.* New York: Columbia University Press.

Bhabha, Homi. 1990. Introduction to *Nation and Narration*, edited by Homi Bhabha, 1–7. London: Routledge.

Bo, Zhiyue. 2009. "Cross-Strait Relations: Typhoon Morakot and the Dalai Lama." *East Asian Institute Bulletin of the National University of Singapore* 11, no. 2.

Boretz, Avron. 2004. "Carousing and Masculinity: The Cultural Production of Gender in Taiwan." In *Women in the New Taiwan: Gender Roles and Gender Consciousness in a Changing Society*, edited by Catherine S. P. Farris, Anru Lee, and Murray Rubinstein, 171–98. Armonk, NY: M. E. Sharpe.

Boyd, Danah M., and Nicole B. Ellison. 2007. "Social Network Sites: Definition, History, and Scholarship," *Journal of Computer-Mediated Communication* 13, no. 1 (October): 210–30.

Boykan, Martin. 2004. *Silence and Slow Time: Studies in Musical Narrative*. Lanham, MD: Scarecrow Press.

Bradley, Adam, and Andrew DuBois, eds. 2010. *The Anthology of Rap*. New Haven: Yale University Press.

Bradley, Regina N. 2017a. Boondock Kollage: *Stories from the Hip Hop South*. New York: Peter Lang.

Bradley, Regina N. 2017b. "Close-Up: Hip- Hop Cinema Introduction: Hip- Hop Cinema as a Lens of Contemporary Black Realities." *Black Camera: An International Film Journal* 8, no. 2 (Spring): 141–45.

Bradley, Regina N. 2021. *Chronicling Stankonia: The Rise of the Hip-Hop South*. Chapel Hill: University of North Carolina Press.

Brainer, Amy. 2019. *Queer Kinship and Family Change in Taiwan*. New Brunswick, NJ: Rutgers University Press.

Brooks, Daphne. 2008. " 'All That You Can't Leave Behind': Black Female Soul Singing and the Politics of Surrogation in the Age of Catastrophe." *Meridians: feminism, race, transnationalism* 8, no. 1: 180–204.

Brown, Melissa. 2004. *Is Taiwan Chinese?: The Impact of Culture, Power, and Migration on Changing Identities*. Berkeley: University of California Press.

Bureau of East Asian and Pacific Affairs. 2018. "U.S. Relations with Taiwan." US Department of State. https://www.state.gov/u-s-relations-with-taiwan/.

Butler, Judith. 2009. *Frames of War: When Is Life Grievable?* London: Verso.

Caldwell, Ernest. 2018. "Transitional Justice Legislation in Taiwan Before and During the Tsai Administration." *Washington International Law Journal* 27, no. 2: 449–84.

Cha-Jua, Sundiata Keita. 2008. "Black Audiences, Blaxploitation and Kung Fu Films, and Challenges to White Celluloid Masculinity." In *China Forever: The Shaw Brothers and Diasporic Cinema*, edited by Poshek Fu, 199–223. Urbana: University of Illinois Press.

Chang, Doris T. 2009. *Women's Movements in Twentieth-Century Taiwan*. Urbana: University of Illinois Press.

Chang, Doris T. 2018. "Studies of Taiwan's Feminist Discourses and Women's

Movements." *International Journal of Taiwan Studies* 1, no. 1: 90–114.

Chang, Ivy I-Chu. 2018. "Encountering the Alienated Self: Hip- Hop *Jingju* Chasing Chinese Wind in Contemporary Legend Theatre's *108 Heroes*." In *Transnational Performance, Identity and Mobility in Asia*, edited by Iris H. Tuan and Ivy I-Chu Chang, 1–18. Singapore: Palgrave Pivot.

Chang, Jeff. 2005. *Can't Stop, Won't Stop: A History of the Hip Hop Generation*. New York: St. Martin's Press.

Chang, Jui-chuan. 2010. "My Language." Personal essay.

Chang, Sung-sheng Yvonne. 1993. *Modernism and the Nativist Resistance*. Durham: Duke University Press.

Chang, Sung-sheng Yvonne. 2004. *Literary Culture in Taiwan: Martial Law to Market Law*. New York: Columbia University Press.

Chao, Antonia. 2000. "Global Metaphors and Local Strategies in the Construction of Taiwan's Lesbian Identities." *Culture, Health & Sexuality* 2, no. 4: 377–90.

Chao, Yuen Ren. 1956. "Tone, Intonation, Singsong, Chanting, Recitative, Tonal Composition, and Atonal Composition in Chinese." In For *Roman Jakobson: Essays on the Occasion of His Sixtieth Birthday*, edited by M. Halle et al., 52–59. The Hague: Mouton.

Charry, Eric. 2012. "A Capsule History of African Rap." In *Hip Hop Africa: New African Music in a Globalizing World*, edited by Eric Charry, 1–26. Bloomington: Indiana University Press.

Chatman, Seymour. 1978. *Story and Discourse: Narrative Structure in Fiction and Film*. Ithaca: Cornell University Press.

Chen, Chun-bin. 2012. "The Unwritten and the Recorded: Tradition and Transfiguration in Taiwanese Aboriginal Music." *Asian Musicology* 19: 79–96.

Chen, Szu-wei. 2005. "The Rise and Generic Features of Shanghai Popular Songs in the 1930s and 1940s." *Popular Music* 24, no. 1 (January): 107–25.

Chen, Szu-wei. 2020. "Producing Mandopop in 1960s Taiwan: When a Prolific Composer Met a Pioneering Entrepreneur." In *Made in Taiwan: Studies in Popular Music*, edited by Eva Tsai, Tung-hung Ho, and Miaoju Jian, 43– 54. New York: Routledge.

Chen, Yufu. 2020. "Schools to Include Lessons on State-Inflicted Violence." *Taipei Times*, May 2020. https://www.taipeitimes.com/News/taiwan/archives/2020/05/22/2003736853.

China Post. 2007. "Worker Anti-Discrimination Bill Passes," May 5. http://www.chinapost.com.tw/news/archives/taiwan/200755/108825.htm.

Ching, Leo T. S. 2001. *Becoming "Japanese": Colonial Taiwan and the Politics of Identity Formation*. Berkeley: University of California Press.

Chou, Chien, and Meng-Jung Tsai. 2007. "Gender Differences in Taiwan High School Students' Computer Game Playing*." Computers in Human Behavior* 23: 812–24.

Chou, Chuing Prudence. 2008. "The Impact of Neo- Liberalism on Taiwanese Higher Education." *International Perspectives on Education and Society* 9: 297–311.

Chow, Yiu Fai, and Jeroen de Kloet. 2013. *Sonic Multiplicities: Hong Kong Pop and the Global Circulation of Sound and Image*. Bristol, UK: Intellect Ltd.

Chuang, Tzu-i. 2005. "The Power of Cuteness: Female Infantilization in Urban Taiwan." *Greater China* (Summer): 21–28.

Chuang, Ya-Chung. 2013. Democracy on Trial: Social Movements and Cultural Politics in Post-Authoritarian Taiwan. Hong Kong: Chinese University of Hong Kong Press.

Chun, Allen. 2011. "Nomadic Ethnoscapes in the Changing Global-Local Pop Music Industry: ICRT as IC." In *Popular Culture in Taiwan: Charismatic Modernity*, edited by Marc L. Moskowitz, 86–104. New York: Routledge.

Chun, Allen. 2017. *Forget Chineseness: On the Geopolitics of Cultural Identification*. Albany: State University of New York Press.

Clark, Cal, and Alexander C. Tan. 2012. *Taiwan's Political Economy: Meeting Challenges, Pursuing Progress*. Boulder, CO: Lynne Rienner.

Clark, Msia Kibona. 2014. "The Role of New and Social Media in Tanzanian Hip-Hop Production." *Cahiers d' Études Africaines* 54, no. 216: 1115–36.

Cliff, Michelle. 1988. "A Journey into Speech." In *The Graywolf Annual Five: Multi-Cultural Literacy*, edited by Rick Simonson and Scott Walker, 57–62. Saint Paul: Graywolf Press.

Community Service. n.d. "About." Facebook. Accessed February 14, 2020. https://www.facebook.com/CommunityService/.

Condry, Ian. 2006. *Hip-Hop Japan: Rap and the Paths of Cultural Globalization*. Durham: Duke University Press.

Connell, R. W. 2005. *Masculinities*. 2nd ed. Cambridge: Polity Press.

Corcuff, Stéphane. 2005. "History Textbooks, Identity Politics, and Ethnic Introspection in Taiwan: The June 1997 *Knowing Taiwan* Textbooks Controversy and the Questions It Raised on the Various Approaches to 'Han' Identity." In *History Education and National Identity in Asia*, edited by Edward Vickers and Alisa Jones, 133–69. New York: Routledge.

Creery, Jennifer. 2018. "Aristophanes: The Taiwanese Rapper Making Mandarin Waves in Global Hip-Hop." *The News Lens*, January 24. https://international.thenewslens.com/article/88319.

Crenshaw, Kimberlé. 1989. "Demarginalizing the Intersection of Race and Sex: A Black Feminist Critique of Antidiscrimination Doctrine, Feminist Theory and Antiracist Politics." *University of Chicago Legal Forum*, no. 1: 139–67.

Daughtry, J. Martin. 2015. *Listening to War: Sound, Music, Trauma, and Survival in Wartime Iraq*. Oxford: Oxford University Press.

De Certeau, Michel. 1984. *The Practice of Everyday Life*. Translated by Steven F. Rendall. Berkeley: University of California Press.

Dielh, Randy L., and Patrick C. M. Wong. 2002. "How Can the Lyrics of a Song in a Tone Language Be Understood?" *Psychology of Music* 30, no. 2: 202–9.

Ding, Yuh-Chyurn. 2007. "The Chi- Chi (Taiwan) Earthquake: Experiences on Post-Disaster Reconstruction for the 921 Earthquake." Paper presented at the Second International Conference on Urban Disaster Reduction, Taipei, Taiwan.

Disch, Lisa T. 1993. "More Truth than Fact: Storytelling as Critical Understanding in the Writings of Hannah Arendt." *Political Theory* 21, no. 4 (November): 665–94.

Drews Lucas, Sarah. 2017. "The Primacy of Narrative Agency: Re-reading Seyla Benhabib on Narrativity." *Feminist Theory* 19, no. 2: 123–43.

Drucker, Peter. 1959. *Landmarks of Tomorrow*. New York: Harper.

Dunbar, Eve. 2013. "Hip Hop (Feat. Women Writers): Reimagining Black Women and Agency through Hip Hop Fiction." In *Contemporary African American Literature: The Living Canon*, edited by Lovalerie King and Shirley Moody-Turner, 91–112. Bloomington: Indiana University Press.

Edkins, Jenny. 2003. *Trauma and the Memory of Politics*. Cambridge: Cambridge University Press.

Edmondson, Robert. 2002. "The February 28 Incident and National Identity." In *Memories of the Future: National Identity Issues and the Search for a New Taiwan*, edited by Stéphane Corcuff, 25–46. Armonk, NY: M. E. Sharpe.

Eidsheim, Nina Sun. 2019. *The Race of Sound: Listening, Timbre, and Vocality in African American Music*. Durham: Duke University Press.

Feld, Steven. 1990. "Wept Thoughts: The Voicing of Kaluli Memories." *Oral Tradition* 5, nos. 2–3: 241– 66.

Fell, Dafydd. 2018. *Government and Politics in Taiwan*. 2nd ed. New York: Routledge.

Fetzer, Joel, and J. Christopher Soper. 2013. *Confucianism, Democratization, and Human Rights in Taiwan*. Lanham, MD: Lexington Books.

Fish, Isaac Stone. 2016. "Stop Calling Taiwan a 'Renegade Province.' " *Foreign Policy*, January 15. https://foreignpolicy.com/2016/01/15/stop-calling-taiwan-a-renegade-province/.

Fish, Stanley E. 1976. "Interpreting the Variorum." *Critical Inquiry* 2 (Spring): 465–85.

Floyd, Samuel. 1995. *The Power of Black Music: Interpreting Its History from Africa to the United States*. New York: Oxford University Press.

Folami, Akilah N. 2007. "From Habermas to 'Get Rich or Die Tryin': Hip Hop, the Telecommunications Act of 1996, and the Black Public Sphere." *Michigan Journal of Race and Law* 12: 235–304.

Forman, Murray. 2002. *The 'Hood Comes First: Race, Space, and Place in Rap and Hip-Hop*. Middletown, CT: Wesleyan University Press.

Fox, Aaron. 2004. *Real Country: Music and Language in Working-Class Culture*. Durham: Duke University Press.

Freedman, R., et al. 1994. "The Fertility Transition in Taiwan." In *Social Change and the Family in Taiwan*, edited by Arland Thornton and Hui-Sheng Lin, 264– 304. Chicago: University of Chicago Press.

Friedman, P. Kerim. 2018. "The Hegemony of the Local: Taiwanese Multiculturalism and Indigenous Identity Politics." *boundary 2* 45, no. 3 (August): 79–105.

Frisbie, Charlotte J. 1980. "Vocables in Navajo Ceremonial Music." *Ethnomusicology* 24, no. 3 (September): 347–92.

Gao, Pat. 2007. "Music, Interrupted." *Taiwan Review* 57, no. 11. https://freemuse.org/news/ china-history-of-holo-pop-songs-censorship/.

Gao, Pat. 2010. "Toward a New Female Future." *Taiwan Review* 60, no. 6. https:// taiwantoday.tw/news.php?post=22456&unit=12,29,33,45.

Gates, Henry Louis. 1998. *The Signifying Monkey: A Theory of Afro-American Literary Criticism*. New York: Oxford University Press.

Gates, Henry Louis. 2010. Foreword to *The Anthology of Rap*, edited by Adam Bradley and Andrew DuBois, xxii–xxviii. New Haven: Yale University Press.

Gee, James Paul. 2004. *Situated Language and Learning: A Critique of Traditional Schooling*. New York: Routledge.

Geertz, Clifford. 2000. "Deep Hanging Out." In *Available Light: Anthropological Reflections on Philosophical Topics*, 107–17. Princeton: Princeton University Press.

Genette, Gérard. 1980. *Narrative Discourse: An Essay in Method*. Translated by Jane E. Lewin. Ithaca: Cornell University Press.

George, Nelson. 2005. *Hip Hop America*. 2nd ed. New York: Penguin.

Gilman, Lisa, and John Fenn. 2006. "Dance, Gender, and Popular Music in Malawi: The Case of Rap and Ragga." *Popular Music* 25, no. 3: 369–81.

Golding, Shenequa. 2016. "Afrika Bambaataa Accused of Sex Abuse by Three More Men." *Vibe*, April 17. https://www.vibe.com/music/music-news/afrika-bambaataa- sexual-abuse-three-men-416693/.

Gosa, Travis L. 2015. "The Fifth Element: Knowledge." In *The Cambridge Companion to Hip-Hop*, edited by J. Williams, 56–70. Cambridge: Cambridge University Press.

Gray, Peter, and Kendrick Oliver, eds. 2004. *The Memory of Catastrophe*. Manchester, UK: Manchester University Press.

Gu, Ming Dong. 2006. *Chinese Theories of Fiction: A Non-Western Narrative System*. Albany: State University of Albany Press.

Guy, Nancy. 2001. "Syncretic Traditions and Western Idioms: Popular Music (Taiwan)." In *The Garland Encyclopedia of World Music Online*. http://glnd.alexanderstreet.com.

Guy, Nancy. 2002. " 'Republic of China National Anthem' on Taiwan: One Anthem, One Performance, Multiple Realities." *Ethnomusicology* 46, no. 1 (Winter): 96–119.

Guy, Nancy. 2005. *Peking Opera and Politics in Taiwan*. Urbana: University of Illinois Press.

Guy, Nancy. 2008. "Feeling a Shared History through Song: 'A Flower in the Rainy Night' as a Key Cultural Symbol in Taiwan." TDR: *The Drama Review* 52, no. 4 (Winter): 64–81.

Guy, Nancy. 2011. Review of *Cries of Joy, Songs of Sorrow: Chinese Pop Music and Its Cultural Connotations*, by Marc L. Moskowitz. *Perfect Beat* 12, no. 2: 191–93.

Guy, Nancy. 2018. "Popular Music as a Barometer of Political Change." In *The Oxford Handbook of Music Censorship*, edited by Patricia Ann Hall, 275–303. New York: Oxford University Press.

Hanafi, Sari. 2018. "Postcolonialism's After-Life in the Arab World: Toward a Post-Authoritarian Approach." In *Routledge Handbook of South-South Relations*, edited by Elena Fiddian-Qasmiyeh and Patricia Daley, 76– 85. Abingdon, UK: Routledge.

Harrell, Stevan. 1996. Introduction to *Negotiating Ethnicities in China and Taiwan*, edited by Melissa J. Brown, 1–18. Berkeley: Institute of East Asian Studies, University of California.

Hatfield, D. J. n.d. "Invisible Hopes: Houses and Expansive Indigeneity in the Greater 'Amis World." Unpublished manuscript.

Hatfield, D. J. 2002. "How to Spell Global, or Transliteration Debates and Narratives of Globalization in Taipei/Taibei/Taipak/ . . . for Example." *Proceedings of Knowledge and Discourse: Speculating on Disciplinary Futures*, 2nd International Conference, Hong Kong, June 25–29.

Hatfield, D. J. 2010. *Taiwanese Pilgrimage to China: Ritual, Complicity, Community*. New York: Palgrave Macmillan.

Hatfield, D. J. 2015. "Performed but Not Spoken (1)." *Life in Text and Stereo Sound* (blog). August 20. http://djhatfield.com/blog/?p=825.

Helbig, Adriana. 2011. *Hip Hop Ukraine: Music, Race, and African Migration*. Bloomington: Indiana University Press.

Her, Kelly. 2000. "Songs from the Heart." *Taipei Review* 50, no. 4. https://taiwantoday.tw/news.php?post=24759&unit=20,29,35,45.

Herzog, Annabel. 2000. "Illuminating Inheritance: Benjamin's Influence on Arendt's Political Storytelling." *Philosophy Social Criticism* 26, no. 5 (September): 1–27.

Hioe, Brian. 2017. "Island's Sunrise." *Daybreak*, July 20. https://daybreak.newbloommag.net/2017/07/20/islands-sunrise/.

Hioe, Brian, and Wen Liu. 2014. "Chen Wei-Ting's Scandal and Taiwanese Civic Nationalism." *New Bloom*, December 30. https://newbloommag.net/2014/12/30/a-sexualized-movement-without-sexual-rights/.

Hirano, Katsuya, Lorenzo Veracini, and Toulouse-Antonin Roy. 2018. "Vanishing Natives and Taiwan's Settler-Colonial Unconsciousness." *Critical Asian Studies* 50, no. 2: 196–218.

Hisama, Ellie M. 2005. " 'We're All Asian Really': Hip- Hop's Afro- Asian Crossings." In *Critical Minded: New Approaches to Hip Hop Studies*, edited by Ellie M. Hisama and Evan Rappaport, 1–21. Brooklyn: Institute for Studies in American Music.

Ho, Tung-Hung. 2009. "Taike Rock and Its Discontent." *Inter-Asia Cultural Studies* 10, no. 4: 565–84.

Ho, Tung-Hung. 2020. "Profiling a Postwar Trajectory of Taiwanese Popular Music: Nativism in Metamorphosis and Its Alternatives." In *Made in Taiwan: Studies in Popular Music*, edited by Eva Tsai, Tung-hung Ho, and Miaoju Jian, 23– 42. New York: Routledge.

Ho, Wai-Chung. 2016. "National Identity in the Taiwanese System of Music Education." In *Patriotism and Nationalism in Music Education*, edited by David G. Herbert and Alexandra Kertz-Welzel, 59– 76. Aldershot, UK: Ashgate.

hooks, bell. 1994. "Gangsta Culture—Sexism, Misogyny: Who Will Take the Rap?" In *Outlaw Culture: Resisting Representation*, 115–23. New York: Routledge.

Hsiao, Yuan. 2017. "Virtual Ecologies, Mobilization, and Democratic Groups without Leaders: Impacts of Internet Media on the Wild Strawberry Movement." In *Taiwan's Social Movements under Ma Ying-jeou*, edited by Dafydd Fell, 34–53. London: Routledge.

Hsiau, A-chin. 1997. "Language Ideology in Taiwan: The KMT's Language Policy, the Tai-yü Language Movement, and Ethnic Politics." *Journal of Multilingual and Multicultural Development*, 18, no. 4: 302–15.

Hsiau, A-chin. 2005. "The Indigenization of Taiwanese Literature: Historical Narrative, Strategic Essentialism, and State Violence." In *Cultural, Ethnic, and Political Nationalism in Contemporary Taiwan: Bentuhua*, edited by John Makeham and A-chin Hsiau, 125–55. New York: Palgrave Macmillan.

Hsu, Jinn-yuh. 2009. "The Spatial Encounter between Neoliberalism and Populism in Taiwan: Regional Restructuring under the DPP Regime in the New Millennium." *Political Geography* 28, no. 5: 296–308.

Huang, Shih-Ting. 2006. "Fulao Popular Songs during the Japanese Colonization of Taiwan." Master's thesis, University of Houston.

Huang, Ching-Lung. 2009. "The Changing Roles of the Media in Taiwan's Democratization Process." Working Paper, Brookings Institution: Center for Northeast Asian Policy Studies, Washington, DC. https://www.brookings.edu/wp-content/uploads/2016/06/07_taiwan_huang.pdf.

Hwang, Yih-Jye. 2014. "The 2004 Hand-in-Hand Rally in Taiwan: 'Traumatic' Memory, Commemoration, and Identity Formation." *Nationalism and Ethnic Politics* 20, no. 3: 287–308.

Jackson, Michael D. 1998. *Minima Ethnographica: Intersubjectivity and the Anthropological Project*. Chicago: University of Chicago Press.

Jackson, Michael D. 2002. *The Politics of Storytelling: Violence, Transgression and Intersubjectivity*. Copenhagen: Museum Tusculanum Press.

Jacobs, Andrew. 2009. "Taiwan's Leader Faces Anger Over Storm Response." *New York Times*, August 23.

Jan, Jie-Sheng, Ping-Yin Kuan, and Arlett Lomelí. 2016. "Social Context, Parental Exogamy and Hakka Language Retention in Taiwan*." Journal of Multilingual and Multicultural Development* 37, no. 8: 794–804.

Jay-Z. 2010. *Decoded*. New York: Spiegel and Grau.

Jeffries, Michael P. 2010. *Thug Life: Race, Gender, and the Meaning of Hip-Hop*. Chicago: University of Chicago Press.

Jian, Miaoju, Tung-hung Ho, and Eva Tsai. 2020. "Orbiting and Down-to-Earth: A Conversation with Lim Giong about His Music, Art, and Mind." In *Made in Taiwan: Studies in Popular Music*, edited by Eva Tsai, Tung-hung Ho, and Miaoju Jian, 231–47. New York: Routledge.

Jones, Alisa. 2013. "Triangulating Identity: Japan's Place in Taiwan's Textbooks." In *Imagining Japan in Post-War East Asia: Identity Politics, Schooling and Popular Culture*, edited by Paul Morris, Naoko Shimazu, and Edward Vickers, 170–89. New York: Routledge.

Jones, Andrew F. 2001. *Yellow Music: Media Culture and Colonial Modernity in the Chinese Jazz Age*. Durham: Duke University Press.

Jones, Andrew F. 2005. "Blacklist Studio." In *The Encyclopedia of Contemporary Chinese Culture*, edited by Edward Lawrence Davis. New York: Routledge.

Jones, Andrew F. 2016. "Circuit Listening: Grace Chang and the Dawn of the Chinese 1960s." In *Audible Empire: Music, Global Politics, Critique*, edited by Ronald Radano and Tejumola Olaniyan, 66–92. Durham: Duke University Press.

Kao, Ying-Chao, and Herng-Dar Bih. 2014. "Masculinity in Ambiguity: Constructing Taiwanese Masculine Identities between Great Powers." In *Masculinities in a Global Era*, edited by Joseph Gelfer, 175–91. New York: Springer Science+Business Media.

Keyes, Cheryl L. 2002. *Rap Music and Street Consciousness*. Urbana: University of Illinois Press.

Knapp, Ronald. 2007. "The Shaping of Taiwan's Landscapes." In *Taiwan: A New History*, edited by Murray A. Rubinstein, 3–26. Armonk, NY: M. E. Sharpe.

Koh, Jocelle. 2017. "Interview with DJ Didilong A.K.A. YingHung 李英宏 —The Enigma Pioneering New-Gen Taiwanese Language Hip- Hop." *Asian Pop Weekly*, November 12. https://asianpopweekly.com/features/interviews/interview-with-dj-didilong-a-k-a-yinghung-%e6%9d%8e%e8%8b%b1%e5%ae%8f-the-enigma-pioneering-new-gen-taiwanese-language-hip-hop/.

Komagome, Takeshi. 2006. "Colonial Modernity for an Elite Taiwanese, Lim Bo-seng: The Labyrinth of Cosmopolitanism." In *Taiwan under Japanese Colonial Rule, 1895–1945: History, Culture, Memory*, edited by Liao Ping-hui and David Der-wei Wang, 141–59. New York: Columbia University Press.

Kondo, Dorinne. 1997. *About Face: Performing Race in Fashion and Theater*. New York: Routledge.

Kou, Mei-Lin Lai. 2001. "Development of Music Education in Taiwan (1895–1995)." *Journal of Historical Research in Music Education* 22, no. 2: 177–90.

Kreiswirth, Martin. 2000. "Merely Telling Stories? Narrative and Knowledge in the Human Sciences." *Poetics Today* 21, no. 2: 293–318.

Kreuzer, Leonhard. 2009. " 'Aiming at a Mirror': Towards a Critique of Gangsta Masculinity." In *Dichotonies: Gender and Music*, edited by Beate Neumeier, 197–215. Heidelberg: Universitätsverlag Winter.

Krims, Adam. 2000. *Rap Music and the Poetics of Identity*. New York: Cambridge University Press.

Kuo, Grace. 2011. "Capitalizing on Taiwan's Cultural Soft Power." *Taiwan Today*, October 9. https://taiwantoday.tw/news.php?unit=18,23,45,18&post=24476.

Kyodo. 2015. "Taiwanese Textbook Rules Student Protestor Commits Suicide." *South China Morning Post*, July 30. https://www.scmp.com/news/china/policies-politics/article/1845154/taiwanese-student-protesting-textbook-guidelines-kills.

Lai, Ming-yan. 2008. *Nativism and Modernity: Cultural Contestations in China and Taiwan under Global Capitalism.* Albany: State University of New York Press.

Lamley, Harry J. 1981. "Subethnic Rivalry in the Ch'ing Period." In *The Anthropology of Taiwanese Society*, edited by Emily Martin Ahern and Hill Gates, 282–318. Stanford: Stanford University Press.

Lawson, Francesca R. Sborgi. 2011. *The Narrative Arts of Tianjin: Between Music and Language.* Farnham, UK: Ashgate.

Lee, Ann. 2019. "Taiwanese Rapper Aristophanes Wants to Empower Women." *Culture Trip*, January 8. https://theculturetrip.com/asia/taiwan/articles/taiwanese-rapper-aristophanes-wants-to-empower-women/.

Lee, Kuan-Chen, Wei-feng Tzeng, Karl Ho, Harold Clarke. 2018. "Against Everything Involving China? Two Types of Sinophobia in Taiwan." *Journal of Asian and African Studies* 53, no. 6: 830–51.

Lee, Teng-hui. 1999. "Understanding Taiwan: Bridging the Perception Gap." *Foreign Affairs* 78, no. 6 (November–December): 9–14.

Li, Shao Liang, Yi-Ren Lin, and Arthur Hou-ming Huang. 2017. "A Brief History of the Taiwanese Internet: The BBS Culture." In *The Routledge Companion to Global Internet Histories*, edited by Gerard Goggin and Mark McLelland, 182–96. London: Routledge.

Liao, Ping-hui. 1997. "Postmodern Literary Discourse and Contemporary Public Culture in Taiwan." *boundary 2* 24, no. 3 (Autumn): 41–63.

Lin, Hao-li. 2020. "Muscular Vernaculars: Braggadocio, 'Academic Rappers,' and Alternative Hip-Hop Masculinity in Taiwan." In *Made in Taiwan: Studies in Popular Music*, edited by Eva Tsai, Tung-hung Ho, and Miaoju Jian, 157– 68. New York: Routledge.

Lin, Rachel, Hsiao-kuan Shih, and Jake Chung. 2018. "History Curriculum Review Starts Today." *Taipei Times*, August 11. https://www.taipeitimes.com/News/taiwan/archives/2018/08/11/2003698324.

Lin, Ro-Ting, Lung- Chang Chien, and Ichiro Kawachi. 2018. "Nonlinear Associations between Working Hours and Overwork-Related Cerebrovascular Diseases (CCVD)." *Scientific Reports* 8, Article 9694.

Lin, Sylvia Li-chun. 2003. "Toward a New Identity: Nativism and Popular Music in Taiwan." *China Information* 17, no. 2: 83–107.

Lin, Sylvia Li-chun. 2007. *Representing Atrocity in Taiwan: The 2/28 Incident and White Terror in Fiction and Film*. New York: Columbia University Press.

List, George. 1963. "The Boundaries of Speech and Song." *Ethnomusicology* 7, no. 1 (January): 1–16.

Liu, Ching-chih. 2010. *A Critical History of New Music in China*. Translated by Caroline Mason. Hong Kong: Chinese University Press.

Loa, Iok-sin. 2014."228—67 Years On: Teachers Forgo Food in Protest Over Curriculum." *Taipei Times*, March 1. http://www.taipeitimes.com/News/taiwan/archives/2014/03/01/2003584621.

Louie, Kam. 2002. *Theorising Chinese Masculinity: Society and Gender in China*. Cambridge: Cambridge University Press.

Louie, Kam. 2015. *Chinese Masculinities in a Globalising World*. New York: Routledge.

Louie, Kam, and Louise Edwards. 1994. "Chinese Masculinity: Theorizing Wen and Wu." *East Asian History*, no. 8 (December): 135–48.

Mack, Adrian. 2014. "Taiwan's Fire EX Is Proudly Rebellious after Igniting Sunflower Movement with 'Island's Sunrise.'" *The Georgia Straight*, August 27. https://www.straight.com/music/716261/taiwans-fire-ex-proudly-rebellious-after-igniting-sunflower-movement-islands-sunrise.

McKercher, Catherine, and Vincent Mosco. 2007. *Knowledge Workers in the Information Society*. Lanham, MD: Lexington Books.

McLuhan, Marshall. 1995. *Essential McLuhan*. Edited by Eric McLuhan and Frank Zingrone. New York: Basic Books.

Meintjes, Louise. 2004. "Shoot the Sergeant, Shatter the Mountain: The Production of Masculinity in Zulu Ngoma Song and Dance in Post- Apartheid South Africa." *Ethnomusicology Forum* 13, no. 2 (November): 173–201.

Meizel, Katherine. 2020. *Multivocality: Singing on the Borders of Identity*. New York: Oxford University Press.

Micic, Peter. 2008. "Funky Chinatown and the Asian Riff." Danwei.org. http://laodanwei.org/wp/guest-contributor/funky_chinatown_and_the_asian.php.

Ministry of Foreign Affairs. 2010. "Compulsory Military Service." http://www.taiwan.gov.tw/ct.asp?xItem=27218&ctNode=1967&mp=1001.

Mitchell, Tony. 2000. "Doin' Damage in My Native Language: The Use of 'Resistance Vernaculars' in Hip Hop in France, Italy, and Aotearoa/New Zealand." *Popular Music and Society* 24, no. 3: 41-54.

Mitchell, Tony. 2001. "Kia Kaha! (Be Strong!): Maori and Pacific Islander Hip-Hop in Aoteatoa-New Zealand." In *Global Noise: Rap and Hip-Hop Outside the USA*, edited by Tony Mitchell, 280–306. Middletown, CT: Wesleyan University Press.

Mitchell, Tony, and Alastair Pennycook. 2009. "Hip Hop as Dusty Foot Philosophy: Engaging Locality." In *Global Linguistic Flows: Hip Hop Cultures, Youth Identities, and the Politics of Language*, edited by H. Samy Alim, Award Ibrahim, and Alastair Pennycook, 25–42. New York: Routledge.

Morgan, Marcyliena. 2009. *The Real Hiphop: Battling for Knowledge, Power, and Respect in the LA Underground*. Durham: Duke University Press.

Moskowitz, Marc L. 2010. *Cries of Joy, Songs of Sorrow: Chinese Pop Music and Its Cultural Connotations*. Honolulu: University of Hawaiʻi Press.

Mullen, Bill V. 2004. *Afro-Orientalism*. Minneapolis: University of Minnesota Press.

Neal, Jocelyn R. 2007. "Narrative Paradigms, Musical Signifiers, and Form as Function in Country Music." *Music Theory Spectrum* 29, no. 1 (Spring): 41–72.

Negus, Keith. 2012. "Narrative, Interpretation, and the Popular Song." *Musical Quarterly* 95, nos. 2–3 (Summer–Fall): 368– 95.

Nicholls, David. 2007. "Narrative Theory as an Analytical Tool in the Study of Popular Music Texts." Music & Letters 88, no. 2: 297–315.

Nilsson, Martin. n.d. "The Musical Cliché Figure Signifying the Far East: Whence, Wherefore, Whither?" http://chinoiserie.atspace.com/index.html.

Ongiri, Amy Abugo. 2002. " 'He Wanted to Be Just Like Bruce Lee': African Americans, Kung Fu Theater and Cultural Exchange at the Margins." *Journal of Asian American Studies* 5, no. 1: 31–40.

Osumare, Halifu. 2001. "Beat Streets in the Global Hood: Connective Marginalities of the Hip Hop Globe." *Journal of American Comparative Cultures* 24, nos. 1–2: 171–81.

Osumare, Halifu. 2007. *The Africanist Aesthetic in Global Hip-Hop: Power Moves*. New York: Palgrave Macmillan.

Pai, Iris Erh-Ya. 2017. *Sexual Identity and Lesbian Family Life: Lesbianism, Patriarchalism, and the Asian Family in Taiwan*. New York: Palgrave Macmillan.

Pan, Jason. 2017. "Sunflower Activists Cleared of Charges." *Taipei Times*, April 1. https://www.taipeitimes.com/News/front/archives/2017/04/01/2003667850.

Pennycook, Alastair. 2007. "Language, Localization, and the Real: Hip-Hop and the Global Spread of Authenticity." *Journal of Language Identity and Education* 6, no. 2 (June): 101–15.

Perkins, William Eric. 1996. "The Rap Attack: An Introduction." In *Droppin' Science: Critical Essays on Rap Music and Hip Hop Culture*, edited by William Eric Perkins, 1–45. Philadelphia: Temple University Press.

Perrin, Andrew. 2004. "What Taiwan Wants." *Time Magazine*, March 15.

Perry, Imani. 2004. *Prophets of the Hood: Politics and Poetics in Hip Hop*. Durham: Duke University Press.

Peterson, Marina. 2013. "Sound Work: Law, Labor, and Capital in the 1940s Recording Bans of the American Federation of Musicians." *Anthropological Quarterly* 86, no. 3: 791–824.

Phillipson, Robert. 1992. *Linguistic Imperialism*. Oxford: Oxford University Press.

Prescod-Weinstein, Chanda. 2016. "Black Lives Matter, Taiwan's '228 Incident,' and the Transnational Struggle for Liberation." *Black Youth Project*, December 20. http://blackyouthproject.com/black-lives-matter-taiwans-228-incident-and-the-transnational-struggle-for-liberation/.

Pun, Ngai, Yuan Shen, Yuhua Guo, Huilin Lu, and Jenny Chan. 2016. "Apple, Foxconn, and Chinese Workers' Struggles from a Global Labor Perspective." *Inter-Asia Cultural Studies* 17, no. 2: 166–85.

Quartly, Jules. 2006. "Taike Sells Out." *Taipei Times*, March 31. http://www.taipeitimes.com/News/feat/archives/2006/03/31/2003300209.

Rabaka, Reiland. 2012. *Hip Hop's Amnesia: From Blues and the Black Women's Club Movement to Rap and the Hip Hop Movement*. Lanham, MD: Rowman & Littlefield.

Ramzy, Austin. 2014. "Concession Offered, Taiwan Group to End Protest of China Trade Pact." *New York Times*, April 7. https://www.nytimes.com/2014/04/08/world/asia/concession-offered-taiwan-group-to-end-protest-of-china-trade-pact.html.

Richardson, Elaine, and Sean Lewis. 1999. " 'Flippin' the Script'/'Blowin' Up the Spot': Puttin' Hip-Hop Online in (African) America and South Africa." In *Global Literacies and the World-Wide Web*, edited by Gail E. Hawisher and Cynthia L. Selfe, 251–76. London: Routledge.

Ricoeur, Paul. 1990. *Time and Narrative*. Translated by Kathleen McLaughlin and David Pellauer. Chicago: University of Chicago Press.

Rigger, Shelley. 2011. "Strawberry Jam: National Identity, Cross-Strait Relations, and Taiwan's Youth." In *The Changing Dynamics of the Relations among China, Taiwan, and the United States*, edited by Cal Clark, 78–95. Newcastle-upon-Tyne, UK: Cambridge Scholars.

Rimmon-Kenan, Shlomith. 2006. "Concepts of Narrative." In *The Travelling Concept of Narrative*, edited by Mari Hatavara, Lars-Christer Hydén, and Matti Hyvärinen, 10–19. Helsinki: Helsinki Collegium for Advanced Studies, University of Helsinki.

Roach, Joseph. 1996. *Cities of the Dead: Circum-Atlantic Performance*. New York: Columbia University Press.

Rollefson, J. Griffith. 2018. "Hip Hop as Martial Art: A Political Economy of Violence in Rap Music." In *The Oxford Handbook of Hip Hop Music*, edited by Justin D. Burton and Jason Lee Oakes. Oxford: Oxford University Press.

Rose, Tricia. 1994. *Black Noise: Rap Music and Black Culture in Contemporary America*. Middletown, CT: Wesleyan University Press.

Rosenlee, Li-Hsiang Lisa. 2004. "*Neiwai*, Civility, and Gender Distinction." *Asian Philosophy* 14, no. 1: 41–58.

Rowen, Ian. 2015. "Inside Taiwan's Sunflower Movement: Twenty-Four Days in a Student-Occupied Parliament, and the Future of the Region." *Journal of Asian Studies* 74, no. 1 (February): 5–21.

Rubinstein, Murray A. 2004. "Lu Hsiu-lien and the Origins of Taiwanese Feminism, 1944–1977." In *Women in the New Taiwan: Gender Roles and Gender Consciousness in a Changing Society*, edited by Catherine S. P. Farris, Anru Lee, and Murray Rubinstein, 244–77. Armonk, NY: M. E. Sharpe.

Sandel, Todd L. 2003. "Linguistic Capital in Taiwan: The KMT's Mandarin Language Policy and Its Perceived Impact on Language Practices of Bilingual Mandarin and Tai-gi Speakers." *Language in Society* 32, no. 4 (September): 523–51.

Schloss, Joseph G. 2004. *Making Beats: The Art of Sample-Based Hip- Hop.* Middletown, CT: Wesleyan University Press.

Schneider, Claudia. 2008. " 'National History' in Mainland Chinese and Taiwanese History Education: Its Current Role, Existing Challenges and Alternative Frameworks." *European Studies* 7: 163–77.

Schweig, Meredith. 2013. "The Song Readers: Rap Music and the Politics of Storytelling in Taiwan." PhD diss., Harvard University.

Schweig, Meredith. 2014. "Hoklo Hip-Hop: Re-signifying Rap as Local Narrative Tradition in Taiwan." *CHINOPERL: Journal of Chinese Oral and Performing Literature* 33, no. 1 (July): 37–59.

Schweig, Meredith. 2016. " 'Young Soldiers, One Day We Will Change Taiwan': Masculinity Politics in the Taiwan Rap Scene." *Ethnomusicology* 60, no. 3 (Fall): 383–410. Schweig, Meredith. 2019. "Like an *Erhu* Player on the Roof: Music as Multilayered Diasporic Negotiation at a Taiwanese and Jewish-American Wedding." In *Music in the American Diasporic Wedding*, edited by Inna Naroditskaya, 103–26. Bloomington: Indiana University Press.

Scott, Mandy, and Hak-Khiam Tiun. 2007. "Mandarin-Only to Mandarin-Plus: Taiwan." *Language Policy* 6, no. 1 (March): 53–72.

Seeger, Anthony. 1986. "Oratory Is Spoken, Myth Is Told, and Song Is Sung, but They Are All Music to My Ears." In *Native South American Discourse*, edited by Joel Sherzer and Greg Urban, 59–82. Berlin: Mouton de Gruyter.

Shelemay, Kay Kaufman. 2009. "The Power of Silent Voices: Women in the Syrian Jewish Musical Tradition." In *Music and the Play of Power in the Middle East, North Africa and Central Asia*, edited by Laudan Nooshin, 269–88. Burlington, VT: Ashgate.

Shih, Shu-Mei. 2003. "Globalisation and the (In)significance of Taiwan." *Postcolonial Studies* 6, no. 2: 143–53.

Silvio, Teri. 1998. "Drag Melodrama/Feminine Public Sphere/Folk Television: 'Local Opera' and Identity on Taiwan." PhD diss., University of Chicago.

Slobin, Mark. 1993. *Subcultural Sounds: Micromusics of the West*. Middletown, CT: Wesleyan University Press.

Smith, Craig A. 2012. "Aboriginal Autonomy and Its Place in Taiwan's National Trauma Narrative." *Modern Chinese Literature and Culture* 24, no. 2 (Fall): 209–40.

Solomon, Thomas. 2014. "Music and Race in American Cartoons: Multimedia, Subject Position, and the Racial Imagination." In *Music and Minorities from Around the World: Research, Documentation, and Interdisciplinary Study*, edited by Ursula Hemetek, Essica Marks, and Adelaida Reyes, 142–66. Newcastle, UK: Cambridge Scholars.

Spence, Lester K. 2011. *Stare in the Darkness: The Limits of Hip-Hop and Black Politics*. Minneapolis: University of Minnesota Press.

Stolojan, Vladimir. 2017. "Curriculum Reform and the Teaching of History in High Schools during the Ma Ying-jeou Presidency." *Journal of Current Chinese Affairs* 46, no. 1: 101–30.

Tan, Shzr Ee. 2008. "Returning to and from 'Innocence': Taiwan Aboriginal Recordings." *Journal of American Folklore* 121, no. 480 (Spring): 222–35.

Tang, Patricia. 2012. "The Rapper as Modern Griot: Reclaiming African Traditions." In *Hip Hop Africa: New African Music in a Globalizing World*, edited by Eric Charry, 79–91. Bloomington: Indiana University Press.

Tang, Wen-hui Anna, and Emma J. Teng. 2016. "Looking Again at Taiwan's Lü Hsiu-lien: A Female Vice President or a Feminist Vice President?" *Women's Studies International Forum* 56 (May–June): 92–102.

Tausig, Benjamin. 2019. "Women's March Colloquy—Introduction: At Risk of Repetition." *Music and Politics* 13, no. 1 (Winter). https://doi.org/10.3998/mp.9460447.0013.101.

Teng, Emma Jinhua. 2004. *Taiwan's Imagined Geography: Chinese Colonial Travel Writing and Pictures, 1683–1895*. Cambridge, MA: Harvard University Press.

Teng, Emma Jinhua. 2001. Introduction to "*A Brief Record of the Eastern Ocean* by Ding Shaoyi (fl. 1847)." In *Under Confucian Eyes: Writings on Gender in Chinese History*, edited by Susan Mann and Yu-yin Cheng, 253– 62. Berkeley: University of California Press.

Thiong'o, Ngũgĩ wa. 1986. *Decolonising the Mind: The Politics of Language in African Literature*. London: James Currey; Nairobi: Heinemann Kenya; Portsmouth, NH: Heinemann; Harare: Zimbabwe Publishing House.

Thornton, Arland, and Hui-Sheng Lin. 1994. *Social Change and the Family in Taiwan*. Chicago: University of Chicago Press.

Trouillot, Michel-Rolph. (1995) 2015. *Silencing the Past: Power and the Production of History*. Boston: Beacon Press.

Tsai, Ming-Chang. 2001. "Dependency, the State and Class in the Neoliberal Transition of Taiwan." *Third World Quarterly* 22, no. 3 (June): 359–79.

Tsoi, Grace. 2015. "Taiwan Has Its Own Textbook Controversy Brewing." *Foreign Policy*, July 21. https://foreignpolicy.com/2015/07/21/taiwan-textbook-controversy-china-independence-history/.

Tsurumi, E. Patricia. 1979. "Education and Assimilation in Taiwan under Japanese Rule, 1895–1945." *Modern Asian Studies* 13, no. 4: 617–41.

Tubilewicz, Czeslaw, and Alain Guilloux. 2011. "Does Size Matter? Foreign Aid in Taiwan's Diplomatic Strategy, 2000–8." *Australian Journal of International Affairs* 65, no. 3: 322–39.

Turino, Thomas. 1999. "Signs of Imagination, Identity, and Experience: *A Peircian Semiotic Theory for Music*." *Ethnomusicology* 43, no. 2 (Spring–Summer): 221–55.

Urla, Jacqueline L. 2001. " 'We Are All Malcolm X!': Negu Gorriak, Hip Hop, and the Basque Political Imaginary." In *Global Noise: Rap and Hip-Hop Outside the USA*, edited by Tony Mitchell, 171–93. Middletown, CT: Wesleyan University Press.

Valdés, Vanessa K. 2016. "Spaces of Sounds: The Peoples of the African Diaspora and Protest in the United States." *Sounding Out!*, December 12. https://soundstudiesblog.com/2016/12/12/spaces-of-sounds-protest-in-the-united-states-and-the-peoples-of-the-african-diaspora/.

Von Dirke, Sabine. 2004. "Hip-Hop Made in Germany: From Old School to the Kanaksta Movement." In *German Pop Culture: How "American" Is It?*, edited by Agnes C. Mueller, 96–112. Ann Arbor: University of Michigan Press.

Walser, Robert. 1995. "Rhythm, Rhyme, and Rhetoric in the Music of Public Enemy." *Ethnomusicology* 39, no. 2 (Spring–Summer): 193–217.

Wang, Chih-ming. 2017. " 'The Future That Belongs to Us': Affective Politics, Neoliberalism and the Sunflower Movement." *International Journal of Cultural Studies* 20, no. 2: 177–92.

Wang, Grace. 2015. *Soundtracks of Asian America: Navigating Race through Musical Performance*. Durham: Duke University Press.

Wang, Hong-zen. 2001. "Ethnicized Social Mobility in Taiwan: Mobility Patterns among Owners of Small-and Medium-Scale Businesses." *Modern China* 27, no. 3 (July): 352–82.

Wang, Ru-jer. 2003. "From Elitism to Mass Higher Education in Taiwan: The Problems Faced." *Higher Education* 46, no. 3 (October): 261–87.

Waswo, Richard. 1988. "The History That Literature Makes." *New Literary History* 19, no. 3 (Spring): 541–64.

Waterman, Christopher A. 1991. "*Jùjú* History: Toward a Theory of Sociomusical Practice." In *Ethnomusicology and Modern Music History*, edited by Stephen Blum, Philip Vilas Bohlman, and Daniel M. Neuman, 49–67. Urbana: University of Illinois Press.

Watkins, S. Craig. 1998. *Representing: Hip Hop Culture and the Production of Black Cinema*. Chicago: University of Chicago Press.

Wei, Jennifer M. 2006. "Language Choice and Ideology in Multicultural Taiwan." *Language and Linguistics* 7, no. 1: 87–107.

Weller, Robert P. 1999. *Alternate Civilities: Democracy and Culture in China and Taiwan*. New York: Routledge.

Whaley, Deborah Elizabeth. 2006. "Black Bodies/Yellow Masks: The Orientalist Aesthetic in Hip-Hop and Black Visual Culture." In *AfroAsian Encounters: Culture, History, Politics*, edited by Heike Raphael-Hernandez and Shannon Steen, 188–203. New York: New York University Press.

White, Miles. 2011. *From Jim Crow to Jay-Z: Race, Rap, and the Performance of Masculinity*. Urbana: University of Illinois Press.

Wilkins, Fanon Che. 2008. "Shaw Brothers Cinema and the Hip-Hop Imagination." In *China Forever: The Shaw Brothers and Diasporic Cinema*, edited by Poshek Fu, 224–45. Urbana: University of Illinois Press, 2008.

Williams, Jack F. 1994. "Vulnerability and Change in Chinese Agriculture." In *The Other Taiwan*, edited by Murray A. Rubinstein, 215–33. Armonk, NY: M. E. Sharpe.

Wong, Cynthia P. 2011. "A Dream Return to Tang Dynasty: Masculinity, Male Camaraderie, and Chinese Heavy Metal in the 1990s." *In Metal Rules the Globe: Heavy Metal Music Around the World*, edited by Jeremy Wallach, Harris Berger, and Paul D. Greene, 63–85. Durham: Duke University Press.

Wu, Chia-Fang, et al. 2010. "Second-Hand Smoke and Chronic Bronchitis in Taiwanese Women: A Health-Care Based Study." *BMC Public Health* 10. http://www.biomedcentral.com/1471-2458/10/44.

Wynter, Sylvia, and Katherine McKittrick. 2015. "Unparalleled Catastrophe for Our Species? Or, to Give Humanness a Different Future: Conversations." In *Sylvia Wynter: On Being Human as Praxis*, edited by Katherine McKittrick, 9–89. Durham: Duke University Press.

Yano, Christine R. 2003. *Tears of Longing: Nostalgia and the Nation in Japanese Popular Song*. Cambridge, MA: Harvard University Press.

Yano, Christine R. 2013. *Pink Globalization: Hello Kitty's Trek Across the Pacific*. Durham: Duke University Press.

Yasser, Mattar. 2003. "Virtual Communities and Hip-Hop Music Consumers in Singapore: Interplaying Global, Local and Subcultural Identities." *Leisure Studies* 22, no. 4 (October): 283–300.

Yeh, Shu-Ling. 2013. "The Process of Kinship in the Paternal/Fraternal House of the Austronesian-Speaking Amis of Taiwan." *Oceania* 82, no. 2: 186–204.

Yip, June. 2004. *Envisioning Taiwan: Fiction, Cinema, and the Nation in the Cultural Imaginary*. Durham: Duke University Press.

Yue Hsin-I. 2017. *Identity Politics and Popular Culture in Taiwan: A Sajiao Generation*. London: Lexington Books.

Yung, Bell. 1975. "The Role of Speech Tones in the Creative Process of Cantonese Opera." *CHINOPERL Papers*, no. 5: 157–67.

Yung, Bell. 1983. "Creative Process in Cantonese Opera I: The Role of Linguistic Tones." *Ethnomusicology* 27, no. 1 (January): 29–47.

Yung, Bell. 1989. "Linguistic Tones." In *Cantonese Opera: Performance as Creative Process*, 82–91. Cambridge: Cambridge University Press.

Yung, Bell. 1991. "The Relationship of Text and Tune in Chinese Opera." In *Music, Language, Speech and Brain*, edited by J. Sundberg, L. Nord, and R. Carlson, 408–18. London: Macmillan Press.

Zeitoun, Elizabeth, Ching-hua Yu, and Cui-xia Weng. 2003. "The Formosan Language Archive: Development of a Multimedia Tool to Salvage the Languages and Traditions of the Indigenous Tribes of Taiwan." *Oceanic Linguistics* 42, no. 1 (June): 218–32.

譯後記

不只是田野夥伴，更是知識夥伴：
一本嘻哈民族誌的知識工作

林浩立

　　翻譯《叛逆之韻》最幸福的地方，是有問題就能立即向作者沈梅通訊溝通請教。在翻譯工作剛開始進行時，我看到她在導論中以「research associates」一詞來指涉在台灣進行田野調查期間，與她互動的嘻哈音樂工作者。若熟悉人類學研究的倫理反思歷史，就會明瞭這個詞彙發展的來龍去脈。一開始「土著」（native）和「報導人」（informant）等用語已經被認為不合時宜且延續不平等權力關係而遭拋棄，之後則出現了「對話人」（interlocutor）這種強調與研究者平起平坐的身分，甚至帶有親密性的「朋友」這樣的稱呼。「Research associates」一詞就是這樣來的。然而，若將之直接譯成「研究夥伴」，會讓人誤以為是在同一個研究計畫團隊中的同事或助理，混淆了那份去中心的初衷。於是我直接傳訊問沈梅她的意見如何，她也馬上感受到其中的趣味，說會請教在中研院和香港中文大學的朋友。最後，我把這個問題帶到「人類學研究方法」課堂上和研究生們討論，得到的結論是比較沒有組織意義的「田野夥伴」一詞，能夠反映這是在田野地建立起來的有機關係，而沈梅也同意了這樣的選擇。就是在這樣一來一往的討論中，我突然意識到一件事情，我就是沈梅的「田野夥伴」，一位台灣的嘻哈音樂工作者、饒舌樂團「參劈」的團員，而我們在做的事情，不就是 80 年代那些挑戰人類學研究權威性的後現代批評者所殷切期盼的對話、轉譯、多聲合作模式嗎？

2010 年初，我剛結束美國人類學博士班學業的階段性任務，回到台灣等待出發去太平洋的斐濟群島進行論文田野調查，結果一落地就被參劈團友老莫和小個抓去排練，準備一場「二度解散演唱會」。參劈成立於 2002 年，我們當時都是在線上討論板上認識、在社團交流的大學生，見證了沈梅在書中記錄的台灣嘻哈知識社群興起的濫觴。2004 年，我大學畢業準備要去當兵，以為這個學生饒舌夢即將結束，於是在現在剛收掉的公館河岸留言辦了「第一次解散演唱會」。結果因為替代役的服役轉折使得我們有多餘的時間繼續活動，甚至錄製了第一張正式專輯《押韻的開始》。2006 年我出國唸書，這個意外續命的饒舌夢看來真的要結束了。當時我不知道 20 幾年後的今天參劈還會持續運作、更不知道會有一位外國研究者來到台灣做這個主題的民族誌調查，並出版成專書。

在 2010 年那場表演時，我已瞥見台下角落中一位白人女性觀眾，認真地盯著我們的演出。表演完畢，她上前以流利的中文自我介紹說她叫 Meredith Schweig，哈佛大學主攻民族音樂學的博士生，希望能在之後與我們聊關於台灣嘻哈音樂的主題。同為天涯研究生，相逢何必曾相識，我與團友立即答應。不久之後我們便在台灣最適合進行此類會面的地方——麥當勞，進行了第一次的交流。我印象最深刻的是，在一開始簽下正式訪談同意書的研究倫理程序後，她給我們的第一個問題是：「你們最喜歡的饒舌歌手是誰？」這實在是太投我們所好了，沒什麼比這個問題更能展現我們一向自豪的「精深」饒舌知識，於是我們紛紛挖進各自靈魂深處，分享最不為人知、最貼近自身價值與生命的饒舌啟迪。日後我時常在研究方法課堂分享這個故事：第一，邀約訪談最好的方式是先勤跑場子，讓訪談對象知道你有先耕耘，而不是冒冒失失直接寫一封邀約；第二，開始訪談時不要急著進入具體的研究問題，而可以先以訪談對象最樂意、甚至渴望分享的主題開場，即便可能與研究宗旨無關緊要。但不管沈梅這個問題是不是策略性的安排，她對我們的回答可是記得很清楚。我在當時的回答中提到一個

來自美國南方的地下饒舌團體 CunninLynguists，多年後她跟我說她在亞特蘭大叫 Uber 時發現司機竟然是 CunninLynguists 的團員 Mr. SOS，她於是跟他說：「你知道你在台灣有一個超級粉絲嗎？」

在 2010 年的初次團體訪談結束後，我們 2012 年在台灣又做了一次單獨深度訪談，在我和她的博士論文田野都結束、回到美國開始書寫論文之後，又進行了一次 skype 的訪談。下一次見到她已是 2018 年暑假，此時我們皆已脫離研究生身分，分別在清華大學人類學研究所和美國埃默里大學音樂學系任教。我們是在紐約市碰面，就是在這裡她跟我首次討論了她正在由博士論文《唸歌的人：台灣的饒舌樂與說故事的政治》（*The Song Readers: Rap Music and the Politics of Storytelling in Taiwan*）改寫的專書出版計畫，而我這邊也有一篇為論文集《台灣製造：流行音樂研究》（*Made in Taiwan: Studies in Popular Music*）所寫的章節〈大屌歌、學院派饒舌歌手與台灣另類嘻哈陽剛氣質〉（Muscular Vernaculars: Braggadocio, "Academic Rappers," and Alternative Hip-Hop Masculinity in Taiwan）需要她給予意見回饋。現在我們已經不只是「田野夥伴」了，而是在一同創造、交換知識。

閱讀《叛逆之韻》是一個很奇特的經驗。作為一個人類學學生、老師與研究者，我讀過許多論文與民族誌，但以報導人的身分來閱讀倒是頭一遭。看著自己「林老師」的藝名和同為饒舌圈的朋友們說過的話被引用、讀到自己熟悉甚至親身經歷的表演、歌詞、人物、故事被分析著，我的回憶不時被牽動、多重身分也不斷轉換：我當時為什麼會這樣回答？這樣的分析跟我的經驗吻不吻合？有什麼書中沒有提到的例子可以補充？我該如何翻譯這句話？？？我自己也不是什麼純粹的報導人，在大學時就寫過一篇相當不成熟、初探台灣嘻哈文化的學士論文〈流行化、地方化與想像：台灣嘻哈文化的形成〉，也因此體驗過「當地人」研究自身文化的困難，以及「太過熟悉」在研究上造成的盲點。身為一個局外人，沈梅能夠看到許多我看不到的東西，

問到許多我的饒舌好友不會與我分享的事情。但最重要的是，她將台灣的嘻哈文化與饒舌音樂創作連結上了一個格局更大的框架：台灣在解嚴後的劇烈社會變遷，加上年輕人在解放開來的多元族群、語言和文化情境中，以及與新自由主義的工作環境裡如何回顧過去的歷史，往未來探尋自己的定位。也就是說，從台灣的饒舌音樂可以讀出諸多台灣近代、當代史的線索：17 世紀的漢人移民、二二八事件、戒嚴時期語言文化政策、莫拉克颱風、太陽花學運、蔣渭水的〈臨床講義〉、呂秀蓮的《新女性主義》等等，饒舌音樂的敘事能量在這裡，能幫助年輕人理解這些複雜甚至互相矛盾的千絲萬縷，甚至帶來實際行動。

　　因此，沈梅在本書中的論點很清楚犀利：一、台灣年輕人以饒舌音樂來敘述自己的故事，而「說故事」本身就是一種政治與社會的參與；二、台灣饒舌在流行音樂產業中是一個相對邊緣的音樂類別，但其創作過程中豐富的語言變換選擇（國語、台語、客家、原住民族語、英語）與音韻的編排，以及多元的主題（大至政治批判，小至日常瑣事）與系譜的連結（台語唸歌傳統、華語流行音樂、非裔美國黑人文化），反映了更廣大真切的議題，如台灣的國族想像。饒舌歌手所訴說的各種大小故事，就是台灣年輕人在解嚴後多元多變的社會中，摸索建構自己性別（特別是男性）與認同的手段；最後，三、正是台灣未定位的主權、紛亂的認同、多聲的歷史，使得在面對這些問題的饒舌音樂，必須以一種強大的「知識工作」使命來釐清糾纏其中的各種相關議題。正是如此，有別於世界各地的嘻哈文化，台灣嘻哈特別有一種「高學歷」與「公民社會」的面向，大學嘻哈社團與教學工作室成為主要的音樂生產場域、饒舌歌手有「學院派」這樣的稱號、寫計畫書向文化部申請經費製作專輯是理所當然的手段。這當然不是說沒有這樣形象與出身的歌手就不重要，事實上有著更為邊緣、底層生命經驗的台灣嘻哈音樂工作者（包括菲律賓移工青年）是亟需探討的題目，但我們也不得不承認此類「知識工作」是台灣嘻哈一個顯著的特徵，而沈梅在書中清楚解釋了這個面貌的由來。

根據沈梅自己的記錄，她在台灣最後一次的田野期間是 2021 年 1 月至 6 月。在那之後，隨著兩季《大嘻哈時代》的播放，台灣對嘻哈音樂和新生代饒舌歌手的關注提升到了新的境界，這些歌手的養成、生涯發展、創作策略、活動場域也已超過書中能掌握的材料。但我認為本書所提出的框架，饒舌敘事、認同與台灣歷史的關連性，仍能合理地用來探究這些新的案例（例如對第二屆《大嘻哈時代》冠軍阿跨面台語創作的高度討論）。女性饒舌歌手的身影是本書比較弱的部分，但現在也有了更多層次的展演，一方面回應書中所說的「陽剛政治與兄弟秩序」，另一方面建構出包含複雜情感與關係的主體性，這方面的分析我所指導的研究生正在努力書寫中。此外，我在第一章中被引用的這一句話：「然而台灣早期由於戒嚴令實行舞禁的關係，舞廳被視為非法的集會場所，一直要到〔1987〕年解嚴，舞禁開放之後，舞廳與 DJ 才正式於台灣出現。」是非常錯誤的理解。台灣 80 年代的地下舞廳和 DJ 網絡已經十分活躍，而更早在美軍俱樂部、夜總會、西洋餐廳活動的樂團與歌手也已開啟了有著舞動元素的音樂形式，例如迪斯可，這些都是探索台灣嘻哈音樂的重要前身，而我現在也在透過研究計畫找尋連結的線索。

　　沈梅曾跟我說過她一直有著在美國那一端追不上台灣嘻哈音樂發展的焦慮，這大概就是做海外田野工作的研究者的宿命，像我也很久沒有回去斐濟群島了。儘管如此，我認為她完全無須感到挫折。這本嘻哈民族誌已經奠定了往後所有相關知識工作的基礎，包括上述提到的新方向。最重要的是，她昭示了嘻哈音樂和饒舌歌手為何是須要被認真看待的學術主題與行動者。身為她的「田野夥伴」與「知識夥伴」，我期待這場知識工作能像「接力饒舌」（cypher）一樣持續進行，而這本書的翻譯出版，只是其中一個段落而已。

台灣 hip-hop 圈的新開始

高霈芬

謝謝這本書找到了我。

　　從 2014 年還在台師大翻譯所攻讀翻譯碩士時開始做書籍翻譯，就這樣做了九年，九年當中我一直有個心願，就是譯書生涯中至少要翻譯到一本跟 hip-hop 有關的書，因為 hip-hop 文化是我生命中不可分割的一部分。而從 2009 年譯界前輩何穎怡翻譯《嘻哈美國》和後續的《嘻哈星球筆記》後，台灣的 hip-hop 文化譯作就這樣空了 20 幾年，再也沒有新作。也許就像本書中老莫提到的（見第四章註解 11），鐵竹堂在 2000 年代早期試圖將 hip-hop/rap 引進台灣流行音樂市場，但是沒有得到大眾共鳴，介紹 hip-hop 的譯作也與音樂產業平行發展，《嘻哈美國》終究只引起狂熱小眾（包含我在內）的關注，未能有更廣大的迴響。譯書這九年當中我也曾經跟較常合作的出版社、熟識的編輯提出翻譯 hip-hop 文化相關書籍的想法，但或許出版社也和唱片公司一樣覺得「我不要再做嘻哈了」，紛紛婉拒我的提議。當時譯書已邁入第七、八年，我默默暫時擱置了這個夢想。

　　2021 年 4 月，張活寧（RPG）打了通電話給我，問我是否從事翻譯，表示一位在研究台灣饒舌圈的美國學者人剛好在台灣，有些語言上的問題需要協助。當月我就跟沈梅在台北一間咖啡店見面討論本書，後續也在視訊通話跟訊息中協助沈梅釐清一些歌詞中譯英的細節。當時沈梅其實壓根沒想過這本書會有中譯本，一心只想把書做好、做完。

我告訴她這本書對台灣讀者會很有價值，不僅是 hip-hop 圈讀者，也因為沈梅在本書中以美國學者／台灣媳婦的視角，撰寫頗大篇幅的台灣歷史，我認為她應該找出版社做中譯。沈梅為人謙遜，表示 RPG 也曾鼓勵她中譯該書，但她不認為自己的研究有這麼重要，不過在我們的鼓勵之下，會好好考慮這個提議。

2022 年 9 月，行人文化實驗室簽下了本書的繁體中文翻譯、出版權，沈梅直接向出版社推薦我做這本書的譯者。我欣喜若狂的同時卻又惴惴不安。一面，當時的我因緣際會進了外商公司上班，心情上已經暫別書籍譯者的身分，面對嶄新的生活模式，時間也難以調配；另一面，雖然 hip-hop 是我再熟悉不過的領域，但正因如此，「不能翻不好」的包袱跟壓力反而比翻譯其他領域更大。和行人文化實驗室談過後，我認為自己一個人獨立作業無法趕上出版社的截稿日，便打了通電話給林浩立，問他是否有興趣合作一起接下這本書的翻譯，林老師也欣然答應。

和浩立合作可以說是「a Bizarre Ride to the Far side」，浩立不僅是書中出現的台灣饒舌圈前輩，身為人類學教授，也常與沈梅有學術上的合作，對本書專業領域知識以及學術內容的理解都比我精通，而我是受過專業訓練的譯者，對譯文文字著墨總是有很多細節上的意見，我們補足了彼此的短缺，花了非常多時間和心力彼此交叉修改譯文、上網查找資料、與書中與談人及作者確認訪談內容的原文與譯文，這樣的費神費力，是我以往跟其他譯者合譯書籍不曾有的體驗，我感覺彷彿回到了研究所時代，當時老師總讓學生互評譯文，互相打臉卻一起成長。

本書內容的點滴，不管是台灣 hip-hop ／饒舌文化的發展，或是近代台灣史的背景描述，正是 1985 年出生的我的生長背景。書中不少人

物是我的朋友或景仰的前輩，一邊翻譯本書，一邊不禁回想到高中、大學時期，跟著哥哥們或同輩一起聽音樂、參加活動、練 DJ 的日子，這本書不僅是我青春的總結，我也希望它可以是台灣 hip-hop 圈新的開始。

翻譯熟悉領域其實不比翻譯陌生領域容易。因為知道太多背景、太多細節、太在意這個文化，有時反而覺得陷入了一種僵局，好像怎麼翻都不是。許多從小聽到大的相關英文詞彙，總覺得翻譯成中文就少了些什麼。然而許多東西本來就有其「不可譯性」，光在歸化／異化或音譯／意譯策略運用上的斟酌就耗費不少心思。舉例來說，饒舌中的「flow」一詞沒有既定通俗的中文翻譯，我跟浩立討論了許久，決定替它冠上「韻流」的譯名。我相信台灣嘻哈圈的專業讀者在讀到某些譯名時也許會有些不同的想法，也歡迎讀者提出討論，讓這個文化的相關翻譯能夠漸趨一致，冀見到 hip-hop 文化在中文語境中能夠更完整、更易懂。

我在本書負責的是前言、第四章、第五章至謝辭的翻譯，請讀者不吝賜教。感謝沈梅、行人文化實驗室、林浩立的信任，也要感謝這段期間時常被我打擾的書中人物。最後，希望大家喜歡這本書，也希望這本「饒舌台灣」在《嘻哈美國》過了 20 幾年後，可以重新開啟台灣聽眾對 hip-hop 的興趣。

叛逆之韻
台灣饒舌樂的敘事與知識

Renegade Rhymes:
Rap Music, Narrative, and Knowledge in Taiwan

作　　者	沈梅　Meredith Schweig
譯　　者	林浩立、高霈芬
總 編 輯	周易正
特約編輯	陳敬淳
編輯協力	林佩儀、邱子情
美　　術	陳昭淵
印　　刷	博創印藝文化事業有限公司
定　　價	450 元
I S B N	978-626-97935-5-6
版　　次	2024 年 4 月 初版一刷

出　　版	行人文化實驗室 / 行人股份有限公司
發 行 人	廖美立
地　　址	10074 台北市中正區南昌路一段 49 號 2 樓
電　　話	+886-2-3765-2655
傳　　真	+886-2-3765-2660
網　　址	http://flaneur.tw
總 經 銷	大和書報圖書股份有限公司
電　　話	+886-2-8990-2588

國家圖書館出版品預行編目(CIP)資料

叛逆之韻：台灣饒舌樂的敘事與知識/沈梅(Meredith Schweig)著；林浩立, 高霈芬譯 |
台北市：行人文化實驗室, 行人股份有限公司, 2024.04

272面；17*23公分 | 譯自：Renegade rhymes : rap music, narrative, and knowledge in Taiwan |
ISBN 978-626-97935-5-6(平裝) | 1.CST: 饒舌歌 2.CST: 流行歌曲 3.CST: 歷史 4.CST: 台灣 |
912.726 | 113002737